KB102681

예술은
무엇을 위해
존재하는가

What Is Art For?
by Ellen Dissanayake

Copyright ⓒ 1988 by the University of Washington Press
First paperback edition, 1990
Fifth printing, 2002
Korean Translation ⓒ Yeonamsoga 2016

예술은 무엇을 위해 존재하는가

엘렌 디사나야케 지음 | 김성동 옮김

WHAT IS ART FOR?

연암서가

옮긴이 김성동

서울대학교에서 철학과 윤리학을 공부하고 철학박사 학위를 받았으며, 현재 호서대학교 문화기획학과 교수로 있다. 저서로는『인간 열두 이야기』를 비롯하여 '열두 이야기 시리즈'로『문화』,『영화』,『기술』,『소비』등이 있고, '아버지는 말하셨지 시리즈'로『인간을 알아라』,『너희는 행복하여라』,『문화를 누려라』등이 있다. 옮긴 책으로는『기술철학』,『현상학적 대화철학』,『다원론적 상대주의』,『윤리의 진화론적 기원』,『실천윤리학』등이 있다.

예술은 무엇을 위해 존재하는가

2016년 3월 15일 초판 1쇄 발행
2020년 3월 15일 초판 2쇄 발행

지은이 | 엘렌 디사나야케
옮긴이 | 김성동
펴낸이 | 권오상
펴낸곳 | 연암서가

등 록 | 2007년 10월 8일(제396-2007-00107호)
주 소 | 경기도 고양시 일산서구 호수로 896, 402-1101
전 화 | 031-907-3010
팩 스 | 031-912-3012
이메일 | yeonamseoga@naver.com
ISBN 978-89-94054-82-7 03600

값 20,000원

케네스 페이지 오클리Kenneth Page Oakley를 추모하며

역자 서문

어떤 구체적인 대상을 보면서 "이것이 예술 작품인가?"라는 질문을 받는다면, 대개는 쉽게 "예" 아니면 "아니오"라고 대답을 할 수 있지만, 정작 "예술이란 무엇인가?"라는 질문에는 그렇게 간단하게 답하기가 쉽지 않다. 예술은 아마도 그렇게 모호한 채로 남아 있어야만 하는 존재인지도 모른다.

여하튼 예술대학에 재직하면서 예술을 공부하는 학생들에게 예술에 대한 입문적 지식을 제공하고자 할 때, 이러한 상황은 매우 당혹스럽다. 학생들은 똑 떨어지는 답을 원하는데, 교수는 모호한 답만을 늘어놓게 되니 말이다. "예술이란 무엇인가?"라는 제목을 가진 책들을 섭렵하여도, 역자의 한계 때문인지, 이러한 상황에서 벗어나기는 쉽지 않다.

그렇다고 해서 이 책이 이러한 상황에 대하여 돌파구를 반드시 마련해 주는 것도 아니다. 이 책의 저자인 엘렌 디사나야케Ellen Dissanayake의 말대로, 문자 사용 사회에서 살고 있는 우리는 예술에 대하여 각자 나름대로의

정의를 수립해야만 하는지도 모른다. 하지만 그렇다고 하더라도 그러한 정의를 수립할 기초 자료 정도는 제공해 주는 것이 앞서 산 사람, 즉 선생의 의무일 것이다.

디사나야케는 이 책을 통하여 그런 역할을 하고 있다. 그녀의 예술에 대한 접근은 우선 사회생물학이라는 진화론적 입장에서 이루어진다. 사회생물학은 인간의 생리적 구조뿐만이 아니라 인간의 행동적 특성들도 생물학적인 기원을 갖는다는 입장인데, 그녀는 이에 따라 예술적 행동도 생물학적인 기원을 갖는다는 입장을 취한다.

이 책의 제목 "예술은 무엇을 위해 존재하는가"는 바로 이러한 입장에서 도출된다. 생리적 구조가 생존에 유익했기 때문에 자연선택되었던 것처럼, 예술적 행동도 생존에 유익했기 때문에 자연선택되었을 것이라는 가정 아래서, 그녀는 그러한 생존의 유익이 어떠한 것이었을까를 탐구한다. 그러므로 그녀는 "예술이란 무엇인가?"를 묻지 않고 "예술은 무엇을 위해 존재하는가?"를 묻는다.

그렇다면 "예술은 무엇을 위해 존재하는가?"를 묻는 이 책은 "예술은 무엇인가?"라는 질문과 직접적으로 관련이 없는가? 당연히 그렇지 않다. 그녀는 자신의 예술에 대한 이해를 피력하기 위해서라도, 다른 사람들의 예술에 대한 다양한 견해들도 참고하고 검토한다. 이 책을 읽는 이유가 "예술이란 무엇인가?"에 대한 권위자의 명쾌한 답을 얻는 것이 아니라, 그 질문에 대해 스스로 답해 보고자 하는 독자라면, 이 책에서도 그러한 질문에 답해 나갈 자료들을 충분히 발견할 수 있을 것이다.

이 책은 일곱 개의 장으로 이루어져 있다. 제1장에서는 예술에 대한 저자의 관점인 진화론, 사회생물학, 행동학에 대한 기초적인 내용을 제시한

다. 이는 보통 과학에 대립된다고 보는 예술을 과학적으로 보기 위한 예비 작업이다.

제2장에서는 "예술이란 무엇인가?"라는 전통적인 물음을 다루는데, 여기서는 우리가 가지고 있는 근대 서구적인 예술 개념이 결코 보편적인 것이 아님을 지적하고, 예술의 기원에 해당되는 것들을 원시사회, 동물, 어린이, 구석기 유물에서 찾아보고, 그 공통분모를 거의 찾을 수 없음을 또한 지적한다.

제3장에서는 "예술은 무엇을 위해 존재하는가?"라는 자신의 고유한 물음을 제시하는데, 여기서는 서구의 예술사에서 다양하게 제시되어 온 예술에 대한 인문학적 이해들이 이러한 질문에 적합한 답이 될 수 있는가를 검토하여, 그러지 못하다는 것을 지적한다.

제4장에서는 예술과 자주 혼동되는 행동들인 놀이와 전례를 먼저 제시하여, 예술이 이것들과 같은 것이면서도 다른 것이라는 주장을 전개한다. 이러한 파악에 근거하여 그녀는 그녀의 예술 행동에 대한 정의 즉 "특별하게 만들기"를 제시하고, 그것이 또한 놀이와 전례의 특징이기도 하다는 점도 지적하며, 특별하게 만들기의 자연선택적 가치도 설명한다.

제5장에서는 예술 행동의 진화를 다루는데, 그녀는 예술 행동이 인간의 다양한 다른 행동과 함께 진화하였다고 보기 때문에, 그러한 공진화에 참여한 예술과 관련된 열두 가지 인간 행동들을 검토하고, 전례에 포함되었던 예술이 점차적으로 독립해 나왔을 것으로 추측한다.

제6장에서는 이러한 진화에서 예술과 함께 해온 느낌에 대하여 논의하는데, 먼저 이러한 느낌의 시작으로서 유아들의 애착 행동과 신체적 필요와 충족이 삶의 전부일 때의 느낌들을 검토함으로써 예술 행동에 대한 반응의 시작을 해명한다. 이러한 시작이 전례를 통하여 어떻게 진화했을지

재구성함으로써 예술이 위했던 것이 즐거운 전례였음을 보여 준다.

　제7장에서는 전통적인 예술에서부터 근대 서구 사회의 예술이 어떻게 진화되어 나왔는가를 분석한다. 그녀는 이러한 예술의 전환 이면에 문자 사용의 정신 구조가 있음을 지적하면서, 근대 서구 인간의 부족을 보충하기 위해서는 삶이 곧 예술이 되는 새로운 유미주의가 필요하다는 자신의 최종적인 입장을 제시한다.

　물론 이 책을 읽는 독자가 반드시 저자에게 공감할 필요는 없겠지만, 적어도 이 책을 통하여 예술과 인간을 보는 시각을 넓힐 수는 있을 것이라고 기대하며, 예술을 공부하는 학생들은 물론이고 예술에 관심 있는 일반 독자들에게도 역자로서 일독을 권한다.

2016년 1월
김성동

저자 서문

　인간 행동학자human ethologist들은 (공격성, 성적 행동, 남녀의 역할과 같은) 많은 종류의 인간 행동들의 기원과 진화론적 기능을 다루어왔다. 하지만, 예술은 결국 인류의 한 보편적 특징이자 "행동"임에도 불구하고, [행동학과 같은] 아주 진지한 생물학적 기초를 가진 관심을 받지는 못하였다. 예술과 삶의 관계, 예술적 가치와 인간의 관계와 같은 주제를 다룬 저술가들은, 보통 문학적인 인물들이었지, 과학적인 인물들은 아니었다. 과학자들이 생각할 때 예술에는 그들의 방법들이나 도구들로써 이해하기 부적합한 어떤 것들이―정의 불가능성, 다형성, 초월에의 암시 등이―있는 듯하다. 물론 과학에도 꼭 마찬가지로 예술가나 예술애호가들이 "정신"의 영역에 부적합하다고 느끼는 어떤 것들이―엄밀성, 기계적 환원주의에로의 경향 등이―있다. 예술은 일반적으로 과학에 대비된다. 이 둘은 보통 아주 멀리 떨어진 양극으로, 심지어는 본질적으로 양립할 수 없는 것으로 간주된다.

　인간들의 성취나 동경이나 조건을 형용할 수 없는 아주 감동적인 방식

으로 이야기하는, 위대한 예술 작품들 중의 하나를 경험하게 되면, 사람들은 실로 감동을 받아 설명하기보다는 침묵한다. 그러한 "진술"에 대하여 무엇을 더할 수 있다고 하더라도, 그것은 불필요한 것이며, 상대적으로 불완전한 듯하다. 누가 계시를 분석할 수 있겠는가? 누가 그렇게 하기를 원하는가? 그것을 시도하는 것은 다만 그것을 모독하는 것이며, 그것을 평범한 것으로 만드는 것이다. 그래서 만약 누군가가 예술에 대하여 어떻든 무엇인가를 말한다면, 그것은 결국 경건하게 예술의 불가공약성을, 예술의 궁극적인 신비를 인정하는 것일 수밖에 없다. [이런 입장에서] 인간들에게 예술이 필요하다고 주장하는 것은 과학적 가설이 아니라 신념의 표명이다.

특정한 예술 작품들을 설명 없이 신비롭게 작동하도록 버려두는 것이 비록 최선일 수도 있겠지만, (일반적인 인간의 천성이거나 경향성으로 이해되는) 예술과 (생물학적으로 이해되는) 인간의 삶과의 관계에 대해서는 이야기 거리가 남아 있다. 모든 인간 사회들은, 우리가 아는 한, 과거나 현재나 간에, 예술을 만들고 예술에 반응하고 있기 때문에, 예술은 인간의 삶에 필수적인 어떤 것에 기여하고 있음에 틀림없다. 그렇다면 그 어떤 것이란 무엇인가?

인간이라는 종이 예술을 필요로 **한다**는 것은 하나의 과학적 가설이다. 하지만 과학자들은 그러한 가설에 참견하지 않으려는 경향을 가져왔다. 한편으로는 구체적인 환원주의라는 함정 때문에, 다른 한편으로는 애매한 무의미 때문에, 전문가들은 그러한 물음으로부터 신중하게 거리를 두었다. 그들에게는 잃을 것이 너무 많았고, 그들은 그것을 알고 있었다.

예술과 삶의 생물학적 상호 의존성에 대해 언급하고 있는 얼마 되지 않는 진술들은, 대개 선의의 아마추어들의 직관들이거나, 진화론적 원칙들이나 행동학적 원칙들이나 인류의 원사시대에 대한 신뢰할 수 있는 지식에

근거한 것들이 아니었다. 거의 예외 없이, 예술은—"그 자체를 위하여" 장식하거나 아름답게 하려는 비실용적인, 신비한, 그리고 본질적으로 설명할 수 없는 충동의 증거인—구석기 동굴 벽화나 장식된 석기들과 더불어 시작된 것으로 간주되거나, 모든 삶 혹은 모든 경험에서 관찰 가능한, 광범위하고 궁극적으로 애매한, 창조적이거나 표현적이거나 혹은 의사소통적인 기질로 평가되었다.

예술과 삶의 관계를 새롭게 생각하기를 원하는 사람은 그러한 극단적이거나 소박한 견해들을 거부함으로써 새롭게 시작할 수 있다. 한편으로, 인간의 업적들의 독특한 속성들을 존중하기 때문에, 우리는 새의 노래나 거미의 거미줄을 예술이라고 부르지 않을 것이다. 그러나 우리는 또한 예술을—놀이나 도구 제작 혹은 신체 장식과 같은—어떤 원시적인 선례로 환원시키지도 않을 것이다. 동시에, 생물학적이고 인간학적 정보들에 의존하여, 예술이 생명적인 관심사와 무관하게, 그 자체를 위하여 발생하는 현상이거나 대상들에 내재하는 본질이라고 주장하려고도 하지 않을 것이다.

이 책의 연구는 이전의 탐구들과 다르다. 왜냐하면 이 책은—예술을 하나의 행동으로 간주하는—행동학적 관점을 견지하기 때문이다. 그리고 많은 중요한 관련 분야들, 예를 들어, 진화생물학, 문화인류학, 형질인류학, 인지심리학, 발달심리학, 서구문화사, 그리고 미학의 최근 지식들을 계속 참조하기 때문이다. 이렇기 때문에 이 책은 결국, 비슷한 노력을 하는 다른 전문가들이 하지 않으려고 하는, 아주 포괄적인 견해를 제시할 것인데, 이는 넓은 영역의 야심찬 종합에 대해 있기 마련인 회의적인 반응을 분명히 불러일으킬 것이다.

하나의 복잡한 행동의 진화에 대한 가설적 재구성은, 특히 아주 많은 문화적 세련이 이루어진 예술과 같은 것에 대한 것이라면, 사변적일 수밖에

없다. 사려 깊은 실용주의자라면 의심하는 것이 당연하다. 하지만 왜 그것을 걱정해야 하는가?

나는 의심의 눈초리를 무릅쓰고 많은 시간을 들여서 일반적으로 증명 불가능한 것으로 간주되는 사변적인 재구성을 시도하였다. 왜냐하면 그러한 노력으로부터—20세기 후반에 근대적인 서구문명을 누리고 있는—우리와 같은 부류의 사람들에게 아주 흥미로운 어떤 것이 드러날 것으로 내게 보였기 때문이다.

"예술은 무엇을 위해 존재하는가?What is art for?"라는 질문을 고려할 때 우리가 걷게 되는 수많은 샛길 모두는 우리가 공유하고 있는 **괴상함**을—우리의 관심과 삶의 방식이 진화론적으로 선례가 없음을—보여 준다. 나는 이것이 영광스럽다거나 치욕스럽다고 말하고 있는 것이 아니다. 행동학자들이나 진화론자들은 하나의 종이나 변종이 다른 것보다 "더 낫다"라고 선언하지 않는다. 그들은 단지 그들이 본 것을 서술할 뿐이다. 호모 사피엔스Homo sapiens라는 종이 진화하고 예술이라는 하나의 행동을 드러냈다고 보는 것은 우리 자신들과 근대적인 인간조건condition humaine을 이해하는 하나의 방식이다.

엘렌 디사나야케

감사의 글

이 책을 여러 해에 걸쳐서 준비하는 동안, 나는 몇 개의 감사의 글을 내 머릿속에 그리고 초기 버전 두 개는 종이 위에 작성하였다. 시간이 지남에 따라 생각이 달라졌고, 처음에는 결정적으로 중요하게 보이던 분들이, 배은망덕하게도, 보다 직접적으로 그래서 보다 분명히 도움을 주신 다른 분들로 대체되었다. 내가 여기서 언급하고 있는 분들보다 분명히 더 많은 분들이, 다양한 방식으로, 다양한 단계에서, 나에게 도움과 격려를 주셨다.

이 책은 지난 10년간 구상되었고 대부분이 작성되었는데, 이 동안 나는 서구 학계 바깥의 비서구 국가들(스리랑카, 나이지리아, 그리고 파푸아뉴기니)에서 살았다. 이러한 저술환경이 (수많은 전문적인 영역들에 대한 비전문가의 분명히 대담한 종합이 어떤 타당성을 갖는다고 한다면) 이 연구가 가지고 있을 어떤 덕목들과 어떤 결점들의 원인이 되었음에 틀림없다. 통상적인 학계 바깥에서 고립되어 작업하는 학자로서, 나는 동료들과의 대화나 비판으로부터 자극을 받을 수 없었다. 그리고 나는 통용되고 있는 학계의 정설들,

유행들, 그리고 금기들로부터 오직 간접적으로만 영향을 받았다. 이러한 격리의 결과로서, 좋건 나쁘건, 거의 모든 경우에 나의 생각들은 내 자신의 머리에서 나왔거나—대개 이제는 빈약하게 된 대학 도서관들의 좋은 시절의 잔존물들인—내가 읽은 책들 속에 담겨 있는 지식들과 생각들이 내 머리에서 결합되어 나온 것들이다.

"제3세계"에서의 15년간의 나의 삶은, 학문적인 관심으로 발전해 나간 나의 많은 직관들의 원천이었으며, 덕분에 나의 내적인 존재는 풍요롭고 광대해졌다. 하지만 그 기간 중에 내가 이 책에서 다루고 있는 그러한 종류의 학문적인 의문을 추구하도록 나를 격려한 것은 거의 없었다. 학문적인 삶에 필요한 고독한 사유, 독서, 그리고 활동은, 나에게 아주 가까웠던 사람들과 함께 한 나의 삶에서는 낯선 것이었다. 나를 사로잡고 있는 생각들이나 또 그래서 나의 지킬과 하이드Jekyll and Hyde 같은 실존을 눈치 챈 사람은 그들 중에 거의 없었다.

직접적인 학문적 자극이나 비판이라는 이득을 내가 누리지 못했기 때문에, 나에게 무엇보다도 절실히 필요했던 것은, 내가 하고 있는 일이 가치가 있다는—혼자 그리고 본질적으로 비밀스레 작업하고 있는—내가 넓은 시야를 가진 괴짜도 아니고 이를 악물은 편집광도 아니며, 당연히 중요한 물음들에 대한 참된 탐구자라는, 강력한 증거와 확신이었다. 이런 까닭에 내가 가장 큰 감사를 드리고자 하는 분들은, 대부분 바쁘고 유명하고 하는 일이 많음에도 불구하고, 그리고 내가 우편으로나 개인적으로 몰염치하게 질문을 하거나 거의 노골적으로 긍정적인 의견을 요청했음에도 불구하고, 일부러 나의 길을 격려해 주셨던 분들이다. 이러한 분들에는 존 파이퍼 John Pfeiffer와 데즈먼드 모리스Desmond Morris가 있다. 이들은 내가 묻고 있는 질문들과 그러한 질문에 답하기 위해 내가 취하고 있는 접근법에 전망

이 있음을 알아본 첫 사람들이었다. 그 다음 분은 내가 논문을 발표한 첫 학술지인 「레오나르도Leonardo」의 설립자이자 편집자인 말리나Frank Malina 이다. 그 다음은 구겐하임재단Harry Frank Gugenheim Foundation의 책임자들 인 라이오넬 타이거Lionel Tiger와 로빈 폭스Robin Fox이다. 그들은 내가 옥스 퍼드 대학교University of Oxford의 도서관에서 6개월을 보낼 수 있도록 연구 비를 지원했다. 영국에 있는 동안 케네스 오클리Kenneth Oakley의 나에 대한 관심 덕분에 나의 생각은 더욱 풍부해졌다. 이 책을 고인이 된 그분에게 헌 정한다. 내가 영국에 있는 동안 만났던 다른 분들은 계속하여 나를 격려하 거나 나와 생각을 교환하였는데, 대개의 경우는 둘 다를 해주었다. 그러한 분들에는 제롬 브루너Jerome Bruner, 수지 개블릭Suzi Gablik, 마가니타 래스키 Marghanita Laski, 앤서니 스토어Anthony Storr, 모리야 윌리엄스Moyra Williams, 그리고 존 영J. Z. Young이 있다. 그들 중의 한 분이 표현하였던 것처럼, 그러 한 대단한 분들이 "포도밭의 동료 노동자처럼" 나의 이야기에 귀를 기울이 고 (나와 이야기하고) 있다고 느낄 수 있었는데, 이는 정말 말할 수 없이 감사 한 일이었다.

나를 믿어준 여러 친구들이 있었는데, 그들 중에서도 특별한 애정을 가 지고 언급하고자 하는 이들로는 매리 바우어Mary Bowers, 에드위나 노턴 Edwina Norton, 탈리아 폴락Thalia Polak, 그리고 로나 로즈Lorna Rhodes가 있다. 이 책의 형성기에 존 아이젠버그John F. Eisenberg는 이상주의, 헌신, 그리고 학습으로 나에게 지울 수 없는 인상을 남겼으며, 최근 뉴욕에서 특별한 세 동료 프랜시스 오코너Francis O'Connor, 파멜라 로시Pamela Rosi, 조엘 쉬프Joel Schiff는 그들 각자의 방식으로 학문적 공감이나 정신적인 공감으로 매일매 일 실제적으로 나를 도와주었다. 나의 여형제 엘리자베스Elizabeth Ratliff와 수잔Susan Anderson, 나의 형제 리처드Richard Franzen, 그리고 그들의 가족들,

그리고 나의 부모 프리츠와 마거릿Fritz and Margaret Franzen은 유형무형의 아 낌없는 지지를 제공하였으며, 내가 미국을 방문한 길고 짧은 기간 동안 그 들의 집에 머물렀을 때 불평 없이 책벌레인 식객을 참아주었다.

1980년에 한 신사분이 나의 삶에 등장하여 헤아릴 수 없는 영향을 끼쳤 는데, 그의 이름은 데이비드 만델David Mandel이다. 그는 내가 태어나기 전 부터 수십 년 동안 예술에 대하여 그리고 인간의 진화에서의 예술의 위치 에 대하여 생각해 왔는데, 나는 그분과 서신교환을 시작하였고, 이는 나중 에 유익한 관계로 발전하였다. 그분의 추천을 받아, 1981년 미국 미학 학회 American Society for Aesthetics의 연례모임에서 나는 그의 이름으로 특강을 하 였으며, 나중에 뉴욕New York의 뉴스쿨 대학교New School for Social Research 대 학원 인문학 프로그램 예술석사과정의 만델 강사Mandel Lecturer가 되었다. 학자가 좋은 스폰서를 만나는 것은 흔한 일이 아니다. 나는 여기서 내가 엄 청나게 운이 좋은 사람임을 인정하고 고백해야 하겠다.

"학문적 훌륭함"이라는 구실로 유감스런 점검을 받기 이전에 이 인문학 프로그램에 참여했었다는 것을 나는 실로 자랑스럽게 여긴다. 한동안, 제 롬 콘Jerome Kohn의 고무적이고 격려적인 운영 아래서, 다양하고 인습에 얽 매이지 않는 교직원들은 지식이나 유행하는 학설을 전달하는 일보다는 전 수된 지혜의 바닥에 있는 생각들과 가치들을 검토하고 다시 생각하는 일 에 더 관심을 기울였다. 이러한 독특한 분위기 속에서 나의 학생들과 나는 이 책의 많은 관심사들을 함께 탐구하였다. 이러한 상상력 있고 풍요로운 노력이 결국 공식적으로 인정을 받지는 못했다고 하더라도, 내가 그러한 노력의 한 부분이었다는 것을 행운이라고 느낀다.

나는 또 스리랑카 시절의 나의 가정부 마거릿A. Margaret을 언급하지 않 을 수 없다. 그녀는 남성 저술가들이 보통 자신들의 부인들에게 당연히 기

대하는 수많은 가정사를 나를 위하여 수행해 주었다. 나는 그녀에게 커다란 빚을 지고 있으며, 세계의 불공평에 대하여 내가 인정하고픈 것 이상의 빚을 지고 있다. 그러한 세계 내에서 그녀나 그녀와 같은 사람들은 읽는 것을 배울 기회를 결코 가지지 못했지만, 나는 저술을 할 시간을 가질 수 있었다.

　나의 남편은, 학문적인 사변이나 정당화 같은 것은 조금도 필요 없이, 그 자신의 직접적인 실존이 그냥 그대로 예술을 체현하고 있어, 내가 책에서 예술에 관한 지식을 추구하고 있는 것을 이해할 수 없었지만, 그래도 관용과 품위를 가지고 그의 아내의 육체적이고 정신적인 부재를 수용해 주었다.

여는 말

"예술은 무엇을 위해 존재하는가?"라는 질문은 많은 사람들을 괴롭히는 질문은 아니다. 예술은—박물관에, 책에, 학교 교과목에—그저 있다. 예술이 무엇을 **위해** 존재하는가라는 질문은 잘못된 질문이다. 예술은 그냥 있을 뿐이다.

이 질문은 예술가들을 괴롭히는 질문도 분명 아니다. 그들은 온화하든 천재적이든 자신의 특정한 기질대로 앞서 나아간다. 자신들이 어쩔 수 없거나 요구 받았다고 느끼는 일의 정당화에 대해서는 다른 사람들이 걱정하게 내버려둔다.

아무도 애써 묻지 않는 다른 많은 질문들과 같이 "예술은 무엇을 위해 존재하는가?"라는 질문을 캐기 시작할 때, 그것은 많은 흥미꺼리를 보여준다. 그리고 또 그것은 그 질문의 치마 밑에 둥지를 틀고 있는 다른 수많은 질문들, 즉 예술이란 무엇인가? 예술은 필요한가? 예술은 어디서 왔는가? 예술은—개인들이나 사회들에—어떤 영향을 주는가? 등을 드러낸다.

이와 같이 표현하게 되면, 이러한 질문들은 더욱 흥미롭게—실질적이고 중요하게—보인다. 거의 모든 사람이 그것들에 대하여 이러저러한 관점에서 이야기할 수 있다. 철학자들, 특히 미학자들은 (사실 미학자라는 명칭은 예술과 아름다움에 대한 철학적 연구와 관련이 있는 사람들을 비꼬아 지칭하는 불온한 호칭이다.) 전통적으로 예술 작품과 미학적 경험의 형이상학적 혹은 존재론적 위상을 다루어 왔다. 사회학자들과 인류학자들은 인간집단들에서 예술의 형태들과—경제적, 정치적, 정신적, 실천적, 사회적—기능들을 이야기해 왔다. 심리학자들과 심리분석가들은 예술이 개인들에게 하는 일들을—그들을 기쁘게 하고, 위로하고, 승화를 돕고, 갈등을 해결하는 일들을—검토해 왔다. 심지어 시인들조차, 보통 자신들의 관심들을 보다 미묘하게 표현하기는 했지만, 종종 이러한 문제들을 고민하기도 했다.

일상적인 경험으로부터 도출되는 상식도 이러한 문제들에 대한 논의나 생각에 기여한다. "예술"이라는 단어는, "사랑"이나 "행복"이라는 단어와 마찬가지로, 누구나 그것이 무엇을 의미하는지를 또 그것이 무엇을 가리키는지를 알고 있기는 하지만, 막상 이야기를 하려고 하면, 일관성 있게 또 넓게 적용할 수 있도록 정의하기는 어려운 그러한 단어이다.

일반적으로 말해서, 시립박물관의 공식 조직이나 대학 교과목 일람표에서 보면, "예술"이란 단어는 보통 시각 예술을—쳐다볼 수 있는 것들, 그려지거나 채색되거나 조각된 그러한 부류들을—가리킨다. 그러나 채색되거나 조각되거나 볼 수 있는 것이라고 해서 모두 대문자 A로 표기되는 Art, 즉 참예술Art[1]인 것은 아니다. 이 문제를 따져보면, 우리들 대부분은 어떤

1 저자가 뜻하는 것은 art가 아니라 Art라는 표현인데, 역자는 저자의 취지를 살려 이를 참예술이라고 번역하였다.-역주

[예술적] 대상들이나 활동들에 들어 있는 어떤 질적인 차이나 [예술적] 본질이 있다는 것을 분명히 가정하고 있다.—이러한 성질은 애매하고 일반적이며 보편적이고 초역사적이고 거의 신성한 것으로서, 우리는 이것을 가진 것들을 참-예술이라고 부르며, 다른 것들은 그렇게 부르지 않는다.

보다 구체적으로는, 참예술이 아니라 "예술들the arts"에 대해 이야기할 수도 있다. 여기에는 시각적 대상들만이 아니라—바로크 미술, 소말리족 시, 자바인의 춤과 같이—음악, 무용, 시, 연극 등이 포함된다. "예술들"에 대하여 이야기하는 사람은 그의 주제와 관련하여, 보이지 않는 후광 같은 검증되지 않은 경건한 가정들이나 형이상학적인 가정들을 전제할 수도 있고 전제 하지 않을 수도 있는데, 보통은 전제한다. 그러나 적어도 "예술들"은 문화적 현상들로 이해된다. 우리는 예술들의 표현이 문화에 따라 다를 것이라고 기대하고, 어떤 개별적인 예술들과 그러한 예술들에 대한 태도들이 어떤 사회들에서는 발견되지만 다른 사회들에서는 나타나지 않을 것이라고 예상한다. [이럴 경우] 존재론적인 위상의 문제는 뒤로 물러선다.

대부분의 경우에 "예술"이라는 단어를 사용하는 것이 전혀 불필요하기조차 하다. 우리가 그 단어를 사용한다는 사실은, 나중에 때때로 이야기할 것이지만, 흥미로운 일이다. 인류학자들, 사회학자들, 심리학자들, 그리고 문화역사가들이 특정한 환경들에서의 특정한 예술들을 논의하고자 할 때 "예술"이라는 단어를 사용하는데, 이때 그들은 [예술적] 값어치나 가치라는 증명되지 않은 사항을 사실로 가정하는 위험에 빠지게 된다. 이러한 위험은 "오세아니아 조각", "침팬지 회화", "어린이 그림"이라고 말하고자 하는 우리의 생각을 방해하지 않으며, (실제로, 그 반대이다.) "예술"이라는 단어를 철학자들에게 넘겨주는데, 그들은 적어도 자기들을 기다리고 있는 심연이 있다는 것을 알고 있다.

이러한 경고를 이제 막 하였기 때문에, 그러한 위험은 무시하고 계속 나아가겠다. 왜냐하면 여기서 나는 자신이 하고 있는 일을 철학적으로 알고 있는 미학자나 순진함을 용서받을 수 있는 "일반적인 사람"으로서 글을 쓰고 있는 것은 비록 아니지만, 예술 일반art in general에 대하여 논의할 것이기 때문이다.—물론 내가 말하는 예술 일반이란 예술의 신성한 형이상학적 본질을 가리키는 것이 아니다. 비록 예술들이 문화현상**이기는** 하지만, 나는 참-예술이 선천적이고 생물학적인 것이라고 생각하는 것이 유익할 가능성을 추구하고자 한다.

형이상학을 생물학으로 대체함으로써 얻는 것이 무엇인가? 간단히 말해서, 그렇게 하면 사실을 더 잘 이해할 수 있다. 내가 지적한 대로, 첫째 [형이상학적인] 오늘날 서구의 예술 개념은 엉망이다. 앞으로의 장들에서 보다 명백해질 것이지만, 예술에 대한 우리의 관념은 현대 서구인이라는 우리의 특정한 시간과 장소에 특유할 뿐만 아니라, 인류의 나머지 사람들의 태도와 비교해 볼 때 정도에서 벗어나 있다. 예술에 대한 우리의 생각들을 모든 곳의 예술들을 포괄하도록 일반화시키고자 하면, 당연히 우리는 아주 완전히 실패하고 만다.

둘째로, 근대 미학은 18세기와 19세기의 유럽 철학으로부터 도출된 전제를 가지고 발달하였다. 하지만 근대 미학의 창시자들은 우리와 달리—프랑스와 스페인 그리고 다른 곳의 동굴 벽화들과 같은—선사시대의 예술에 대하여 알지 못했다. 그들은 지금 우리가 다른 문화들이나 문명들에 대해 알고 있는 것에 대해 아무것도 알지 못했으며, 인간의 상상적인 창조력의 다양성과 광대함을 이해할 수 없었다. 심지어는 그들이 알고 있었던 초기 문명들을 (고대 그리스와 로마는 제외하고) 야만적인 것으로—"이교도적인 힌두 우상들", "거칠고 원시적인" 조각들, 미학적 관심이 아니라 민속학

적 관심이 가는 이상한 "골동품"들로—간주하였다. 우리가 그들의 판단에 동의하지 않는다면, 우리는 그들의 전제들과 방법들에 대해서도 의문을 제기해야만 한다.

셋째로, 계몽주의와 낭만주의 사상가들이 예술들을 단지 자신들의 문화와 지리적인 영역 내에서 고려하였던 것처럼, 그들은 그들과 모든 인간들이 문화적으로뿐만 아니라 생물학적으로도 진화하고 있다는 것을 알지 못했다. 그들은 (언어, 상징화, 도구 제작, 문화 형성 및 진화와 같은) 인간의 독특한 속성들이, 다른 동물들에서보다 단순한 형태로 나타나지만, 아마도 마찬가지로 진화해 왔다고 가정할 수 있음을 알지 못했다. 그들은 전 지구상의 인간들이 같은 종의 구성원이며 같은 유전적 재료들과 같은 잠재성들을 가지고 있다는 것을 알지 못했다.

오늘날 인간이라는 종은 약 400만 년의 진화사를 가지고 있다고 본다. "인간의 역사"나 "예술의 역사"는 교과서에 따르면 대략 1만 년 전에 시작되었기 때문에 그 중에서 399만 년은 무시된다. 만약 우리가 우리의 시각이나 시야를 수정하지 않는다면, 인간의 본성이나 노력 "일반"에 대한 우리의 사변과 견해는 제약되거나 한정될 수밖에 없다. 예술에 대해 이야기하려면, 우리는 모든 사람들이 모든 곳 모든 시대에서 창조한 이러한 범주의 표본들을 고려해야만 한다. 현재 상태의 근대 미학 이론은 독자적으로 이것을 할 수도 없고, 하고자 하지도 않는다.

나는 행동학적으로, 즉 생명진화론적bioevolutionry으로 예술에 접근하고자 한다.[2] 즉 나는 인간이라는 동물의 행동 진화와 발달에—특히 예술이라

2 내가 "생명"이라는 접두어를 일반적으로 사용하는 이유는 "예술의 진화"에 대한 논의에서 있을 수 있는 오해를 피하기 위해서일 뿐이다. 이러한 논의에서 진화는 전통적으로 문화적인 진화로 간주되어 왔다.

는 일반적인 행동이, 도구 제작, 상징화, 언어, 그리고 문화의 발달과 마찬가지로 인류의 [보편적] 특징이라고 할 수 있는지 여부에—관심을 가진다.

이러한 행동학적 접근에 따르면, "예술은 무엇을 위해 존재하는가?"라는 질문은—"예술 행동은 도대체 왜 생겨나는가?"를 의미하는—아주 적합한 질문이 된다. 예술은—언어, 도구 제작, 상징화와 마찬가지로—인간이라는 종에 어떤 기여를 하는데, 이것이 인간의 [행동] 레퍼토리에 예술이 등장하는 이유를 설명해 줄 것이다.

신다원주의neo-Darwinism[3] 용어로 표현하자만, "예술은 무엇을 위해 존재하는가?"는 "예술은 자연선택 가치selective value [즉 어떤 환경 하에서 그러한 특성을 가진 개체가 가지지 않은 개체에 비해 어느 정도 더 살아남으며 개체 당 어느 만큼의 자손을 더 남기는가를 나타내는 상대치]를 가지는가?"를 그리고 "만약 그렇다면 이러한 자연선택 가치는 (무엇이었고) 또는 무엇인가?"를 의미한다. 예술의 세 가지 특성이 예술이 자연선택 가치를 가지고 있음을 시사한다.

첫째 특성은 예술들이 어디에나 있다는 것이다. 어떤 하나의 예술도 모든 사회에서, 혹은 모든 사회에서 같은 정도로, 발견되지는 않는다. 그렇지만 오늘날 존재하고 있는 혹은 존재했다고 알려져 있는 모든 인간 집단에서, 예술이라고 부르는 것들, 즉 무용, 노래, 조각, 연극, 장식, 시적인 연설, 이미지 제작들 중의 하나 또는 보통 그 이상이 나타나고, 그것이나 그것들에 반응하는 경향이 보편적으로 발견된다. 진화론적 이론에서 해부학적 특징이나 행동적인 경향과 같은 그러한 특성이 하나의 동물 개체군에서 광

3 신다원주의는 다윈의 자연선택설과 멘델의 유전학설을 융합한 입장으로 DNA의 변이에 따르는 형질변화와 이에 따르는 자연선택으로 진화를 설명한다.-역주

범위하게 발견되면, 그러한 특성이 지속되어야 할 진화론적 이유가 있다는 가정이 일반적으로 수용된다. 즉 그러한 특징이 어떤 방식으로든 그 종의 구성원들의 진화론적 적합성evolutionary fitness에 기여하고 있다는 의미이다.

둘째로, 우리의 관찰에 따르면 대부분의 인간 사회들에서 예술들은 삶의 많은 활동들에 필수적이며 생략될 수 없다. 만약 개인이나 집단들의 많은 노력이 어떤 특별한 활동들에 소비된다면, 이것 또한 이러한 것들이 다윈주의적인 의미에서 생존 가치survival value[생체의 특질이 생존과 번식에 기여하는 유용성]를 갖는 활동들임을 시사한다.

셋째로, 예술들은 기쁨의 원천sources of pleasure들이다. 자연은 일반적으로 이득이 되는 행위를 우연에 맡기지 않는다. 그 대신 자연은 많은 종류의 이득이 되는 행위를 기쁨을 주는 것으로 만든다.

예술이 생존 가치를 가지고 있음에 틀림없다고 가정하더라도, 이러한 생존 가치가 무엇일 수 있는가? 이것이 이 책의 제목 "예술은 무엇을 위해 존재하는가?"라는 질문을 묻는 생명진화론적인 틀이다. 이 질문이 현재 시제로 작성되어 있는 것은 오해를 불러일으킬 수 있다. 왜냐하면 강조되고 있는 것은 예술이 인간 진화의 맥락에서 무엇을 **위했던가**이기 때문이다. 내가 현재 시제를 유지하고 있는 것은 "계속되고 있는 현재"와 같은 그런 의미에서이다. 왜냐하면 오늘날 우리는 진화된 (그리고 아마도 여전히 진화하고 있는) 인간이기 때문에, 예술은 여전히 그것이 과거에 **위했던** 것을 **위하고** 있을 것이기 때문이다. [나아가] 생물학적인 피조물이자 또한 문화적인 피조물인 인간이 예술들을 다방면의 정치적, 사회적, 그리고 심리적 목적들에 맞도록 세련시켰을 것이며, 그래서 예술은 오늘날에는 또한 다른 일들을 "위한" 것일 수도 있다. 이러한 많은 세련들이 흥미롭고 우리의 이해 범위 내에서 다루어질 수 있다고 해도, (예를 들어, 예술품 수집이라는 관행은 수

집가의 생물학적 적합성에 아마 틀림없이 기여했을 하나의 역사적 현상이다.) 그런 것들을 다루게 되면 우리는 곁길로 벗어나 너무 멀리 나아갈 것이다. [그래서 이를 다루지는 않겠다.]

예술에 대하여 행동학을 적용하는 것이 이론적으로 정당한 것으로 수용될 수 있다고 하더라도, 그것은 익숙하지 않을 뿐만 아니라 불쾌하게 보일 수도 있다. 그래서 기대할 수 있는 것과 기대할 수 없는 것을 간략하게 개관하는 것이 좋을 것 같다.

이 책은 실제로 예술과 미학 이론에 관한 것이다. 그러나 어떤 관습적인 의미에서 "예술 서적"은 아니다. 이 책에는 그림도 거의 없다. 왜냐하면 예술을 회화적으로 예시할 수 있는 대상들이나 활동들이나 특정한 미학적 성질들로 다루지 않기 때문이다. 이 책이 하고 있는 분석의 주된 목표는, 특정한 예술 작품들의 즉각적인 향유가 아니라 [예술을] 알고 이해하는 것—하나의 [예술적] 대상만이 아니라 인간의 활동과 경험의 한 영역으로서의 예술을 다른 영역들과 관련하여—알고 이해하는 것이다.

[예술에 대한] 끔찍한 해부를 걱정하는 사람들에게, 내가 답할 수 있는 것은, 내 경험에서 보면, 보편적인 인간의 경향 혹은 필요로서의 예술의 편재성과 권능을 알게 되면 강력한 놀라움이 생겨난다는 것이다. [물론] 개별 작품들이 구현하고 있는 것에 대한 평가는 [내가 하고자 하는 것과] 다른 일이며 다른 종류의 책에서 다루어져서 다른 형태의 놀라움을 줄 것이다. 그러한 두 종류의 "이해"는 서로 다른 것이며 서로를 간섭하거나 말살하지 않는다.

예술을 행동이라고 부르는 것이 어떤 의미를 가지는가를 이해하기 위해서는, 예술에 대해 아주 새로운 방식의 사유를 수행해야만 한다. 이렇게 해

야만 하는 이유는 특히 예술에 대한 논의들이 보통 인간의 인공물들이나 산물들을(그릇들, 노래들, 가면들을), 그리고 이러한 인공물들의 성질들을(아름다움, 조화, 다양성 속의 통일성, 표현의 완전성을) 다루어 왔기 때문이다.

우리가 "행동"이라는 용어를 사용할 때, 행동학적인 개념으로서 그 용어는, 행동에 속하는 특정한 신체적 활동들을 가리키는 것이 아니다. 그래서 무용이나 회화 혹은 그러한 것들의 감상과 같은 그러한 특정한 예술적 활동들을 "행동들" 그 자체로 보지는 않을 것이다. 그러한 것들은 광범위하고 포괄적인 현상, 즉 예술이라는 일반적인 행동의 사례들instances로 간주할 것이다. 이것은 영토 방어, 위협, 처벌, 과시가 공격적 행동의 예들이나 사례들인 것과 유사하다. [예술적 행동이나] 공격적 행동 그 자체는 하나의 표현을 가지지 않는 포괄적인 일반 용어일 뿐이다.

예술을 매우 다양한 표현을 가지는 하나의 일반적인 행동a general behavior으로 보게 되면, 모든 인간 사회들이 모든 종류의 "예술들"을 똑같이 보여주거나 강조하지는 않는다는 사실이 문제가 되지 않는다. 실제로 시공간상의 한 지점에 있는 한 인간 집단에서, 예술과 같은 그러한 보편적 행동의 표현들은, 분명히 제한되어 있다. 그러므로 행동학적 관점에서, 서구적인 의미의 예술은 이제까지 존재했고 현재 존재하고 있는 수많은 표현들 중의 하나에 불과하다. 어떤 특정한 사회의 예술에 대한 이해가 유일한 참된 견해라고 가정하지 말아야 한다.

공격적 행동이 공격과 수비를 모두 전제하는 것처럼, "예술 행동"은 예술을 만드는 것과 경험하는 것 양자를 모두 포함해야 한다. 이 책에서 내가 하고 있는 대로, 실제로 그러한 측면들을 검토하기 위해서는, 그것들을 구분하는 것이 필요할 수도 있다. 그러나 예술이라는 일반적인 행동은 양자를 포괄한다. 비슷하게, 개인은 종의 한 표본이기 때문에, 우리가 예술이

개체발생적인 성장과 발달에서 개인을 위하여 하는 일이 무엇인지를 물을 수 있는 것처럼, 당연히 계통발생이라는 진화론적 의미에서 예술이 우리 종을 위하여 어떤 일을 하는가를 물을 수도 있다. 행동학적 견해는 예술이 예술을 만들고 그것에 반응하는 인간에게 필수적인 어떤 기여를 한다고 가정한다. 그러한 기여는—영혼에 좋거나 마음과 정신에 즐거움을 준다는 그러한 일반적인 의미가 아니라, (물론 이러한 이득도 부정할 수는 없다.)—인간의 생물학적 적합성에 유익하다는 그러한 의미에서의 기여이다.

그렇다면 예술은 사람들이 하고 느끼는 어떤 것이다. 그래서 우리는 사람들의 욕구human needs와 사람들의 마음human minds이라는 주제, 즉 인간행동학과 인간 진화는 물론이고, 인지심리학과 발달심리학, 정서 연구, 심리분석에도 관심을 가질 것이다.

진화론적 관점을 따르자면, 우리는 근대 서구 미학의 선입견을 제쳐놓고, 가능한 한 예술을 여러 문화에 걸쳐서 보아야 하기 때문에, 행동으로서의 예술의 역사가, 일반적으로 예술의 역사라고 간주되고 있는 것보다, 훨씬 먼저 시작하였음을 우리는 또한 받아들여야 한다. 얇게 깎은 석기들, 동굴 벽화들, 다산을 기원하는 조각들은 아마도 잔존하는 최초의 예술적인 인공물일 것이다. 그러나 그것들은 행동으로서의 예술의 시작은 아니다. 행동으로서의 예술의 기원은 적어도 원시인류hominid가 진화해 온 여러 시기들 중에서도 특히 석기시대 이전의 시기에 있었음에 틀림없다. 우리가 예술이라고 알고 있는 것은 문화의 표현이다. 하지만 언어나 도구들의 숙련된 제작 및 사용과 같은 다른 특정한 문화적 행동들과 같이, 예술이 좀 더 초기의, 덜 분화되고, 유전적으로 결정된, 행동과 경향들에 그 뿌리를 두고 있다고 주장할 수 있다.

예술 행동이 보편적이라고 간주된다면, 예술은 모든 인간의 특징일 것

이며, "예술가들"이라고 불리는 소수의 드물거나 특별한 사람들만의 특징은 아닐 것이다. 물론 모든 행동들에서, 어떤 사람들이 그러한 행동을 더 좋아하거나 그러한 행동에 더 재주가 있다는 것은 사실이다.

아마도 행동학적 견해의 가장 낯설고 말이 많은 주장은 "예술art"이라는 단어가 "좋은 예술good art"을 의미하지 않는다는 주장일 것이다. 윌리엄 제임스William James는 1901년과 1902년에 에든버러 대학교Edinburgh University에서 했던 종교적 경험의 다양성에 대한 그의 연구에 대한 첫째 강의에서, 과학이 캐내거나 눈여겨볼 수 없다고 생각하는 그러한 주제에 대하여 심리학적으로 접근해서는 안 된다고 생각하는 상당수 청중들의 생각을 반박했다. 제임스는 그의 주제에 대한 두 가지 종류의 질문을 조심스럽게 구분하였다.

비슷한 방식으로, 나도 "예술적 행동의 본질은 무엇인가?" "어떻게 그것이 발생하는가?" 그리고 "그것의 구조, 기원, 그리고 역사는 어떠한가?"라는 계열의 질문들에 관심을 가진다고 말할 수 있다. 이러한 질문들에 대한 대답들은 다른 계열의 질문 "지금 여기에서 그것의 중요성, 의미, 그리고 의의는 무엇인가?"에 대한 대답을 정하고자 하는 것이 아니다. 제임스에 따르면, 전자의 질문에 대한 답들은 존재 진술들existential propositions이며, 후자에 대한 답들은 가치 진술들propositions of value이다. 어느 것도 다른 것으로부터 직접적으로 연역될 수 없다.[4]

예술을 하나의 행동이라고 부름으로써 내가 제시하고자 하는 것은, 그것의 산물이 좋고 나쁨을 가정하지 않고도, [단순한] 현상으로서의 그것의

4 James(1941: 27-28)는 존재적 사실들에 대한 지식만으로는 그 사실에 가치를 부여하기에 충분하지 않으며, 그렇게 하려면 무엇이 좋고 무엇이 좋지 않은지에 대한 독립된 가치 이론으로부터 출발하여 존재하는 사실들을 그러한 이론에 맞추어야만 한다고 지적했다.

본성, 기원, 그리고 역사를 탐구의 주제로 삼을 수 있다는 것이다. 하지만 예술(혹은 종교)에 대한 행동학적 접근에는, 제임스가 생각했던 것과는 다른 유형의 것이기는 하지만, 암묵적인 가치 판단이 들어 있다. 왜냐하면 신체적 기관들이나 체계들과 같이, 보편적으로 나타나는 행동들이, **자연선택 가치**를 가져야만 한다면—즉 그러한 행동을 소유하는 사람들이 속한 종의 생존을 고양시키는 어떤 일을 해야만 한다면—이러한 의미에서 예술적 행동도 분명히 인간들의 삶에서 그러한 가치를 가질 것이기 때문이다. 아니면 적어도 그것이 진화된 그러한 환경 내에서는 그러한 가치를 가질 것이라고, 우리가 가정할 수 있기 때문이다.

가치 요소들을 고려하지 않는 예술에 대한 논의가 전혀 소용이 없다고 그러한 논의를 반대할 수도 있다. 예술적 가치에 대한 질문들이—"아름다움이란 무엇인가?", "왜 인간은 아름다운 예술을 (이나 다른 어떤 것들을) 찾는가?" "어떤 방식으로 작품 X는 작품 Y보다 나은가?" "왜 어떤 혹은 모든 사람들은 아름다움이나 장엄함에 반응하는가?"와 같은 질문들이—아주 매력적이라는 것을 부정할 수는 없다. 이러한 질문들에 대하여 답하는 일에, 심리학적 접근도 흥미롭고 가치 있는 기여를 할 수 있다.—그리고 해왔다.(예를 들어, Berlyne, 1971)

그러나 나는 여기서 일부러 내 자신의 시야를 평가적인 견해보다는 서술적인 견해에 한정하고자 한다. 왜냐하면 이미 충분히 혼란스러운 영역에서는 이러한 접근이 유용할 것이며, 명백하게 정의된 색다른 접근으로부터 이득을 얻을 수 있을 것으로 믿기 때문이다. 하지만 나중에 결국에 가서는, 인간 진화의 어떤 요소들 때문에 우리가 어떤 형상, 비율, 표상 등이 "좋다"거나 "아름답다"고 생각하게 되었는지를 제시하는, 예술에 대한 보다 포괄적인 행동학적인 분석이 가능할 수도 있을 것이다.[5]

"예술은 무엇을 위해 존재하는가?"라는 질문은 복잡하며, 그래서 신속하고 간단하게 답할 수 없다. 실제로 나의 대답도, 몇 개의 구별되는 다른 방향들로부터 접근한 다음에야 완성된다. 그것들 각각을 먼저 서술하고 조합한 다음에야, 비로소 종합적인 답을 제시할 수 있을 것이다. 독자들이 이러한 경로를 따라가면서 불안을 느낀다고 하더라도, 마음을 편하게 가지기 바란다. 논의는 숫자들에 따라 색을 칠하는 그러한 형태와 비슷하게 진행된다. 다시 말해, 1장은 "녹색"이다—모든 녹색이 한꺼번에 칠해진다. 다음 장들은 빨강, 파랑, 회색, 백색 등이다. 모든 부분 색깔들이 다 칠해지고 난 다음에야 전체 그림이 이해 가능할 것이다. 이러한 방식의 진행이 어떤 사람들에게는 불편할지도 모른다. 만약 가능했다면, 나 또한 점진적으로 체계를 쌓아올리거나, 거짓된 생각들을 벗겨내어 내부에 숨겨져 있는 진리의 핵심을 드러내었을 것이다. 하지만 내 능력의 한계 때문에 [앞에서 말한 것과 같은 방식으로] 접근할 수밖에 없었음을 양해해 주기 바란다.

5 그렇지만 내 의견으로는 이것이 그럴 것 같지는 않다. 일반적으로 "미학적" 반응이라고 부르는 것은 색깔이나 심지어는 형상에 대한 일대일 반응보다는 더 복잡한 듯하다. 그러한 반응은 상징적 표상들의 "코드"에 대하여 잠재적으로 알고 있느냐에 달려 있다고 (즉 학습된 요소나 인지적 요소를 요구한다고) 오늘날에는 생각되고 있다. 이것이 의미하는 것은, 반사적이거나 타고난 활동들이 전체 반응에 대체로 당연히 영향을 끼치겠지만, 전체 반응에서는 제한된 의미만을 가진다는 것을 시사한다. (제6장의 각주 26도 보라.)

제1장 생명행동적 견해

　인간이 동물이라는 것은 인정하는 것은 꺼릴 필요가 없는 일이다. 우리가 동물이라고 말하는 것은 우리가 "오직" 동물이라고 말하는 것이 아니다. 실제로 우리의 "인간성"이 다른 동물들에게 있는 동일한 요소들의 복잡한 발달과 상호 관련성 속에 존재한다는 것을 깨달을 때, 인간성은 더욱 인상적이고 귀중한 것이 된다. 다른 동물과 마찬가지로, 그리고 다른 나머지 생명체들과 마찬가지로, 우리는 궁극적으로 무정한 무생물적인 우주의 조건들과 예측불허의 변화들을 겪을 수밖에 없다. 하지만 그들과 달리, 우리는 우주를 "인간화"하고 우리의 생각대로 의미를 부여한다. 인간은 동물 "이상의 어떤 것"이다. 왜냐하면 인간은 세계를 그 자체의 맹목적인 방식으로 당연시하지 않으며, 세계를 해석하고 세계에 대한 자신들의 경험을 가지가지의 잡다한 방식으로 빚어내기 때문이다. 인간의 앎이 없다면, 세계는 조용한 공허 속에서 기계적으로 회전하고 있는 한 개의 별일 뿐이다.

　우리가 세계를 형성하는 이러한 "방식들"을 "문화"라고 부를 수 있다.

문화인류학자들은 문화의 다형성variformity을 제시하면서 문화 형태들의 근저에 유전적으로 부여된 근본적인 행동 원칙이 있다는 인간 행동학자들의 최근의 주장에 도전하였다. 나는 행동학자들의 주장에 대한 문화인류학자들의 저항이 근본적으로 불합리한 것이라고—자신을 동물이라고 가정하는 것이 무엇을 의미하는지에 대한 오해에 기초한 반감이라고—생각한다. 이는 자연의 한 부분으로서 인간이 어떤 본질적인 방식으로 제약되어 있거나 "제한되어" 있다는 사실을 받아들이기를 거부하는 것이다. 합리적인 논증이 [문화인류학자들의] 그러한 확신을 변경시킬 수 있을 것 같지 않다. 왜냐하면 생물학적 접근에 반대하는 많은 사람들은 보통 그들이 위험하다고 생각하는 것에 반대하거나, 그러한 관점의 함축의미를 비하하기 때문이다. 진화론적 견해는 문화가 아주 중요하다는 점을 부정하지 않는다. (또 해서도 아니 된다.) 진화론적 견해에 반대하는 견해는, 유전적 진화가 비록 인류에 확정적이지 않은 광범위한 영향을 미치기는 했지만—갖가지 실천적인 목표 때문에—인류의 문화 적응성에 의해 대체되었다고 주장하는 경향이 있다.

자연 우월 관점들과 문화 우월 관점들 모두를 포괄하는 것이 가능할 수도 있다. 이것은 옳지 않고 저것은 그르다고 말할 수 있다. 행동이 유전적으로 프로그래밍이 되었다고 말하는 것은 그것이 좁고 확정된 제한된 형태로만 나타난다는 것을 의미하지 않는다. 인간의 본성이 문화에 의존한다고 말하는 것은 인간의 본성이 또한 자연선택의 산물이 아니라는 것을 의미하지 않는다. 우리는 인류의 믿을 수 없을 정도의 다양성에 매료되지만, 인류의 근본적인 동일성에 의해 마찬가지로 깊은 인상을 받을 수 있으며—그래서 어느 쪽을 전문적으로 탐구할 것인지 선택해야 한다.

나는 차별성들을 기록하기보다는 유사성들을 찾아보고자 한다. 그리고

나의 접근법은, 일반적으로는 생물학적 진화의 원칙들에, 그리고 특수하게는 인간 진화의 원칙들에 기초해 있다. "진화"가(특히 예술들에 대한 연구에서는) 자주 문화적 진화나 수십 년 또는 수백 년에 걸친 특정한 예술의 발달을 의미하기 때문에, 수천 년에 걸치는 발달을 포괄하는 데는 보다 중립적인 용어가 바람직하다. 그러한 용어가 바로 **생명행동**biobehavior이다.

일단 우리가 얼마나 오랜 기간에 걸쳐 인간이 되어 왔는지, 그리고 그 과정이 어떤 것이었는지를 인정하게 되면, 인간의 행동과 제도에 대한 생명행동적 접근이 필요하다고 보인다.[1] 1만 년 전까지 우리 모두는 수렵 채취인으로서 동일한 방식으로 살았다. 그렇게 산 400만 년 동안 우리 종의 본성이 형성되었다.

하나의 종이 400만 년 동안 특정한 환경과 특정한 생활방식에 적응해 왔다면, 1만 년, 2만 년, 심지어 5만 년에 걸쳐 그 종의 개별 주민들에서 생긴 변화는 단지 표피적일 수도 있다는 것이, 나에게는 논쟁의 여지가 없는 듯하다. 인간 종의 개별적인 구성원들 사이의 상호 교배가 가능하고, 어떤 사회의 개별적 유아가 다른 사회의 성공적인 성인 구성원으로 양육될 수 있다는 사실은, 밑바닥에 놓여있는 우리의 본질적인 동일성을 보여 주고 있다.

[1] 이미 이러한 접근법에 익숙하거나 확신을 가지고 있는 독자들에게는 이 장이 너무 길거나 지나치게 빤할 수 있다. 나는 나의 연구를 아주 넓은 범위의 사람들이 읽어주기를 희망했기 때문에, 그리고 그들 중에 어떤 사람들은 생명행동적 이념들에 익숙하지 않거나 편안하지 않을 것이기 때문에, 그러한 입장을 내가 어떻게 이용하고 있는지를 자세히 설명하고 그러한 입장이 때때로 야기하는 오해에 기인하는 다양한 종류의 비판들에 대해 옹호하는 것이 바람직하다고 생각했다. 생물학을 잘 알고 있거나 생명행동적 입장에 동조하는 독자는 이 장을 건너뛰고 바로 2장으로 넘어가도 되리라 생각한다.

1. 배경

1975년에 하버드의 곤충학자인 에드워드 윌슨Edward O. Wilson은『사회생물학: 새로운 종합Sociobiology: The New Synthesis』이라는 책을 발간하였다. 이는 풍부한 예들을 가지고 동물들의 사회적인 행동에 영향을 미치는 주요 요소가 (자연선택에 의한 진화의 원형질적인 구조인) 유전자임을 보여 주는 두꺼운 책이었다. 윌슨의 책 이전에도 유전자가—구토, 수면, 긁기, 그리고 개체들이 적자가 되도록 하는 (즉 생존하는 것을 돕는) 그 밖의 수많은 다른 "행동들"처럼—특별히 사회적이지 않은 행동에 영향을 미친다는 것은 이미 확립되어 있었다. 필요할 때 자연적으로 (학습 없이) 토하거나 잠들거나 긁을 수 없는 동물들은, 그것을 할 수 있는 동물들처럼 그렇게 잘 생존할 수는 없었을 것이다. (이러한 활동들을 과도하게 수행하는 동물도 비슷하게 불리할 수 있다. 이러한 행동들이나 갖가지 행동들을 야기하는 유전적으로 영향을 받는 경향성에는 변화의 최적 범위가 있다.)

윌슨의 책은 진화 이론의 이러한 평범한 가정을 사회적 행동에까지 확장시켰다. 타자를 다루는 일과 관련한 동물의 행동들(예를 들어, 모자간, 성적인, 공격적인, 그리고 의사소통적인 주고받기, 그리고 간격 두기, 영역과 집단 크기 등)이, 각각의 종에 특정적인 적응 행동들의 영역을 결정하는 유전자에 의해서, 마찬가지로 영향을 받는다는 사실을 보여 주었다.

윌슨은 동물의 서식지와 생활방식이 (혹은 행동이) 상호 의존적이며—각각의 동물 종이 약간 다른 서식지를 가지기에—각 종의 특징적인 행동이 마찬가지로 다르다는 생태학적 가정을 되풀이하였다. 숲에 거주하는 동물들은 보통 외톨이이지만, 사바나 들판에 거주하는 동물들은 군집한다. 개방된 공간에서는 (희생을 고려할 때) 떼로 몰려 있는 것이 안전하다. 숲 속에

서는 외톨이일 때 숨거나 먹이에 살그머니 다가가기가 더 쉽다. 외톨이 동물들은 자기 종의 다른 구성원들에게 더 적대적이며 (공격적이며), 특별한 표식들을 남기는 것과 같은 행동들을 발달시키는데, 그것의 궁극적인 결과는 각각의 개체에게 그 자신에게 고유한 공간 즉 "영역territory"을 부여하는 것이다.

서식지의 유형이 서식지를 이용하는 동물의 신체에 영향을 준다. 평지에 사는 동물들에게는 좋은 시각과 속도가, 숲에 살며 밤에 숨어 움직이는 것들에게는 좋은 후각이, 뿌리를 파먹는 것들에게는 강한 엄니가 바람직하다. 이러한 경우처럼, 행동과 신체는 같이 진화하며, 환경의 선택 압력 때문에 환경에 적합하고 또 서로에 적합한 신체들과 행동들이 생겨난다.

"사회생물학"의 반대자들은, 동물을 언급하고 있는 윌슨의 그 책의 96%에 대하여 이견을 제시하지 않는다. 그들이 분노에 차 고함을 지르는 것은 그 책의 마지막 장("인간: 사회생물학에서 사회학으로")과 이후에 발간된 윌슨의 다른 책들, 그리고 그러한 이론을 인간에 적용한 다른 이들의 책들 때문이다.

비판가들은 인간이 생물학에 영향을 받는 것은 숨쉬고, 먹고, 토하고, 자고, 긁을 필요가 있는 정도까지라고 생각한다. 그들은 인간의 사회적 활동은 서식지의 요소들에 의해서 유전적으로 영향을 받았다고 이야기할 수 없다고 말한다. 왜냐하면 인간은 그들의 서식지를 변경시킬 수 있는 능력과 그 이상의 것들을 많이 가지고 있기 때문이다. 언어나 문화와 같은 인간에게 고유한 속성들 때문에 인간은 동물적 틀로부터 벗어났으며, 어떤 흥미로운 방식으로도 더 이상 유전적 명령들에 의해서 영향을 받지 않게 되었다고 그들은 말한다. 문화적 진화가 유전적 진화를 대체하였다는 것이다.

제1장의 끝부분에서 우리는 이 논쟁으로 되돌아갈 것이다. 지금으로서는 사회적 행동의 진화가, 그것이 동물들의 행동에 적용되는 한, 수용되고 있다는 점을 지적하는 것으로 충분하다. 그것이 사람의 행동에 적용되느냐 여부는 인간이 동물이냐 여부에 달려 있는 듯하다. 인간은 동물이기 때문에 동물에게 적용되는 것이 사람에게도 적용되느냐 여부는, 인간이라는 하나의 동물이 진화된 나머지 생명체에게 영향을 끼치는 생물학적 명령들로부터 자신이 제외되었다는 주장을 입증할 수 있느냐 여부에 귀착된다.

논쟁으로 돌아가기 전에, 인문학적 연구들에 대한 생명진화론적 접근의 함축의미를 더 잘 이해하기 위하여, 우리는 다른 용어들에 대해서, 즉 인간 본성, 행동학, 그리고 물론, 진화에 대해서 조금 더 알아보는 것이 좋겠다.

1) 인간 본성

인간이 어떻게 살아야만 하는가에 대한 갖가지—정치적, 윤리적, 철학적—이론들은 (심지어는 인간은 아무런 본성을 가지고 있지 않다고 주장하는 사람들까지도) 인간 본성이 근본적으로 이러저러한 것이라는 어떤 믿음에 기초해 있지만, 인간 본성이라는 개념이나 문제를 의식적으로 아는 일은 어떤 이가 자신과는 다른 어떤 이를 만날 때에만 생겨나는 듯하다. 그때까지, 사람들은 자신과 자신의 동료들의 사람됨이, 다른 모든 사람들의 사람됨과 같으며, 세계가 어떻게 되어 있는가(그리고 되어 있어야만 하는가)에 대한 모든 언명은, 그러한 사람됨에 따라야 한다고 가정한다.

50년 전에 두 오스트레일리아 사람이 금을 찾아 뉴기니의 탐험되지 않은 고지대에 처음 들어가면서, 영화 카메라로 그들이 만난 부족을 촬영했

다. 부족민들은 유럽인들을 전혀 본 적이 없는 사람들이었다. 실제로 이 사람들은 자신들이 살고 있는 골짜기가 수백의 다른 부족들이 살고 있는 커다란 땅덩어리의 작은 조각일 뿐이라는 사실도 알지 못했고, 그 땅덩어리인 커다란 섬은 또 더 큰 열도의 한 부분일 수도 있다는 생각을 하지도 못했다. 원주민들이 처음 가졌던 두려움과 의심이, 호기심과 놀라운 침입을 설명하려는 시도로 바뀐 다음에, 그들은 백인들을 조상들로, 귀신들로 해석하였다. 한 사람을 비밀리에 관찰하여 의심을 푼 다음에 그 결과를 검토하여 "우리와 꼭 같다"는 것을 발견한 다음에, 바깥에 보다 큰 세계가 있고 이들 두 사람이 사람임을 알게 되었다. ("조상들"의 "신부들"이 되었던 원주민 여성들은 자신들이 이미 그와 같을 것이라고 어렴풋이 느꼈다고 말하였다.)

〈최초의 접촉*First Contact*〉이라는 이름의 근대의 인류학적 자료인 이 옛날 영화는 그것을 본 관람자들에게 그 후 오랫동안 반향을 불러일으켰다. "그곳에 있는 것이 모든 것"이었던 익숙하고 안정되고 제한된 세계가 느닷없이 침입을 받았다는 것을 갑자기 알게 되었을 때, 할 수 밖에 없는 [기존] 견해의 심각한 변경을 상상해 볼 수 있다. 그러한 경험을 하게 된 사람은 이제 더 이상 예전의 순진무구함을 결코 회복할 수 없다. 왜냐하면 그가 알고 있었던 세계의 완전함이 깨어졌고, 그 세계는 광대하고 알 수 없는 커다란 우주의 수백만의 작은 부분들 중의 하나에 불과할 뿐이라는 것을 알게 되었기 때문이다.

많은 부족들은 **사람**(또는 인간)을 의미하는 자신들의 단어로 자신들을 지칭한다. 이웃 부족은 **다르게**(즉 사람이 아닌 것으로) 지칭한다. 이제까지 자명하고 논의의 여지가 없었던 자신과 자신의 부족사람들에 대한 자신의 생각이 심각하게 제약된 것임을 알기 위해서는 세계관에서 혁명이 일어나야만 한다. "이누이트Inuit"[2]나 "문두루쿠Mundurucu"는 사람을 뜻하는 이름이

거나 본보기가 아니라, 그들이 가지지 못했던 개념 [즉 인간 일반]의 수천의 다른 예들 중의 하나 즉 우리 또는 다른 부족 사람]에 불과하다.

그러한 좁다란 독아론은 비단 문자가 없는 고립된 부족민들에게 한정되지 않는다. 그것이 어디에나 나타난다는 점에 비추어 보면, 그것이 인간 본성의 한 부분이지 않은가라고 의심할 수도 있다. 어디에서나 인간들은, 심지어는 그들이 다른 부족들이 있다는 것을 알고 있을 때에도, 자신들이나 자신들과 직접적으로 같은 종류의 사람들을 모든 것을 재는 척도로 간주하는 경향이 있다. (100년도 되지 않은 과거에 프루스트Proust가 파리의 식물공원 Jardin des Plantes에서 "한 스리랑카 사람"을 보면서 자세히 이야기한 것처럼) 노예 상인이나 탐험가들이 호기심 거리나 더 나쁜 목적으로 데려온 "야생인들"의 운명에서부터 세계의 그렇게 많은 지역의 원주민들에게 닥쳤고 지금도 진행되고 있는 잔학 행위들에 이르기까지, 우리 자신과 구별되는 사람들을 동물이나 야만인 (즉 비인간)으로 간주하고 아무런 가책 없이 그들과 그들의 삶의 방식을 유린하는 것이 우리에게는 너무나도 쉬운 일이었다. 심지어는 지금도 자신을 중심으로 하는 그러한 견해가 경제적 착취의 정당화에서는 물론이고 선교 활동, 전쟁, 그리고 경제적 발전의 정당화에도 깔려 있다.

세계의 점점 더 많은 지역들이 서로 간에 점점 더 많은 접촉을 하게 된 르네상스 이후, 어떤 부족민이나 어떤 도시민들이 꿈꾸는 것보다 더 많은 —그리고 더 다양한—삶의 방식이 있음을 사람들은 점차 알게 되었다. 실

2 에스키모족의 언어에서 자기 종족 사람을 가리키는 단어가 Inuit이고, 브라질 아마존의 원시부족들 중의 하나인 문두루쿠족의 언어에서 자기 종족 사람을 가리키는 단어는 Wuy Jugu지만, 그들의 적들을 떼 지어 공격하는 Mundurucu, 즉 붉은 개미라고 불렀던 것에서 부족 이름이 문두루쿠가 되었다.-역주

제로 어른이 된다는 고통스러운 과정과 비슷하게, 세계에 대한 지식의 역사는 자신이나 자신의 동네 사람들이 우주의 중심이 아니고 우주의 존재 이유가 아님을 지속적으로 발견하고 계속적으로 확인해 가는 과정이었다고 말할 수 있다.

18세기에 이르자, 사람들은 자신과 다른 종류의 사람들이 있다는 사실과 그 의미를 수용할 밖에 없게 되었으며, 인간 본성의 유형에 대해서도 명확히 이야기하게 되었다. 토머스 홉스Thomas Hobbes와 장 자크 루소Jean-Jacques Rousseau는 자연 상태의 인간의 개연적인 인성에 대하여 대립된 결론에 도달하였다. 데이비드 흄David Hume은 그 당시에는 거의 읽히지 않은『인간 본성에 관한 논고A Treatise of Human Nature』라는 에세이를 작성하였다. 2세기 후 우리는 홉스, 루소, 흄, 그리고 많은 다른 사람들의 견해를 알고 있지만, 아직도 그 야수의 본성에 대하여 의견의 일치를 못 보고 있다. 인간의 본성에 대한 윌슨의 사회생물학적 에세이는 퓰리처상Pulitzer Prize을 받았지만 격렬한 논쟁을 야기하였다.

엄청나게 광대하고 변화무쌍한 인간 행동 영역을 잘 알고 있는 사회과학자들은, 다른 동물들과 공유하고 있는 생물학적으로 결정된 어떤 행동을 제외하고, 인간은 무한하게 변화 가능하다고 주장하기를 일반적으로 더 좋아한다. 생물학자들은, 모든 다른 종들이 명시할 수 있는 본성을 가지고 있는 한, (결국 "종"의 의미가 그러한 것이다.) 인간이라는 종도 마찬가지로 자신의 본성을 가질 것이라는 주장을 수용할 가능성이 훨씬 크다. 이러한 불일치는 본질적으로, 인간 행동의 스펙트럼 어디에 선을 긋고, (혹은 어디까지 칠하고,) 문화가 자연을 이어받는다고 말할 것인가의 문제이다.

나는 생물학적 견해를 지지하는 한 사람으로서, 인간이 본성을 가진다는 것은 부정할 수 없는 사실이며, 우리의 행동도, 다른 동물의 행동들처럼,

서식지에 대한 적응 과정에서 신체와 더불어 진화했다고 본다. 이러한 적응이 400만 년에 걸쳐 이루어져, 우리는 오늘날의 우리, 즉 호모 사피엔스가 되었다.

매리 미질리Mary Midgley(1979)가 설득력 있게 주장했던 것처럼, 인간 본성이라는 그러한 것이 있다고 주장하는 것은, 우리가 사람들이 지속적으로 하고 있는 악하거나 끔찍한 "비인간적인" 일에 대해서 들을 때나, 과거에 대한 지식에도 불구하고 사람들이 동일한 관심사를 무모하게 여전히 추구하는 것을 애석해 할 때, 그러할 때는 뛰어나게 적합하다고 보인다. 이러한 상황에 대하여 어떤 설명은 종종 사회를—인간의 기본적으로 "선"하거나 "중립"적인 본성을 타락시킨다고—비난한다. 그렇지만 왜 고문, 잔인성, 그리고 살인은, 그렇게 쉽게 스며들고, 뿌리 뽑기는 그렇게 어려운가? 이에 반해 문화적으로 유도된 행위나 이념들은 왜 그렇게 쉽게 나타났다 사라지는가? (안전벨트를 매는 것에서부터 이웃을 사랑하는 것에 이르기까지) 인간에게 유익이 된다고 입증된 많은 활동들은 최고의 노력과 선의에도 불구하고 왜 문화적으로 쉽게 유도될 수 없는가?

인간 본성이 있다고 말하는 것은, 불변의 결정된 인간 본질이 있다고 말하는 것은 아니다. 그것을 표현하는 가장 합리적인 방식은, "인간 본성은 일정한 범위의 힘들이나 능력들 그리고 경향들로 이루어져 있다Human nature consists of a certain range of powers or abilities and tendencies"고 말하는 것이다. 이러한 특성들은 유전되고 아주 특징적인 인간적 패턴을 형성하고 있는데, 이러한 패턴은—인간 진화의 대부분의 시기 동안 존재했던 것과 유사한 환경—그러한 유리한 환경에서 생성되었다.

나는 "힘들"이나 "경향들"이라는 용어를 사용함으로써 특정한 행동들을 인용하여 다음과 같이 이야기하는 환원주의를 피하고자 한다. "모든 인

간은 공격적인 살인자들이다.", "모든 인위적 노력은 리비도와 죽음 본능의 작용을 줄인다.", "모든 인간의 동기는 권력에의 의지로부터 나온다." 이러한 것들 대신에, 예를 들자면, 이렇게 말할 수 있다. 적합한 환경이 주어지면, 어린 인간들은 그들 가족 구성원들과 유대를 형성할 것인데, 아마도 가장 자주 그리고 가장 강력하게는 어머니와 그러할 것이다. 그래서 다른 환경에서 이러한 능력이나 경향이 굴절되거나 방해를 받는다고 하더라도, 그들은 애정적인 유대를 형성할 능력을 가지거나 그렇게 할 긍정적인 경향을 가진다.

"힘들"이라는 단어는 (고정된 본질이 아니라) 고양되거나 저하될 수 있는 잠재성을 의미하는데, 이는 자신들이 알거나 모르거나 간에 개별적인 인간의 삶을 개선하기 위해 교육자들, 심리학자들, 그리고 사회개혁가들이 어떤 도식을 제안할 때, 그러한 제안에 내재하는 생각이다. 변화되거나 개선될 수 있으려면, **그곳에** 그러한 잠재성이 있어야만 한다. 즉 유전적으로 제공되어 있어야 한다.

비슷하게, "경향들"이라는 단어를 사용하는 것은 우리가 그것들에 대하여 어떻게 **느끼는**가가 중요하다는 것을 의미한다. 우리는 우리의 느낌을 근거로 선택하며, 일반적으로 우리를 기분 좋게 만드는 일을 수행 (선택) 한다. 정서들은 (느낌들은) 생리학적 사건들의 심리학적 상관자이며 그 역도 참이다. 정서들은 궁극적으로 우리의 생물학적 구성에 따라 영향을 받는다.

이러한 견해에 따르자면 인간 본성은 구별되는 요소들로 구성된 복잡한 패턴들이며, 거칠게 균형을 잡고 있지만, 어떤 의미에서도 완벽하게 조합되었거나 문제없이 작동할 수 있도록 준비된 그러한 것이 아니다. 그것은 다양하고 심지어는 대립하는 욕망들까지 포괄하고 있으며, 이것들 모두는

적합한 환경에 적응하는 것으로 이해 가능하다.(물론 이러한 환경들 그 자체가 갈등할 수도 있다.)

2) 행동학

음악 연구자는, 소리의 물리학, 소리들이 결합하여 조성을 이루는 방법(화음론), 이러한 소리들을 조직하는 다양한 방식들의 역사나 발달, 이러한 소리들을 만들어내는 데에 사용하는 악기들의 유형들에 대하여 연구할 수 있다. 그리고 또 그러한 사람은 다양한 형태로 존재하는 소리들에 귀를 기울일 수도 있다. 생물학이나 동물학에서, 행동학자들은 무엇보다도 음악에 귀를 기울이는 사람들이다. 즉 그들을 동물들을 보고, 그것들이 보통 일상적 실존에서 무엇을 **하는지**를 보고, 그리고 그것들이 행동하는 방식들을 본다.

행동학자들이 동물이 하는 모든 것을 검토하지는 않는다. 예를 들어, 호흡이나 비행은 생리학자나 공기역학자들이 더 잘 이해할 수 있다. 그러나 다른 일반적이거나 특정한 활동들, 특히 각 동물들이 자연환경이라는 더 큰 세계와 다른 피조물들에 적응하는 독특한 방식에 기여하는 그러한 활동들이, 행동학자들의 관심사들이다. 이러한 관심사들은 다른 생물학 영역들과 겹칠 수도 있다. 행동학자들이 연구하는 "행동"들에는, 구애와 짝짓기 전략들, 영역 유지와 거리두기 메커니즘, 의사소통적인 행동, 그리고 새끼 돌보기 등이 있다. 행동학자들이 관심을 가지는 행동들 대부분은 종의 구성원들 간의 사회적 상호작용을 증진시키는 것들이며, 일반적인 생명 유지나 생리학적 요구들에 단순히 부응하는 그러한 것들이 아니다.

행동학자들은 한 동물 종의—말하자면, 늑대의—정상적인 행동을 단순히 서술할 수도 있다. 아니면 그들은 구애와 같은 특정한 행동을, 밀접하게 연관된 종들 내에서 또는 몇 개의 다른 맥락들에서—말하자면, 외톨이와 집단 거주 동물들 사이에서, 숲과 초지와 사막 거주자들 사이에서—비교할 수도 있다. [그래서 행동학을 때로 비교행동학이라 부르기도 한다.] 보통 외톨이 사냥꾼인 호랑이의 짝짓기 행동의 순서는—같은 육식성 고양잇과 동물이지만—집단을 이루어 사는 사자들의 것과는 확연히 다르다.

한 동물의 행동은 그것과 그것의 서식지, 그리고 그것의 동료들의 습관 등 그 밖의 모든 것들과 면밀하게 통합되어 있다. 외톨이의 삶보다는 공동체를 선호하는 아주 우호적인 호랑이 집단을 가설적으로 상정해 보면, 그 집단은 별로 오래 살아남지 못할 것이다. 왜냐하면 돌아다닐 수 있는 합리적인 사냥 거리 내에 충분한 먹이가 없을 것이기 때문이다. 호랑이의 경우에, 은둔이라는 행동은 적응에 도움이 된다. 그 반대는—친목은—도움이 되지 못한다.

행동의 "적응 가치adaptive value"나 "생존 가치survival value"가 행동학자들의 일차적인 관심사이다. 그들은 동물이 하는 일을 보고 서술하는 것만으로 보통 만족하지 못한다. 그들은 계속하여 "왜?"라고 묻는다. "왜 이것이 저것보다 나은가?" "왜 이 종의 쥐는 우호적인데 저 종의 쥐는 공격적인가?"

이렇게 "왜"를 묻는 질문은 진화론적인 답을 전제한다. 즉 우호적인 행동과 공격적인 행동이 그 특정한 쥐 종족의 환경과 생활방식에서 유익했을 것이고, 그래서 그것들의 진화 중에 그러한 행동들이 "채택"되었을 것이다. 행동학자들은 행동 패턴들이 (협동과 경쟁, 짝짓기 전략들, 일부다처제와 일부일처제, 후손을 돌보는 유형 등이) 신체적 기관들이나 생리학적 과정들과

함께 진화했다고 가정한다. 하지만 그뿐만 아니라, 한 종에 특징적인 어떤 행동 패턴은 어떤 기능을 가지고 어떤 이유 때문에 그 종에 특징적인 패턴이 되었다고 추측한다. 그 어떠한 이유란, 다른 특정한 행동 패턴보다, 그러한 특정한 행동 패턴대로 움직이는 동물들이 자신들의 유전자를 더 잘 지속시킬 수 (즉 살아 남을 수) 있었다는 것이다.

자연선택에 관한 한, 행동 패턴은 해부학적 구조와 다르지 않다. 양자는 결국 유전자에 의해 조절되며, 그래서 종의 각 집단에서 생존율이 다르다.(3) "진화"에 대한 서술을 참조하라.)

행동을, 눈이나 허파나 심장과 같이, 자연선택에 의해서 영향을 받으며 진화하는 것으로 생각하는 것은 낯설게 보일 수도 있다—행동은 시간 중에 일어나며, 완전히 예측 가능한 것도 아니고, 개인적이고 특이한 모습을 보이기도 하기 때문이다. 그러나 가축들이 특별한 기질과 행동적인 특성들을 가지도록 의도적으로 사육되어 왔다는 것을 받아들인다면, 예를 들어, 공격성이나 모성적 염려가 눈 색깔이나 귀 모양과 같이 유전적인 영향을 받는다는 것을 이해할 수 있다.

행동학자들은 행동에 대한 환경의 중요한 영향을 결코 부정하려고 하지 않는다. 하지만 학습이 일어날 때마다, 어떤 반응을 강화하고 다른 반응을 강화하지 않는 선천적인 형판이나 프로그램에 의해 그러한 학습이 인도되는 것처럼 보인다. 모든 것이 가능하지는 않지만, 어떤 것들은 다른 것들보다 훨씬 더 가능하다.

행동학의 창시자들은 주로 오리, 거위, 갈매기에 대한 관찰을 수행했지만, 최근에는 관심이 곤충, 포유류, 그리고 심지어 인간에까지 확대되었다. 사회생물학의 경우에서처럼, 문제가 되고 있는 동물이 우리, 즉 인간이 아니라면, 행동학적 접근의 타당성에 대해 큰 관심을 가지는 사람은 별로 없

다. 인간 행동학이라는 주제는 사회생물학과 마찬가지로 논쟁이 뜨겁고, 깃털을 세우게 하고, 다른 보호구들을 꺼내들게 한다.

인간의 행동이, 행동학적 연구의 훌륭한 주제가 될 수 없는 이유는 없다. 그리고 인간의 행동이, 문화적이고 사회적인 관련성은 물론, 생물학적 관련성도 가지고 있다고 볼 때, "사회" 과학들의—인류학, 심리학, 그리고 사회학의—연구 성과도 증대된다.

인간 행동학자들은, 인간의 삶 도처에 퍼져 있는 어떤 특징들이나 경향들이, 우리 본성에 본래 갖추어져 있는 상대적으로 불변적인 부분이며, 그것들이 하나의 종으로서의 우리의 진화적 성공이나 생존에 긍정적으로 기여했기 때문에 발생했고 보존되고 있다고 주장한다. 하나의 행동이 이 정도나 저 정도로 모든 인간 집단들에서 나타난다면, 그것은 적응에 유익한 것임에 틀림없다고 또한 가정한다. 식인 풍습은 아마도 뉴기니와 남미의 어떤 부족들에게는 적응적이었을 것이지만, 짝짓기나 사회적 위계형성 경향들과 같이 적합한 환경에서는 보편적으로 표현되는, 일반적으로 타고 나거나 자연선택적으로 유익한 것이라고 말할 수 있는 특징은 아니다. (생존에 손해가 되는 행동이 존재할 수 있는 것처럼, 진화적으로 중립적인 행동들의 발현도, 이론적으로는 존재할 수 있다. 하지만 이러한 행동들은 고립된 개체들이나 집단들에서만 생겨날 수 있다.)

눈이 멀고 귀가 먼 아이들의 감정 표현에 대한 행동학적 연구들을 보면, 근본적인 사회적 의사소통 능력들이 유전적 토대를 가지고 있음을 알 수 있다. 눈이 먼 아이들은 기쁨이나 불쾌, 화, 수치, 당황 등을 표현하는 얼굴을 결코 본 적이 없지만, 그들은 스스로 미소 짓고, 울고, 얼굴을 찡그리고, 붉힌다. 귀가 먼 아이들도 다른 사람들이 울고 웃는 것을 들은 적이 없고 자신이 그렇게 할 때도 들을 수 없지만 그래도 울고 웃는다. 신생아나

유아의 감정 표현들에 대한 연구들도, 타고난 잠재적인 경향들이나 몸짓들이 나중에 문화적으로 형성되는 환영 예식들이나 다른 사회적 만남들의 재료가 된다는 것을 보여 준다는 점에서 가치가 있다.(Pitcairn and Eibl-Eibesfeldt, 1976) 비슷하게 비교문화적인 몸짓 연구들에서도, 타고난 천성을 가리키는 종에 널리 퍼져 있는 유사성들을, 기본적인 주제의 문화적으로 수놓아진 변형들에도 불구하고, 볼 수 있다.(Morris, 1977)

터키

에티오피아

일본

파푸아뉴기니

그림 1 어린이들의 행동 모습

파푸아뉴기니 일본

볼리비아

그림 2 어린이들의 놀이 모습

여행자가 특히 다양한 나라의 젊은이들을 보면, 인간 본성이 보편적이라는 것을 거의 의심할 수 없다. 달마티안 강아지와 발바리 강아지가 자신들이 개임을 틀림없이 보여 주는 것과 꼭 마찬가지로, 유고슬라비아 아이들과 중국의 아이들도 의심할 여지없이 그리고 감격스럽게도 똑같다. 아이들을 보지 않고 있다면, 울음소리만 가지고는 그 아이가 아랍인인지, 이스라엘인인지, 미국인인지, 러시아인인지 구분할 수 없다. 전 지구상에서 아이들의 놀이 소리와 광경은 놀라울 정도로 같다.

인간 행동학자들은 그래서 인간이라는 종의 각각의 구성원들은 기본적인 인간 본성을, 즉 행동적 특징들의 집합체를, 보편적으로 소유하고 있다는 데 동의한다. 이렇게 가정된 "보편적 인간 본성"[3]의 구성요소들 중에는 (유아들이 가지는) 어두움에 대한 두려움(과 회피), 낯선 사람에 대한 두려움, 버려질까하는 두려움, 그리고 (미소 짓기나 다른 의사소통 몸짓 그리고 언어와 같은) 어떤 행동적 장치들을 통한 애착의 추구 등이 있다. 유아들의 이와 같은 행동에 생존 가치가 있으리라는 것은 쉽게 이해할 수 있다. 이러한 것들을 사소하거나 자명한 것으로 무시할 수 없다. 왜냐하면 모든 어린 동물들이 이러한 특징들을 갖고 있지는 않기 때문이다. 어떤 동물들은 빛을 두려워하며, 어떤 동물들은 그들 집단의 모르는 구성원들에게 접근하거나 그들로부터 돌봄을 받는다. 어떤 동물은 아주 어린 나이부터 스스로 살아가며 짝짓기를 할 때까지는 같은 종의 다른 개체들을 회피한다.

유아기에 볼 수 있는 특별히 인간적인 욕구들과 굴성들은 나아가 나중에 보편적인 성인 행동, 즉 교우관계의 적극적인 추구, 이방인에 대한 의심,

3 인간 본성의 본질적 요소들을 열거한 저술가들로는 Barash(1979), Midgley(1979), Tiger and Fox(1970), Wilson(1978), 그리고 Young(1978) 등이 있다.

낯선 것에 대한 회피나 조롱, 공동체를 위한 자기초월의 경향과 같은 것도 보여 준다. "인간 본성"의 다른 구성 요소들은 다른 동물들과 공유하고 있는 것들이다. 즉 친족, 특히 가까운 친척을 알아보고 선호하는 것, 연장자에게 권위를 부여하는 것, 지배와 복종과 같은 사회적 교제를 비슷한 방식으로 전례화[4]하는 것 등이 그런 것들이다. 어떤 행동들은, 보편적이기는 하지만, 특별히 인간적이다. (혹은 발달의 수준에서 특히 인간적이다.) 예를 들자면, 근친상간 금기, 전례화된 교환과 선물주기, 통과의례의 표시, 개인적이거나 예식적인 의복이나 신체 장식, "자연"과 "문화"의 영역을 인지하고 구별하는 보편적인 경향과 같이 범주들, 대립들, 그리고 규칙들에 기초하는 설명적인 틀 등이 있다.

인간 본성의 이러한 후자의 "보편성"과 관련하여, 생명행동적 접근의 반대자들은, 이렇게 편재하는 인간 경향성을 요약하여, 자연(유전자와 결정론: 동물들)과 문화(인간의 조정과 자유 의지: 우리들)를 대립시킨다. 이러한 주장에 대하여, 인간 행동학자들은 문화를 자연의 일부분으로 간주하는 것이 더 나은 견해라고 제안한다. 다양한 사회들에서 온 개인들 간의, 그리고 인류의 개별 집단들 간의, 논쟁의 여지가 없는 차이들은, 실제로 대체적으로는 생물학적 진화의 산물이 아니라 문화적 진화의 산물이다. 그렇지만 문화가 자연적인(유전적인) 경향들의 대안이나 대체물로 간주될 필요는 없다. 오히려 그것은 부산물이거나 보완물이다. 문화는 생물학적 적응이다. 문화는 필수적이며, 인간은 문화적 동물이 될 소지를 타고 난다. 생명사회적 (사회생물학적) 인류학에 대한 가장 대표적인 비판가들 중의 한 사람인 클리포

4 ritual은 종교적이거나 세속적인 의식의 정해진 순서나 형식을 가리킨다. 이 책에서는 전례典禮라고 번역했다.-역주

드 기어츠Clifford Geertz는 자신의 주된 이론적 논점들 중의 하나를 다음과 같이 서술하였다. "문화로부터 분리되어 있는 인간 본성은 없다."(Geertz, 1973) 바로 그렇다. 이것이 우리 인간이 다른 동물들과 다른 점일 수도 있다. 하지만 이것은 우리가 우리 문화의 산물을 **빼놓고는 아무것도 아니라**는 의미는 아니다.

유전적 전달은 정보가 담긴 분자들이 정자와 난자의 수정을 통해 한 개체에서 다른 개체로 (부모에서 자식에로) 넘어갈 때 생겨난다. 이것은 일생에서 오직 한 번 일어나며, 그것의 누적적 효과는 그래서 매우 느리다. 문화적 전달은 한 개체에서 다른 개체로 행동적인 수단에 의해서, 즉 교수, 학습, 모방, 연습, 독서 등을 통하여, 정보가 넘겨지는 일이다. 어떤 개체든 다른 개체들을 가르치거나 다른 개체들로부터 배울 수 있으며, 그래서 전달률(진화)은 빠를 수도 있고 느릴 수도 있다.(Bonner, 1980)

사람들을 떼를 지어 협동하여 사냥하고 돌을 깨어 석기를 만들고 불을 사용한 이후에—즉 (말하자면 50만 년 전) 인간의 언어와 말이 출현했던 시기부터—문화는 말하기라는 방식으로 진화되어 왔지만, 말이 인간 변화와 다양성의 우수한 도구가 된 것은 (약 1만 년 전에) 대략 농업이 시작되고 도시가 생겨난 이후였다. 인간 행동의 유전적 진화는 이보다도 500만 년 전에 시작되었으며, 이때 인간과 원인간들은 작고 상대적으로 고립된 수렵채취집단을 이루고 살았다.

보편적인 인간 본성의 기초적인 특징들 위에 보다 최근의 문화 형태들이 놓여

그림 3 연장자에 대한 권력 부여

그림 4 얼굴과 몸의 장식

서, 심지어는 그러한 특징들이 다르게 보이게 되었다고 하더라도, 그 앞의 몇 십만 년이 우리 종에 유의미하고 확인 가능한 방식으로 영향을 주지 않았을 것이라고 가정하는 것은 근시안적이다. 적응성과 융통성은 분명히 인간의 중요한 진화적 적응이며, 인간은 많은 다양하고 놀라운 일들을 배울 수도 있다. 하지만 유전자는, 인간이 배우고자 선택하는 것에, 그리고 인간이 그것을 배울 적성과 채비에, 그러한 배움이 얼마나 빠르고 늦을 것인지에, 그리고 학습의 감수성이 유지되는 시간에 영향을 미친다. 이러한 것들은 머릿속의 신경 연결체에 의해서 영향을 받는데, 기본적인 두뇌 구조는 유전자에 의해서 직접 수립된다.

3) 진화

이 책은 진화 생물학이라는 복잡하고 어려운 과학의 이론과 실험의 현재 범위에 대하여 개관하는 자리는 아니다. 그렇지만, 일반적인 표현으로 "진화"라는 단어가 부주의하게 그리고 일관성 없게 사용되고 있기 때문에, 몇 가지 기본적인 내용들을 명확히 하는 것이 좋겠다.

먼저 이 책에서의 우리의 주제인 예술의 진화는 생물학적 진화를 가리키지 문화적 진화를 가리키지 않는다. 19세기에서 20세기로의 전환기에, 인류학자들이나 문화 역사가들이 예술의 진화를 말할 때 의미했던 것은

거의 문화적 진화였다. 이들은 종종 독일인들이었는데 예술 진보의 단계들을 찾아내어 분류하고자 하였다. (언제 그리고 어떤 형태의 예술로부터라는) 예술의 기원에서부터 고전적 고대의 명백한 절정을 거쳐, 르네상스와 18세기 신고전주의의 재발견에 이르는 단계들이 바로 그러한 것들이었다. 자연주의와 조형 미술은 언제나 기하학적이거나 추상적인 묘사보다 앞서는가 아니면 그 반대인가? 모든 시대 모든 장소의 예술에서 "형태에의 의지will to form"를 탐지할 수 있는가?

비록 우리의 탐구도 약간의 같은 질문들을 (예술의 개연적 기원은 무엇인가? 예술은 보편적인가? 그렇다면 어떤 점들에서 그러한가? 등을) 다루고 있기는 하지만, 지금 우리가 하고 있는 접근은 과거의 것들과 완전히 다르며, 심지어는 생물학적 진화라는 생각에 기초했던 과거의 것들과도 다르다고 말하는 것이 좋겠다. 내가 채택하고 있는 개념적인 배경이나 틀은, 오늘날의 신다윈주의neo-Darwinism와 행동학 이론으로부터 도출한 것으로서, 일이십년 전까지는 확립되지 않은 입장이었다.

나의 생명진화론적 접근은 예술을 (무엇을 만들거나 무엇에 반응하는 특정한 행위나 그러한 행동의 산물들이 아니라) 하나의 일반적인 행동으로 간주하며, 그 기원이 문화"이전"에 이미 있었다고 생각한다는 점을 다시 이야기해야 하겠다. 나는 예술적 활동이나 반응의 뿌리를—계통발생적이든 개체발생적이든—인간의 선사시대에서 찾을 것이며, 다른 근본적인 행동들에 관한 지식으로부터 추론할 것이다.(제5장을 보라.)

연구자들은 다윈이 진화를 "발견"한 것이 아니라는 점을 지적해 왔다.[5] 그의 기여는, 진화라는 사실을 인지한 것이 아니라, 진화가 작동하는 메커

5 Darwin이 "진화"라는 단어를 사용조차 하지 않았다는 것은 흥미롭다.(Gould, 1977: 34-38)

니즘을 제안했다는 것이다. 그러한 메커니즘은 **자연선택**natural selection이다. 여기에서의 우리의 목적에 맞게 가장 단순하게 표현한다면, 다윈의 이론은 자연의 역사로부터 도출되는 다음의 가정들과 관찰들에 논리를 적용함으로써 생겨났다.

1. 살아있는 유기체는 계속하여 생식할 수 있는 선천적인 능력을 소유하고 있다. 모든 쌍이 평균적으로 두 새끼를 낳아서 그것들이 생식할 수 있는 성인이 되어 부모를 대체하게 된다면 개체 수는 일정하게 유지될 것이다. 일생 동안 각 쌍이 둘 이하를 낳으면 개체 수는 감소할 것이며, 둘 이상을 낳으면 증가할 것이다.

2. 자연에서 동물 개체 수는 숫자적으로 안정되는 경향이 있다.

3. 이러한 균형은 음식, 영역, 짝, 안전한 주거 등과 같은 제한된 자원들에 대한 개체들의 경쟁 결과이다. 어떤 개체들은 다른 개체들보다 더 성공적이다.

4. 개체는 서로 다르다. 그들은 여러 특징들에서 서로 다른데, 그러한 특징들이 그들의 경쟁력의 다양한 측면들에 영향을 끼친다.

5. 어느 정도까지 이러한 차이들이 그들의 자식들에게 (넘겨져) 유전된다.

6. 이 모든 것의 궁극적인 결과는 어떤 종의 유전적 구성이 시간과 함께 변화하며 ("더 잘 적응한") 어떤 개체들이 다른 개체들보다 더 많은 생식을 한다는 것이다. 이러한 변화가 **자연선택에 의한 진화**evolution by natural selection이다.

구조나 행동과 같은 특징이 상대적으로 생식에 (즉 "자연선택에") 유리할 때—즉 문제의 동물이 그것에 의하여, 그러한 특징을 가지지 않은 같은 종의 다른 개체들보다, 더 많은 후손을 남긴다면—그러한 특징은 적응적이

다.

"적합성fitness"이라는 단어는 생식 성공을 가리킨다. 추상적인 "적합성"과 같은 것은 없으며, 단지 어떤 환경적 조건에 대한 적합성만이 있을 뿐이고, 이러한 적합성은 변경될 수 있다. 게다가 하나의 특징이 한 관점에서는 적응적일 수 (즉 적합성을 소유할 수) 있지만, 다른 관점에서는 덜 그러할 수도 있다.—예를 들어, 자주 짝짓기를 하거나 한 배에 많은 새끼를 갖는 경향은 적합성을 가지는 것으로 보일 수도 있지만, 이것은 그 종이 다른 동물들보다 더 많은 자식을 돌봐야 하는 어려움 때문에 오히려 적합성을 낮출 수도 있어서, 이 둘은 균형을 잡아야만 한다. 그래서 적응성의 결정은 복잡하고 상식적으로 늘 명백하지도 않다.

찰스 다윈 자신은 자연선택이 작동하는 실제 메커니즘을—유전자를 (그리고 유전자 내의 DNA 구조를)—알지 못했다. 그래서 다윈이 말했던 원래적인 의미에서 자연선택은, 가장 적합한 개체가 선택되도록—평균적인 개체들보다 (살아남아 생식하는 성체가 되는) 더 많은 자손을 남기는 개체들이 선택되도록—하는 방식으로 작동한다.

오늘날에는 자연선택되는 것이, 유전형 (즉 한 개체의 유전 물질)을 가지고 있는 개체가 (즉 표현형phenotype이) 아니라, 유전형genotype이라고 본다. 더 정확히 말하자면, 유전적 특징들을 불변적으로 운반하고 있는 것은 전체 유전형이라기보다는 유전자들genes (그리고 그러한 유전자들의 특정한 결합들)이다. 그래서 어떤 유전학자들은 이제 유전자들이 자연선택의 단위라고 이야기한다. (예를 들어, 새끼가 무력하게 태어나는 종에서 부모로서 새끼를 열심히 돌보도록 하는 유전자들과 같이) 적합한 유전자들의 숫자를 증가시키는 어떤 활동이나 행동은 그래서 개체의 적합성을 증대시킬 것이다.

진화론적 접근이 인간 행동의 이해에 중요한 까닭은, 우리가 (어떤 것에

대하여 다른 것에 대해서 훨씬 더 긍정적으로 느끼는 것과 같이) 유전적으로 전달된 특정한 방식의 행동 경향을 가지고 있기 때문이다. 예를 들어, 사람들은 어린 동물들의 납작한 얼굴들, 신체와 비교할 때 비율이 큰 둥근 머리들과 같은 "귀여움"이라는 유아적인 특징에 긍정적으로 반응하는 경향을 가진다. 이러한 경향이 존재하는 이유는 아마도, 우연히 이러한 특징들을 가지게 된 우리 자신의 유아들에 대해 긍정적인 태도를 가지는 것이 개인적인 적합성을 높이기 때문일 것이다. 그래서 이러한 자극은, 다른 어린 동물들에서도 일반화되어, 우리의 관심을 끈다.

DNA의 영향은, 순전히 기계적인 의미에서, 해부학이나 생리학과 마찬가지로 행동에도 적용될 수 있다. 유전자는 궁극적으로 세포들의 특성들이나 상호관계들에 영향을 미치는 구조적인 단백질들을 코드화한다. DNA는 뼈세포와 마찬가지로 신경세포에도 영향을 줄 수 있다. 행동이 신경세포들의 활동으로부터 생겨난다고 본다면, 골격 구조나 생리학적 체계들과 마찬가지로 행동도 유전적 영향을 받을 수 있다.

2. 귀결들과 함의들

이러한 간단한 개관을 통하여, 생명행동적 견해에 대한 오해와 비판들 중의 어떤 것들을 이제 단호하게 거부할 수 있다.

1. 이러한 견해는 유전적 원인들만이 행동을 결정한다고 주장하지 않는다. 어떠한 인간 행동도 유전자 혼자서 작동한 결과이지는 않다. 유전적인 소질의 표현에 영향을 미치고 구체화하는 환경의 중요성은 자명하다.

2. 비슷하게, 모든 인간의 모든 행동이 생식을 극대화하는 것으로 해석

될 필요는 없다. 인간 종이 살았던 환경의 역사 내에서, 인간 종의 진화적 변화는 생식을 극대화하는 방향에로의 경향성을 가지고 있다.

3. 이러한 견해는 자동적으로 메커니즘을 함축하지 않는다. 우선 어떤 동물도 기계가 아니다. 비록 (영양과 같은) "자유롭게 떠도는" 동물은 무리들을 떠나서 혼자서 여행할 수 있을 이동의 완벽한 자유를 가지지는 않지만, 그것은 자신이 원하는 대로 임의로 움직인다.

4. 이러한 접근은 행동의 발달이 예측 가능하거나, 직접적이거나, 불가피하다는 것을 의미하지 않는다. 인간에서는, 특히, 문화적 명령들과 개별적인 심리적인 명령들이 언제든지 생물학적 경향성을 뒤엎을 수 있고 뒤엎는다. 생물학적으로 왼손잡이인 사람은, 왼손잡이를 허용하지 않는 사회에서는, 오른손을 가지고 어떤 행동, 예를 들어 먹는 것을 배운다. 어떤 개인들은 먹기를 거부하며, 어떤 개인들은 성행위를 하지 않으며, 어떤 개인들은 은둔자나 수행자가 되기도 한다.

5. 이러한 견해는 인간의 자유라는 개념을 위협하지 않으며 위협해서도 아니 된다. 사실, 우리가 본성을 가지고 있다는 생각은 자유라는 개념에 절대적으로 필요하다. 왜냐하면 만약 우리가 빈 판이라면, (아니면 자고 먹고 피가 응고하는 것과 같이 필수적인 것만이 프로그래밍이 된 판이라면,) 사람들이 우리에게 하는 일이 문제가 되지 않을 것이다. 왜냐하면 우리는 그것을 그냥 수용할 것이기 때문이다. [그래서 우리는 사람들이 우리에게 하는 일에 대하여 자유롭게 선택할 수 없을 것이다.]

6. 생명행동적 견해가 인종주의를 지지하는 데에 사용될 것이라는 종종 듣는 비판은, 생명행동적인 견해가 예전에 상상하던 것보다 우리 인간들이 더 닮았다라고 강조하기 때문에, 절대적으로 잘못되었다는 것이 더욱 중요하다. 다른 한편으로, 그것은 그 반대의 것을 주장한다. 진화론적 관점은 한

종의 구성원들 간의 차이를 설명하려고 시도하지 않으며 해서도 아니 된다. 오히려 그것은 한 종이 (예컨대, 인간이) 다른 종과 어떤 방식으로 다른가를 밝혀내어야 한다.

7. 이러한 견해는 "투박한 생물학적 결정론"[6]을 의미하지 않는다. "힘들"이나 "경향들"이라는 단어들을 사용함으로써, 선택을 강조한다. 있을 법한 한계가 있기는 하겠지만, 타고난 행동 경향들의 변화와 유연성을 허용하며, 어떤 방향으로의 변화가 일어날 것 같지 않다는 것을 아는 것을 장려한다.

이 책에서 채택하고 있는 생명진화론적 접근은 인간을 포함하여 모든 유기체가 역사적으로 (즉 시간을 통하여) 다음 세대에 자신의 유전자가 발현되는 것을 최대화하는 방식으로 행동하는 경향이 있다는 것을 당연시한다. 유전자는 인간 종이 진화해 온 환경에서 적응적으로 유익한 행동적 특징들의 어떤 배열을―간단히 말하면 "인간 본성"을―전개시킬 능력을 규정한다.

인간 종이 진화해 온 환경은 오늘날 대부분의 인간들이 살고 있는 그러한 환경이 아니다. (인간에 의해 길들여지거나 [동물원에서와 같이] 포획된 상태로 있는 동물들을 제외하고) 다른 많은 동물들과 달리, 인간은 그들이 원래 살도록 적응한 환경에 거주하지 않는다는 점에서 독특하다. 우리가 원래 환

6 보다 통찰력이 있어야 했던 Stephen Jay Gould(1977: 238)와 같은 사회학적 비판가들은 종종 그들의 창을 "투박한 생물학적 결정론"에 겨눈다. "인종주의를 존경할 만한 과학으로 재도입하고자 시도"하거나, "추측건대 육식성이었을 조상들의 전쟁과 폭력에 대한 책임을 회피"하거나, 혹은 "가난하고 굶주리는 자들에게 그러한 상황들의 책임을 돌리는"(Gould, 1977: 239) 사람들은 진압되고 무시되어야 마땅하며, (Gould가 이러한 특별한 비판에서 인용하고 있는 저술가들을 포함하여) 내가 아는 어떤 사회생물학 사상가도 이러한 사람들과 관계가 없다.

경에서 살았던 시간과 우리가 길들여진 상태로 살았던 시간의 비율은 종종 무시되고 있지만 교훈적이다.(아래의 그림을 보라.) 만약 적어도 인간이 "문화화"된 만큼이나 오랜 시간 동안 길들여진 개나 양이 원래의 개나 양의 본성을 완전히 상실했다고 어떤 사람이 주장한다면, 우리는 놀랄 것이다. 또 어떤 사람이 오늘날 서커스에서 공연하는 말들을 보고서 그것들이 오직 훈련 때문에 그들이 하고 있는 그러한 행동을 하며, 그것들의 조상들인 야생마들에서 진화된 능력들이나 필요들에 의거하여 학습한 그러한 종류의 재주에 빚지고 있는 것이 전혀 없다고 주장한다면, 우리는 놀랄 것이다.

인간의 능력들과 필요들에 대한 대부분의 이론들과 달리, 생명진화론적 견해는 장기적인 관점을 취하여 우리의 종을 방대하지만 일관성 있는 진화 시간 내에 위치시켜 이해하고자 한다. 이는 중요한 어떤 것이 오랜 기간 동안 진행되었음을 인정하고, 오늘날의 인간을 대상으로 하는 우리의 관찰에서, 그 중요한 어떤 것에 대한 설명을 시도한다.

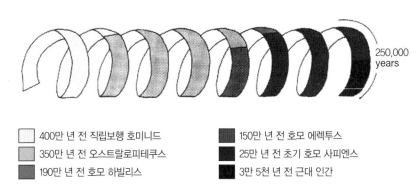

250,000 years

<table>
<tr><td>□</td><td>400만 년 전 직립보행 호미니드</td><td>■</td><td>150만 년 전 호모 에렉투스</td></tr>
<tr><td>■</td><td>350만 년 전 오스트랄로피테쿠스</td><td>■</td><td>25만 년 전 초기 호모 사피엔스</td></tr>
<tr><td>■</td><td>190만 년 전 호모 하빌리스</td><td>■</td><td>3만 5천 년 전 근대 인간</td></tr>
</table>

Ma=Million years
B.P.=Before Present

그림의 출처는 Jessica Stockerholder and Dudley Books

그림 5 인간 진화 과정의 전개

(생명진화론적 견해가 주장하고 있다고 종종 오해되기는 하지만) 이러한 견해가 하지 **않는** 주장들 약간을 서술하였으므로, 이러한 견해에 충실하다는 것이 의미하는 약간의 입장과 원리들의 목록을 적어보자. 이러한 원리들은 모든 정치적, 사회적, 철학적 체계들이 다루어야만 하는 인간조건의 어떤 측면들을 강력하고 포괄적으로 설명한다.

다른 동물 행동들에 대해서는 거의 설명이 가능하지만, 인간에게는 언뜻 보기에는 설명이 불가능한 행동들이 있다. 인간행동의 이러한 지속적인 특징을 설명하기 위해서는 지금 인간이 처해 있는 환경에서가 아니라 과거 인간이 처해 있었던 환경에서, 즉 인간의 원시인류 조상들이 수렵 채취인이었던 수백만 년 동안에, 진화하면서 적응했던 특성들을 고려해야만 한다. 이러한 행동들 중의 많은 것들은, 문자 발명 이후의 인류 역사나 한 개체의 역사에 기초해서는 이해할 수 없으며, 인간 종 즉 호모 사피엔스의 긴 진화 역사를 배경으로 해서만 이해할 수 있다. 유아들의 들러붙고 붙잡는 행동양식이 어떤 필요에 기여하는지 물을 수 있다. 아이들이 처음으로 움직이는 8개월쯤 된 아이들은 이전에 어머니가 안고 다닐 때에는 없던 낯선이에 대한 두려움을 왜 갖게 되는가? 세계 정부와 조화가 규범이 되고 있는 이 시대에, 왜 사람들은 계속하여 강력한 집단 내 충성심을 보이며, 애국적인 목표나 신념을 위하여 죽을 각오를 하고, 외부인들을 우선 적대시하고 의심하며, 특히 그들의 이웃들을 사랑하거나 이해하려고 하지 않는가?

생명진화론적 관점은, 유전적 프로그램과 사회적 행동 간의 상호작용에 관심을 가지기 때문에, 자연과 문화의 통합integration of nature and culture을 가능하게 한다. 유전적 설명과 사회적 설명은 상호 의존적이며, 대체적인 것으로나 상호 배타적인 것으로 볼 필요가 없다. 많은 인간 행동들은 언어와

같다. 개체는 (말을 배우는) 그러한 행동을 드러낼 경향을 가지고 태어나지만, 그러한 경향이 표현되고 완성되고 (즉 특정한 언어, 특정한 악센트, 특이한 스타일이 획득되고) 개인화될 문화가 필요하다. 우리는 인간의 행동들을 인간의 해부학적 구조들에 견줄 수 있다. 모든 인간은 다리를 가지지만, 다리들은 해부학적으로 (길이, 모습, 탄력성, 강도, 상부와 하부의 비율, 색깔, 털 등에서) 매우 다양할 수 있으며, 문화적으로(운동, 면도, 덮기와 드러내기, 문신, 전례적인 불구화 등으로) 수정될 수도 있다. 이렇다고 해도 그 모든 다리들은 모두 (다른 피조물에서 이동 기능을 제공하는) 날개나 꼬리가 아니라 다리로 인정되고 기능한다.

생명진화론적 관점은 사회성의 추진력the impelling force of sociality을 강조한다. 이러한 관점은 한 집단에 소속되는 것과 같은 그러한 일과 관련하여 보편적으로 발견되는 만족감을, 같은 종류의 다른 개체들과의 교제를 적극적으로 추구하고 즐기고자 하는 보편적으로 관찰되는 경향을, 생물학적 소질이라고 해석한다. 사회성을 고무시키는 행동들은—(사회화, 학습, 모방을 고무하는) 놀이와 같이—적응적이며 그래서 선택되었다고 가정한다. 상호성이라는 관념과 행동적 형태들을 획득할 수 있는 소질, 그리고 자신을 자신의 집단과 동일시하려는 타고난 경향도 마찬가지로 적응적이고 그래서 선택되었다고 가정한다.

앤서니 스티븐스Anthony Stevens(1982)가 보여 준 것처럼 만약 원형archetype이라는 것이 어떤 현저한 사물에 대해 반응하고 적응적으로 유리한 방식으로 행동하는 상속된 기질이라면, 칼 구스타브 융Carl Gustav Jung이 "집단 무의식"collective unconsciousness이라고 부른 것은 생명행동적인 신빙성과 중요성을 가진다. 왜냐하면 이러할 때 원형은 타고난 신경 체계로서 행동 패턴을 인도하여 인류의 공통적인 행동 특징들과 전형적인 경험들을 (예를

들어, 돌보는 사람들, 동료들, 물리적 세계, 자신, 모르는 사람들과의 관계들을) 발동 시키고 형성하며 조정하기 때문이다.

생명행동적 접근은 사람들의 신체적·생리적 필요뿐만 아니라 정서적 심리적 욕구the emotional-psychological needs도 생물학적으로 설명하고자 시도한다. 이는 적응적인 행동에서 정서의 중요성을 인정하고 강조한다. 유전자는 사람들과 상황들에 대한 정서적 반응의 형태들과 밀도에 영향을 미쳐서 특정한 것을 배우거나 다른 것들이 아닌 특정한 자극들에 반응할 채비에 영향을 미친다. 우리가 어떤 일을 하는 이유들을 (무의식적이고 유전적인) "궁극적인" 이유와 (의식적이고 특별한) "가까운" 이유로 구분할 수 있다. 우리가 달콤한 것을 먹는 이유는 그것이 "맛이 좋기"(달기) 때문이다. 그러나 궁극적이고 진화론적 이유는 유전자 생존에 유리하냐 불리하냐에 달려 있다. 달콤한 음식의 내용물은 고 칼로리이고 그래서 우리에게 "좋기" 때문에, 우리가 그것들을 먹도록 만들기 위하여, 우리가 진화하는 과정에서 단 맛을 좋아하도록 우리의 입맛이 발달되었다. (설탕의 과잉, 그래서 너무 많은 설탕이 우리에게 "나쁠" 가능성은 이러한 소질이 자연선택되었을 때는 존재하지 않았다. 환경이 변하면 과거에 적응적이었던 어떤 행동이 이제는 반적응적인 것이 될 수 있다는 예로 이는 흔히 인용된다.)

생명행동적 견해에 따르면, 인간 진화의 시간 크기가 너무 광대하기 때문에 인간 문명이 발달한 이후에 지나간 시간은 너무 작다. 그렇기 때문에 문명은 결국 적응적인 발달이라고 말할 수 없다. 우리 자신의 사회를 포함하여, 어떤 현존하는 사회에 "적응량"을 배정할 수 없다. 수렵채취인이었던 원시인류가 진화해 온 수백만 년 동안 발달해 온 행동들이, 같은 자원을 놓고 경쟁한 (다른 원시인류들을 포함하여) 다른 종들과의 관계에서, 호모라는 종의 적응이었다고 우리는 말할 수 있을 뿐이다. 서구 "문명"은, 수천 년

동안 발달된 기술을 가지고 자신보다 못한 사회적-기술적 수단과 능력을 가진 사람들을 희생시켜 자신들의 영향력과 소유물들을 확장해 왔다는 점에서, 서구 문명 속에 살고 있는 사람들에게 적응적이었다는 것은 사실이다. 그렇지만 고도로 기술적인 사람들이 인류 전체를 파괴하면, 그러한 경우에 그들의 우월성은 (진화론적으로 말하자면) 단명한 키메라[7]에 불과할 것이며, 종 전체에 대해서는 궁극적으로 반-적응적이 될 가능성이 분명히 있다. 어떤 문명이든 그 물리적-사회적 환경은, 특히 근대 산업 및 후기산업 사회인 서구의 환경은, 수렵 채취인들의 것과 너무도 다르다. 그래서 우리의 생물학적 소질은 현재 우리에게 요구되고 있는 것에 대해서는 잘못 맞추어져 있다.[8]

방해물과 오해들이 씻겨 나가면, 생명행동적 견해는 인간의 노력에 대해, 어떤 다른 관점보다, 더 넓고 더 포괄적인 관점을 제공해 줄 것이다. 알렉산더R. D. Alexander(1980)가 말했던 것처럼, 유전자들은 다윈이나 프로이트나 어떤 다른 주요 철학자나 수십 년 전의 연구자들의 인간 본성에 대한 이해에는 포함되어 있지 않았다. 그리고 그것들은 "아직 세계의 아주 사려 깊고 아주 잘 교육받은 일부 중요한 사람들의 일상적 의식에 포함되어 있지 않다."(p. xiv) "다윈주의의 목표는, 유전자가 무엇을 할 수 있는지 알아내고 그러한 지식을 널리 퍼뜨려서, 우리 각자가 발전하고 살아가는 환경의 한 부분이 되도록 하는 것이었다. 이러한 환경 내에서 우리 각자는 우리가 어느 정도까지 나아갈 것인지를 아주 자유롭게 스스로 정할 수 있다."(pp. 136-37) 사람들이 진화해 온 원래의 환경에서 적응적이었던 행동

7 그리스 신화에 나오는 사자의 머리, 염소의 몸, 뱀의 꼬리를 한 불을 뿜는 괴물.-역주
8 "문명"의 부산물들과 결과들에 대한 자세한 논의는 제7장을 보라.

패턴들이 이제 오늘날의 환경에서는 반적응적임을 알고 있기 때문에, 우리는 (문화적인 수단에 의해서) 그것들을 변경시키고자 의식적으로 노력을 시작할 수 있다.

실제로 생명행동적 견해의 의미를 수용하게 되면, 인간이 자신을 독특하고 특별한 피조물이라고 간주해 온 모든 세기 동안 인간이 가질 수 없었던 특별한 관점이 열린다. 우리가 우리 행성이 우주의 중심으로서 중요하다는 천동설을 극복했던 것처럼, 우리의 인격과 삶의 방식과 관련해서도 천동설을 [문명중심주의를] 이제는 극복해야 한다.

다윈이 죽은 지 한 세기가 지난 지금에도 여전히 진화론에 반대하는 소란스러운 편견이 남아 있다. 그것도 단지 교육받지 못한 근본주의자들이나 편협한 창조론자들에게서만 그런 것이 아니라, 섬세하고 좋은 교육을 받는 과학자들이나 인문학자들에게서도 그렇다. 나는 이러한 편견이 내가 없애고자 하는 깊은 오해에 기인한다고 믿는다.

생명행동적 견해의 제안자들이 이러한 오해를 불러일으켰다는 비난을 종종 받는다. 심리분석적 해석과 마찬가지로, 행동학적 설명이 종종 비전문가들에게 매력적이라는 사실은 불행한 일이다. 우리는 우리 자신에 매료되어, 특히 다른 사람들과의 관계나 우리 자신의 내적 갈등과 같은 복잡한 문제들과 관련해서는, 비약을 통한 손쉬운 일반화를 수용하는 경향이 있다. "심리분석적" (즉 성적) 이유들을 발굴하는 것이 쉽듯이, 진화론적 설명을 꾸며내는 것은—모든 것이나 어떤 것에 대하여 그럴듯한 "적응적" 이유들을 찾아내는 것은—쉬운 일이다.

인간의 진화나 행동학이라는 주제를 다루는 저술가들이 둔감한 교양 없는 사람들로 보인다는 것도 또한 불행한 일이다. 그들이 단어들을 일반적으로 둔감하게 사용하기 때문에 간접적으로 그렇게 보일 수 있고, 아주 깊

은 존경을 받는 인간 상상력의 성취들을 사회생물학이라는 쓰레받기에 쓸어버려야 할 부스러기처럼 다루면서 그들이 무례하고 거만한 평가를 즐기는 것으로 보이기 때문에 더욱 고의적으로 그렇게 보일 수 있다.

스티븐 제이 굴드S. J. Gould는 루이 엑토르 베를리오즈Louis Hector Berlioz의 위령곡Requiem 합창에 참여했던 자신의 경험에 대하여 이야기하면서 탁월한 지적을 하고 있다. 그가 느꼈던 강력한 정서적 반응은, 한편으로는(두뇌 신경 단위의 전기적인 방전으로) 신경생리학에 의해서, 다른 한편으로는 (적응적 절차로) 사회생물학에 의해서 이해 가능하게 "설명"될 수 있음을 인정하였지만, 그는 "또한 이러한 설명들이 비록 '참'이기는 하지만 그러한 경험의 의미와 관련하여 중요한 어떤 것을 포착할 수 없음을 실감하였다." 그는 이렇게 결론짓고 있다. "신비주의나 이해불가능성을 편들기 위해서가 아니라, 단순히 인간 행동의 세계가 너무 복잡하고 다면적이어서 어떤 단순한 열쇠로 열어볼 수 없다는 것을 주장하기 위하여 나는 이렇게 말한다."(Gould, 1980)

굴드의 경험은 주목할 만하다. 생물학적으로 경도된 이론가들은, 굴드의 것과 같은 인격적이고 개인적인 경험들을 신경학적이거나 진화론적인 요소들로 환원시키기 때문에, 그러한 경험들을 충분히 이해하지 못하며, 심지어는 그러한 경험들과 관련된 아주 두드러진 것조차 설명하지 못한다는 것을 인정해야만 한다. 어떤 이론가들은 그러한 경험들을 아는 것으로 보이지 않기에, 그들이 그것들을 알지 못한다고 생각되며, 따라서 그들의 견해들이 받아들여지지 않는다. 이는 고통 받고 있는 사람이, 다른 사람들이 [그러한 이론가들처럼] 고통이 모두 그의 머리에 있는 감각현상일 뿐이라고 말하는 것을, 받아들이려고 하지 않는 것과 같다. 터널성 시야를 가진 진화론자들이 미학적 경험을 조사하게 되면, 협소한 기능주의 인류학자들

이 원시적인 전례 예식을 분석하거나 생리학자들이 성교를 모니터할 때처럼, 분석적 환원주의라는 제한된 시야를 갖게 된다. 이론적이거나 서술적으로 이러한 일들을 우리가 이해하는 것은, (우리 이해의 다른 부분들과 더불어) 이러한 일들에 대한 개인적 경험과는 완전히 다른 일이다. 그러한 경험의 풍요성을 알아채지 못하는 것은 그 사람의 신뢰가능성을—동료 인간으로서의 신뢰 가능성을—파괴할 뿐이다.

제2장 | 예술이란 무엇인가?

"예술이 필요한가?"라고 누가 묻는다면, 우리들 대부분은 아마도 "그렇다."라고 대답할 것이다. 이는 우리가 빵만으로 살지 않는다는 것을 의미한다. 결국 우리 사회에서나 다른 사회들에서나 대부분의 사람들은 아름다운 것을 보면서, 그리고 특히 춤추고 노래하고 악기를 연주하면서, 상쾌함과 즐거움을 느낀다. 이러한 것들이 예술이라면, 예술은 필요한 듯하다.

미술이 필요한가? 이 질문에 대해서도 비록 약간의 망설임이 있다고 하더라도 많은 사람들은 또한 "그렇다."라고 대답할 것이다. 문명의 걸작들인 이집트의 조각상, 힌두 사원 건축물, 중국의 풍경화를 보면—우리 자신들의 것은 아니지만—우리는 분명 숨을 죽인다. 아마도 이러한 문화권의 사람들도 비슷하게 반응할 것이고, 세계관 그 자체만 필요했던 것이 아니라, 그들의 세계관의 이러한 미학적 표현들이 어떻든 필요했을 것이다.

[이러한 일상적 예술들과 달리] 오늘날 우리는 대문자 A로 표기하는 예술, 즉 참예술은, 언제나 의식적으로 표명되고 있지는 않다고 해도, 신체적

인 생명유지의 필요와 과정에 직접적으로 기여하지 않는다는 의미로, 통상적으로 "무용useless"하다고 보고 있다. 만약 누가 참예술이 심리적 필요를 충족시킨다고 주장하면, 적어도 아주 세련된 예술의 이득을 보지 않고도 많은 사람들이 잘 살고 있는 것으로 보인다는 반론을 듣게 될 것이다.

예술을 행동학적으로—필요하기에 진화해 온 행동으로—생각해 보면, 예술이 어디부터 어디까지 인가를 결정할 필요가 분명히 있다. 많은 고급 예술이 적응적으로 필요했던 것으로 결코 보이지는 않기 때문에, 우리는 [그것을 제외한] **모든 것**을 (휘파람, 에어로빅댄스, 어린이들의 낙서, 실내장식, TV 프로그램 등을) 예술이라 할 것인가? 루트비히 판 베토벤Ludwig van Beethoven의 4중주에서 딕시랜드Dixieland나 "라라의 테마Lara's Theme"에 이르는 연속선 위에 선을 어디에 그어야만 하는가? 오행속요limerick가 하이쿠俳句, haiku와 동등한가? 아니면 엘리자베스 시대의 14행시Elizabethan sonnets와 동등한가? 장식, 율동적 형태, 감각적 쾌락에 대한 애호와 필요의 공인된 표현들로 간주되는 것과 참예술 사이에 연속성이 있는가?

아마 문제가 되는 것은 예술에 대한 우리의 근대적 관념일 것이다. 이젤 그림이나 발레는 필요하지 않을 수 있지만, 조금 더 넓은 보다 포괄적인 활동은 필요할 수도 있다. 아니면 아마 이 문제는 또 사이비 문제일 수도 있다. 많은 사회들은 "예술"에 해당하는 단어를 전혀 가지고 있지 않다. 그들이 인지하지 못하는 것을 그들이 어떻게 보여 줄 수 있겠는가? (마찬가지로 우리가 이름을 짓고 높게 보는 것이 어떻게 "필요"하지 **않을** 수 있는가?) "예술"이 보편적으로 "필요"하다는 것을 열렬히 보이고자 하는, 예술에 대한 진화론적 견해에 명확히 문제가 되는 것은 이러한 것들이다.

"예술은 무엇을 위해 존재하는가?"라는 물음에 답하고자 시도하기 전에, 우리가 이야기하고 있는 것이 무엇인지를 확정하는 것이 좋겠다. 예술

이란 무엇인가? 그 개념의 범위와 복잡성을 이해하기 위하여, 우리는 예술이 표현되는 방식들에 대하여 보다 자세히 살펴보고, 우리 사회뿐만 아니라 다른 사회들에서의 예술에 대해서도 이야기하고자 한다. 행동학자들이하는 것처럼, 예술의 표현을 개체 발생적으로 (개인에서, 즉 어린이에게서, 그것이 어떻게 발달하는지) 그리고 계통 발생적으로 (구석기시대의 기록에 그것이 어떻게 나타나는지, 또 우리의 영장류 친척들에서, 특히 침팬지에서, 비록 원시적이지만 어떻게 나타난다고 주장되는지) 보는 것이 또한 좋을 것이다. 그 다음에우리는 보다 유리한 입장에서 "예술"이라고 하는 단어나 개념이, 어쨌든 무엇인가를 가리킨다면, 가리키는 것이 무엇인지를 결정할 수 있을 것이다.

1. "예술"이라는 단어는 도대체 무엇을 가리키는가?

산업화되지 않은 대부분의 사회들은, 하나나 그 이상의 예술 작품을 만들거나 즐기고 있으며, 조각, 장식, 놀이, 노래, 모방을 가리키는 단어들은가지고 있기는 하지만, 선진 서구 사회와 달리 일반적으로 예술에 해당하는 독립적인 개념(이나 단어)을 가지고 있지 않다. (물론 어떤 것에 대한 단어를가지고 있지 않다는 것이 어떤 것이 존재하지 않는다는 증거는 아니다. 많은 사회가"사랑"이나 "친족관계"를 가리키는 단어를 가지고 있지 않지만, 이러한 추상물들은그러한 것들을 명명하고 기대하는 외부인들에게 명백하게 보인다.)

우리가 서구의 고대나 중세나 르네상스를 뒤돌아보면, 서구 사회에서도 우리가 부주의하고 손쉽게 "예술"이라는 단어로 번역하는 것(ars 혹은 techné)에 대한 과거 사람들의 관념이, 20세기에 통용되는 그 용어의 근대적 용법과 매우 다르다는 것을 알 수 있다. 플라톤Plato은 아름다움(kalon),

시가(poeisis), 그리고 모사(mimesis)에 대해서 이야기했지만 "예술"에 대하여 이야기하지는 않았다. 아리스토텔레스Aristotle도 비극과 시에 대하여 이야기했지만, "예술"에 대해 이야기하지 않았다. 플라톤이나 아리스토텔레스가 테크네techné 라는 말로 의미했던 것은 "관련된 원리에 대한 정확한 이해를 가지고 어떤 것을 만들거나 하는 능력"이었다. 그들이 생각했던 것은, 우리가 "예술들"이라고 부르는 것의 조상들만이 아니라, 우리가 철학, 순수과학, 응용과학, 공학 그리고 심지어 산업기술이라고 부르는 것들의 원형들이었다. 오늘날 비서구 사회에서처럼, 예술들은 솜씨의 수준, 수행의 "정확성"과 적합성에 따라 판단되고 평가되었다.

중세 유럽의 미학은 우주론이나 신학과 분리될 수 없었으며—이와 아주 똑같은 상호 연관성을 오스트레일리아의 원주민the Australian aborigines, 북미의 나바호족the Navajo, 그리고 서아프리카의 도곤족the Dogon에서도 볼 수 있다. 자연을 모방하고, 도덕적 목적을 드러내며, 아름다움을 사물의 객관적인 특성으로 간주하는 르네상스의 미학적 원칙들은, 예술에 대한 오늘날 우리의 생각과는 분명히 다르다.[1]

어떤 경우든, 본질적으로 다른 "예술"에 대한 이러한 생각들은 서구 문화사에서 거의 통일될 수 없으며 일관성을 가질 수도 없다. 사람들이 예술에 대하여 논의할 때 뜻하고 있는 것들에 대한 목록을 만들어 보면, 각각 개별적으로 사용되는 여러 의미들이 엄청나게 다양함을 알 수 있다. "예술"은 다음의 것들을 가리킬 수 있다. **기량**skill(예컨대, 제작의 훌륭함이

1 예술에 대한 서구의 이념들의 역사에 대한 위의 개요와 이어지는 해설들과 관련하여, 나는 Osborne(1970)에서 많은 것을 가져왔다. Boas(1927), d'Azevedo(1958), 그리고 Maquet(1970)은 보편적으로 수용 가능한 미학에 대하여 사려 깊고 박식하고 가치 있는 기여들을 하였다. 그러나 이러한 것들은 생명행동적 진화론적 틀 내에 있는 것으로 간주되지 않기 때문에, 나는 그들의 생각들을 내 자신의 생각과 통합하려고 시도하지 않았다.

나 복잡성; "교활한 사기꾼"에서처럼 손재주나 교묘한 솜씨; 모방의 정확성), **고안**artifice(행해지거나 더하여진 것; 자연적이라기보다는 "인공적인" 것), **아름다움과 기쁨**beauty and pleasure, **사물들의 감각적 성질**the sensual quality of things(색깔, 모양, 소리), **감각 경험의 직접적인 충만성**the immediate fullness of sense experience(익숙하거나 주목하지 않는 경험의 반대), **질서 내지 조화 이루기**ordering or harmonizing(조직하기, 모양짓기, 패턴 만들기; 해석하기, 통일성 부여하기; 전체성), **혁신적 경향들**innovatory tendencies(탐구, 창의성, 창조, 발명, 상상, 사물들을 새로운 방식으로 봄, 옛 질서를 개정함, 놀람), **아름답게 만들고자하는 충동**the urge to beautify(윤색, 장식, 치장), **자기표현**self-expression(세계를 보는 개인적인 견해를 제시하기), **의사소통**communication(정보; 특별한 종류의 언어; 상징화), **진지하고 중요한 관심들**serious and important concerns(중요성, 의미), **가장**make-believe(판타지, 놀이, 소원성취, 환상, 상상), **고양된 실존**heightened existence(정서, 오락, 황홀, 특이한 경험)

그림 6 힌두교 신자의 예술적 차림새

비슷하게, 미학적 경험에서도, 우리는 다양한, 하지만 언제나 동질적이지는 않은, 것들에 반응한다.(예를 들어, 기량; 정확성; 가격이나 사치성; 색깔, 형태, 소리의 아름다움; 질서나 단순성의 충족; 대립적인 것들의 조화로운 통일; 복잡성이나 복합성; 창의성이나 혁신성; 상상성이나 환상성; 재현의 직접성이나 생생함; 집중성; 강력한 상징들의 의미나 체현)

자신의 삶에서 만나는 일련의 남성들에 맞추어 자신의 개성을 변경

시켜 나가는 안톤 체호프Anton Chekhov의 소설 『귀여운 여인Darling』의 주인 공처럼, 예술도 하나의 변경할 수 없는 본성을 가지는 것은 아닌 듯하다. 우리는 예술을, 그 상황에 따라서, 질서 있거나 없거나, 즉각적이거나 영원하거나, 특정하거나 일반적이거나, 아폴로적이거나 디오니소스적이거나, 내재적이거나 이상적이거나, 정서적이거나 지적이라고 말해왔다.

분명 예술은 때로 이 모든 것들이었고 이 모든 것들과 관계가 있었다. 그러나 우리가 예술이라고 부르는 모든 것들이 언제나 예술인 것은 아니었다. "예술"이라는 개념이 전제하고 있는 다양한 관념들에 대하여, 주의 깊게 행동학적 검토를 하게 되면, 그러한 관념들은 무너지거나 사라진다. 왜냐하면 그것들 각각은, 그것들을 통일시키는 특별한 개념 [즉 예술]을 불러내지 않고서도, 심리학적이거나 생물학적인 다른 필요나 경향 아래 포섭할 수 있기 때문이다. 예를 들어, 놀이라는 행동을 잘 연구하면, 모든 실리적이지 못한 만들기와 환상, 환영, 가장을 포괄할 수 있다. 장식이나 치장도 또한 놀이의 변형이거나 전시의 측면으로 볼 수 있다. 탐구적인 행동이나 호기심 행동은, 그것들이 단순히 문제 해결을 위하여 요청된 것이 아니라면, 혁신이나 창의성 사례들로 설명될 수 있다. 감각 경험들은 지각의 사례들로 연구될 수 있다. 모든 동물들은 의사소통을 한다. 모든 것들은 형식적 질서와 예측 가능성을 요구한다. 즉 인지는 형식적 질서와 예측 가능성 없이는 일어날 수 없으며, 어떤 이들은 인지가 질서를 지각하거나 부과하는 것이라고 말한다. 비슷하게, 모든 동물들은 무질서와 새로움을 요구한다. 다시 말해, 무질서와 새로움을 포함하거나 제공하는 행동들을 예술이라고 부를 필요가 없다. 고양된 실존은 사람들이 예술적이거나 미학적이라고 부르지 않는 경험들에서 자주 추구되거나 획득되며—그러한 경험들에는 성적 절정, 힘이나 기량의 성공적인 달성이나 실행, 야망의 성취, 스포츠

경기, 대변동, 놀이기구, 심지어 어린이의 출생 등이 있다. 계시나 의미감은 종교적 경험의 요소이고, 사랑하고 사랑받는 일의 요소이기도 하며—예술만의 요소가 아니다,

이러한 것들 중 어떤 것이 예술이거나 예술에 의해 제공된다고 가정하더라도, 예술을 예술이게 하는 특징을 우리는 여전히 알 수 없을 것 같다. 이러한 것들이 예술이라고 주장하기 위해서는, 한 걸음 더 나아가, "예술적" 놀이, "예술적" 질서, "예술적" 지각, "예술적" 의미에서 **다른** 것이 무엇인지를 말해야만 할 것이다. 달리 말하자면, 예술에서 예술적인 것이 무엇인지를 확정해야 할 것이다.

"예술"이라는 단어를 상식적으로나 무심결에 사용할 때 생겨나는 의미론적 애매성과 별도로, 예술에 대한 행동학적 견해가 회피하기를 희망하는 근본적인 다른 혼동이 있다. 이러한 혼동은 예술을 오직 서술적으로만—즉 가치라는 속성을 동시적으로 부여하지 않고서—논의하기가 매우 어렵다는 사실에서부터 생겨난다.

"좋은 예술"을 의미하지 않고도 "어떤 활동들이나 형태들이나 물질적인 대상들이 예술에 포함되는가?"를 묻는 것은, 어렵다고 하더라도, 가능할 것이다. 서술적으로 답할 수 있는 그러한 물음에는 다음과 같은 것들이 있다. "요리나 성은 예술인가?" "노래하는 것은 오페라 예술이지만 노동할 때 노래하는 것은 예술이 아닌가?" "가면들은 예술이라고 할 수 있는가 아니면 단순히 전례적인 장신구인가?" 우리가 어느 것이 다른 것보다 "낫다"거나 "더 아름답다"라고 (가치를 표현하는 단어로) 생각하지 않고, 그 대신에 그것이 어떤 경험적 기준들에 들어맞는 이유를 가정한다면, 예를 들어 그것이 사용되는 용도, 요구되거나 과시되는 기량, 장식의 유무, 상황에 개입

되는 방식 등에 들어맞는 이유를 가정한다면, "무엇이 어떤 그릇은 예술이게 하고 다른 그릇은 예술이 아니게 하는가?"라고 물을 수 있다. 아니면 우리는 "무엇이 X를 예술 작품이게 하는가?"를 묻고서, 규정하는 특징이 그 대상에 있거나, 보는 사람의 눈이나 마음에 있거나, 지각하는 자와 대상 사이의 관계에 있거나, 공동체의 "예술 세계"의 대표자가 붙이는 이름에 있다고 설명할 수 있다.―"예술"이라는 속성이 자리하는 공통적으로 지적되는 장소를 이야기함으로써 그것이 X를 예술 작품이게 한다고 말할 수 있다.

이러한 서술적인 접근의 다른 적법한 질문들에는 "왜 사람들이 그것을 하는가?" "사람들이 그것을 어디에 사용하는가?" "예술을 만드는 일이나 예술을 만드는 사람에 대하여―다른 일들을 만들거나 다른 일들을 하는 사람들에 대해서와 달리―사람들은 어떤 태도를 취하는가?", "예술을 허용하거나 제한하는 사회문화적인 태도는 무엇인가?", "예술가가 아닌 사람들과 구분되는―예술가는 누구인가?" (구분되는 점은 마음의 상태인가, 의도인가, 능력인가, 성취인가, 사회적 표식인가?) 등이 있다.

이 모든 질문들은, 예술이 생산품이거나 활동이거나 간에, 초월적인 미학적 가치transubstantial aesthetic value를 가진다고 가정하지 않고도 묻고 답할 **수도** 있다. 하지만 이러한 가치가 존재하며 이러한 가치가 그러한 서술의 본질적인 혹은 조작적인 요소라고 암묵적으로 가정하는 것을 피하기 위해서는 주의가 필요하다

예술에 대한 전통적인 정의들은 ("예술이란 무엇인가?"라는) 서술적 질문을 묻고서, 다른 대상들에 대립되는 예술 대상들 속에 있는 X-요소를 찾아 나섰으며―종종 이것이 "아름다움", "균형", "이상", "재현의 정확성", "중요한 형태"와 같은 하나의 성질이라고 주장하였다. 이러한 규정적인 속성들 자체가 무엇을 의미하는지 혹은 어떻게 우리가 그러한 것들을 인지할

수 있는지를 정하는 것과 같은 어려움과 별도로, 그러한 것들을 소유하고 있는 대상들에 미학적인 우월성이 존재한다고 암묵적으로 가정하고 있었다. 그래서 서술적인 목표는 가치적인 목표와 뒤섞이게 된다.

관련되어 있기는 하지만 예술을 정하는 다른 방법은 예술의 수많은 속성들을 수집하는 것이다. 만약 가면 A와 시 B가 그러한 속성들 중의 많은 것이나 대부분을 소유하고 있으면서 그것을 높은 정도로 소유하고 있다면, 그러한 것들이 "예술"이다.[2] 이러한 "개방적 짜임새를 가지는" 예술관에는 언제나 예술의 새로운 속성이 등장할 수 있다. 반대로 모든 예술이 모든 속성을 소유하는 것은 아니며, 어떠한 속성도 필요불가결한 것이 아니다. 그리고 다시 이러한 속성들을 많이 가지면 혹은 이러한 속성들을 예외적으로 높은 수준으로 가지면 그 예술 작품은 "더 나은" 것이라고 암묵적으로 전제된다.

"'순수한 예술'을 장식되거나 혹은 율동적인 형태를 갖거나 혹은 감각적 쾌락을 주는 대상들과 구분시키는 것은 무엇인가?"와 같이, 분명 특별히 가치평가적인 질문들이 있다. "한 종류의 대상—말하자면 그릇이—다른 종류의 대상보다 더 낫도록 만드는 것이 무엇인가?"라는 질문을 물을 수도 있다. 이러한 질문의 의도는 형태의 우수성, 좋은 균형, 다양성 속의 통일성과 같은 기준들을 적용하고자 하는 것인데, 이는 취향이나 판단에

2 예컨대, Kreitler and Kreitler(1972)를 보라. 예술에 대한 정의들은 적어도 다음 주장들 중의 약간을 포함하고 있다. 즉 예술은 의식적 의도의 산물이며, 자기보상적이며, 비슷하지 않은 것들을 통일하는 경향이 있으며, 변화와 다양성, 익숙함과 놀라움, 긴장과 해소와 관련이 있으며, 무질서에 질서를 가져오며, 환상들을 창조하고, 감각적 재료들을 사용하며, 기량을 과시하며, 의미를 담고 있으며, 통일감이나 전체감을 담고 있으며, 창조적이고, 쾌락적이며, 상징적이고, 상상적이며, 직접적이고, 표현이나 소통과 관련이 있다. 그렇지만 이러한 것들 중 어느 것도 예술적 행동의 유일한 특징이거나 일차적인 특징이 아니다. 예술에 대한 이 책의 분석은 예술의 그러한 전통적인 속성들을 다루지 않는다.

대한 비경험적인 재능의 발휘를 전제하고 있다. 그러한 질문들은 궁극적으로 "어떤 성질들이 '기쁨을 주는', '좋은', 혹은 '아름다운' 것으로 간주되는가?"에 대해 검토하게 한다. 지금으로서는 이러한 질문들을 생물학자들이 아니라 예술철학자들이 다루고 있다.[3]

가치평가적인 질문들이 타당하지 않다거나 잘못되었다거나 하찮다고 이야기하고 있는 것이 아니다. 오히려 그 반대로, 그것들도 서술적인 질문들과 마찬가지로 적법하며 틀림없이 매력적이다. 예술 작품들은 예외적인 정서적인 효과들을 유도할 수도 있고, 우리가 그것에 연루되면 어쩔 수 없이 초연하기가 어렵기도 하고 바람직하지도 않다는 것을 발견하게 된다. 가치평가라는 목표를 경시하지 않기 위하여, 여기서는 단순히, 만약 가능하다면, 예술 행동에 대해 서술할 때, 그러한 행동의 산물이 가지는 ("적응가치"외의 어떠한) 내재적인 가치도 전제하지 않는다고 말해 두고자 한다. 일단 이렇게 하고 난 다음에만, 가치 평가적 질문들에 대한 새로운 접근방향을 제안하는 것도 가능할 것이다.

3 선호나 취향의 문제들에서 어떤 특정한 항목들에는 반응하고 다른 것들에는 반응하지 않는 생물학적 기초들은 심리학적 미학에서 가장 당황스러운 질문들이다. 우리의 기본적인 전제가, 즉 행동은 뇌에서 기원하며, 뇌는 진화하였으며, 그래서 뇌가 매개하는 선택은 일반적으로 그렇지 않은 선택보다 자연선택적으로 더 좋은 것이라는 전제가 참이라면, 가장 광범위하게 나타나고 빈발하는 미학적 선택들에는 적어도 자연선택적인 이유들이 있음에 틀림없다. 이 문제는 제6장에서 좀 더 자세히 논의할 것이다.

현재로서는 삶이 선택이라는 사실을 지적하는 것으로 충분하다. 모든 생물이 외부 대상들과 환경들을 긍정과 부정, 좋음과 나쁨, 도움과 손해, 기쁨과 기쁘지 않음 등으로 분류할 수 있다는 것은 필연적이다. 우리가 그러한 능력을 가지고 있다는 것은 조금도 놀랄 일이 아니다. 그러한 능력이 지금의 수준까지 세련되었고 그러한 조그만 차이들에 대한 지각이 그렇게 강한 효과들을 가진다는 것은 경이와 감사의 원천이자 또한 당혹스러운 것이다.(앞의 서론의 각주 5도 보라.)

2. 예술에 대한 "선진 서구의" 관념

"예술"이라는 단어의 복잡성과 애매성은, 근대 서구 문명에서 예술이 가지는 복잡하고 애매한 개념적 위상에서부터 비롯되었다고 말할 수 있다. 우리의 일반적이고 검토되지 않은 부정확한 예술에 대한 생각(대충 말하자면 예술이란 어떤 [미학적] 대상들이나 활동들을 특징짓는 보편적이고 초감각적이고 무형적이며 초역사적인 본질 내지 힘인데, 이는 마술적이거나 유사정신적인 고양 효과를 가질 수도 있다는 생각)은 특히 문화 구속적인 견해culture-bound view라고 보인다. 이는 태평양 제도의 원주민들이 믿는 초자연적인 힘인 마나mana라는 개념과 별로 다르지 않으며 마찬가지로 애매하지만, 아주 널리 퍼져 있고 영향력이 있는 견해이다. 이것이 왜 문화구속적인가하면, 어떤 다른 인간 사회나 집단도 예술에 대한 그러한 견해를 가진 적은 없지만, 대부분의 유식하고 문화적인 근대 유럽 혹은 유럽에 영향을 받는 모든 사회에 널리 퍼져 있으며, 완전하게 설명되는 경우는 거의 없으면서도 가정되기 때문이다. (이는 하나의 이데올로기라고 말할 수 있다.)

근대 서구 사회의 많은 사람들이 예술이라는 개념의 의미와 범위에 대하여 부정확하고 분간 없는 태도를 가지고 있다는 것을 부정할 수 없을 것이다. 하지만 19세기쯤 예술을 만들고 감상하고 이해하는 데 직접 관심을 가졌던 사람들("예술계")은 예술가들이, 자신들 **바깥**의 현실이나 이상의 성공적인 재현보다는, 존재 그 자체로서의 예술 작품에 더 많은 관심을 가진다는 것을 일반적으로 수용하고 있었다.

그러한 한 사례는 그래험 서덜랜드Graham Sutherland가 그렸지만 윈스턴 처칠Winston Churchill의 미망인이 돋보이게 그리지 않았다고 망가뜨린 처칠 초상화이다. 처칠 부인이 알지 못했거나 알려고 하지 않았던 것은, 그 예술

가가 "서덜랜드" 자화상을 그렸을 때와 마찬가지로 처칠과 닮은 것을 그렸던 것이 아니었다는 사실이다. 근대 회화에서 (예컨대, 풍경이라는) 주제는 주로 **그림을 그리겠다**는 이유이다. 그러한 주제는—예전처럼—아름답거나 평범하지 않거나 특징적인 장면을 정확하게 재생하겠다거나, 신화적이거나 역사적인 장면을 상상으로 그리거나, 관람자의 감정이나 활동에 개입하겠다는 이유가 아니다. 설혹 앞의 것들이 화가에게 중요한 경우에도, 그의 일차적 관심은 그림에 있다. 그림은 심지어 "주제"를 **가질** 필요도 없다.

오늘날에도, 예술계는 예술 작품이 그 자체의 자율적인 가치를 가진다고 가정한다. 이는 그것이 (술잔처럼) 유용한가, (코담뱃갑처럼) 기량적으로 탁월한가, (조각처럼) 인상적으로 새겨졌는가와 별개이다. 하나의 예술 작품은 미학적인 관조의 대상으로서, 그 자신의 존재 외에 다른 목적에 이바지할 필요가 없다. 이러한 견해에서, 예술은 그 자체를 제외하고 "아무" 것도 위하지 않는다. 예술 작품은—실재를 정확히 묘사했다든가, 관람자로 하여금 영원한 진리와 접촉하게 한다든가, 현상학적이거나 정서적인 진리를 드러냈다든가 하는 것과 같은—다른 정당화를 필요로 하지 않는다. 예술 작품의 일차적 가치가 교훈적이거나 교육적이라든가, 드물거나 값비싼 물질을 사용했다거나, 아주 잘 만들어졌다 등일 필요가 없다.

서구의 고전시대나 중세시대나, 우리가 알고 있는 어떤 문명이나 전통 사회에서도, 예술 작품들은 "예술적 감상의 대상들"로 만들어지지 않았고, 미학적 기준만으로 판단되지 않았으며, 미학적 감흥을 일으키는 힘을 중심으로 평가되지 않았다.[4] 작품에서의 미학적 우월성이 당연시되기는 했지만, 그것도 그러한 대상이나 수행이 이미 본질적으로 다른 이유들로 인하여 중요했기 때문에 그래서 아름답고, 적합하며, 정확하기를 요구받았다. 19세기 이전까지 아름다움은 (적어도 인간이 만든 세계에서는) 그 자체로 존

재 이유는 **아니**었다.

이것은 원시사회들에서도 또한 마찬가지이다. 그러한 사회의 사람들조차도, 방문한 서구의 인류학자에게, 우리가 그들의 선택을 정당화하는 미학적 기준이라고 보는 것을 근거로, 어떤 것이 "보기에 좋다"거나, 어떤 작품이 다른 작품보다 더 성공적인 것이라고 종종 말할 수는 있었다. 하지만 우리가 "예술"이라고 부르는 인공물을, 전례적이거나 일상적인 사용이라는 맥락 바깥에서 관조할 이유가 있는 사회는 거의 없었으며, 순수하게 그러한 관조의 대상으로 만드는 경우도 거의 없었다.[5]

비록 과거의 서구 철학자들은 분명히 아름다움과 예술에 대하여 (물론 오늘날과는 다른 의미에서) 토론하였지만, 미학이라는 주제가 연구의 명확한 대상으로 간주되기 시작한 것은 18세기 영국이 최초였다.(Osborne, 1970) 합리주의와 계몽주의라는 일반적인 분위기의 한 부분으로, 예술의 주관적이고 심리학적인 효과들이 감지되고 체계적으로 분석되었고, 오늘날 예술 철학자들이 다루고 있는 많은 질문들이 제기되었다. 이러한 지적이고 철학적인 관심과 함께 결정적인 사회변화들에 영향을 받아서, [전례적이거나 일상적인 맥락 바깥의] "순수 예술 전통"이 상업적인 예술 화랑들과 예술

4 다시 나는 Osborne(1970)에게 신세를 지고 있다. 후기 고전 문명으로부터 현대에 이르기까지 "예술가"에 대한 빈발하는 정형화된 관념들은 Kris and Kurz(1979)가 조사하였다. Malraux(1954: 53)의 다음 주장도 보라. "중세는 우리가 '예술'이라는 말로써 의미하는 것을 알지 못하였다. 이는 그리스와 이집트도 마찬가지였는데, 그들에게는 예술에 해당하는 단어도 없었다."

5 인간이라는 종 전체를 생각해 보면, 어떤 사람들은, 아름다움 그 자체를 위해, 순수한 미학적 관상을 위해, 미학적 대상들을 만들었고, 미학적 활동들을 수행했다고 나는 생각한다. 나는 이러한 것들이 커다란 사회적 의미 없이 "소수의" 예술들에서, 아마도 인류학적 관심을 많이 받지 못했던 여성들의 예술들에서, 일어났을 것이라 짐작한다. (놀이에 대한 항도 보라.) 사회의 가장 영향력 있는 사람들에 의한 [순수 예술이라는] 그러한 관행과 태도의 제도화는 19세기나 근대 서구에만 한정된다.

거래상들, 예술의 공공 전시들, 예술학회들, 예술학파들, 예술잡지들, 예술 비판가들, 예술단체들, 예술사가들, 그리고 예술박물관들과 더불어 발달하였다.(Fuller, 1979; Zolberg, 1983)

다른 세기들이나 다른 지역들은 몰랐던 어떤 관념들이, 19세기와 20세기를 통하여 점차, 적어도 순수예술들을 생산하거나 소비하는 사람들 사이에서는, 복음의 위상을 얻게 되었다. 그러한 관념들은 예술 작품을 관조하는 "중립적인 태도"가 있다거나, 보편적으로 알 수 있거나 동의가 이루어지는 취향이나 구분의 기준들이 있다거나, 창의성이 위대한 예술이나 예술적 천재성의 필수적인 성질이라거나, 예술가는 자기표현이나 자신의 독특한 주관적인 비전을 소통시킨다거나, 미학적 경험을 통하여 감상자는 다른 방식으로는 얻을 수 없는 특별하고 가치 있는 경험을 획득할 수 있다 등이다. 많은 유식한 서구인들에게, 예술 평가는 특별한 형태의 인지가 되었고, 그 자체로서 가치가 있는 미학적 경험은 어떤 사람들에게는 그들의 삶에서 가장 중요한 순간들로 간주되었다.

실제로 우리의 유별난 미학적 태도 때문에, 우리는—그리스의 건축이나 조각, 아프리카의 가면이나 가정용품, 이집트의 그림이나 조각상과 같은—다른 문화와 문명의 산물들을 보고, 그것들이 그것들 자체의 맥락에서는 도구적인 목적으로 사용되었으며 우리가 간주하듯이 "순수하게 미학적이라고" 결코 간주된 적이 없다고 하더라도, 우리의 의미에서 "예술"이라고 추정할 수 있다. 우리는 그러한 추정이 보편적인 것이라고 생각하는 잘못을 범해왔다.

아마도 해롤드 오스본Harold Osborne이 주장한 것처럼, 잠재적이고 무의식적인 미학적 충동이 존재하였고 초기 예술에서 드러나기도 하였지만, 오늘날의 시점과 문명에 이르기까지 해명되지 않은 채 남아 있었을 수도 있

다.(Osborne, 1970: 158) 분명히 과거나 다른 문화들의 많은 작품들은, 그것들이 만들어진 용도나 구현하고 있는 가치에 대한 이해나 평가 없이도, 중립적인 미학적 관조를 받을 수 있는 순수한 "예술적" 수월성을 가지고 있는 듯하다.

그러한 가능성은 분명 검토할 가치가 있고, 예술에 대한 행동학적 이론에 나중에 포괄되도록 시도해 볼 필요가 있다. 하지만 지금으로서는, 독자들이 예술이라는 용어에 대해 생각할 때 아마도 익숙할 그러한 예술은, 문화적으로 만들어진 개념이며 동시에 너무 희귀하고 지엽적이어서, 행동으로서의 예술이 어떤 것일 수 있는지를 결정할 때, 크게 도움이 되지 않는다는 주장을 단순히 한 번 더 되풀이하겠다. 행동으로서의 예술이 어떤 것인가라는 질문에 대답하기 위하여, 원시사회들을 간단히 조사해 보면, 예술을 **보편적인** 인간의 천성이라고 부르기 위하여 어떤 것을 생각해 볼 필요가 있는지를 알 수 있을 것이다.

3. 예술일 수도 있는 표현들

1) 원시사회들에서

사회들에 대한 분석에서 우리는 관습적으로 "전통적" 형태들과 "근대적" 형태들을 구분한다. 전통과 근대라는 이 용어들은, 추상어로서, 물질적이고 제도적이고 이념적인 특징들을 표시하는 어떤 이론적인 척도 위에 어떤 특정한 사회가 위치하고 있다는 것을 가리킨다. "원시적" 사회들은, 전통적인 사회의 한 형태로서, 작은 크기의 정착민들, 낮은 수준의 기술적

발달, 분화되지 않은 경제, 문자 사용을 않는 전통, 그리고 원시적이지 않은 사회들과 비교할 때 일반적으로 느리게 변화하는, 확실히 동질적인 사회 제도들과 관행들을, 특징으로 한다.

사회들을 이야기할 때 "원시적"이라는 명칭을 사용하는 저자들은 그들이 그 단어를 사용하는 이유를 설명하고 정당화하는 것이 좋다. 왜냐하면 그 단어에는 '발달되지 않아 복잡성이 결여된 그래서 열등한'이라는, 오해에 기인하는 유감스런 의미가 내포되어 있기 때문이다. 내가 볼 적에 만족스러운 동의어는 없다. "시골의", "산업화 이전의", "문자 사용을 않는", "문자 사용 이전의", "비서구적인", "비유럽아시아적인", "단순한", "미개발의", "근대화되지 않은"과 같은 대체어나 완곡어들 또한 너무 제한적이고 또 경멸적인 것으로 해석되기 쉽기 때문이다.

따라서 나도 내가 "원시적"이라는 용어를 "근대적인", "진보된", "후기 산업사회적인", "서구적인", "고도로 문자 사용적인literate"이라는 표현들과 대비시킬 때 큰 부담을 안는다. 그래서 나는 원시사회들을 우리 사회와 비교할 때 그것들이 (어떤 이상적인 의미로) "덜 진화"되었다는 의미에서 열등하다고 생각하고 있지 않음을 강조해 두어야 하겠다. 그 반대로, 오직 근대적인 서구 문화들만이 기술과 문자 사용이라는 바구니에 알들을 한껏 채워 넣었으며, 이 때문에 다른 바구니들을 채우고 있는 다른 문화들에 대한 직접적인 "통제"와 지배력을 가지고 있는 것으로 보이기는 하지만, 오늘날 존재하고 있는 모든 문화들은 매우 진화되어 있다.

예술의 본성과 근대적인 삶에서의 그것의 위상에 대한 나의 논제(제7장과 맺는 말을 보라.)의 전개에서 본질적인 명제는, 원시적인 민족들의 기본적인 사유 특징들이 중요한 방식들에서 대립자인 근대적인 민족들의 사유 특징들과 다르다는 것이다. 원시적인 민족들은 "인간중심적인man-centered"

환경의 인지적 특징들을 반영하고 있는데, 이러한 환경은 "사물중심적인 thing-centered"(그리고 최근의 "텍스트중심적인text-centered") 환경에 대립한다. 이러한 이론적 입장은 크리스토프 로버트 홀파이크C. R. Hallpike(1979)가 완벽하고 훌륭하게 전개하였다. [이러한 입장을] 의심하거나 반대하는 독자들에게는 나는 그의 책을 내가 기본적으로 동조하는 입장에 대한 충분한 진술로 읽어보기를 권할 수 있을 뿐이다.

아울러 내가 강조해 두고자 하는 것은, 원시인들과 근대인들이 복잡성, 성숙성, 지혜, 진리, 깊이, 타당성, 혹은 그들 세계의 정신적 구성에서의 내재적인 우월성과 관련하여, 쉽게 비교되거나 대비될 수 있다고 내가 은근히 주장하고 있는 것이 아니라는 점이다. 불행하게도, 많은 사회과학자들에게 모든 인간들이 "그들 나름의 방식으로는" 동등하게 합리적이라고 주장하는 무릎반사적인 자유주의가 있다고 보인다. (역설적으로 이러한 사회과학자들이 보통 모든 인간이 "그들 나름의 방식들로" 표현하는 공통적인 행동 경향들을 기본적으로 공유하고 있다는 나의 것과 같은 행동학적 주장들에 대하여 제일 먼저 반대하는 사람들이다.) 이러한 자유주의적 태도는 자동적으로, 차이를 인정하는 모든 진술을, 비서구인들에 대한 소박하거나 식민적인 유형의 생색을 내는 우월감이나, 공감적이지 않은 생각을 드러내는 것으로 간주한다.

여기에서 말해 두고 싶은 것은, 나는 객관적이고자 하지만, 나의 자연적인 공감들이 과오를 저지르는 곳은, 근대적인 민족들보다 전통적인 민족들의 세계관들과 삶의 방식들을 칭송하는 쪽이라는 것이다. 미구엘 코바루비아스Miguel Covarrubias는 그러한 차이점을 다음과 같이 멋지게 표현하였다. "발리인The Balinese들은 결코 원시적인 민족이 아니다. 우리는 '원시적인'이라는 용어를 우리 자신의 물질적 문명과 토착적인 문화들을 구분하기 위하여 사용하는데, 이러한 토착적인 문화들 속에서 일상적인 삶, 사회, 예술,

종교는 하나의 통일적인 전체를 이루고 있기 때문에 그것을 파괴하지 않고서는 그 구성요소들을 떼어낼 수 없다. 그러한 문화들에서는 정신적인 가치들이 삶의 양식을 결정한다."(Covarrubias, 1937: 400)

독자들이 "근대적" "선진의" "문명화된" 등과 같은 관형어를 앞으로 보게 되면, "단순한"이나 "원시적인"이라는 표현을 열등성을 의미하기 위하여 사용하지 않듯이, 내가 그러한 표현들을 어떤 우월성에 대한 판단으로 사용하고 있지 않다는 것을 기억해 주기를 희망한다. 이러한 단어들은 오직 서술적인 의미로 앞에서 이야기 한 이론적 스펙트럼 상에서의 어떤 위치를 가리키기 위해 편법적인 형태로 사용되고 있다.(제7장 2. 문명화 과정을 보라.)

우리가 별 생각 없이 예술이라고 부르는 데 익숙한 것들은 (그리기, 깎기, 춤추기, 노래하기 등, 다시 말해, 회화, 조소, 음악, 무용 등은) 분명히 원시사회들에 광범위에게 퍼져 있다. 실제로 예술적 표현의 영역은 절대적으로 변화무상하여, 예술은 다양하고 끝이 없어 궁극적으로 설명할 수 없는 것이라는 결론에 이르게 하는 듯하다.

아마도 원시사회 예술의 가장 뚜렷한 특징은 그것이 일상생활과 분리될 수 없으며, 예식의 거행에서 불가피하게 그리고 두드러지게 나타난다는 점일 것이다. 예술은 (사냥, 목축, 어업, 농업과 같은)생계의 종류와 (집단이 하는 모험의 성공 기도 예식들, 집단의 분쟁이후 재통합 예식들, 통과 의례들, 계절의 변화에 동반되는 예식들, 사건에 대한 기념 예식들, 개인이나 집단의 과시 예식들과 같은) 전례적 풍속의 관행들만큼이나 아주 다양하다. 이 모든 것들에는 노래하기, 춤추기, 북치기, 즉흥시, 암송하기, 분장, 다양한 악기의 연주, 특별한 어휘를 사용하는 기원 등이 등장한다. 장식을 하는 물건에는 가면, 딸랑

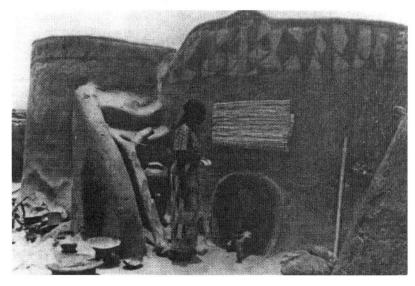

이, 무용지팡이, 의례용 창과 막대, 토템 기둥, 의복, 예식용 그릇, 주요한 힘
의 상징물들, 인간의 해골 등이 있다. 또 머리받침이나 발판, 주걱, 바구니,
파이프와 투창기, 호리병, 바구니, 직물과 의복, 멍석, 그릇, 장난감, 가죽
배, 무기, 방패, 수송 수단의 내부와 외부, 가축들, 카사바 떡과 얌, 집의 벽,
문, 창 등과 같은 용품도 있다. 노래는, 자장가로 또는 흥을 발산하기 위하
여 사용될 뿐만 아니라, 법률적 논쟁을 확정하거나 전사들을 격려하기 위
하여 사용될 수도 있다. 환경의 상당한 부분이 성년식이나 장례식을 위하
여 재정비되거나 새로운 모습을 갖출 수도 있다. 연극 공연은 여러 시간 또
는 여러 날 계속될 수도 있다. (땅, 바위, 나무, 천과 같은) 다양한 표면에 그림
을 그릴 수도 있다. 바위나 구워 장식한 돼지고기를 쌓아올릴 수 있고, 밭
에서 난 생산물을 신중하게 전시할 수도 있고, (문신하기, 기름칠하기, 그림그
리기 등의) 신체 장식도 할 수 있다. 발달된 근대 사회에서도 이러한 많은 경

우들의 대응물들이 예술로 간주
된다.

어떤 원시사회들에서는 전례
의 거행이 미학적인 방식으로
전체 삶에 스며들어 있어, 인류
학자들은 그들의 존재 자체가
하나의 예술 작품이라고 서술
하였다. 그러한 집단에서는 예
술과 예술이 담겨져 있는 삶을
구별하기가 어렵다. 예를 들어,
라우라 톰슨Laura Thompson은 북
미 인디언 푸에블로족the pueblo

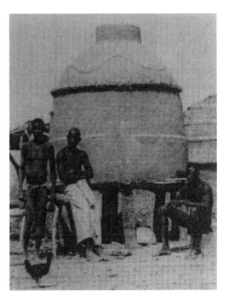

그림 8 장식된 곡물 저장소

의 일족인 호피족the Hopi의 존재 전체가 "순환적인 예식의 율동적이고 심
리생리적인 수행"을 진행함으로써 푸에블로족의 신정정치를 구현하고 강
화하고 있다고 서술하였다.(Thompson, 1945: 548) 그녀는 이러한 순환적 예
식을 미학적 관점에서 보면 "하나의 다매체적이고 다성음악적인 예술 작
품"(Thompson, 1945: 548)이며, 이러한 방식으로 그것을 볼 때만 그것의 의
미와 힘이 충분히 이해될 수 있다고 주장하였다. 예술과 예술 작품, 제도와
관습, 신화와 전례는 복합적이고 통일적인 전체로 통합되어 있으며, 그것의
모든 필수적인 부분들은 종합적인 구조 전체에 기여하고 또 구조전체에 의
해 제약되어 있다. 톰슨은 이를 "논리적·미학적 통합"[6]이라고 불렀다.

하지만 전례적이고 미학적인 형태의 준수가 소홀하거나 형식적인 그러
한 인간 사회들도 있다. 태평양 남쪽 티고피아Tikopia 섬의 알로어족the Alor
은 빈약한 물질문화를 가지고 있으며 시각적 예술, 즉 회화 예술에 큰 관심

을 갖지 않는다.(Dubois, 1944; Firth, 1973) 우간다의 불행한 이크족the Ik은 변칙적인 것으로 무시해도 좋을 것이다. 그들은 정부의 국립공원 조성에 따라 강제로 추방되어 그들의 전통적인 식량생산 수단이 쓸모없게 되었다. 그래서 그들은 배고픔을 순전히 개인적으로 해결하기 위하여 도구적이지 않은 모든 행동들을 포기하는 것 외에 다른 선택을 할 수 없었다.(Turnbull, 1972) 하지만 많은 혹은 대부분의 원시 집단들은 시각적인 장식과 치장을 아주 중요하게 생각한다. 예를 들어, 수리남의 마룬족the Maroon(Price and Price, 1980), 뉴기니의 세픽Sepik 강 집단들(Forge, 1971), 태평양 북서해안의 인디언들(Gunther, 1971)이 그렇다.

우리가 예술이라고 보는 그러한 종류의 행동들 모두를 똑같이 강조하거나 보여 주는 사회는 없다. 각각의 개인들이 모든 인간들에게 잠재적인 행동이나 정서적인 특징들을 우리가 그의 "개성personality"이라고 부르는 특이하고 독특한 배합으로 보여 주듯이, 모든 문화들도 자신의 특정한 형상 즉 "양태적 개성modal personality"을 창조하기 위하여 인류의 잠재성들 중에서 어떤 것들은 선택하고 다른 것들은 하위에 두거나 거부한다.(Dubois, 1944: 1) 어떤 문화는 회화 예술이나 자기장식을 강조하고, 다른 문화들은 음악과 춤을 강조하고, 또 다른 문화들은 언어나 시적인 능력을 발달시킨다. 많은 집단들에서 이러한 예술들은 섞여 있으며 실제로 분리할 수 없다.(예, Strehlow, 1971; Drewal and Drewal, 1983)

예를 들어, 남수단의 목축 종족인 딩카족the Dinka에게는 잔존하는 예

6 예술과 삶이 높은 수준으로 통합된 것으로 유명한 다른 사회들은 발리(Geertz, 1973; 1980; Covarrubias, 1937; Belo, 1970); 자바(Geertz, 1959); 마룬(Price and Price, 1980); 오스트레일리아 원주민들(Strehlow, 1971; Maddock, 1973); 에스키모(Carpenter, 1971), 트로브리안드 군도(Malinowski, 1922: 146-47)이다. 제7장 7.1 예술: 삶의 한 부분과 각주 1-6도 보라.

술적 대상이 거의 없다. 그러나 노래는 극단적으로 중요해서 우리가 예술적 특징이라고 생각하는 것들, 즉 비범한 언어, 놀라운 은유 등을 보여 준다.(Deng, 1973) 딩카의 한 매력적인 오락은 젊은이들이 서로에 부여하는 "가축 이름들"의 상상적이고 은유적인 사용이다. 영국의 인류학자인 고드프레이 린하트Godfrey Lienhardt에 따르면 이러한 이름들을 가지고 이미지를 창조하는 일에서 모든 딩카인들은 어느 정도의 시적인 재능과 창의성을 보일 수 있다.(Lienhardt, 1961: 13) 인도 남쪽의 토다족the Toda과 파푸아뉴기니의 동부해안의 섬에 사는 도부족the Dobu과 같이 멀리 떨어져 살고 있는 사회들에서도 각각의 개인들이 노래를 만든다. 토다족 가수들은 수천 개의 형식적인 삼음절 단위들로 이루어진 전통적인 모음집에서 노래를 선택하는 반면(Emeneau, 1971), 도부족은 노래 표현에 사용되는 단어들이나 내용들의 참신성이나 창의성을 크게 강조한다.(Fortune, 1932) 많은 원시적인 노래들이 전통적으로 내려온 것이거나 무의식적이거나 즉흥적인데 반해, 어떤 집단에서는 노래를 만드는 사람들이 연주에 앞서 자신들의 노래들을 주의 깊게 작곡한다.(Andrjewski and Lewis, 1964; Keil, 1979)

우리가 "예술들"이라고 부를 수도 있는 것들에 대응하는 다양한 태도들과 능력들의 다른 예들도 있다. 어떤 사회들에서는—예컨대, 남아프리카의 부시맨Bushman(Katz, 1982)이나 북서아마존의 투카노족the Tukano(Goldman, 1964; ReichelDolmatoff, 1972)에서는—황홀이나 [자아] 분열이 미학적·전례적 행동에 동반하거나 뒤따르는 듯하다. 다른 사회들에서는 눈물을 흘리는 것이 성공적인 예식들이나 노래들에 대한 적합한 반응이다.(Feld, 1982; Radcliffe-Brown, 1922) 그에 반해 또 다른 사회들에서는 정서적인 반응이 거의 관찰되지 않는다. 파푸아뉴기니의 세픽강 유역의 집단들에서, 예술은 기량과 평판을 인정받은 기성 예술가들의 작품이다.(Linton and Wingert,

1971) 그리고 어떤 사회들에서는—예를 들어, 골라족the Gola에서는—심지어 "예술가"에 대해서도 정교한 구분을, 예를 들면, 카리스마 있는, 신들린, 별종인 등의 구분을, 한다.(d'Azevedo, 1973) 그러나 다른 집단들에서는, 예술은 모든 사람이 가지는 능력이며, 그 집단의 모든 구성원들은 그리고, 조각하고, 춤추고, 악기를 연주할 수 있고, 또 그렇게 한다. 또 어떤 집단들에서는, 어떤 예술은 (예를 들어, 세픽의 그림, 토다의 춤과 노래, 남아프리카 리토코 Lithoko라는 찬양시는) 남성만이 할 수 있고, 다른 예술은 (예를 들어, 북미 나바호족의 직물짜기, 그리스인의 전례적인 통곡은) 여성만이 할 수 있으며, 또 다른 예술은 (예를 들어, 인도네시아 발리의 레공legong 춤은) 심지어는 사춘기 이전의 소녀들만이 할 수 있다. 어떤 집단들에서는, 여러 사람들이 하나의 미적 산물을 만들 수도 있다.(예컨대, Glaze, 1981: 84)

(예컨대, 사냥 무용이나 조각의 전시처럼) 예술은 보통 특별한 목적들에 기여하기 위하여 만들어지거나 수행된다. 그러나 북치기와 춤추기가 오직 개인적인 느낌의 표현인 그러한 경우들도 있다. 예술 작품들은 그 자체로 신성하거나 가치 있는 것으로 간주될 수도 있다. 그러나 예술 작품들이 가치 있는 이유는 보통 그것들의 물질적 외관 때문이 아니라 그것들이 구현하고 있는 힘 때문이다. 예들 들어, 아프리카 콩고의 이투리Ituri 숲 피그미족the pygmies은 그들의 신성한 몰리모molimo 음악을 위하여 개의치 않고 금속 배수관을 사용한다.(Turnbull, 1961) 아프리카 가봉의 팡족the Fang은 그것이 미학적으로 만족스럽든 않든 관계없이 유물함에 조각상을 넣어야 만족한다.(Fernandez, 1971: 360) 콩고 지역의 초크웨족the Chokwe은 그들의 세속적인 명품들을 주의 깊게 가공하지만 종교적 예술품들은 투박하더라도 개의치 않는다.(Crowley, 1971: 326) 비슷하게 남태평양의 동쪽 솔로몬 제도 Eastern Solomon Islands 사람들은, 종교적인 숭배의 관계가 신과 개인 간일 때

는 사용하는 발우(공양그릇)에 특별한 예술적 관심을 부여하지 않지만, 같은 신에게라도 공적으로 기원을 드릴 때에는 그 전례에 사용되는 물건을 매우 정교하게 조각하고 조개로 아로새긴다.(Davenport, 1971: 406-7)

어떤 집단들은 예술가에게 높은 지위를 부여하는 반면, 다른 집단들은 예술가들에게, 특히 북치는 사람과 음악가들에게 매우 낮은 지위를 부여한다. 브로니슬라브 말리노프스키Bronislaw Malinowski의 보고에 따르면 뉴기니 동북의 트로브리안드 제도Trobriand Islands의 보이탈루Bwoytalu 마을의 거주민들은 아주 경멸받는 천민이고 아주 두려운 마법사들이었지만, 그럼에도 불구하고 그들의 목각과 땋은 직물과 빗은 기술적으로 아주 높게 평가받았다.(Malinowski, 1922: 67) 예술은 삶의 예외적이지 않은 부분이고 "그냥 생겨났을 뿐"일 수도 있지만, 그것은 보통 특별하거나 신성한 영역으로부터 와서 꿈이나 마술적인 영감에서 드러나는 것으로 간주되었다.

수많은 사회에서 예술가의 역할 속에는 일종의 동떨어짐apartness이 있음을 볼 수 있다. (이는 그가 예술가일 때에 한정되는데, 왜냐하면 원시사회들에서는 예술가라고해도 그밖에 아무것도 하지 않는 전문가인 경우는 드물기 때문이다.) 그는 작업 이전이나 중간에 금기들을 지켜야 할 수도 있다. 갑작스럽게 자기에게 오는 조각을 해야 한다는 충동을 느낄 수도 있다. 힘 있는 수호신과의 특별한 관계를 인정해야 할 수도 있다. 또한 음악가들은 모든 직업적인 연주가들에서 볼 수 있는 몰입적인 진지함을 보여 주고 연주 이전이나 중간에 초연하게 있을 수도 있다. 예술가들을 초자연적인 것과 가까이 접촉하고 있거나 신적인 정신이 담기는 그릇이라고 간주하는 사회들에서, 예술가들은 자기 중요성이나 자기 비하를 강력하게 느낄 수도 있다.

모든 문화들이 모든 미학적인 특성들을 동등하게 칭송하지는 않는다. 어떤 집단들은 즉흥성이나 창조성을 높이 평가하지만, 대부분의 집단들은

전통의 정확한 관습적인 재생산을 요구한다. 대부분의 원시 예술들이 상징적이기는 하지만, 모든 것이 반드시 그러한 것은 아니다. 아프리카 수단의 누바the Nuba 사람들의 얼굴에 그려진 개인적으로 만들어진 전적으로 추상적인 디자인(Faris, 1972)이나 오스트레일리아의 안헴랜드Arnhem Land의 원주민들의 서술적이고 재현적인 디자인이 그러한 비상징적인 예들이다.

어떤 사회들에서는 예술 그 자체보다 그것에 담겨 있는 연상된 상징적 의미가 더 중요하다. 나바호족의 모래 그림들은 사용된 후에는 파괴되는데, 왜냐하면 그것들의 가치는 그것들을 만드는 데에 있지 보존하는 데에 있지 않기 때문이다.(Witherspoon, 1977: 152) 몇 달 동안 작업을 해서 만든 환상적이고 정교한 조각들이나 구조물들이, 예식에서 사용된 다음에는, 불태워지거나 폐기되거나 썩어 없어질 수도 있다—반면에 다른 집단들은 신성한 물건들을 주의 깊게 보존한다. 시들은 단명할 수도 있고 기억되어 보존될 수도 있다. 어떤 집단들은 순수하게 미학적인 혹은 형식적인 특징들이라고 부를 수 있는 것에 두드러지게 관심을 가진다.—예를 들어, 마오리족the Maori(Chipp, 1971)이나 마룬족(Price and Price, 1980), 누바족the Nuba(Riefenstahl, 1976)과 같은 집단들에서 얼굴과 몸에 그린 그림들은 몸의 자연적인 아름다움을 높이는 기능만을 한다.

앞에서 말했듯이, 대부분의 원시사회들은, 쓸모없지만 즐겁거나 아름다운 것(Schneider, 1971) 또는 그 자체가 목적인 활동(d'Azevedo, 1973)을 가리키는 단어를 가지고 있을 수는 있지만, 예술을 가리키는 별도의 단어를 가지고 있지 않다. "예술적 대상들"에 붙여지는 다른 단어들도 축제, 건강, 균형, 조화, 그리고 좋음을 함의하고 있다. 그럼에도 불구하고 이러한 사회의 구성원들은, 그러한 대상들에서의 미학적 요소들, 노래와 춤들, 무용가의 전체적인 효율성이나 생김새 등에 대해 판단하면서, "취향"이나 "감식"

이라고 부를 수 있는 것을 아마 드러낼 것이다. 북 나이지리아의 마르기족 the Marghi은 일반 대상들에서는 미학적 요소들을 구분하지 않는 반면 무대 예술에서는 그러한 구분을 하며(Vaughan, 1973) "좋은" 이야기와 "잘 서술된" 이야기를 구분한다. 어떤 사람이 다른 사람보다 더 나은 가수거나 시인이거나 조각가라는 것은 일반적으로 인정한다. 동 솔로몬 군도에서는 어떤 유형의 남자나 여자가, 그나 그녀의 성에 적합한 모든 기량을 타고났을 때, "재능이 있다"고 인정한다.(Davenport, 1971) 모든 누바족이 몸에 그림 그리기에 능숙한 것은 아니며 엉성한 디자인은 보통 비평이나 비판을 초래한다.(Faris, 1972: 67)

많은 아프리카 사회들에서, 미학적으로 탁월한 것은 아주 밝고 아주 장식적인 작품들, 그리고 색깔이나 디자인에서 대비가 큰 작품들이다. 다른 바람직한 성질들은 작품의 마감에서의 말쑥함, 빛남, 번뜩거림, 매끄러움 등과 (이것들은 어떤 집단들에서는 새로움이나 새로 고침, 그 자체로 필요함을 의미한다.) 춤의 말쑥함, 우아함, 얌전함 등이다.

공연 내에서 예술적 대상들의 시간적인 측면이나 맥락은 종종 그것들에 대한 평가에 필수적이다. 가면들, 의복들, 그리고 다른 예식적인 자잘한 소품들은, 흥분되고 복작대며 다매체적인 분위기에서 동작 중에 제시되며 고립되어서 찬찬히 관찰될 것으로 생각되지는 않는다.

(완벽성, 정확성, 근면성을 의미하는) "완전성"과 "적합성"은 요루바족the Yoruba이 미학적으로 탁월하다고 판단하는 중요한 기준이다.(Drewal and Drewal, 1983) 대부분은 아니더라도 확실히 많은 사회들이 [미학적] 대상의 제작이나 [미학적] 수행의 기량을 높이 평가한다. 기량은 기능에의 적합성 (그래서 얼굴에 맞지 않은 가면은 좋은 가면이 아니다.), 복잡한 정교성, 지속성, 그리고 묘기와 같은 특징들을 포함한다. 그리고 어떤 것이 특정한 대

상이나 경우에 적합하거나 알맞다는 인정도 마찬가지로 널리 퍼져 있으며 미학적인 평가에서 중요하다.(e.g., Strathern and Strathern, 1971; Drewal and Drewal, 1983)

2) 동물들에서

동물들에서 아주 예술적 활동인 것같이 보이는 것[7]이 침팬지 실험에서 매우 흥미롭고도 도발적으로 제시되었다.(Morris, 1962 ; Gardner and Gardner, 1978) 어린 아이들과 같이, 이들 유인원들도 그림 그리기를 좋아했는데, 보상이 없어도 그 일을 했다. 게다가 그들의 그림은 인간 관찰자가 "미학적"이라고 동의할 확실한 특징들을—균형, 통제, 주제의 다양성 등을—가지고 있었고, 앞에서 이야기한 대로, 그러한 행동을 "그 자체를 위하여" 하는 것으로 보였다. 1960년대 데스몬드 모리스가 했던 실험을 보면, 수컷 침팬지인 콩고Congo는 그의 그림이 끝났다는 것을 "알고" 이어서 다른 그림을 그리기 시작하였다. 더욱 최근의 암컷 침팬지 모자Moja에 대한 관찰도 이를 확인하고 있다. 모자는 귀머거리를 위한 미국 수화로 자신을 훈련시키는 사람들과 의사소통을 하였는데, 그들에게 "끝났다"라고 말했고, 그들이 "좀 더 그려"라고 권고해도 더 이상 그리려고 하지 않았다. 모자는 그림들에 (예를 들어, "새", "꽃", "딸기"라고) 이름을 붙였는데, 나중에 "이게 뭐야?"라고 물었을 때, 모자는 실제로 새, 꽃, 딸기를 그리고 알아보는

7 인간이 아닌 동물들에서의 "미학적" 활동들과 경향들에 대한 감탄할 만한 포괄적인 조사는 Sebeok(1979)에서 볼 수 있다.

것처럼, 정확하게 이름을 되풀이 하였다.

동물이 사람들이 "미학적"이라고 부르는 것을 선택하는 데에 아무런 실용적 이유가 없는 것으로 보인다는 점에서, 동물이 그것을 선호하는 것 같다는 주장도 있다. 예를 들어, 새들은 규칙적이지 않은 패턴보다 기하학적이거나 규칙적인 패턴을 선호한다. 물고기는 그 반대를 선호한다.(Whiten, 1976: 32) 쥐는 아놀드 쉰베르크Arnold Schoenberg보다는 볼프강 아마데우스 모차르트Wolfgang Amadeus Mozart의 음악을 좋아한다.(Cross et al., 1967) 원숭이는 다른 색보다 파란푸른색을, 그리고 조명이 덜한 평판보다는 더 밝은 평판을 선호한다.(Whiten, 1976) 물론 이러한 선호가 적응 가치가 있는 경향들을 반영하고 있는데, 이를 우리가 모르고 있을 수도 있다. 예를 들어, 원숭이들이 파란푸른색을 선호하는 것은 숲에 머무는 것을 장려하고, 위험에 대한 노출이 더 큰 다른 색깔의 환경에서 불안을 느끼도록 기능할 수도 있다.(Whiten, 1976: 39)

또 침팬지가 사진들이나 그림들을 보고 그것들을 대상들이나 사람들과 확실히 연계시킬 수 있다는 것도 제시되었다. 게다가 그들은 그림을 더욱 또렷이 초점을 맞추어 보기 위하여 기꺼이 과제를 수행했는데, 이는 아마도 그들이 전시된 것의 순전히 미학적인 측면으로부터 기쁨을 얻을 수도 있다는 것을 가리킨다.(Gardner, 1973: 84-85)

제인 구달Jane Goodall의 관찰에 따르면, 야생 수컷 침팬지들은 일종의 "종교적인 모습"을 보이기도 했다.(van Lawick-Goodall, 1975: 162) 이는 급하게 흐르는 물, 아주 큰 비의 시작, 강력한 바람, 혹은 갑작스런 큰 천둥소리 같은 극적인 자연적인 사건들에 의해서 분명히 유도되었다. 비가 퍼붓고 초목들이 휘날리며 소리를 내자, 침팬지는 발자국 소리가 나도록 펄쩍펄쩍 뛰다가, 멈춰서 가지를 앞뒤로 흔들기도 하고, 하나의 나무에서 다른 나

무로 느린 동작으로 움직여 나아갔다. 한번은 전체 성체 수컷 집단이 큰비가 강하게 쏟아지자 함께 그러한 행위를 하는 것도 관찰되었다.(p. 164) 구달은 비슷한 모습을, 수컷이 좋은 먹거리를 발견했을 때, 두 집단이 만났을 때, 아니면 지위 갈등이 있을 때와 같이, 일반적인 흥분이나 정서적인 고조가 있을 때도 관찰하였다. 그러나 구달은 그런 "굉장한" 모습이 상당히 지속적이었으며 보다 율동적인 성질을 가지고 있는 것으로 보였다고 보고하였다. 그녀는 이렇게 가설을 세웠다. "인간의 지성이 자신을 에워싸고 있는 자연 환경이 자신에 대하여 가지는 의미를 좀 더 알게 됨에 따라, 그러한 원시적이고 이해하기 어려운 정서의 급상승으로부터, 인간은 더 큰 두려움과 놀라움을 가지게 되었을 것이다."(p. 164) 물론 침팬지의 비의 춤rain dance에 "예술적인" 어떤 것이 있는가 여부는 의문이 있다. 그러나 예식적인 춤의 원형이 제시되고 있다는 생각을 떨쳐버릴 수 없다.

3) 어린이의 예술성 발달에서

어린아이들의 예술성 발달에 대한 하워드 가드너Howard Gardner의 연구(Gardner, 1980;1973)에 따르면, 모든 정상적인 어린이들은 일곱 살이나 여덟 살에 예술들을—그림들, 이야기들, 그리고 음악을—만들고 그것들에 반응하는 데에 필요한 신체적이고 정신적인 능력들을 가지며, 어린이 예술과 어른 예술의 차이는 종류의 차이가 아니라 정도의 차이이며 복잡성의 차이이다. 아주 어린아이들도 리듬감이나 균형감을 보이기도 하고 색깔, 짜임새 그리고 패턴들에서 기쁨을 느끼기는 하지만, 어린이들이 예술과 예술품들에 반응하기 시작하는 발달 시기는 어린이들이 상징들의 지시적

인 성질을 이해하고 그래서 상징들을 사용할 수 있게 되는 때라고, 그는 지적하였다.

로다 켈로그Rhoda Kellogg(1976)는 백만 장 이상의 어린이들의 그림을 검토한 후에, 어린이들이 동일한 발달 순서로 비슷한 형태들을 자발적으로 그린다고 주장하였다. 켈로그에 따르면, 이러한 일률성은 인간의 눈과 두뇌가 어떤 형태를 인지하고 반응하도록 소지가 주어져 있다는 것을 가리킨다. 그리고 성장하고 있는 어린이 예술가를 이끌고 있는 타고난 성향은 어떤 형상들 (특히 원들, 사각형들, 십자가들, 그리고 만다라들과 같은 이러한 것들의 도식적이고 회화적인 조합들)의 생산과 다른 형상들의 폐기를 강화한다. 침팬지 콩고 또한 켈로그의 연구에서 개관된 발달 순서를 보여 주었는데, 사춘기 호전성으로 인하여 실험이 중단되었기 때문에 회화 단계[8]에 이르지는 못하였다.

보다 최근의 연구들은 켈로그 이론의 초문화적인 타당성에 대해 의심하는 경향이 있다.(Alland, 1983; Goodnow, 1977) 여섯 문화권(발리, 남태평양의 포나페Ponape, 타이완, 일본, 프랑스, 그리고 미국)의 취학 전 아동들과 초등학교 저학년 아동들에 대한 통제된 실험에서 알렉산더 올랜드Alexander Alland는, 인간 모습의 재현은 별도로 하고, 어린이들 그림의 보편적인 발달 단계들을 일반화할 수 없다는 것을 발견하였다. 그 이유는 문화적 영향이 일찍이 나타나 전체 스타일에 강력한 영향을 미치기 때문이다. 그럼에도 불구하고 올랜드도 (오히려 켈로그와 마찬가지로) 어떤 미학적인 원칙들 ("좋은 형태"라고 부를 수도 있는 것)이 보편적이며, 인간의 뇌에 코드화되어 있어, 어

8 유아의 그리기 단계들은 2세에서 5세에 이르기까지 보통 4단계, 즉 기본 형태 단계pattern stage, 도형 단계shape stage, 디자인 단계design stage, 초기 회화 단계early pictorialism stage로 구분된다.-역주

린이들의 그리기 놀이를, 즉 여러 형태들을 가지고 노는 그리기 능력 발달을, "이끌고" 있다고 가정하였다.

확실히 어린이의 그림은, 침팬지의 그림과 같이, 형태의 반복, 무작위 변용, 그리고 점진적인 정교화를 보인다.(C. Alexander, 1962) 대칭적이고 균형 있는 형태가 필연적으로 출현하고 매력적인 것으로 보인다.(p. 141) 그림을 그리는 전략들과 관련하여 일반적인 원칙들이 작동할 수도 있다. 어린이들이 그림을 그릴 때 그들은 형태들에 대한 기초적인 어휘를 사용하는 경향이 있다. [그려지는 사물들의] 부분들은 일정한 패턴들을 사용하거나 특정한 원칙들에 근거하여 순서대로 서로 연결된다. 포괄적인 윤곽을 그리는 것이 아니라 (머리, 몸통, 다리와 같이) 구분되거나 구획된 단위들이나 부분들을 결합하는 것이 그러한 예이다.(Goodnow, 1977)

비록 재현이 어린이 그림의 자연발생적인 결과일 필요는 없다고 하더라도, 의도된 내용을 가지고 그림을 그리는 어린이들은 ("올챙이모습", 원들, 그리고 타원형들과 같은) 다목적용 형태들을 사용하는 것으로 보이는데 이러한 특징은 그들의 기량이 부족하다는 것뿐만 아니라, 그들이 일반적인 개념들을 상대적으로 완전하지 못하게 또는 성숙하지 못하게 이해하고 있다는 점을 보여 준다.

또 침팬지와 마찬가지로, 어린이 예술가들은 결과보다는 과정이 더 중요하다고 생각하며, 종결된 자신의 작품에 대하여, 남에게 그것이 무엇인지를 물어보기는 하지만, 스스로 칭찬하거나 관조하는 경우는 거의 없다. 침팬지와 매우 어린 아이들은 앞의 그림의 윗면에 그림을 그리기도 하는데, 이는 그들이 그림의 의사소통적 가치감이나 전시적인 가치감을 결여하고 있음을 보여 준다. 자폐성 신동인 나디아Nadia는 그림에서 투시법이나 원근법의 숙달에서나 혹은 감동시키는 능력에서 결코 유아적이지 않았지

만, 그녀도 때때로 그녀가 이전에 그렸던 그림의 윗면에 그림을 그렸다는 것은 흥미롭다.(Winner, 1982: 142)

4) 구석기시대의 기록에서

구석기시대[9]의 기록에서 예술의 첫 증거를 찾는 일은 무엇을 예술이라고 부를 것이냐에 달려 있다. 이것은 지금 이 장에서 관심을 가지는 문제이기 때문에, 연대기적으로 드러나는 것들로부터 시작하여, 어떤 것이 의심할 여지없이 예술적인 것으로 스스로 나타나도록 희망할 수밖에 없다.

원시인류가 생산한 인공물들 중에서 확인할 수 있는 최초의 것은 조악한 도끼인데, 이는 [유골이 발견된 최초의 인간이라고 하는] 오스트랄로피테쿠스Australopithecus가 300만 년 전에 만든 것으로 어느 기준에서 보더라도 예술이라고 부르기는 어려운 것이다. (지금으로부터 250~200만 년 전의) 호모 하빌리스Homo habilis의 시대에 와서, 적어도 도구 제작자들은 녹색 화산암이나 부드러운 자줏빛 자갈을 좋아하였고(Pfeiffer, 1982), 알 수 없기는 하지만 아마도 전례적인 목적으로 물감들을 만들었을 것이다.(Campbell, 1982)

[구석기 시대의 한 시기인] 중기 아슐기Acheulean time(50~20만 년 전)에

9 약 백만 년에 걸친 구석기 시대의 세분화는 석기세공의 기법들과 석기들의 주요한 유형들과 모습들에 기초하고 있다. 하위 구석기 시대는 빙하시대의 대부분 동안 지속되었는데 (지금부터 10만 년 전까지), 그 이후를 중위 구석기 시대라고 부른다. 상위 구석기 시대는 약 3만 년 전에, 네 개의 주요 빙결기의 마지막 빙결기에 시작되었다.(Ucko and Rosenfeld, 1967: 9) 완전히 근대적인 인간인 호모 사피엔스 사피엔스는 대략 4만 년 전에 발생하여 그 이후 만 년 동안 더 원시적이고 이제는 멸종된 원시인류 공동체들과 함께 살았다.

그림 9 화석이 들어 있는 아슐기의 부싯돌과 손도끼

탄자니아의 올두바이Olduvai, 프랑스, 인도, 중국에서 호모 에렉투스Homo erectus는 붉은색이나 다른 색깔의 물감을 널리 사용하였는데, 이런 물감들은, 직접적인 신체적 생존과 무관하게 어떤 중요한 용도를—아마도 신체 장식이나 다른 예식적인 용도를—가지고 있었을 것이라고 짐작한다.

호모 에렉투스는 정교하고 전문화된 도구들을—두 면으로 된 아몬드 형 태였으며, 대칭적이었고, 24번에서 65번의 돌 깨기가 필요한 도구들을—사용한 최초의 원시인류였다.(Pfeiffer, 1982) 도구를 이렇게 만들 수 있었다는 것은 보다 높은 정신적 능력들을—마음에 있는 형태에 대한 예지력과 시각화, 개념적 추상화, 그리고 심지어는 이진적인 대립 개념의 이해 등을—가지고 있음을 보여 주고 있는데, 이로 볼 때 미학적 감수성 또한 존재했을 것이라고 말할 수도 있다. 실제로 그러한 것을 시사하는 증거가 있다.

호모 에렉투스는 실천적인 것뿐만 아니라 겉보기에도 관심을 가지고 있었다. 그들(과 초기 호모 사피엔스들)은 규질암이 더욱 풍부하고 제작하기에 상대적으로 쉬웠지만, 오늘날 역암이라고 부르는 돌을 가지고 때때로 도구를 만들었다. 우리가 보면 역암은 보기에 "매우 아름다운데" 이것이 아마도 도구 제작자들이 그것을 선택했던 이유일 것이다.(Oakley, 개인적으로 나눈 이야기) 25만 년 전쯤의 호모 사피엔스의 원시 아종(슈타인하임steinheim이나 스완스콤베swanscombe 변종들)의 유골들이 남아 있는 터에서, 규질암 속에 이미 자연적으로 들어 있는 화석이 한 가운데 위치하도록 가공된 석재 도구들을 볼 수 있다.(Oakley, 1981) 이것은 도구들을 그 기능과 더불어 그 외양도 고려하여 만들었음을 보여 준다. 하위 구석기의 후반부의 도구들을 보면, 순전히 기능적으로 보면 그 길이가 필요 이상으로 긴 것들이 때로 나타나는데, 이는 그 제작자들이 대칭이나 균형을 바람직한 것으로 보았다는 것을 시사하고 있다.

하위 구석기의 "호모 사피엔스 이전 원시인류들"과 중위 구석기의 네안데르탈Neanderthal인들이 색다르고 매력적인 화석 산호 조각들을 발견하고 귀중품으로 가지고 다녔다는 증거도 있다.(Oakley, 1971; p. 96도 보라) 그러한 물건들은 색다르고 매력적이기 때문에 이러한 행위는 "그 자체를 위한 것"이었을 수 있다. 하지만 그것은 또한 그것들이 부적으로 간주되었거나 초자연적인 특성을 가진 것으로 간주되었다고 달리 해석될 수도 있다. 실제로 두 해석은 모두 정확할 수 있다. 상위 구석기 시대에 호모 사피엔스는 아주 일반적으로 화석 조개껍데기들을 장식용으로 사용했다는 것을 우리는 알고 있다.

10만 년 이전부터 뼈에 다양한 의도적인 표식이 새겨진 인공물들이 등장하는데, 이러한 표식들은 어떤 종류의 정형화된 상징적 표현이라고 볼

수 있다. 7만 년 전 무렵에 하나의 원시인류 집단과 다른 원시인류 집단이 각각 만든 인공물들의 스타일적인 차이를 확인할 수 있다.(Conkey, 1980) 같은 시기에 어떤 집단들은—십중팔구 어떤 예식을 하면서—죽은 이들을 매장하였다. 가장 유명한 선사 무덤은 이라크의 샤니다르Shanidar에 있는 동굴이다. 매장의 때는 이른 여름으로 알려져 있다. 왜냐하면 꽃가루 화석 분석에 따르면, 현존하는 종과 같은 것으로 볼 수 있는 나뭇가지와 흩어진 꽃들 위에 시신을 두었기 때문이다.(Leroi-Gourhan, 1975) 무덤에 꽃이 도입된 것은 장식의 예이며, 미학적인 동기가 아니라면 종교적이거나 전례적인 동기로부터 발생한 행위이다. 이것은 분명히 순전히 기능적인 행동 이상의 것이다.

오늘날의 많은 원시 예술은 썩기 쉬운 물질로 만들어지거나 심지어는 일부러 파기하거나 파괴하기 때문에 오래가지 않는다. 대부분의 석기시대의 예술도 이러한 유형이었을 것이다. 기적적으로 보존되어 우리가 보고 있는 동굴 벽들의 동물들을 그릴 생각을 누군가가 하기 이전의 최초의 "예술적" 인공물들은, 남녀 누가 만들었든 간에, 가죽, 나무껍질, 갈대, 그리고 나무와 같은 유기물질을 재료로 하였을 것이다. 오늘날의 원시사회들에서 보면 쉽게 구할 수 있는 지역의 물질들을 재료로 예술품을 만들어 장식하는 것이 공통적이므로, 구석기시대의 사람들도 어떤 시점에서 틀림없이 같은 일을 하기 시작했을 것이다.

인간이 살았던 장소에서 발견되는 부적들과 펜던트들은 인간의 자기장식 경향을 입증하고 있으며, 상위 구석기 사람들이, 오늘날의 많은 원시 부족들이나 현대인들과 같이, 그들의 몸과 얼굴을 물감이나 안료를 가지고 꾸몄다고 합리적으로 가정할 수 있다. 물론 이러한 것들은 영구적인 흔적을 남기지 않는다. 이것을 예술이라고 부를 수 있느냐 여부를 우리는 다시

결정해야만 한다. 데니스 폴름Denise Paulme(1973)은 신체 장식이 보편적인 인간 관행이며, 일반적으로 장식물들은 빠짐없이 사회적 의미를 가지고 있다는 것을 발견했다. 근대 적도 아프리카에서 장식의 유형들을 조사하여, 그녀는 공통적으로 이용된 많은 항목들의 목록을 작성했다. 이러한 목록에는 깃털, 고동껍데기, 사슬, 구슬, 보디페인팅 등이 있고, 또 헤어스타일링, 이 다듬기, 귀나 코 뚫기, 문신이나 난절亂切, 즉 피부를 십자로 찢기 등에서와 같이 신체의 일부분을 특정 형태로 만들거나 자르는 관행들이 또한 있다. 신체의 어떤 부분이든 특별한 관심을 위해 선택될 수 있다. 그녀는 신체 장식의 많은 목적들을 구분하고 그 목록을 작성하였는데, 그러한 것들에는, 한 사람을 매력적으로 보이게 하기, 고귀하거나 부유한 사람들을 다른 사람들로부터 또 결혼한 사람들을 하지 않은 사람들로부터 구분하기, 장식을 한 사람의 출신이나, 사회적 위치, 그리고 성을 확인하기, 잠재성을 상징하기, 사람들을 동물들로부터 차별화하기, 그리고 신체의 부분들을 보호하기 등이 있다. 딸랑거리는 종은 악마를 피하는 것을 돕고, 부모들이 아이들을 쉽게 찾게 하며, 춤의 리듬을 강조한다. 의상을 걸치는 것은 일시적으로 위세를 변화시키며, 예외적인 힘을 얻게 하고, 일상적인 단조로운 삶에서 벗어날 수 있게 한다. 신체 장식은 아주 사회적인 소일거리일 수 있다. 이 일에 참여하는 사람들은 (왈비리족the Walbiri이나 누바족에서처럼) 여러 시간에 걸쳐 서로를 장식하는데, 이는 유인원의 상호적인 손질하기와 다르지 않은 관행이다.

가문이나 자신의 영예를 높이기 위해서 예술을 사용하는 것은 많은 원시사회들이나 근대 사회들에서 널리 볼 수 있다. 우리는 개인적인 차이에 대한 강조가, 직업이 세분화되었거나 위계적으로 구성된 사회의 특징이라고 생각하지만, 상대적으로 동질적이거나 전문화되지 않은 집단에서도 그

것을 또한 볼 수 있다.(Dark, 1973을 참조하라.) 구석기 시대의 자료에 따르면, 어떤 사람을 매우 정성들여서 매장한 증거는 있지만, 존재했을 사회적 계층의 차이는 명확하게 확인할 수 없다.

구석기 사회나 심지어 신석기 사회에서 기능이 없는 "순수" 예술의 예를 찾는 것은 지각없는 일로 보인다. 우리가 볼 때 유인원은 기능이 없는 그림을 그릴 흥미와 능력을 가지고 있다. 그러나 그들에게 그림 도구를 기꺼이 제공하는 사람들에게 포획되어 있지 않았다면 그들은 그것을 하지 않았을 것이다.

알려진 최초의 타악기들은 맘모스의 뼈로 만들어졌는데 2만 년 전의 크로마뇽Cro-Magnon인 주거지인 우크라이나의 메진Mezin에서 발견된 것이다.(Bibikov, 1975) 도려내기 기법으로 새겨진 기하학적 디자인으로 장식되고 붉은 색으로 칠해진 그것들은, 음악과 (아마도 노래와) 무용과 관련된 예식에 사용되었을 것 같은, 다른 인공물들과 함께 발견되었다. 2만 9,000년 전에 만들어진, 뼈를 재료로 한 피리는 중앙유럽과 서부유럽 그리고 러시아에서 발견되었다. 메진에서 나온 "캐스터네츠 팔찌"와 수많은 유럽의 선사동굴의 바닥에 찍힌 발자국들은(Pfeiffer, 1982) 무용이 크로마뇽인 시대에 관행이었다는 증거이다. 물론 앞에서 지적한 대로 침팬지의 비의 춤은 무용이 구석기 시대 이전부터 하나의 인간 활동이었을 것을 시사하고는 있다.

예술의 초기의 표현에 대한 우리의 탐구를 이제 멈추고자 한다. 이러한 초기 표현이 있고 난 후에 크로마뇽인들은 동굴 벽화나 세련된 조각품들을 남겼는데, 그들은 그들 이후에 존재했던 인간들과 마찬가지로 고도로 진화하여 잠재적으로 그러한 성취를 이룰 능력을 가지고 있었다.

4. 공통분모 파악의 어려움

엄밀하지는 않지만 우리는 많은 자료들을 통하여, 우리가 예술이나 미학적 경향성이라고 생각하는 것과 적어도 닮은 표현들이, 원시사회들, 선사시대의 유물들, 침팬지, 그리고 어린이들의 발달에서 나타나는지를 찾아보았다.

이 모든 일을 하게 한 생각은—비록 때로 비판받기도 하고 지금은 유행에 뒤진 것으로 간주되기는 하지만—적어도 아리스토텔레스 이후 정형화된 서구의 합리적인 한 생각이었다. 그것은 바로 (예술과 같은) 어떤 것의 정체를, 그것의 갖가지 예들을 검토함으로써, 하나의 공통분모를 찾아내어 결정하고자 하는 생각이다. 대부분의 것들을 그렇게 정의하는 것이, 불가능한 것은 아니라고 하더라도, 엄청나게 어렵다는 것은 이미 알려져 있는 사실이다. 모든 의자가 다리를 네 개 갖는 것이 아니며, 모든 까마귀가 검지 않듯이, 우리의 조사에서도 필연적으로 모든 예술이 하나의 공통적인 특징을 가지는 것이 아님이 드러났다.

"예술"이라고 하는 하나의 상위 개념에 포함될 수 있는 다양하고 심지어는 모순되기까지 하는 수많은 특징들을, 미학자들이 오래 동안 수용해 왔던 것과 같이, 독자들도 수용해야만 할 것이다. (예술과 같은) 한 부류에 필요하고 또 충분한 공통 특성들을 찾으려고 하면, 중요한 것들을 배제시키거나 특별히 성가신 집합도 수용하는 위험을 무릅써야 한다.

개념형성이나 범주화의 과정에 대한 인지과학자들과 철학자들의 최근의 분석에 따르면, 한 부류의 "전형적인" 구성원이나 한 부류를 규정하는 특성들이나 특징들을 추구하는 것은 미몽에 불과하다.(Smith and Medin,

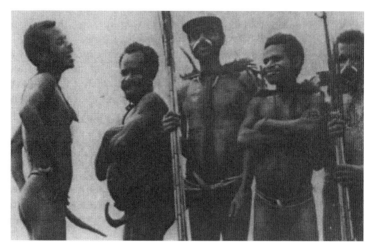

음경 밑주머니_박타민 지역, 스타산맥, 파푸아뉴기니

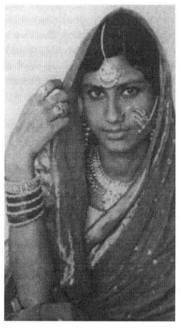

신부 드레스_인도

문신한 남자_일본

그림 10 신체 장식의 사례들

1981; Rosch and Lloyd, 1978) 실험적으로 입증된 것은, 비록 그러한 부류의 원형적인 구성원이 충분히 명확하고 일반적인 동의를 얻고 있다고 하더라도, 서구적 이성의 이상과 달리, 전체 범주는 아니라고 해도 대부분의 범주들은 명확한 경계들을 가지지 **못한다**는 것이다. 많은 경우들에서, 범주들이 객관적으로 어떤 것이냐what they objectively are가 아니라, 그것들이 어떻게 기능하는가how they function를 물을 때, 그것들에 더 수월하게 접근할 수 있다는 것이 밝혀졌다.

우리의 목표와 관련하여 흥미 있는 예는 "잡초"라는 개념이다. 이 범주의 기초는 한 부류의 구성원들 간의 물리적인 (혹은 형이상학적인) 유사성들이 아니라, 어떤 식물들이 이러한 부류에 속한다고 간주될 때 사회의 구성원들이 이들을 대하는 방식에 있다. 그러한 정의의 사용은, 세계를 서술describe한다고 하기보다는, 세계를 조직organize하고 있다.(Ellis, 1974) 예술이라는 범주도 이러한 방식으로 이해하는 것이 유용하다. ("무엇"이 아니라) "언제 예술인가?"를 물으며, 무엇이 예술인가는, 문제가 되고 있는 작품이 상징으로 기능하는 방식에 달려있다고 주장하는 굿맨Nelson Goodman(1968)의 방법이 바로 이것이다.

이러한 기능에 따라 예술을 검토해 보기 전에, 우리가 어려움을 겪는 다른 이유가 있을 수도 있다는 점을 이야기하고 싶다. 그것은 우리의 오도된 전제들 때문에, 우리는 잘못 정의된 개념("예술")에 **실제로는 통일될 자격도 없고 필요도 없는** 수많은 별개의 예들을 통일시키려 하고 있을 수 있다는 것이다. 19세기 후반에, 숙녀들은 때때로 "침울vapours"[10]이라고 부르는 가벼

10 이러한 최상의 유비에 대해서 Desmond Morris에게, 특히 그가 개인적으로 의견을 나누어 준 데에 대해, 감사한다.

운 병을 앓았다. 그러나 이 "침울"이 대체 무엇인가? 오늘날은 아무도 이를 가지고 있지 않다. 그 대신에 사람들은 분리된 무관한 수많은 불편들, 즉 우울, 월경 전 긴장, 월경통, 불안 노이로제, 건강 염려증, 두통, 감기기운, 그리고 다양한 비슷한 불쾌감 등을 이야기한다. 분별하고 진단하는 우리의 능력이 나아지면, 예술은 결국에는 수많은 보다 특정한 용어들에 의해 대치될 개념적인 침울이나 플로지스톤[11]이 될 가능성이 있는가? 우리는 이제 "침울"이라는 포괄적인 용어가 전체 사회가 여성과 건강에 대하여 무의식적으로 가졌던 유행에 뒤진 태도를 보여 주고 있다는 것을 알고 있다. "예술"이라는 우리의 개념도 또한 그것을 광범위하고 경건하게 사용하는 사회의 인지되지 않은 태도와 경향을 보여 주고 있을 가능성이 아주 높다.

아니면 혹시 "예술"은 "광기"와 같은 종류의 용어가 아닌가? 즉 전문가들이 보면 다른 어떤 것으로 부를 때, 예컨대 "광기"의 경우에는 "정신적 질환"으로 부를 때, 보다 정확하게 다루어지고 유용하게 논의할 수 있는데도 불구하고, 우리가 부주의하게 잘못 사용하고 있는 가치 판단적인 용어가 아닌가? 아프리카 "예술"을 연구하는 한 인류학자가 문화 유물이나 예식을 [예술이 아니라] "영향을 주는 존재affecting presence"라고 부르고 (Armstrong, 1971) "예술"과 "아름다움"을 함께 논의하는 것을 삼갈 때 그는 이미 그렇게 생각했다.

제2장에서의 논의는 우리의 길을 나아가는 데 거의 도움이 되지 않았으며, "예술"이라는 일반적 관념이 어떤 정확성이나 보편적 유용성을 가진다

11 산소를 발견하기 전까지, 모든 연소 가능한 물질이 연소할 때 불꽃으로 방출된다고 믿어졌던 가공의 휘발성 물질.-역주

는 우리의 확신을 실제로 거의 증가시키지 않았다. 우리의 조사는 원시사회들에서도 예술이 편재하고 중요하다는 점을 지적하는 데에는 유용했지만, 다른 한편에서는 "예술"이라는 단어와 개념의 서구적 사용에는 복잡성과 혼동이 있음도 또한 보았다. 더욱 좋지 않았던 것은, (아무리 헷갈린다고 해도) 예술에 대한 서구의 생각과 어린이들, 비서구인들, 그리고 선사시대의 예술 표현 사이에는 해결불가능한 차이가 있는 것으로 보인다는 점이다.

동시에, 예술들이 개인적인 인간의 삶들에서나 인간 사회들에서 일반적으로 필수적인 중요성을 가지고 있다는 것은 확실해 보인다. (예술들이 다양한 표현들에서 어떻게 보이는가보다는) 예술들이 사람들을 **위해** [기능적으로] 무엇을 **하는가**를 검토하면, 예술을 인간이 일반적인 타고난 자질로 이해하고 서술하는 하나의 만족스러운 출발점을 발견할지도 모른다.

비록 철학자들과 인지 과학자들은 개념적인 공통분모를 찾는 것이 보증되지 않는 오도된 일이라고 경고하고 있기는 하지만, **행동학자들에게는 유전자가 전달해 주고 환경이 작용하는 특정한 인간 능력이나 경향을 서술하는 것이 필요하다.** 우리가 예술이라는 행동의 정체를 파악하고자 한다면, 우리는 우리가 이야기하고 있는 대상을 알아야만 한다.

그래서 "예술이란 무엇인가?"라고 묻지 않고, 우리는 다른 질문 즉 "예술은 사람들을 위하여 무엇을 하는가?"를 물으면서 우리의 주제를 다른 방향에서 접근하고자 한다.

제3장

예술은 사람들을 위하여
무엇을 하는가?

예술에 대해 생각해 보면, 예술이 있다는 사실이 실로 흥미롭다. 형태를 만들거나 모양을 만들고, 사물들을 특별하게 만들며, 장식하거나 미화하고, 어떤 것을 골라서 신중한 방식으로, 즉 하나의 "옳은" 방식으로 내놓고자 수고를 아끼지 않는, 명백하게 보편적인 인간 경향의 이유는 무엇일까?

왜 사물들을 있는 그대로 버려두지 않는 걸까? 호모 사피엔스라는 생명 형태에 익숙하지 않은 외계의 관찰자는 인간들이 널리 수행하고 있는 활동들, 즉 음식을 획득하고 요리하기, 집짓기, 옷 입기와 목욕하기, 휴식하기, 유용한 도구들과 가구들과 가정용품들 만들기 등, 대부분을 곧 이해할 수 있을 것이다. 외계인은 싸우기, 연애하기, 명령하기, 그리고 복종하기도 이해할 수 있을 것이다. 왜냐하면 이러한 것들은 한쪽이나 양쪽 모두에 명백하게 이득이 되기 때문이다.

그러나 왜 그림을 그리고, 그릇의 가장자리에 홈을 파는가? 왜 자신의 집을, 자신의 몸을 장식하는가? 하나의 종이 기능적인 인공물에 표지나 상

징적인 모습들을 더하는 것은, 그리고 예를 들어, 집의 벽이나 문지방에 동물을 조각하거나 묘사하는 그림을 그리는 것은, 기능적인 인공물을 만드는 것보다, 충분히 주목할 만하다. 그러나 이러한 것들이 왜 단순히 무섭거나 화사하게 보이는 것을 넘어서 "아름답거나" 또는 "장식적"인가?

예술의 유용하고 기능적이고 사회적인 동기나 효과들을—사회적 위치를 과시하거나, 다른 사람들에게 인상을 심어 주거나, 중요한 신화나 교훈이나 선전사항을 보여 주는 등을—지적할 수 있다고 해도, 관심을 끌거나 정보를 담거나 하는 일들이 모양, 비율, 디자인, 혹은 색깔 배열과 같은 **미학적** 요소들에 왜 관심을 가지는지가 언제나 명백한 것은 아니다.

앞에서 언급하였듯이, 모든 곳에서 사람들이 예술을 가치 있게 생각하고 자신을 미학적으로 표현하기 위하여 수고를 아끼지 않는다는 사실을 진화론적 생물학자가 보게 되면, 그곳에는 한 가지 이유가 있다고 생각하게 된다. 즉 이것을 하게 되면 (이것을 하지 않는 것과 비교할 때) 인간의 진화론적 적합성에 도움이 된다는 것이다. 사람들이 모든 곳에서 예술을 만들고 또 예술에 반응한다는 압도적인 증거를 보면서, 행동학자들은 예술이 틀림없이 생존 가치를 갖는다고 전제하지 않을 수 없다.

1. 개별적인 예술들에 대한 기능적인 설명들

원시사회들의 예술들을 연구한 인류학자들은 보통 예술들이 이러저러한 유용한 기능적 목적에 기여한다고 결론을 내린다. 예를 들어, 레이먼드 퍼스Raymond Firth(1951)는 예술적 작품들을 만들고 사용하는 것은 사회적 관계들의 체계에 영향을 미치며, 예술 작품들에 새겨진 상징들은 어떤 사

회적 관계체계와 대응한다고 주장했다. 그러한 한 예는 딩카족이 은유적인 가축 이름들을 부여하는 일인데—이는 집단통합을 표현하고 강화하는 많은 방법들 중의 하나이다. 유일한 예술이 징 치기와 시 짓기뿐인 알로어족에게도 이러한 활동들은 사회적 통제와 통합의 일차적인 수단인—재정에 기여한다. 소토족the Sotho의 찬양시들은 사회적으로 승인되는 전투에서 용감한 행동을 하도록 격려하며 자신들이 역사적으로 계속되어 온 공동체임을 청중들에게 깊이 인식시킨다.(Damane and Sanders, 1974) 호피족에게 논리적·미학적인 통합은 사회적 일관성에 기여하는데, 톰슨(1945: 546)에 따르면 그것은 (단일한 목표를 향하여 외적이고 내적인 압력을 가함으로써) 통합된 사회조절체계의 발달에 이상적인 조건을 확립한다. [가봉의] 브위티Bwiti 숭배라는 전례적인 행사는 과거와 현재를 통합함으로써 "과도기적인 문화의 인지적 부조화를 해소하는 데"에 기여한다.(Fernandez, 1966: 66)

예술들이 사회적 목적에 기여하기 때문에 예술들이 자연선택 가치를 갖는다는 주장은 행동학자들이 거의 동의하지 않을 수 없는 주장이다. 어떤 예술들과, 동물들과 새들에서 진화된 사회적으로 특이한 해부학적 혹은 행동학적 특징들 사이에는, 놀라운 유사성이 틀림없이 있다. 예를 들어, 신체 장식은, 해부학적 특징들인 특별한 색깔이나 표지나 과장이 다른 동물들에서 중요한 것과 동일한 이유로, 즉 짝을 유혹하거나, 개인을 차별화시키거나, 위치나 상태를 보여 주거나 부각시키는 등과 같은 기능을 하기 때문에, 자연선택 가치가 높은 일이라고 말할 수 있다.(예, Drewal and Drewal, 1983) 가정용품이나 다른 유용한 물건들을 장식하거나 정교하게 하는 일은, 사회적 지위나 다른 정체확인에 기여할 뿐만 아니라 평범한 과업을 즐겁게 만들기도 한다.

리드미컬한 찬송이나 노래는 협동적인 작업을 쉽게 하거나 빠르게 하는

그림 11 사회적 위치를 드러내는 장식들

데에 기여한다고 자주 언급되어 왔다. 노래와 춤은, 중요한 사회적 활동의 조율과 축하를 위해—사냥, 작업, 전투를 위한 분위기를 준비하고 강화하는 데에—사용될 때 사회적 목적에 기여한다.(예, Glaze, 1981) 트로브리안드 제도에 대한 말리노프스키의 관찰 기록은 수천 년 동안 그러한 일이 일어났을 것이라고 쉽게 상상할 수 있는 내용을 담고 있다. 파괴적인 광풍이 불어오자 놀란 군중들은 바람의 힘을 누그러뜨리기 위하여 커다란 목소리로 날카롭고 단조로운 노래와 주문을 읊조렸다.(Malinowski, 1922: 225)

파낸 구멍이나 모아진 돌멩이들도 사회적인 의미를 가질 수 있다. 월터 버켓Walter Burkert(1979: 41)은 돌을 쌓는 것은 "흔적을 남기는" 기본적인 형태라고 지적하였는데, 이러한 흔적 남기기는 많은 동물들에서 영역 소유권을 드러내는 일반적인 관행이다. 오늘날 에스키모들은 케른cairn이라는 돌무덤을 "동료들을 위하여" 만들고(Briggs, 1970: 35), 오스트레일리아의 원주

민들은 풍경을 "개인화"하거나 "신성화"하기 위하여 간단한 임시적인 기념물이나 영구적인 기념물들을 만들며(Rapoport, 1975), 사회적으로 공유된 예식들을 통하여 크게 되고자 하는 욕망을 표현한다.(Maddock, 1973)

다양한 예술들의 기능들에 대한 이러한 의견들은 흥미로울 뿐만 아니라 정확한 것이어서, 행동학적으로 개연성이 높다. 그러나 그러한 것들은 지역적이고 특수한 것이라는 의미에서 제한되어 있다. 게다가 그것들은 다음과 같은 실제 문제에 여전히 답하지 않는다. 왜 돌을 쌓는 것이 우연한 형태가 아니라 **미학적인** (볼품 있고, 흥미롭고, 장식적인) 형태를 가질까? 왜 사람들은 자기 몸을 단순히 (추장임을 나타내기 위해) 빨갛게, (미혼임을 나타내기 위하여) 파랗게, (상중임을 표하기 위하여) 회색이나 검게 칠하는 것보다, **아름답게** 칠하고 장식하고자 하는가?

그러한 질문에 대한 답이 우리가 찾고 있는 것이다. 즉 [아름답게 하고자 하는] 일반적인 행동 경향인 "예술"이 [그것의 다양한 표현일 수도 있는] 예술들을 포괄하고 특징짓는 것임을 확인할 수 있는가 여부에 대한 답이 우리가 찾고 있는 것이다. 예술들에서 예술은 필수적인가?Is the art in the arts necessary? 이러한 방식으로 질문을 서술하고, '그렇다'라고 대답하기 위해 제시되는 제안들을 검토함으로써, 우리는 예술이 무엇인지를, 그리고 예술이 하는 일로 예술이 무엇을 위하는지를, 이해할 수도 있을 것이다.

2. 예술 일반에 대한 기능적 설명들

진화론적 생물학자들은 일반적으로 예술에 대하여 자연선택 가치를 부여하거나 예술을 진화론적인 맥락에서 언급하는 것을 꺼려 왔지만, 다른

이들은 인간 본성에서 보편적인 예술적 경향이라고 할 만한 것에 대하여 더 잘 알고 있었다. 다윈 이후에 많은 인본주의 사상가들은—심리학자들, 철학자들, 역사가들, 예술비평가들은—예술이 하는 일이 무엇이며[1] 예술이 왜 그리고 어떻게 필수적이며 불가피한가에 대한 자신들의 견해를 과감하게 표현해 왔다. 그들의 사변은 예술의 편재성과 강력한 효과들에 대한 감동과 이해를 반영하고 있다. 그들이 비록 생명진화론적인 용어들로 의견을 개진하지는 않았지만, 우선 그들의 견해들을 마치 행동학적으로 개연성 있는 가설들인 것처럼 간주하고 검토할 가치는 충분한 듯하다. 다음의 논의들은 여러 사상가들의 견해들을 재료로 자의적으로 구성한 것인데, 어떤 것들은 다른 것들과 중복되거나 다른 것들을 전제하기도 한다.

1) 예술은 자연의 모방이다[2]

우리 삶에 예술이 근본적으로 중요하다는 사실에 대한 설명으로서 자주

1 예술심리학에 관한 두 조사자 Hans and Shulamith Kreitler(1972)는 시인들이나 소설가들은 물론 철학, 역사, 비평, 미학에 대한 저술가들이 예술이 한다고 이야기했던 다양한 일들의 목록을 편집하였다. 여기에는 예술이 내적인 진리를 드러내며, 이상이나 메타실재를 구체화시키며, 현실을 있는 그대로 제시하며, 행복한 환상 세계를 창조하며, 사적인 모순들과 갈등들을 대면하고 해소하며, 잃어버린 시간과 억압된 어린 시절을 되살리고, 자기지식을 촉진시키고, 윤리적 규범들과 종교적인 행위 양식들을 서술하며, 가치들을 제시하고, 사회적 규칙들을 밝히며, 영원의 법칙들을 드러낸다는 등의 주장이 담겨 있다. 제안된 예술의 이러한 기능들 중에서 많은 것은 물론 진화론적인 의미들과 관련이 없으며, 대부분은 다른 종류의 경험이나 행동에 의해서도 수행될 수 있다. 기능에 대한 많은 주장들이 규범적이며, 예술이 무엇을 해야만 하는가에 대한 처방과 관련이 있으며, 그래서 "참된", "좋은" 예술로 간주될 수 있는 것을 규정하고 있다는 것이 명백하다. 저자들의 관심들과 가치들에 따라서, 그러한 주장들은 예술이 봉사하거나 봉사해야만 하는 윤리적, 정치적, 신학적, 혹은 다른 체계들을 강조하고 있다.

2 2절 1)부터 8)까지의 소제목은 원서에는 없지만, 역자가 임의로 삽입했다.―역주

볼 수 있는 하나는, 아주 많은 사례들에서 **예술이 우리가 그 일부분인 자연 세계를 모방하거나 반영하고 있다**는 것이다. [그래서 예술이 자연 세계에서 우리가 경험하는 것을 마찬가지로 경험하게 해준다는 것이다.] 그러한 진술들은 미학적인 요소들에 대한 우리의 반응이 물리학적이고 심리학적인 기저에 근거하고 있다는 것과 경험의 개념화에서 공간적인 은유가 널리 퍼져 있다는 것을 인정한다.(Lakoff and Johnson, 1980) 예를 들어, "감정이입"과 운동감각 이론들에 따르면, 인간이 아닌 어떤 대상들의 특성들은, 연상에 의해서, 선천적으로 어떤 정서적 상태를 표현한다. (늘어진 버드나무의 길게 고개 숙인 가지들과 같은 것은 자동적으로 슬픔이나 한탄을 가리킨다.) 인간 마음은 지각하고 조직하는 근본적인 특성을 가지고 있는데 우리는 이를 거부할 수 없다. (이는 게슈탈트 심리학이 밝혀 보여 주었고, 최근의 신경생리학 연구가 실증하였다.) 그리고 리듬, 균형, 대칭 혹은 비율과 이러한 것들의 위배를 인지하는 소질은, 다양한 예술적 특성들에 대한─무용이나 조각의 선들과 운동에 대한, 그림이나 디자인 예술에서의 구성, 반복, 변주에 대한, 시나 연극이나 문학에서의 압운, 운율, 형식의 배열에 대한, 그리고 그 밖의 것들에 대한─우리의 감수성의 많은 부분을 설명한다. 많은 사람들은 신체적인 과정이나 우주적인 과정들에 리듬이 널리 퍼져 편재하고 있다는 것을 지적하였다. 잘 알려져 있는 대로, 지그문트 프로이트Sigmund Freud (1924)는 리듬의 쾌감 효과가 성적 리듬과의 연상으로부터 도출된다고 이론화하였다. "위로" 그리고 "내부로"와 같은 황홀한 미학적 경험과, 숨의 변화, "확대" "고요" "흥분" "상승과 긴장완화"의 느낌(Laski, 1961)과 같이 예술에 동반되는 준-신체적 경험을 서술하는 단어들은, 감성 세계 전반에 퍼져 있는 정상적인 생명 과정의 과장이거나 조작이다. 예술이 그러한 것들과 관계되고 그러한 것들이 예술의 효과에 필수적이라는 것은─개인들이 자신들의

표현이 바람직하고 만족스럽다고 생각하는 것은—"자연적일" 뿐이다.

하지만 이러한 견해가 예술에 대한 진화론적 설명으로서 만족스럽기 위해서는, 이러한 자연적이거나 보다 넓은 토대를 가진 생물학적 요소들에 대한 반응이 예술에서 생겨날 때, 왜 그렇게 다양한 변형들이 있는 것으로 보이는지, 그리고 왜 도대체 그러한 변형들이 예술 작품들에서 드러나는지를 설명할 수 있어야만 한다. 예술 작품들이 다양하게 변형되어 제시된다는 것이 예술 작품들의 효율성의 이유라면, 그것들이 가지는 힘은 근본적인 자연성에 있다기보다는 예술이 제공하는 어떤 자연적이지 않은 특징에 있을 것이다. 그리고 그러한 특성들에 대해 특별히 발달된 감수성을 가진 개체에게 생기는 자연선택적 이익도 설명해야 할 것이다.

2) 예술은 치유적이다

예술은 **그것이 치유적이기** 때문에, 즐겁고 또 편안하게 만든다고 말하기도 한다. 예술은 우리를 위해 모순적이고 불편한 강력한 느낌들을 통합해준다.(Stokes, 1972; Fuller, 1980) 예술은 지루함으로부터 벗어나게 해주고, 보다 바람직한 대안적인 세계에 일시적으로 참여하게 해준다.(Nietzsche, 1872) 예술은 위안을 주는 환상을 제공한다.(Rank, 1932) 예술은 불편한 정서에 대한 카타르시스 즉 승화를 촉진시킨다.(Aristotle, *Poetics* 6.2) 등이 그러한 설명들이다.

확실히 쾌락과 만족은, 우리가 실제적인 일상적인 삶의 염려들이나 사소한 일들을 잊어버리거나 벗어날 때, 그리고 일반적인 경험이 아니라 미학적 경험의 특징인 맵시 있고, 경제적이고, 아름답고, 통합된 특성들을 경

험할 때 생겨난다. 이러한 점에서, 예술은 종종 불편하거나 그저 그런 무관심한 세계에 사람들이 적응하는 것을 도울 수 있다. 그러나 예술이 이러한 치료적인 이익을, 전례나 놀이가 제공하는 동일한 이익들과 다르게, 어떤 방식으로 주는지를 알기는 어렵다.(Lewis, 1971: 199-203; Freud, 1920) 치료적인 것은 "예술"이 아니라, 가장, "대리 체험," 형식화, 혹은 거리두기라고 주장할 수도 있다.

게다가, 많은 치료적 예술은, 치료외의 다른 점들에서는 위대하거나 중요하다고 간주되지 않는다. [통속소설인] 할리퀸 로맨스Harlequin romance들은 카타르시스, 즉 승화에서는 아마도 윌리엄 셰익스피어William Shakespeare 처럼 효과적일 것이다. 실제로 현대 사회에서 아주 복잡하고 유명한 예술 작품들을 좋아하고 경험하는 사람들은 상대적으로 소수인데, 이는 예술들이나 활동들을 통하여 [현실로부터의] 탈출, 위로, 그리고 카타르시스를 얻는 다수의 사람들의 미학적 자질이, 전체적으로 결여되어 있지는 않다고 하더라도, 의심스럽다는 것을 시사한다.

예술의 심리학적 이익이라는 주장은 보통 또 이러저러한 (프로이트, 클라인, 융) 심리 학파의 주장에 크게 의존해 있기 때문에, 이러한 이론을 전제하고서만, 설명 가능성이 논의의 여지가 없게 된다.

그렇다면 주장되고 있는 예술의 치료적인 이익들 (내적 실재와 외적 실재 간의 연결감, 갈등하고 있는 느낌들에 형태를 주거나 통합하는 통제력, 창조적이거나 표현적인 충동의 만족)은 아마도 라디오 세트를 조립하거나, 제비 다이빙을 수행하거나, 편지를 쓰거나, 잡지를 구독해서도, 다시 말해 보통 예술이라고 부르지 않은 일들의 수행에 의해서도, 마찬가지로 얻어질 수 있을 것이다.

3) 예술은 직접적 경험이다

때때로 예술이 근대에 와서 위축된 **직접적이고 "생각 없는"** (즉 자의식적이지 않은) **경험** 즉 일종의 통각을 허용하기 때문에 적응에 도움이 되거나 바람직하다고 주장되기도 한다.(Barzun, 1974) 인간이 선사시대로부터 현대에까지, 인상적인 진화론적 성공을 거두면서, 자연으로부터의 거리를 두는 경향을 가지는 반성적 자의식, 언어, 상징화, 그리고 추상화와 같은 그런 능력들을 획득해 왔다. 그런데 예술은 일시적으로 감성의 의미, 가치, 통합성 그리고 사물들의 정서적인 힘을 회복할 수 있으며, 이는 습관화되고 추상화된 우리의 실제적인 삶의 일반적인 무관심과 대비된다.(Burnshaw, 1970) 분석적인 능력들이라는 회로를 단락시킴으로써, 예술은 우리를 사물들의 실체적인 직접성에 바로 연결시키고, 우리는 주제의 색깔, 질감, 크기, 특이성 혹은 힘으로부터 직접적인 충격을 받는다.

직접적인 감각 경험을 느낄 필요가 있다는 것을 오늘날의 사람들은 부정할 수 없다. 예술에서와 마찬가지로, 개인적인 다양한 치료적이거나 명상적인 활동에서도, 그러한 것이 추구되고 있다. 그렇지만 전통적인 사회들에서 예술은 세속적인 세계 너머 즉 일상적인 직접성과는 다른 수준의 실재에 접근하는 수단으로 훨씬 자주 사용되었다. 오늘날 우리는 자연으로부터 소외당했는데도 불구하고, 진화론자들은—인간들이 짐작컨대 오늘날 우리가 소외당한 "대자연"의 한 부분이었던 시절의—[예술] 행동의 기원들에 의거하여 그 자연선택 가치를 설명하려고 시도한다. [이는 논리에 맞지 않다.] 게다가 어떤 예술은 직접적인 파악을 요구하고 격려하지만, 다른 예술은 (예컨대, 무조 음악, 글자로 정착된 시, 개념적인 예술은) 반성과 응용 연구, 심지어 정신활동을 요구한다.

4) 예술은 미지의 것에 대한 지각을 대비시킨다

예술이 실재에 대한 우리의 지각을 연습시키고 훈련시키기 때문에, 그것은 우리를 익숙하지 않은 것들에 대비시키거나 아직 하지 않은 경험에 대하여 적합한 반응을 끌어낼 저수지를 제공한다고 주장되기도 한다. 존 듀이John Dewey(1934: 200)는 예술들이 없다면 부피, 크기, 모습, 거리, 혹은 질적 변화의 방향에 대한 경험이 조잡할 것이라고 믿었다. 하지만 동물들의 지각능력은, 예술의 도움 없이도, 인간의 지각능력들과 마찬가지로 놀랍다. 허버트 리드Herbert Read(1955: 1960)는, 예술이 인간 유기체의 두뇌 진화에 중요했고 중요하다는 수잔 랭어Susanne Langer의 주요 전제를 긍정하면서, 예술은 인간들이 그들의 의식(과 자의식)을 발달시키고 확장하여 특별한 기량들을 개발하고 그들의 본질적인 능력들을 강화하며 실재를 점진적으로 확고하게 파악하는 필수적인 수단이었고 지금도 그렇다고 주장하였다. 데이비드 만델(1967)은 미술관이나 콘서트홀은 사람들이 예술 작품들에 대해 의식을 확장시키고 발달시키는 정신적인 체육관이라고 말할 수 있다고 생각하였다. 그는 예술과 예술을 통해 얻을 수 있는 내적 풍요성은 자의식적으로 그리고 자의적으로 지향될 미래의 인간 진화에 일차적인 중요성을 가질 것이라고 주장하였다. 만델의 입장은 예술의 진화론적 과거에 대한 설명 이상의 것으로서, 미래에 대한 고무적이고 통찰력 있는 디자인을 보여 준다. 하지만 그러한 성취는 타고난 생물학적 동력들만큼이나 정치적인 수행에 달려있을 것이다.

만약 실제로 예술이 결정적 능력들의 발현을 촉진한다면, 이것은 예술의 고유한 미학적 특성들 때문이라기보다는, 예술이 놀이나 탐구 내지 호

기심 활동과 공유하는 성질들 때문일 것이다. 이러한 활동들은 모두 수많은 실천적 부수 이익들을 갖는 것으로 평가받고 있다.(제4장 제1절을 보라.) 모습을 인지하고, 입체성이나 상대적인 크기들을 지각하고, 조화나 균형 그리고 리듬에 반응하는 것은 명백히 생물학적으로 유용한 기량들이기는 하지만, 이것이 왜 도처의 인간 예술이 그러한 기초적인 요소들보다 훨씬 더한 것을 [즉 소위 미학적 특성을] 다루는 것으로 간주되는지를 실제로 설명하지 못한다. 왜 이러한 기초적인 요소들은 복잡한 미학적 구성을 요구하는가? (혹은 그러한 것으로 발전하는가?) 이러한 요소들은 왜 훈련 장치로서의 유용성에 더하여 [미학적] 의미들을 뚜렷이 구현하는가?

모습들이나 거리와 같은 구별적이거나 구분적인 다양한 특징들에 대한 정확한 지각과 확인을 돕는 것과 별도로, 예술은 애매성을 참아내는 유용하고 적응적인 우리의 능력에 도움이 된다고 평가되어 왔다. 이런 평가에 따르면, 미학적 활동에서 우리는 예술의 은유적인 본성에 내재해 있는 중첩되고 다중적인 의미들에 반응하고 그것들을 해석한다. 은유는 (심리분석학적 용어로) "기능적 퇴행"을 자극하고, 그러한 의미에서 예술은, 우리 일상의 실천적인 정신이 비논리적이거나 모순적인 것으로 무시하거나 간과하는, 심리상태나 경험들에 익숙하게 만든다. 하지만 꿈과 환상도 예술과 마찬가지로 은유나 애매성의 경험을 제공한다. 관찰되어 온 것처럼, 이세 가지 인간 활동 모두에 공통적인 내재적 과정이 있다고 하더라도(Kris, 1953: 258), 그러한 생물학적 기능들이 꿈이나 환상보다는 예술에서 진화론적으로 더 잘 충족된다고 이야기할 이유는 없다.

현대의 심리 이론은 환상과 꿈에 다른 적응적 기능들이 있다고 주장하는데, 이러한 것들은 또한 때때로 예술에도 있다. 그러한 이론에 따르면, 환상의 내용은, 가능하거나 실제적인 자아의 다양한 역할들과 측면들에도 관

련되지만, 마찬가지로 자주 달성되지 못한 중요하거나 바람직한 목표에도 관련된다. 이러한 환상들을 마음에 쉽게 가지는 것은, 실제 삶이 그러한 것들을 실현할 기회를 어렴풋이 보여 주고 있을 때, 유익하다.(Klinger, 1971: 356) 비슷한 기능이 꿈에도 있다고 하는데, 꿈을 통하여 우리는, 우리의 합리적이고 논리적인 마음이 유의하지 못하는 소중한 정보를 끌어낼 수 있는, 우리 마음의 비합리적이고 논리 이전적인 부분과 계속 접촉할 수 있다. 그렇다면 이러한 것들과 마찬가지로 예술은 "삶의 맹습에 우리를 대비시키는 독특한 능력을 가지고 있다."(Jenkins, 1958: 302-3) 예술은 "우리의 주의를 특정한 방향으로 돌려서, 우리가 관심을 가져야만 하는 것, 우리가 당연히 받아들여야 할 정보를 포함하고 있는 어떤 영역과 친숙하게 한다. 그것은 ⋯ 우리의 지각, 느낌, 그리고 사유에 주제를 추천할 수 있다. 그리고 그것은 우리 활동의 목표를 정해 줄 수 있다."(Berlyne, 1971: 295) 또 예술은 "절박한 활동 요구들이나 필수적인 행동 결정과 무관하게, 자신의 인지적인 정향을 넓고 깊게 발전시키고자 하는 사람들의 열망을 채워준다."(Kreitler and Kreitler, 1972: 358) 하지만 그래도 여전히, 왜 그리고 어떻게, 특별히 미학적인 충고들이 우리가 사회적인 대화나 신문들에서 얻는 충고들보다 유용한지, 그리고 어떤 방식으로 미학적인 충고들이 보다 효과적으로 우리의 인지적 정향을 심화시키고 발달시키는지를 설명해야만 한다.

5) 예술은 세계에 질서를 부여한다

반복, 규칙, 그리고 전례를 사용하는 예술적 경향은, 이러한 특징들이 **세계에 질서를 부여하는 것을 돕는다**는 점에서, 적응적으로 유용하다고 볼 수 있

다.(Storr, 1972; Humphrey, 1980; Gombrich, 1970) 인간 정신은 분명히 질서를 창조하고 질서에 반응하는 소질을 가지고 있다. 분류하고, 일반화하고, 주체와 객체를 구분하고, 자아와 비아를 구분하는 능력은, 인류 진화의 성공에 엄청나게 기여해 왔다. 때때로 사람들이 말하는 대로, 예술은 진화에 유익한 인지적인 능력들을 사용하고 고양시킨다.

어떤 것의 (예컨대 한 동물의) 그림을 그리는 바로 그 과정은 이미 그것을 하나의 대상으로 파악하여 경험의 전체로부터 분리시키는 행위이다. 대상화된 동물을 성공적인 사냥이나 자연적인 힘의 상징으로 보는 것은 추상화, 개념화에서 추가적인 발달이자 자신의 환경과 경험의 활용이다. 복잡한 상징들은 가지고, 사람들은 그들의 경험에 대하여 이해하고, 해석하고, 설명하고, 조직하고, 종합하고, 보편화한다.

예술이 객체화, 추상화, 상징화에 기여하는 한, 예술은 인간에게 적응적으로 유리하다고 말할 수 있다. 하지만 질서나 추상화는 미학적 상황의 요소이기도 하지만 미학적이지 않은 상황의 요소이기도 하다. 비슷하게, 상징이 효과적이기 위하여 미학적으로 제시될 필요는 없다. 작품의 형태나 구조는 그 내용이 상징적이기만 하면 미학적으로 되는 것은 아니기 때문이다.

6) 예술은 탈습관의 기능을 갖는다

예술이 질서에 기여한다고 칭송받기도 하지만, **예술의 "탈습관" 기능**에 주목하는 사람들도 있다. 예술을 경험할 때 우리는 종종 통상적이지 않은 비습관적인 방식으로 반응한다. 예술가들이 [자신의 심상을] 고립시키고

복잡하게 만들어 우리에게 제시하기 때문에, 우리는 일반적인 경험을 대하는 보통의 관습적인 방식으로 그것을 인지하기만 해서는 안 되고, 그것을 눈을 비비고 **보아야**만 한다. 모스 페컴Morse Peckham(1965)에 따르면, 예술의 이러한 "일탈적인"—익숙한 것을 파괴하고, 예상되는 것을 혼란시키고, 낯선 것을 익숙하게 만드는—특징은, 낡은 해결책이 더 이상 효과적으로 보이지 않을 때, 잠재적인 적응 행동을 고무하여 새로운 가능성들을 제공한다는 점에서 자연선택 가치를 가진다. 그러나 예술은 탈습관화를 지원하는 유일한 활동은 아니다.—놀이, 꿈, 환상, 전례[3]도 모두 같은 일을 한다.—그리고 이러한 적응적 이득의 제안자들은, 예술의 탈습관화에 대한 기여와 관련하여, 왜 그것이 다른 활동들과 더불어 특별히 탈습관화를 위하여 선택되어야 하는지를 설명해야 한다. 그리고 탈습관화를 산출하는 중요한 요소들은 예술이 다른 경향성들과 공유하는 그러한 것들일 수도 있지만, 그러한 경향성들은 전혀 "미학적"이지 않을 수도 있다.

7) 예술은 인간 삶에 의미감을 제공한다

어떤 이들은 예술은 **다른 방식으로는 얻을 수 없는 효능감, 의미감, 긴장감을 인간 삶에 제공**한다고 말한다.(Hirn, 1900; Cassirer, 1944: 143) 이러한 의미를 확실하게 느끼는 사람들은, 삶이 어렵고 문제가 있을 때도, 그러한 시기들을 더 쉽게 수용할 수 있으리라 기대된다. 그들은 열정을 가질 것인데, 이는 삶에서 자신들의 역할에 직접적으로 관계되었다는 느낌, 소속되었다는

3 예를 들어, Victor Turner(1969)가 구역들과 지역공동체들에 대해 논의한 것을 보라.

느낌, 중요하다는 느낌이다. 영(1971: 360)에 따르면, 예술은 "삶이 살 가치가 있다고 주장하는" 그래서 "결국 삶의 지속성을 최종적으로 보장"하는, 가장 중심적인 생물학적 기능을 가지고 있다.

사람들에게 "삶의 대체물"이, 고통으로부터 탈출이, 긴장감이나 의미감이 필요하다고 보이는데, 이를 부정할 수는 없다. 그러나 예술은 이러한 것들을 제공하는 유일한 수단도 아니고, 가장 보편적인 수단도 아니다. 미학적이지 않은 다른 경험들, 즉 사랑, 종교적인 정서, 어떤 집단현상, 스포츠, 출생이나 죽음 혹은 전쟁이나 자연재해 같은 통상적이지 않은 일에서 생겨나는 감정들도, 효능감, 의미감, 긴장감의 통로이자 탈출이나 흥분의 원천이다. 놀이 또한 전통적으로 가공의 다른 삶을, 일상적인 경험에는 빠져 있는 흥분을, 그리고 가장할 수 있는 기회를 제공해 왔다.

예술에서 종종 일상적 경험 뒤에 있는 것으로 보이는 하나의 "진실"이나 이 세계 너머에 있는 다른 세계가 드러난다는 것은 사실이다. 그러한 다른 세계는 무의식적인 것, 하느님의 신비한 영역, 진리의 형이상학적 영역, 초자연적인 것, 꿈이나 환상의 세계, 자아의 주관적인 세계, 아니면 어떤 타자의 다른 세계 등일 수 있다. 하지만 드러나는 이러한 다른 영역이 특별히 미학적이어야 할 이유는 없다. 그러한 드러남이나 긴장을 촉구하는 정서가 전혀 미학적이지 않을 수도 있으며, 오히려 다른 "충동"이나 "필요"나 육욕적 행동의 충족일 수 있다. 그것이 미학적 요소들과 함께 한다는 사실이 우연적일 수도 있다. 꿈과 환상도—예술과 마찬가지로—강력한 대안적 현실이나 긴장감 있는 현실에 접근하게 한다.

8) 예술은 사회적 기능을 가진다

예술의 가치에 대한 가장 일반적인 초기 설명들 중의 하나는 사람들 사이에서 공감이나 동료의식을 불러일으키거나(Spencer, 1857) 아니면 사회적 연대를 강력하게 하는(Grosse, 1897; Dewey, 1934) 능력이었다. "기능주의적인" 사회학적 혹은 인간학적 해석도 마찬가지로 **예술의 사회적 목적들**을 강조하였다. 유익한 인간의 사회성을 고양시키는 행동들은 이미 정의상 적응적으로 바람직하기에, 이는 진화론자들이 동의하고 채택할 만한 입장이다. 그러한 입장은 우리가 선사예술이나 원시예술의 예들과 관련하여 알고 있는 것을 설명할 수 있고, 또 역사시대에 산출된 예술들이 사회적 목적들에 탁월하게 기여했다고 평가한다. 그러한 사회적 목적들에는 사회에 중요한 교훈들이나 이야기들을 기록하고 예시하고, 전통적인 신념들, 오락들 그리고 여흥들을 회화적으로 강화하고, 부와 권력을 인상적으로 과시하고, 집단 내의 지배적인 분위기를 촉진시키는 것 등이 있다. 심지어는 가장 단호하게 "그 자체를 위하는" 현대 예술에서도, 순수하게 미학적인 영향들과 사회적인 영향들을 쉽게 구분할 수 있다.

하지만 오늘날 "예술"은 보통, 넓고 포괄적이고 일반적인 개념이다. 바로 이러한 의미에서 사회적 기능을 지적하거나 입증하는 것은 어렵다. 근대 서구적인 의미에서 예술은 아주 경미한 방식으로만 종의 사회성에 기여하며, 점점 더 사적이고 엘리트주의적으로 되고 있다. (나중에 음악적인 어법으로 세련되는) 동료의 정서적인 부르짖음에 기민하게 공감하는 것이나, 부족의 설화나 19세기 소설에서 특징적인 진실한 경험을 감지하는 것의 생물학적 유용성은 아마도 쉽게 이해할 수 있을 것이다. 그러나 크게 말해 지지도 않고 흰 종이 위의 검은 자국으로 남아 있는 몇 줄의 시에 반응하여

돋는 소름의 가치를 설명하는 것은 훨씬 어렵다. 이러한 종류의 정서적 민감성을 가지는 사람이 종종 삶의 승리자가 되기보다 삶의 희생자가 된다는 것을 알면, 예술에 의해 야기된 동료감에서 자주 일어나는 반응인, 눈물이나 골몰이나 침묵에 자연선택 가치를 부여하는 것은 어렵다고 보인다.

게다가, 오늘날 예술의 "사회적" 기능에 대하여 말할 때, 일차적으로 사회적으로 가장 영향력 있는 근대적인 예들을—과거나 현대의 촌락이나 도시 공동체에서의 오래 가지 않는 조악한 회화적인 그림들이나 연극 공연[4] 혹은 미국에서의 녹음된 대중음악, 텔레비전 프로그램, 혹은 근대 광고 등을—언급하는 사람은 거의 없다. 이러한 예술들이 사회적으로 광범위하게 영향력을 미친다고 해도, 엘리트들만이 알고 있거나 인정하는 예술의 다른 예들은 어떤가? [사회적으로 광범위하게 영향력을 미치는가?] 또 예술이 사회의 응집력에 기여한다는 가정이, 미학적 만족에 달려 있는지, 아니면 동반되는 전례적이거나 경제적인 고려들에 달려 있는지 물어볼 수도 있다.

마찬가지로, 비록 예술이 타자에게 손을 뻗어 상호성을 확보하는 수단, 교섭과 의사소통의 수단이라고 하더라도(Alland, 1977; Him, 1900), 이러한 것들은 미학적이지 않은 다른 방식으로, 직접적으로나 상징적으로, 성취될 수 있다. 비록 애착과 상호성의 현상(6장 "2. 삶의 초기에서의 미학적 경험의 원천들"을 보라.)이, 왜 예술이 인간들에게 영향을 미치는가를, 우리가 설명하는 데에 도움이 된다고 하더라도, 애착의 필요가 예술적 행동의 이유라고 말할 수 없다.

우리가 검토해 온 예술의 자연선택 가치에 대한 각각의 주장들에 심각

4 예를 들자면, 근대 자바의 프롤레타리아 극의 한 종류인 ludruk과 같은 것(Peacock, 1968)

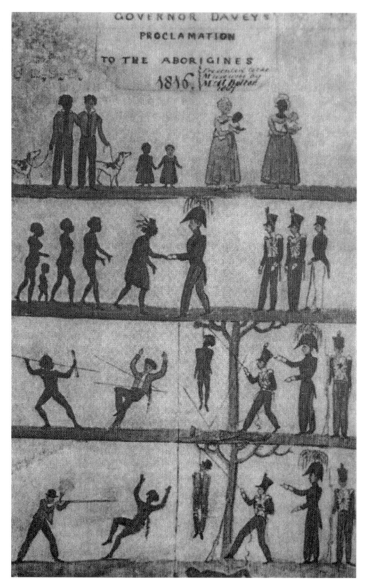

그림 12 Davey 총독의 토착민에 대한 포고, 1816

한 문제들이 있다는 것은 명백하다. 자연선택 가치들을 가지는 다른 경향들이나 행동들과 예술을 혼동하거나 합병하였기 때문에, 그러한 문제들이 발생했다고 보인다. 그러한 경향들이나 행동들에는 전례, 놀이, 환상, 꿈, 자기표현, 창조성, 의사소통, 질서, 상징제작, 그리고 정서적 경험의 강화와 같은 것들이 있다.

이것은 앞의 장에서 발견한 것을 더욱 확증한다. 예술이 하는 일이 무엇인가에 대하여 이야기할 때, 예술이 무엇인가에 대하여 이야기할 때와 꼭 마찬가지로, 사람들은 쉽게 (그리고 더 정확하게) [예술을 대체할] 다른 단어를 사용할 수 있다. 또다시 우리는 예술이—"침울"처럼—쉽게 증발할 수 있거나—"광기"처럼—어떤 다른 것으로 불리는 것이 더 나을 수 있을 가능성이 명백하다는 생각에 이르게 된다.

"예술은 무엇을 위해 존재하는가?"라는 우리의 질문이 성가시고 성질 돋우는 것으로 들리기 시작한다면, 그것이 그러한 것은 어떤 뚜렷한 진리가 우리 손가락 사이로 미끄러져 (그리고 마찬가지로 우리 마음의 눈, 귀, 코, 그리고 혀를 피하여) 나가서, 우리가 그것을 단단하게 파악하거나 만족스럽게 이해할 수 있을지를 의심하지 않을 수 없기 때문일 것이다.

제4장

"특별하게 만들기"
: 예술 행동 서설

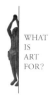

　실망스럽게도 우리가 앞의 두 장에서 던졌던 질문들 어느 것에도 만족
스럽게 답할 수 없었다. 예술이란 무엇인가? 예술이 하는 일이 무엇인가?
라는 두 질문을 던졌지만, 겉으로 정확하고 그럴듯해 보이는 대답들이 궁
극적으로는 "예술"과 다른 행동적인 경향들을 혼동하고 있으며, 고유한 본
질을 확고하게 보장할 아무것도 제공하지 못한다는 것을 알게 되었다.

　완전히 포기하기 전에, 앞의 두 장에서 예술과 (종종 무의식적으로) 특별
히 뒤섞인 것으로 보이는 두 행동들을 좀 더 자세히 살펴보기로 하자. 문제
의 두 행동은 놀이play와 전례ritual인데, 이 둘은―예술의 근대적 개념에서,
예술의 실제적인 실천에서, 그리고 예술의 기능적 중요성을 이야기하는 이
론들에서―예술과 뒤섞이고 있다.

　원시사회들에서 예술들이 대부분의 경우에 예식들이나 전례적인 풍습
들과 밀접하게 관계되어 있고, 그것들로부터 구분될 수 없다는 것을, 아무
도 부정하지 않을 것이다. 그리고 일부 원시적인 사회들에서 예술들은, 우

리 사회에서처럼, 놀이와 같은, 어떤 여분의 즐거운 즐길 거리로 자주 간주된다.

진화론적 해석에서, 놀이나 전례는 특별한 설명력을 가질 수 있는데, 왜냐하면 예술과 달리 이 둘은 하등동물에서 선례를 볼 수 있으며, 이와 관련한 인상적인 행동학적이고 (전례의 경우에는) 인간학적인 연구보고서가 있기 때문이다.

1. 놀이

"예술"이라는 용어처럼, "놀이"라는 용어도 애매하다. 일반인과 마찬가지로, 행동학자들도 그 단어를 명백한 생존 가치를 가지지 않는 것으로 보이는 수많은 행동방식들에 대한 포괄어로 사용한다. 떠들썩하게 뛰노는 것이나 정성들여 모래성을 쌓는 것, 고도로 조직된 게임 활동이나 경기, 혹은 가만히 앉아 고독하게 공상하는 것, 이렇게 다양한 것들이 모두 놀이이다. 인간에게서 놀이는 시시하거나 심각할 수 있고, 규칙을 가지거나 우연적일 수 있고, 혼자하거나 여러 사람이 할 수도 있다.

애매성이나 정의 불가능성에서나, 그리고 다른 여러 방식으로도, 놀이는 예술과 닮았다. 실제로 몇몇 사상가들은 [이들의 관계를] 단순히 우연적인 관계로 보지 않고, 예술을 놀이의 한 파생적인 형태, 일종의 어른 놀이 행동으로 보았다.[29]

행동학적 문헌에 따르면, 놀이는 대부분의 포유류의 특징적인 행동이고, 심지어는 40종 이상의 조류에서도 나타난다. 놀이가 특히 나타나는 종은 사회적이고 긴 성장기를 가지는 것들인데, 놀이는 모든 고등 척추동물

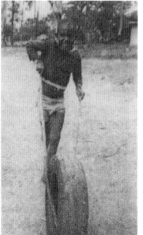

미국 우간다

줄다리기를 하고 있는 북극 동부 에스키모 여성들

그림 13 놀이

에서는 일반적이다. 고등 동물에서는, 성장기 개체들뿐만 아니라, 성체들도 놀이를 할 수도 있다. 놀이는 타고난 행동 패턴, 획득된 행동 패턴, 그리고 이 둘의 정교한 결합 패턴을 사용한다. 실천적인 목적들로 보자면, 동물들과 인간들에서 놀이는 본질적으로 같은 것으로 간주될 수 있다. 하지만 인간의 아이들은, 두려움이나 다른 심리적 문제들을 상상적으로 행동화하거나, 그들에게 매력적인 역할을 상상적으로 가정하며 놀 수도 있다는 점에서 동물들과 차이가 있다. 그리고 이는 인간들이 어떤 게임들에서는 명백하게 형식화된 규칙들을 적용한다는 점에서도 마찬가지이다.

놀이를 서술하기 위해서는, 놀이를 정의하기 위하여 행동학자들이 사용했던 많은 특징들을 나열하는 것이 유용하다.(Fagan, 1981; Thorpe, 1966; Meyer-Holzapfel, 1956; Millar, 1974; Lancy, 1980)

동물의 놀이는, "진지한" 생활사와 명백히 관계가 없다는 점에서, 많은 일상적인 활동들과 구별될 수 있다. 일반적으로 놀이는 일차적인 생리적인 요구가 충족되고 난 다음에 발생한다. 동물이 배가 고프거나 아프다면, 혹은—적이 접근할 때와 같이—환경이 더 이상 너그럽지 않다면, 놀이는 중단된다. 하지만 인간은, 우리가 알고 있는 대로, 어린아이들은 배고프거나 지쳤을 때도 놀이를 하고자 하며, 장기나 축구는 아주 진지한 시도일 수도 있다. 그렇지만 놀이의 일반적인 "비진지성"이 인정되며, 놀이는 그것

1 다양한 형태의 예술에 대한 "놀이 이론들" 중에서 가장 유명한 대표자들로는 Schiller(1795), Herbert Spencer(1880-82), Freud(1908), 그리고 Johan Huizinga(1949)가 있다. 그러한 이론들은 어른들의 예술이 어떻든 어린 시절의 놀이의 연장이며, 예술가들은 예술적 환상을 현실인 체하거나 어린이로서 그가 즐기던 놀이와 대체한다고 가정한다. 이러한 관찰이 약간의 타당성을 갖지만, 미학적인 현상 전체에 대해 기초로 활용하기에는 너무 많이 부족하다. 예술에 대한 놀이 이론들은, 놀이에 대한 초기 이론들처럼, 불충분하다. 왜냐하면 그것들은 전체 현상에서 한 요소를 분리하여 나머지 요소들을 간과하거나 무시하기 때문이다.

이 보통 자발적이며, 기능적인 특정한 목표를 (혹은 명백한 생존 가치를 가지는 목표를) 거의 지향하지 않는다는 의미에서, "비기능적"이라고 말할 수 있다. 다시 말해, 놀이는 직접적이고 원해서 참여하는 것이지만, 음식이나 물이나 수면이나 주거 그리고 짝짓기와 같은 그러한 일차적인 욕구를 충족시키기 위한 것은 아니다. 인간들과 마찬가지로 동물들도 실제 활동과는 다른 엄마역할, 싸움, 짝짓기 놀이를 할 수도 있다. 실제적인 이러한 것들과 달리, 이러한 것들의 놀이 버전은 의지적인 통제 하에 있다. 그만둘 수도 있고—해를 주어서는 아니 된다와 같은—특별한 제한들이 가해지기도 한다.

강력한 동기를 가지는 진지한 행동은 예측 가능하고 거의 예정된 차례를 따르는 경향이 있는 것과 달리, 놀이 행동은 즉흥적이고 예측이 불가능하다. 놀이에서의 움직임과 움직임 패턴은 정상적이거나 진지한 맥락에서 벗어나고, (예컨대, 강아지가 하나의 행동적 연쇄로 땅을 파며 관심을 요청할 때처럼) 기능적으로 비슷하지 않은 맥락들의 행동들이 결합될 수도 있다.

달리 말하자면, 놀이는 자기보상적이다. 동물들은 "그 자체를 위해" 놀이를 하며, 직접적으로 생존을 위해 놀이하지 않는다. 놀이는 본질적으로 "그 자체"로 보상적이며, 어린이 돌보기, 위험 피하기. 후손 낳기, 혹은 음식 구하기와 같은 외재적인 목표를 위해서 하는 것이 아니다. 놀이하는 이는 지칠 줄 모르며, 기능적인 행동들이 요구하는 것 이상의 훨씬 많은 시간과 노력을 들이고, 놀이 활동으로부터 분명히 쾌감, 재미, 그리고 만족을 얻는다. 쾌감의 원천과 질은 아마도 다양할 것이다. 하지만 인간에게서 그것은 자신이 부과한 어려움들을 극복하는 일과 관련되어 있는데, 이는 정복감이나 전능감을 포함할 수도 있다.

놀이는 일반적으로 사회적이다. 동물들은 서로 논다. 아이들의 놀이는,

심지어 혼자 놀 때에도, 종종 타자와 관련되어 있으며, 참여는 아니라고 해도, 타자의 인정을 요구한다.

놀이는 긴장과 이완의 반복적인 교환을 특징으로 한다. 한 게임이 완료되며, 단지 한 번 더 시작하기 위하여, 일종의 매듭인 한 판이 끝난다. 놀람, 복잡성, 부조화, 불확실성, 변덕, 그리고 갈등과 같은 변수들이—이들은 진지한 행동에서는 회피되는 것인데—놀이의 중요하고 필수적인 요소들이다.

그래서 놀이는 ("아무것도 하지 않음"과 대비되게) 변화에의 욕구, 새로움과 재미에의 욕구와 관련된 듯하다. 하지만 그것은, 진지한 활동에 앞서거나 그 자체로 진지한 활동인 호기심이나 탐색과 같은 것은 결코 아니다. 그래서 놀이하는 동물인 "고등 동물"은 자극이나 새로움을 좋아할 것이라 예상할 수 있다. 많은 동물들이, 특히 인간유아와 영장류들이, 실험에 의하면 간단한 패턴들보다 흥미롭고 복잡한 패턴들을 선호하는 것으로 나타났다. 그들은 적극적으로 그러한 패턴들을 찾아내고 심지어는 그러한 것들을 가지기 위해 "일"을 하고자 했다.

비록 놀이가 상대적으로 자유롭고 자발적이기는 하지만, 놀이도 질서나 형태 그리고 규칙과 전례와 관련되어 있을 수도 있다. 방황들과 변경들 이후의 질서의 반복, 순환, 복원은 위안을 가져온다. 시간과 공간의 제약이 도입될 수도 있고, 어떤 규칙들이나 형식적인 관습들에 따라서 경기장이 만들어질 수도 있고, 이로 인하여 그렇지 않았다면 일상적이었을 대상들과 그것들의 배열이 특별한 의미를 가질 수도 있다.(Rosenstein, 1976; 324)

놀이에서 사용되는 다른 중요한 성질들은 (정상보다 극단적으로 더 작거나 더 큰 동작들인) 과장, (다른 놀이꾼들이나 어른들의) 모방, 그리고 (시공간 상의 과장의 한 형태인) 정성이다.

아마도 놀이의 가장 현저하고 시사적인 특징은 그것의 은유적 성격일 것이다. 어떤 것이 다른 어떤 것을 의미한다. 종이로 만든 공을 마루에 던지면 고양이의 먹이포획 운동을 일으키는데, 이는 고양이가 배고프지 않거나 그 대상이 일상적인 먹거리가 아닌 경우에도 그렇다. 동생은 강아지의 "적"이 된다. 놀이를 하는 아이들에게 나무막대는 인형이거나 배이다. "현실인 척 가장하기make believe"를 이렇게 받아들이는 것은 수많은 방식으로 표현된다. 게임의 어떤 규칙들도 이렇게 받아들여진다. 특별한 얼굴 표현이나 높은 음정의 목소리 혹은 어떤 신체적 동작은 그 다음 것들이 "놀이"라는 것을 선언한다. (어린 사자가 부모를 물어뜯거나 괴롭힐 때처럼) 하위자가 지배적인 역할을 할 수 있으며, 그래서 "정상적" 행동의 역전 혹은 전도가 [그러한 놀이의] 규칙이다. 익숙한 동작 패턴들이 맥락에서 벗어나고 이것이 쾌감을 더한다. 모방이 가면이 되고, 하나의 지시체계와 다른 지시체계의 경계선이 흐릿해진다.

놀이를 수행할 당시에 놀이는 "무용한" 것이기는 하지만, 일반적인 소질이나 행동으로서 놀이에는 수많은 실천적인 이득들이 있다는 주장들이 있다. 19세기 사상가들은 놀이가 운동이나 잉여 에너지를 소모하는 수단이거나(Schiller, 1795; Spencer, 1880-82), 나중의 삶에서 유용할 활동들을 연습하거나 완성시키는 수단이라고 보았다.(Groos, 1899) 프로이트는 어린이들의 (그리고 어른들의) 놀이를 소망 실현의 방법이라고 보았다.(Freud, 1948) 보다 최근의 견해들은—성인의 책임이 면제되는 오랜 기간 동안 청소년들이 연장자들이 가치 있게 여기는 것들을 배울 수 있다는 것을 인정하여—어린 시절의 놀이가 (기량을 배우는) 실천적 교육과 사회화 둘 다를 제공한다는 점을 강조하고 있다.(Bruner, 1972) 어릴 때 놀이할 기회를 갖지 못한 동물들은 심지어 발달상으로 정상적인 성체의 사회 행동을 하지 못하

며, 또 동물들이 놀이경험을 필요로 하는 것은 먹이 포획과 같은 본능적인 행동을 정교화하고, 조정하고, 통합하기 위해서인 듯하다. 실제로 놀이는 어린아이들이 생각하고, 발명하며, 적응하고, 창조하며, 심지어는 언어를 유창하게 사용하는 것을 자극하는 데에 필수적이라고 볼 수 있다.(Piaget, 1946) 놀이는, 혁신적인 행동이 시도되고 숙달될 수 있는 "위험 없는" 경기장을 제공함으로써―정서적으로 문제가 있거나 장애가 있는 어린이들뿐만 아니라―모든 어린이들에게 새롭고 창조적인 행동을 촉진시킨다.

독자들은 예술과 놀이 사이의 수많은 시사적인 유사성들을 알아챘을 것이다. 어떤 아프리카 사회들은 흥미롭게도 두 활동을 느슨하게 모두 포괄하는 것으로 보이는 한 단어를 사용하고 있다.(Fernandez, 1973; Schneider, 1971)

서구적인 사고에서도, 예술과 놀이의 개념차이는 크게는 정의의 문제라고 말할 수 있으며, 보통 이러한 차이는 종류의 차이라기보다는 정도의 차이라고 해석될 수 있다. 예술은 일반적으로 영구적이고 진지하고 존중할 만한 결과를 산출한다고 간주되는 반면, 놀이는 일시적이고 하찮고 상대적으로 생산적이지 않다. 무서운 의료 검사 후에, 아이들은 의사의 역할을 하며 **놀이**할 수도 있지만, 자신을 강력한 인물 앞에 선 무기력한 존재로 **그려 낼 수도 있을** 것이다.(Kramer, 1979) 그러한 경우에 "예술"은 현실을 그리며 아마도 최종적인 대처에 다다를 것이지만, 반면에 "놀이"는 현실에의 적응이 없는 회피적인 환상이나 소망의 실현이다. 하지만 [이와 반대로] 예술적 행동에도 가벼운 마음으로 참여할 수 있고, 예술의 산물이 단명할 수도 있으며, 놀이에도 극도의 진지함을 가지고 참여하고, 기억할 가치가 있는 것으로 간주되는 결과가 나올 수도 있다.[30] ("작품"을 포함하여) 예술이나 놀이인 어떤 활동들―예를 들어, 나중에 중요한 예술적 창작의 씨앗을 가졌

던 것으로 보일 정원 가꾸기, 요리, 장기, 혹은 장난기 어린 끄적거림들—사이에 구분선을 긋는 것은 매우 어려울 수도 있다. 하지만 대부분의 경우, 특정한 사례에 대해서는 별 어려움 없이 예술인지 놀이인지 구분할 수 있다.

일반적인 용법에서, 예술은, 특히 수용자에게는, 조용하거나 수동적인 일로 간주된다. 반면에 놀이는 능동적이다. 일반적으로, 놀이보다는 예술에 대하여 더 많은 것이 기대된다. 놀이는 보통 단순히 빠져들게 하거나 즐겁게 하는 반면, 예술은 고상하게 하거나 가르친다. 놀이에서는 사용 재료들이 언제나 그 자체로 매혹적이지는 않지만, 반면에 예술은 일반적으로 (특히 오늘날 언제나는 아니라고 해도) "감각적인 매체"에 의존한다.(Rosenstein, 1976: 324) 게다가, 예술가들은 자신의 활동에 대하여 강력한 수준의 통제력을 행사해야 하지만, 놀이는 통제 불능일 수도 있다.(Gardner, 1973: 165) 예술은 보다 포괄적인 방식으로 경험을 통합하거나 조직하는 경향이 있어서 예술은 "놀이의 목적 지향적인 형태goal directed form of play"라고 부를 수도 있다.(Gardner, 1973: 166)

이러한 차이들에도 불구하고, 예술과 놀이는 많은 현저한 특징들을 공유하고 있다는 것을 인정하지 않을 수 없으며, 놀이의 기능적이고 정서적인 가치들 중의 어떤 것들이 아주 자주 예술에서 나타난다는 것도 이해가 능하다.

우리가 결정하고자 하고 있는 것은, 예술과 놀이의 차이들에서 인간의 진화 중에 예술 행동이 자연선택 되도록 만든 어떤 고유한 가치가 있는가 여부이다.

2 예를 들어, 결승전의 역사는 영원히 기록되고, 나중에 그 자체로 중요하고, 독특하고, 반복될 수 없는 일로, 그러한 종류의 한 모델로, 등등으로, 연구될 수 있다.

2. 전례

우리가 아는 모든 사회에서 예술들이 예식적인 전례와 연관되어 있다고 해도, 추상적인 "행동들"로서의 예술과 전례 간의 유사성은 예술과 놀이간의 유사성처럼 그렇게 명백하지는 않다. 오늘날 서구사회에서 일상적으로 그렇게 생각하듯이, 예술과 전례는 아주 닮지 않은 것으로 보이며, 그것들 간에 예기치 않은 연관 이상의 것이 있다고 주장하는 것은 이상하게 보일 수도 있다. 전례가 확립된 공동의 신념들이나 풍습들을 강화하는 반면, 예술은 무엇인가 새롭고 개인적인 것을 이야기한다. 우리에게 전례는—어떤 경우에서는 정서적 위안이나 심지어는 고양을 제공하는 것일 수도 있지만—대개 반복적이고 예측가능하며 다소간 단조로운 것이다. 반면에 예술을 통하여 우리는 보다 넓은 세계를 만나고, 다른 세계에 대한 독특한 해석을 만나게 되는데, 여기에서 우리는 새로운 지식들이나 가능성들을 얻는다.

하지만 전통적이거나 원시적인 사회들에서, 보통 우리가 예술이라고 부르는 대상들이나 활동들을 보게 되는 주된 경우들은 전례 예식들이다. 그리스의 비극은—우리에게는 연극 예술의 한 고상한 형태이지만—원래는 정화하고 속죄하는 전례였다. 아테네의 연극 축제를 치르기 전에 전례적인 제물들이 바쳐졌다.(Figes, 1976) 서구에서의 음악의 발달은 그리스도교 전례와 분리할 수 없다. 4세기에서 16세기에 걸쳐 회화 예술은 거의 배타적으로 그리스도 숭배를 위한 것이었다.

예술과 전례의 관계를 이해하기 위한 배경으로, 갈매기의 행동에 적용되는 **전례화**ritualization라고 부르는 행동학적 개념을 검토해 보자. 일반적인 행동의 부속적인 동작으로부터 도출된 하나의 행동이 (이러한 행동은 종종

정비나 의도와 관련된 것들인데, 부리로 날개를 다듬거나, 고개를 들어 주위를 둘러보거나, 비행하기 전에 날개를 퍼덕이는 것과 같은 것들이다.) 진화의 과정을 거쳐 의사소통적인 기능을 갖게 되고, 그러한 새로운 형태로 그것의 원래의 중립적인 원형과는 완전히 다른 어떤 것을 그것이 "의미"하게 되는데, 이러한 것이 전례화라고 하는 진화과정이다. 예를 들어, 적대적인 만남에서 재갈매기는 거칠게 풀을 뜯거나 땅을 쪼아 팔 수도 있다.(Tinbergen, 1952: 9) 이러한 동작들은 보통은 둥지를 만들기 위하여 부드럽게 사용된다. 새로운 맥락에서 이제는 거칠고 전례화된 이러한 동작들은 둥지 만들기와는 아무런 상관이 없다. 그러한 동작들은, 다른 갈매기들에게 그러한 동작을 하고 있는 갈매기가 화가 났다는 표시이며, 동시에 자신이나 상대방을 해치지 않고도 공격적인 느낌을 드러내고 보여 준다.

원래는 깃털 다듬기에서 유래되었으나 구애 표시 동작이 된 발구지 오리의 동작에서처럼, 변경되고 전례화된 그러한 행동은 종종 과장되거나 정형화되어 그것의 원래의 실용적인 의미를 상실한다. 암컷에 대한 구애의도를 신호하는 새로운 맥락에서, 수컷의 부리가 날개에 닿기는 하지만 또렷한 밝은 푸른색의 날개 부분을 청소하지는 않는다.(Tinbergen, 1952: 24)

모든 척추동물들에서 전례화된 행동들은 영역점유, 협박, 그리고 구애와 관련한 과시로 나타나는데, 이러한 행동들은 가용성, 관심, 그리고 지구력과 체력과 "미모"와 같은 그러한 특징들을 보통 가리킨다. 이러한 중요한 사회적 맥락들에서 그러한 행동들은 일종의 약호로서 작동하여, 다른 동물 또는 다른 것들에 대한 한 동물의 기분이나 있을법한 행동에 대한 메시지를 소통시킨다. 적의나 성적인 충동과 같이 정서적으로 동기화된 행동은, 애매하지 않은 형식화된 신호나 표시를 전달하여, 다른 개체들의 적합하고 효율적인 반응들이나 행동들을 자동적으로 자극하고 방출시키는 데

에 이바지 한다. 이렇게 하여 있을 수 있는 오해나 그에 따르는 위험을 감소시키고, 또 그러한 것을 반복함으로써 성적인 유대나 사회적인 유대를 강화시킨다.(Huxley, 1966: 250)

동물들의 전례화된 행동에 대한 서술이, 그리스도교의 전례나 그리스의 비극을 공연하는 것과 같은 인간적 전례와, 어떤 관계가 있느냐고 물을 수 있다. 동물 행동의 전례화로부터 인간들의 전례 수행으로 급하게 그리고 무비판적으로 비약하지 않도록 주의해야 한다. 다른 동물들에서 아주 일반적인 유전된 전례화된 행동들이, 인간 종에서는 학습된 문화적으로 특정한 행동들로 대개 대체된다. 그렇지만 본질적으로 이러한 것들은 동물들의 유전된 전례화된 행동들과 같은 결과를 여전히 달성한다. 인간들의 학습된 문화적으로 특정한 행동들은, 동물들에서의 그것들의 원형들처럼, 둘 혹은 세 개체 사이에서 수행되는—인사나 이별의 몸짓 혹은 지위를 보여주는 방식과 같은—상대적으로 짤막한 연쇄 행동들인데, 이는 사회적 상호작용을 간단하게 만들고, 공격성을 피하고, 유대를 강화하는 데에 기여한다.(Lorenz, 1966: 282) 자세히 보면 인간의 전례화된 행동들 중 많은 것이 유전된 학습되지 않은 요소들에 (예를 들면, 눈길을 피하기, 몸을 작게 보이도록 만들기, 복종이나 수치의 표시로 고개를 숙이기 등에) 기초해 있기는 하지만, 그러한 것들은 문화마다 다르다.(Morris, 1977) 그리고 모든 사회들은 그러한 것들을 가지고 있는데, 이는 그것들이 사회적 삶을 조정하는 자연적이고 효과적인 수단임을 시사한다. 그것들은 각 문화가 에티켓이나 "좋은 매너" 즉 규범으로 간주하는 것인데, 누가 앞장을 서느냐, 누가 어디에 앉느냐, 한 사람이 다른 사람을 어떻게 다루느냐 등의 규범이다.

비록 우리가 동물들과 (미소를 짓는 것과 같이)[3]학습되지 않은 유전적으로 결정된 전례화된 표시를 공유하고 있고, 동물들의 학습되지 않은 전례화된

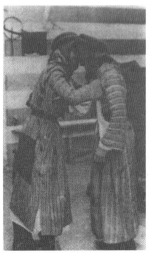

그림 14 프랑스 인사와 베두인 인사

표시와 같이 사회적인 의사소통 기능을 충족시키는 훨씬 많은 학습된 전례적 표시들을 보이기는 하지만, 인간들은 독특하게—학습된, 문화적으로 특정한—연장된 전례 예식들을 발달시켰다. 이는 보다 큰 사회적 집단의 사회적 안정성을 증진시키는데, 단어들이나 대상들이나 동작들에 상징적인 의미를 부여하는 일에 크게 의존하고 있다.

현대의 인류학자들은, 행동학자들이 동물들의 전례화된 행동들을 서술하는 방식을 연상시키는 방식으로, 인간 사회들에서의 예식적인 전례들을

3 한 예가 유아의 미소인데, 이는 자동적으로 모성적 행동과 보호적 행동을 다른 사람들에게 유발시키며.(Huxley, 1966: 264) 그리고 상호보상을 하게 한다. 쾌감이나 불쾌감을 얼굴로 표현하는 것은 크게 보면 타고나는 것으로 간주될 수 있다. (그것은 다른 사람들에게서 그것을 볼 수 없었던 태어날 때부터 눈이 멀었던 어린이에게도 나타난다.) 인간 서로 간에 기분이나 있을 수 있는 행동을 애매하지 않게 가리키는 유명한 타고난 표현들은 (공격성을 보이는) 얼굴을 찌푸리기나 빤히 쳐다보기, (친밀성을 보이는) 미소 짓기인데, 이는 다른 사람들로부터 반응을 요청하여, 거리를 유지하여 결과적으로 공격성을 감소시키거나, 친밀성이나 수용성을 표현하여 결과적으로는 사회적 유대들을 촉진시키거나 강화한다.(다음도 보라. Ekman, 1977)

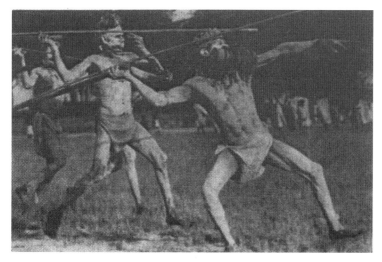

그림 15 오스트레일리아의 평화중재 의식

설명하고 있다.(예, Lomax, 1968: 14, 224) 행동학적 전례화 개념과 전례에 대한 인간학적 개념이 계통발생적인 상동관계를 보이고 있지는 않지만, 기능적으로는 유사한 것으로 간주하는 것이 유용할 수도 있다. 그리고 형태나 기능에서의 이러한 상관성은 두 현상을 포괄하고 있기 때문에, 앞으로 인간의 전례와 예술을 비교할 때, 유익할 수도 있다.

예식적인 전례들은 의사소통적이다.(Rappaport, 1984) 이러한 전례들은 의사소통의 참가자들에게 가치 있는 어떤 것을 "말"하고 의사소통 집단에게 일반적으로는 표현할 수 없는 것들을 표현할 수 있도록 "언어"를 제공한다. 우리가 보았던 것처럼, 동물에서의 전례화된 표시들도 또한 메시지를 이해할 타자에게 정보를 보내는 의사소통 도구들이었다.

행동학자들은, 정서적으로 동기화된 행동이 전례화된 표시들에서 "형식화formalize"되거나 "운하화canalize"되어서, 사회적 조화가 보다 부드럽게 성취되고 유지되도록 한다는 점을 강조한다.(Huxley, 1966: 250) 인간

학자들도 놀랍게 비슷한 용어를 가지고 인간의 전례화된 예식의 기능들을 서술한다. 그들은 전례화된 상징들이 "자극하는 도구로서 증오, 두려움, 애정, 슬픔과 같은 강력한 정서들을 일으키고 수로화channel하고 길들인다."(Turner, 1969: 42-43)고 서술하거나, "신화전례 복합체는 신체적 느낌의 상태들에 대한 외적인 통제 체계를 제공하여 사회를 통제하는 메커니즘"(Munn, 1969: 178)이라고 말하거나, 전례는 "애매하거나 낭비적인 관계들을 조절하는 것"(Rappaport, 1971)이라고 말한다. 북서 아마존의 쿠베오족the Cubeo이 복잡한 애도의식을 거행하는 능력은 "적합한 분위기와 감정들을 발생시키도록 조처하는 그들의 기량을" 입증하는 것이라고 평가되는데, 그들은 또한 명확한 과정을 밟아가는 그들의 느낌들의 변화에 맞추어 전례적인 행사들의 진행을 조정함으로써 그 예식을 수행한다.(Goldman, 1964: 118, 121)

전례화된 동물들의 표시들이 사회적인 일치를 증진시키는 데에 관계하는 것과 꼭 마찬가지로, 인간의 전례가 사회적인 응집력을 표현하고 강화하는 수단이자 목적이라는 것이 인간학 이론의 공리이다.[4] 다양한 기대들, 능력들, 그리고 이해수준들을 가진 개인들이 전례에 참여함으로써 통일을 이룬다. 전례는 그 개별적인 참여자들보다 더 큰 것이다.

반복되는 일상적인 삶으로부터 시공간적으로 구분된 장소에서 인간의

4 예를 들어, James Fernandez(1969: 12)는 브위티Bwiti 숭배 전례에서 산출되는 집단 통일성은 "더 큰 것으로서…사회의 친족 행사에서는 전적으로 결여되어" 있는 것이라고 진술했다. 전체 입장에 대한 강력한 진술은 다음과 같다. "[Ndembu족의 Nkula 예식의] 실제 목표는 갈등으로 찢어진 사회 집단을 재통합하는 것이다. … 예식들 속에서 가치들과 기준들은 이러한 모델이나 청사진이 도전이나 위협을 받는 그러한 상황에 놓인 사람들 앞에 생생하게 전개된다. … 전문가들이, 춤, 노래, 희생, 특별한 복장을 입는 것, 그리고 정형화된 행동을 하는 것과 같은 자극적인 환경 아래서, 사회의 뒤편에 있는 조직 원칙들을, 그러한 상황의 사람들에게, 상징들과 해석들로 진술한다."(Turner, 1966: 302)

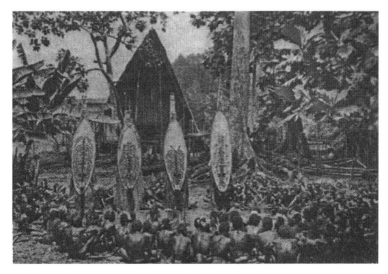

그림 16 통과의례

전례들이 수행되기에(Kapfere, 1983: 2), 인간의 전례 예식 일반에서 특징적인 것은 일상적인 맥락에서 도출된 대상들이나 단어들이 보통은 드러나지 않는 잠재성을 획득할 수도 있다는 것이다. 단어들이나 대상들의 은유적이고 상징적인 사용이 전례의 본질이다. 비슷하게, 동물에서의 전례화된 표시들도 통상적이고 일상적인 동작으로부터 도출된 동작들을 사용하지만, 그러한 동작들은 새로운 맥락에서 새롭게 부여된 의미를 획득한다. 이러한 동작들은 강조되거나 과장될 수도 있는데, (예컨대 사용되는 몸의 일부가 눈에 띄게 표시되거나, 몸짓이 빨라지거나 느려질 수도 있다.) 이는 전례의 정서적 효과에 전형적으로 동반하는 완곡어법이나 비유적이고 이상한 표현양식들과 꼭 같다. 우리는 이러한 예로 오스트레일리아 중앙부의 아란다족the Aranda의 노래(Strehlow, 1971), 에스키모족의 특별한 "집회 언어"(Freuchen, 1961: 277), 가봉의 브위티 숭배 전례 설교에서의 은유, 말장난, 동음이의,

직유 등을 들 수 있다.(Fernandez, 1966: 66-69)

많은 동물들의 전례화된 행동은 "전형적인 강도typical intensity"(Morris, 1966: 327)라고 부르는 것을 보인다. 그것은 보통 엄격하게 규정되어 있기 때문에, 빈도가 빠르거나 느리거나, 동작 각도가 넓거나 좁거나, 리듬에서의 변화가 있거나 하면, 그 신호의 의사소통적인 효율성을 떨어뜨려 대부분의 경우에는 적합한 반응을 이끌어내지 못한다.(Lorenz, 1966: 276-77) 애매성은 과장이나 확대 혹은 여분의 반복에 의해서 더욱 확실하게 배제된다.(Lorenz, 1966: 281) 정형성과 엄격성이라는 이러한 특징들은 인간의 전례적인 의식들에서도 또한 볼 수 있는데, 예식들에서는 모든 세부절차가 확실한 순서로 그리고 보통 반복되는 지정된 방식으로 수행되어야만 한다.(예, Strehlow, 1971)

동물들의 전례화된 행동에서는, 수많은 가변적이고 독립적이고 요소적인 본능적인 동작들이 하나의 부드러운 필수적인 연쇄적 진행을 이룰 수도 있다.(Lorenz, 1966: 277) 비슷하게, 인간 전례 행동에서도, 일단 그것이 가동되면, 하나의 예측 가능한 부드러운 연쇄적 진행이 계속되는 듯하다.—이러한 진행은 본능적으로 이루어지는 것이 아니라 학습을 (혹은 조건화를) 통하여 그래서 예상에 의해 이루어진다. 예를 들면 발리섬의 전례(Belo, 1960)나 아이티Haiti섬의 부두voodoo 의례(Deren, 1970; F. J. H. Huxley, 1966: 425)에서 몽환에 사로잡힌 사람이 "프로그램대로 움직이는" 것처럼 보이는데, 이처럼 참가자들이 몽환에 사로잡히는 것이 목적인 그러한 전례의 경우에는 특히 그러하다.

비슷하게, 전례 참가자들의 환각적인 비전들도 정형화될 수 있는데, 가봉의 팡족the Fang의 브위티 숭배 전례나 콜롬비아 북서아마존의 투가노족 the Tukano이 그러한 예들이다. 이러한 경우에는 생리적 경험이나 시각적 경

험이 크게 개인의 기대와 관계되어 있다고 보인다.

　전례화된 표시들에서의 동물과 인간의 명백한 차이 하나는, 인간의 전례에서는 상징이나 단어가 애매해서 몇 개의 활동들이나 대상들이 하나의 형식 속에 포함될 수도 있다는 점이다.(Turner, 1967: 28) [동물들에서의] 간단하고 명료한 전례화된 표시는, 인간의 예식들에서는, 암시적인 의미가 들어 있을 수도 있는 전례적 상징으로 대체된다. 그러한 상징적 압축이나 농축은, 너무 광대하기 때문에 분리하여 개별적으로 기억할 수 없는 문화적이고 자연적인 과정들에 대한 복잡하고 방대한 정보를, 하나의 파악 가능한 전체에 결집시키는 데에 기여할 수 있다. 예를 들어, 오스트레일리아 원주민들의 토템 신화들과 전례들에서는 인간사회의 범주들이 자연의 범주들과 같은 단어들로 분류된다.(Maddock, 1973: 405) 이러한 점에서 인간의 전례 예식은, 전례화된 행동과 같이, 비록 다른 방식으로이기는 하지만, 표현의 경제성을 확보한다.

이란의 금요기도

미국 일리노이 주 스프링필드에서 에이브러햄 링컨의 무덤으로 연례 애국 행진을 하고 있는 보이 스카우트

대만의 쌍십절 국경일 축하 행사

그림 17 전례 예식

예식적 전례들이 인간사회에서 가지는 기능적 가치들을 인간학자들이 서술하고 있는 용어들은, 동물들의 전례화된 행동들이 생존 가치를 갖는다는 것을 설명하기 위해 행동학자들이 사용하는 용어들과, 놀랍게도 아주 비슷하다. 예를 들자면, 전례들은 수많은 방식으로 사회적 기능을 부드럽게 증진시킨다. 전례들은 공통의 신념들이나 가치들을 복창하고, 그렇게 함으로써 세계를 설명하고 의미를 제공함으로써, 참가자들을 묶고 결집시킨다. 전례들은 집단적인 신체적 느낌들과 정서들을 집단적인 사회적 삶의 필요와 통합시킨다. 전례들은, 통과 의례에서와 같이, 관계들을 조정한다. 전례들은 자의적인 것을 필수적인 것으로 전환시켜, 집단에 결정적인 이익이 되는 관행들과 교리들을 보증한다. 전례들은 고통스러운 생각들이나 강박적인 두려움들을 형식화된 방식으로 "풀어냄"으로써 해소할 수도 있다.

인간들에서, 전례들은 또한 중요한 정보를 효율적으로 전달하고 기억할 수 있도록 한다. 복창, 상징적 압축, 정서적 고양, 모든 감각의 사용—이 모든 것들이 문자 사용을 하지 않는 사회들에게 분명히 도움이 되는 "부족 백과사전"의 기억을 돕는다.(Havelock, 1963; Pfeiffer, 1977, 1982)

우리가 전례와 놀이의 행동들을 비교해 보면, 중요한 유사성과 함께 중요한 비유사성도 보게 된다. 특정한 예들에서 놀이가 진지하지 않고 기능적이지 않다면, 전례는 그 반대로 매우 진지하고 직접적으로 기능적이다. 전례의 대개의 이유는 치료하고, 사냥의 성공을 가져오고, 역할 변화나 관계를 조정하는 것이지만, 놀이의 대개의 이유는 일반적으로 "재미"를 보거나, "노닥"거리는 것이다. 또 놀이는 거의 언제나 즐거운 것이지만, 전례는 참가자들에게 특별히 즐거움을 줄 수도 있고 그렇지 않을 수도 있다.

그러나 다른 특징들에서 놀이와 전례는 닮았다. 양자는 매우 사회적이다. 양자는 긴장과 이완을 평소보다 더 많이 사용하며, 맥락에서 벗어나는

남인도의 결혼식

1943년 4월 미국 필라델피아 유대인의 할례 의식 Bris

그림 18 전례는 관계를 조정한다

행동을 하고, 놀라도록 만든다. 즉 기대와 예상을 조작한다. 양자는 반복, 과장, 모방, 그리고 정성들임과 같은 특성들을 평소보다 더 많이 사용한다. 놀이는 전례보다는 변화와 새로움, 자발성과 예측불가능성과 훨씬 더 관련되어 있다. 전례는 일반적으로 정형화된, 미리 정해진, 그리고 심지어는 융통성 없는 활동들을 지향하기는 하지만, 일상적인 생활 과정과는 확연히 대비되는 일반적이지 않은 축제 분위기를 가진 장소에서 수행된다.

가장 중요한 것은, 전례가, 놀이와 같이, 상징으로 가득 찬 은유와 관련되어 있다는 점이다. 이러한 은유에 의해 창조되는 다른 세계에서는 일단 일상적이었던 사물들이 일상적이지 않은 사물들을 의미하는 잠재력을 얻게 된다. 이러한 세계에서, 일반적으로 병립할 수 없었던 사물들도 전례 없는 설득력 있는 통일체로 결합되거나 양립한다.

예술에도 또한 얼마간, 우리가 그렇다고 생각하는 대로, 같지 않은 것들

그림 19 철제 조각과 자갈 시

을 결합하는 가장과 은유의 성격을 가지고 있다. 자전거 좌석 위에 장식된 핸들은 황소의 머리이다. 흰 옷을 입은 여성은 죽어가는 백조이다. (아가서에 나오는) 술람미의 여자의 복부는 백합꽃으로 둘러싼 밀더미이다. 예술과 전례 예식, 둘 다에서 일상과는 구별되는 "다른 세계"가 호출된다. 전례와 예술이 분리될 수 없는 원시사회들에서, 진짜로 좋은 것들은 (오늘날의 표현으로 예술 작품들은) 의식이나 과시를 행하지 않을 때는 보통 보거나 들을 수 없다. 그래서 그러한 것들은 바로 그 희소성에 의하여 "특별함"이라는 오라aura를 획득한다.(Glaze, 1981; Biebuyck, 1973: 166)

전례 예식과 예술을 더 비교해 보면 양자의 형태와 기능에서의 놀라운 추가적인 유사성이 드러난다. 둘 다 의사소통적이어서 보는 사람들에게나 참가자들에게 "무엇인가를 이야기"한다. 사실 양자는 모두, 그렇지 않았더라면 소통될 수 없었을 것을 이야기할 수 있게 하는, 하나의 언어를 제공한다.(Feld, 1982: 92) 즉 이미지들, 단어들, 몸짓들은 외연적인 일반적인 의미 **이상**의 것을 이야기한다. 둘 모두에, 정서의 패턴화, 수로화, 형식화가 있다. 그렇지 않았더라면 제멋대로이거나 흩뜨려졌을 내용에 하나의 형태가 주어지고, 이러한 모습이나 구조에 실려 정서적 의미가 운송된다. 예술은 맥락으로부터 떨어져 나온 요소들을 사용하여, 일반적인 요소들을 (예컨대, 색깔들, 소리들, 단어들을) 하나의 [새로운] 배열로 재구성함으로써 그것들이 일상적인 것 이상의 것이 되게 한다. 오늘날의 예술에서 그러한 것처럼, 전통적인 에스키모의 예술에서도 그러하다. 그곳에서 "최고"의 즉흥 시인이자 가수는 샤먼들, 즉 무당들이라고 보통 간주되는데, 그들은 모든 것을 다른 이름이나 에둘러 부르는 전례적인 특별한 "강령 언어seance language"에 정통하다.(Freuchen, 1961: 277) 그리고 극장 공연이나 전례 공연이나 모두 청중들에게 존재나 의식의 변화를 산출한다.(Schechner, 1985)

우리가 볼 때 정형성과 엄격성이 예술의 특징은 아니지만, 역사적으로 보면 다른 문화들이나 다른 시기들에서는 창의성과 새로움이 사랑을 덜 받았고 명확한 예술적 표준이 정식화되어 있었다. 전례적인 행동의 정형화된 동작들처럼, 어떤 예술은 심지어 일종의 전형적인 강도에 의존할 수도 있다. (갈매기가 의도적인 동작으로 머리를 상하좌우로 움직이거나 날개를 퍼드덕거릴 때) 동작의 폭이 시공간 상의 어떤 전형적인 영역 내에 있어야만 (너무 넓거나 좁거나, 크거나 작거나, 빠르거나 느리지 않아야만) 하며 그렇지 않으면 다른 갈매기들이 그것들을 의사소통의 표시로 알아챌 수 없는 것처럼, 전형성에 대한 비슷한 주의가 때로 인간의 음악 만들기에서도 나타난다. 뉴기니의 칼루리족the Kaluli은 "선율적으로 노래되는 문자화된 울음"에서 선율적인 간격을 두고 왔다 갔다 하는데, 그래서 일곱 개의 동일한 값의 음표가 언제나 7내지 8초간 연주된다.(Feld, 1982) 부시맨의 넘num 노래에서 기초가 되는 박자는 언제나 초당 일곱 내지 여덟 박자이다.(Katz, 1982)

모든 동물들에서처럼, 인간에게도 시공간 속에서 구조적인 요소들을 지각하는 정상성이라는 한도들parameters of normalcy 같은 것이 있다. 그래서 예를 들자면, 타고난 표준 리듬을 가지고 특정한 빠르기를 "빠르다" 또는 "느리다"라고 판단하고(Holubar, 1969), 그에 따라 반응한다. 이는 우리가 정상적인 것에 대한 선천적인 소질 때문에 많은 형상이나 몸짓에서 비정상성을 인지하는 것과 같다.

인간의 예식들과 동물의 전례화들은, 후자가 직접 수행되고 애매하지 않은 반면, 전자가 종종 다층적인 의미들이나 연상들과 공명하여 의미가 풍부하다는 점에서 다르다. 예술에서는 시공간적인 구성이, 한계들 내에서 예측 가능하고, 또 동시에, 한계들 내에서 예측 불가능하다.—미학적 반응에서 중요한 긴장과 이완이 이렇게 산출된다.(Kreitler and Kreitler, 1972;

Meyer, 1956)—이런 까닭에 "전형적인 강도"와 시공간적인 정상성이라는 한도들에 민감한 소질이 예술가와 수용자가 이러한 한계들이라고 보는 것의 한 요소이다.

인간 전례들과 예술에 상징이 가득 차 있는 경향과 동물의 전례적 행동에서 보이는 과장의 현상을 견주어 볼 수 있다. 과장이나 강조는 강세나 확대 그리고 눈에 띄는 시공간적 위치에 의해서만이 아니라 반복에 의해서도 달성된다. 인간들의 전례를 관찰해 보면, 특별히 반복과 심지어는 잉여의 요소들을 볼 수 있다.(예, Leach, 1966: 404, 408) 예술에서 (반복을 포함하여) 과장의 예들은 너무도 일반적이어서 셀 수 없을 정도이다. 경제성, 서로 다른 것들의 통일, 의미의 다양성과 같은 전례의 다른 특징들은, 절대적인 불가피성과 함께, 오늘날 우리가 예술이라고 부르는 것의 잘 알려진 특징들이다. 이는 우리 사회에서나 원시사회에서나 마찬가지이다.

종종 언급되는 예술과 전례와 놀이 간의 유사성들은 우리가 예술을 (전례나 놀이와 같이) 진화하며 생존 가치를 갖는 하나의 "행동"으로 이해하려는 시도가 잘못된 것이 아니라는 확신을 갖게 한다. 이 셋이 원래부터 밀접하게 연관되어 있다고 가정하는 것이 합리적이라고 보인다. 인류의 진화가 그 속에서 이루어진 전형적인 사회집단에 우리보다 더 가깝다고 보이는 보다 단순한 사회들에서, [이 셋의] 애매하다고 해도 밀접한 관계를 쉽게 볼 수 있다.(예, Gell, 1975; Heider, 1979; Radcliffe-Brown, 1922; Goodale, 1971)

3. "특별하게 만들기"

예술에 대한 행동학적이지 않은 일반적인 생각들에—예술은 무엇인가?

그것은 무엇을 하는가? 그것은 필요한 것인가 아닌가? 그것이 왜 필요한가?에—동반되는 어려움들을 서술하였고, 놀이와 전례의 행동들에 대한 행동학적 개념들을 앞서 소개하였으므로, 행동으로서의 예술에 대해 토론하는 것이 드디어 가능하게 되었다.

행동으로서의 예술이라는 내 자신의 관념은, 예술들의 먼 시작에서부터 오늘날에 이르기까지 예술들의 다양하고 유사하지 않은 표현들에서 볼 수 있는 예술들의 이면에 놓여 있는 근본적인 행동적인 경향이 있다는 나의 주장에 근거하고 있다. 이러한 관념은 앞으로의 장들에서 가설적인 재구성을 통하여 전개될 것이다. 이러한 전개의 결론은, 사람들의 예술적인 인공물들과 활동들이, 명백한 "미학적" 동기 없이, 그리고 현대 예술의 매우 강력한 자의식적인 창조 없이, 생겨날 수 있다는 것이다. 나는 이러한 경향을 **특별하게 만들기**making special라고 부르고, 언어나 도구의 숙련된 제작 및 사용과 마찬가지로, 그것이 인류에게서 특징적이고 보편적이라고 주장하고자 한다.

우리가 익숙하게 예술이라고 부르는 것이 무엇이든지 간에, 그것에는 어떤 **특별함**이 있다고 암묵적으로 또는 공개적으로 인정한다. 예술적 실재, 혹은 그러한 실재라고 간주되는 것에, 우리는 정성elaborate을 들이고, 형태를 새롭게reform 하고, 특정성particularity(독특성, 즉 "특별함"에 대한 강조)뿐만 아니라 의미import(가치, 즉 "특별함")도 부여한다.—이러한 의미를 마술이나 아름다움이나 정신력이나 유의미성과 같은 그러한 것이라고 부를 수도 있다.

특별하게 만들기는 의도나 숙고를 포함한다. 어떤 생각의 **모양을 짓거나** 그것을 예술적으로 표현하거나 대상을 **장식**하여 생각이나 대상이 예술적이라고 인정 받을 때, 표현과 장식은 어떤 사람의 활동이나 주목 없이는 존

재하지 않았을 특별함을 생각이나 대상에 부여하는 (혹은 인정하는) 것이다. 나아가, 특별하게 만들기는 **그러한 활동이나 인공물을 일상과는 다른 "영역"에 가져다 놓는다.** 과거의 대부분의 예술에서 보면, 일상과 대비되는 그 특별한 영역은 마술적이거나 초자연적인 세계였으며—오늘날 선진 서구에서와 같이—순수하게 미학적인 영역이 아니었다.[5] 그렇지만 마술적인 영역이든 미학적 영역이든 그 모두에서 일상적인 평범한 현실로부터의 돌연변이 혹은 양자 도약이 있다. 그래서 그 곳에서는 삶의 핵심적 필요와 활동들이— 먹기, 자기, 음식을 얻고 준비하기가—다른 특별한 동기와 태도와 반응을 가지는, 다른 세계가 생겨나게 된다. 기능적 예술과 기능적이지 못한 예술 모두에서, 대안적인 현실이 인정되고 도입된다. 특별하게 만들기는 이러한 대안적인 현실을 인정하고 드러내고 구현한다.

예술가와 수용자 모두 예술에서, 일상적인 경험보다 우월한 것은 아니라고 해도, 일상적 경험과 다른 세계와 밀접하게 연결되어 있다고 보통 느낀다. 그 다른 세계를 지칭하는 이름으로는 상상, 직관, 환상, 비합리성, 환영, 가장, 이상, 꿈, 성스러운 영역, 초자연, 무의식 등이 있다. 종종 예술 작품은, 원시적인 전례에서나 (프로이트의 일차 과정primary process이나 융의 원형 archetype과 같은) 예술에 대한 근대적인 심리분석적 해석들에서, 이러한 다른 영역을 상징하는 것으로 간주된다. 예술가가 이러한 특별한 영역에 접근하는 한—실제로 원시사회들에서 자주 있는 일이지만—예술가는 의심과 두려움과 경외의 시선을 받을 수도 있다.

클로드 레비스트로스Claude Lévi-Strauss가 관찰했듯이, 가장 단순한 의미

5 예를 들어, 콩고 공화국 동부의 레가족the Lega은 인공물을 그들의 브와미bwami 전례에서 사용하는데, 그때 그들은 그렇게 하여 그것을 신성하게 하고, 그것의 위상을 일반적인 것에서 특별한 것("isengo")으로 변경시킨다.(Biebuyck, 1973: 157-58)

그림 20 파푸아뉴기니의 유골함

에서, 활동이란 실재에 신선한 실재를 더하는 일이다. 오솔길에 있는 한 나무에 표시를 하는 것은 그 나무를 다른 나무들로부터 구분하여 그것을 독특하게 하는 것이지만, 길을 찾는다는 목적에 필요한 이상의 것을 하려는 의도는 없다. 특별하게 만들기는 "표시하기marking"와 구별되어야만 한다. 왜냐하면 그것은 실재(나 경험)를 빚어내고 장식하여 그것이 다른 방식으로 추가적으로나 대안적으로 실재하도록 만들기 때문이다. [오솔길에서 장승을 본다면] 우리의 눈은 초점을 다시 맞추게 되고, 이전의 위상과 다른 새로운 모습이나 배경이 수립되며, 우리는 아마도 "특별하지 않은" 실재에 가졌을 것보다 더 강한 느낌을 가지고 정서적으로 반응할 것이다. [예술에서, 그래서 특별하게 만들기에서] 실재는, 특별할 것 없는 일반적인 상태에서—우리가 그것이나 그것의 요소들을 당연시하는 상태에서—유의미하거나 특별하게 경험되는 실재로, 변환된다. 이렇게 되면 요소들은 강조나 결합이나 병렬에 의해서 초실재성metareality을 획득한다.

놀랍게도, 보편적인 인간 행동을 서술하려고 애썼던 사람들은 (예, Wilson, 1978; Young, 1978; Fox, 1971) "특별하게 만들기"를 언급하지 않았다. 그렇지만 그것은 일반적으로 거론되는 행동들 중 어떤 것으로 대체되거나 환원될 수 없다. 인간 본성에 대한 많은 관찰자들이 인간에게는 빵 이외의 것에 대한 욕구가 있다고 지적한 것은 사실이다. 그들의 관찰에 따르면, 인간들은 생명 과정에 필수적이라고 객관적으로 판정된 것 이상의 것을 필요로 한다. 그들은 이러한 것을 때로 "종교적 필요" 또는 "미학적 필요"라고 불렀다. 때로 이 둘은, 종교가 인간 예술의 한 형태라고 말하거나(Firth, 1951) 종교적 정서가 일종의 미학적 감상이라고 주장할 때(Fernandez, 1973)처럼, 혼동되기도 했다.(제7장의 각주 29도 보라.)

어떤 사람들은 또한 [종교적 필요나 미학적 필요와 동급의 것으로] "인

지적 명령cognitive imperative"(d'Aquili et al., 1979)이나 타고난 "설명의 필요 need for explanation"(Young, 1978: 31)를 언급하고 있는데, 이러한 것들이 인간들에게 그들이 지각하는 사실들이나 사건들을 사회적으로 광범위하게 공유된 일종의 설명의 틀에 맞추도록 하며, 그리하여 "미학적" 만족을 산출한다고 주장한다. 그러나 이러한 공식화는 나의 틀이 인정하는 필요를, 즉 모습을 빚고, 정성을 들이며, 어떤 상황에서는 필요 이상으로 그렇게 하며, 그리고 일상과는 다른 세계를 불러내기 위하여 이를 특별히 할 필요를 무시하고 있다.

아주 초기부터 인간들이 특별함을 인정하고 반응할 수 있었다는 것은 명백하다고 보인다.—적어도 이렇게 보아야, 아슐기의 사람들이 10만 년 전에 패턴이 있는 화석 수암을 선택하여 그것을 쪼개어 그 패턴을 사용하는 도구를 만들었다거나, 일반적이지 않은 "무용한" 화석 산호를 가지고 다녔던(Oakley, 1971; 1973) 이유를 설명할 수 있다. 호모 에렉투스 중 북경원인은 자신들의 거주지에서 상당히 멀리 있는 곳으로부터 가져온 보석수준의 석영 수정 (암석 수정)으로 도구를 만들었다.

특별하게 만드는 경향은 아마도 심지어 25만 년 전에도 있었을 것이다. 남 프랑스의 바다절벽 동굴의 인간 유해 사이에서 발견된 노란, 갈색, 빨간, 자주 색깔이 칠해진 단편들을 보면 이렇게 짐작할 수 있다. 이러한 것들은 그것들의 "특별한" 색깔 때문에, 그래서 "특별한" 목적들에 적합했기 때문에, 선택되었을 것이라고 가정할 수 있다.(Oakley, 1981) 인도의 아슐기 거주지에서 발견되는 붉은 적철광은 아마도 색칠할 재료로 사용하기 위하여 25킬로미터 떨어진 곳에서 가져왔을 것이다.(Paddayya, 1977) 인간들이 자신들의 몸에 장식적인 디자인을 적용하는 짐작건대 아주 오래된 관행은, 본래 평범하고 개간되지 않은 것에 세련된 것을 더하고 부여하는, 자연에

인간의 문명적 질서를 부여하는—즉 그것을 특별하게 만드는—한 방식으로 해석할 수 있다. (램프Frederick Lamp는 1985년에 시에라리온Sierra Leone의 오늘날의 템네족the Temne 여성의 흉터 만들기나 머리칼 끈 말기를 이렇게 해석했다.)

내가 모든 예술이 특별하게 만들기라는 "공통분모"를 가지고 있는 것으로 보인다고 주장하고 있기는 하지만, 예술 행동이 물론 특별하게 만들기로 "환원"될 수는 없다. 특별하게 만들기라는 관념은 너무도 단순해서 예술에 대한 우리의 근대적 관념의 중요한 특징들 중의 약간을 빠뜨리고 있는 듯하다. 그렇지만 내가 보기에는 이렇게 해서 확립된 것이 빠져서 보충해야 하는 것보다 더 크다.

그림 21 쥐라기에 살았던 산호의 문질러 닦은 부분

우선, 어떤 흐릿하게 정의된 본질보다는 "특별하게 만들기"를 출발점으로 사용함으로써, 우리는 현대 인공물들과 같은 범주이기는 하지만 자의식적인 미학적 동기 없이 만들어진 다른 사회들의 인공물들을 검토하여 망설임 없이—보통 그러할 때 전제되는 애매하거나 입증되지 못한 미학적 관념들을 불러내지 않고서도—예술이라고 부를 수 있다.

사물들을 특별하게 만드는 인간의 욕구나 성향을 가정하면, 우리는 왜 많은 사람들이 **좋은** 예술 없이도 아주 만족스럽게 살 수 있는지를 설명할 수 있다. (이는 인간이 "미학적" 욕구를 가진다고 주장하는 사람들은 설명하기 어려운 사실이다.) [특별하게 만들기라는 예술적 경향성이 있다는 사실을 입증하기 위하여] 필요한 것은 꼭 그 자체로 좋은 (즉 그 자체로 미학적으로 칭송할 만한) 예술이 아니라 "특별하게 만들어진 것들"을 이해하거나 개인적으로 제작하는 일이다. (물론 특별함은 종종 질적인 의미에서 "좋음"으로 이어진다. 왜냐하면 아름다움과 복잡성과 최고의 기량은 특별함의 끝점들이기 때문이다. 그러나 "좋은" 예술을 특징짓는 것은 철학자나 비판가들의 일이며, 적어도 지금으로서는, 행동학자들의 일은 아니다.)

게다가 특별하게 만드는 성향을 수용하게 되면, (예컨대 발리인들이나, 호피족과 같은) 어떤 사회들이 아주 형식적이고 독특하고 예식적이라는 사실을 설명할 수 있다. 그들은 말하자면 모든 것을 특별하게 만든다. 그러한 사회들에서, 삶과 예술은 상호 침투되어 있다. 이렇게 반론을 전개할 수도 있다. 일단 "특별한" 관행이 반복되어 관습화되거나 전례화되면, 그것은 더 이상 특별하지 않으며, 단순히 "일들이 수행되는 방식"일 뿐이다.[6] 이러

6 [물론 굳이 반박하자면] 이미 특별한 것을 더 특별하게 만드는 미로에 들어설 수도 있다. 그러나 이는 비판을 불합리하고 무용한 수준으로 가져가는 논의이다.

한 점을 부정하지는 않겠지만, 확실히 원시적이거나 전통적인 삶에는 "필수적인" 것으로 간주되는 정성들임과 꾸미기가 어디에서나 스며들어 있다. 또 특별함의 다양한 정도도 있으며, 어떤 것이 특별한가 여부와 얼마나 특별한가를 결정하는 것은 분명 학문적인 문제들이다. 그럼에도 불구하고 특별하게 만들기라는 일반적인 개념이 유용하고 유력하다고 나는 믿는다.

특별하게 만들기가 어디에나 있으며, 많은 전근대적인 사회들에서 명시적인 노력 없이 그것이 일상적인 삶에 통합되어 있음을 (그래서 거룩한 것과 거룩하지 못한 것이 공존하며, 정신적인 것이 세속적인 것을 뒤덮고 있음을) 인정하게 되면, 우리 자신의 사회에서 예술이 삶으로부터 어느 정도나 유리되어 있는지 알게 된다. 이는 또 예술에 대한 근대적 관념에 따르면 자율적이고 "그 자체를 위한" 것인 예술이 왜 나머지 필수적인 활동들과 선호들로 여전히 개념적으로 얼룩져있는지를 이해할 수 있도록 도와준다.

특별하게 만들기라는 핵심 성향을 확인하게 되면, 왜 예술이 그렇게 자주 그리고 강력하게 전례와 놀이와 닮았는지를 설명할 수 있다. 내가 예술을 "특별하게 만들기"라고 부르고 있기는 하지만, 그렇다고 해서 내가 처음으로 예술이 변형, "괄호 치기", 대안적인 실재의 인정과 수용이라고 정의한 사람은 아니다. 그렇지만 모든 괄호 치기나 변형이나 특별하게 만들기가 예술인 것은 아니라는 점이 강조되어야만 하겠다. 실제로 주의 깊은 독자는 예술과 마찬가지로 전례와 놀이도 "특별하게 만들기"라는 점을 간과할 수 없을 것이다. 예술과 같이 놀이와 전례도 초실재와 관련되어 있으며, 우리는 전례와 놀이를 많은 점에서 예술과 구별하는 것이 얼마나 어려운지를 앞에서 보았다.

얼핏 보면, 앞에서 예술의 특징을 질서, 인공물, 집중도로 규정했을 때, 우리는 그러한 특징들이 예술적 행동과 마찬가지로 비예술적인 행동의 특

그림 22 특별하게 만들기

징으로도 자주 나타나기 때문에, 그러한 규정을 거부했다. 그와 마찬가지로, 특별하게 만들기도 예술과 함께 전례와 놀이의 특징으로 나타나기 때문에 적합하지 않다고 판단하는 것이 정당할 수도 있다.

순수[예술]주의자가 그렇게 판단하는 것은 당연하다. 하지만, 많은 원시 민족들의 언어들이나 관찰 가능한 행동들 모두에서 놀이, 전례, 예술의 연관성이 나타나고 있는 대로, 전례와 예술, 그리고 예술과 놀이 사이의 밀접한 진화적 관계는, 행동학적으로 말할 때, 우리가 옳은 노선에 있다는 우리의 희망을 강화한다. 질서, 인공물, 그리고 집중도는 특별하게 만들기보다는 훨씬 많은 종류의 활동들의 구성요소들이며, 내가 확신하는 한, 특별하게 만들기는 단지 전례, 놀이, 그리고 근대 서구인들이 예술이라고 부르는 것에서만 나타난다.

이런 까닭으로, 특별하게 만들기라는 관념은 예술 활동과 동의어로 간주될 필요는 없지만, 예술 활동의 어떤 특정한 예이든 그것의 주요 구성요

소이다. "예술"은 "특별하게 만들기"의 한 예라고 말할 수 있다. 따라서 우리가 **예술**을 하나의 존재나 본질로 그리고 하나의 행동으로 이야기하고자 한다면, 특별하게 만들기를 우리가 "예술들"이라고 부르는 것들(즉 노래, 춤, 조각 등)을 포괄하는 집합이나 상위 종류라고 간주하는 것이 가장 현명하고 현실적인 것으로 보인다. 이것은 평범하게 보일 수도 있는데, 왜냐하면 이는 가치라는 자극적인 문제를, 그리고 그래서 [예술이 아닌 것들을] 제외시키는 주된 힘을, 논외로 하기 때문이다.

행동학적 관점에서 보면, 예술은 특별하게 만들기와 같이, 가장 위대한 결과물들로부터 가장 단조로운 결과물들까지 펼쳐 있는 하나의 영역을 포괄한다. 그렇지만, 단순한 만들기나 창조하기는, 특별하게 만들기도 예술도 아니다. 얇게 깎은 돌 도구는, 그것이 어떤 방식으로든 특별하게 만들어지지 않았다면, 필요 이상으로 오래 작동하거나 그렇게 작동해서 들어 있는 화석이 훌륭하게 보이는 것일 뿐이다.[7] 순수하게 기능적인 사발은 우리 눈에는 아름다울 수 있지만 특별하게 만들어지지 않았다면 그것은 예술 행동의 산물이 아니다. 사발의 유용성과 무관한 고려에 따라 그것에 홈이 파지고, 색이 칠해지고, 어떤 다른 손길이 가해지자 말자, 그것의 제작자는 예술적 행동을 보인 것이 된다. (아니면 전례이거나 놀이를 보이게 된다. 우리는 이미 어떤 사회들에서는 종종 그러한 구분이 명백하지 않거나 필요하지 않다는 점을 보아 왔다.) 컵과 접시를 어떤 방식으로 놓고 있는 주부는 예술적 행동을 하고 있는 것이 아니다. 그녀가 의식적으로 식탁을 색깔과 말쑥함의 관점에서 정돈하자 말자, 그녀는 예술적 활동을 하고 있는 것이다. (아니면 그녀

7 그래서 나는 앞에서 그림으로 본 아슐기의 손도끼들이 "특별하게 만들기" 혹은 아마도 예술의 예라고 부르고자 한다.

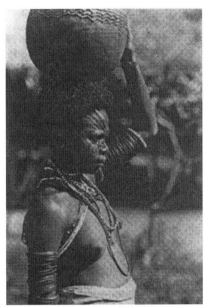

파푸아뉴기니_진흙 그릇과 여성의
얼굴이 특별하게 만들어졌다.

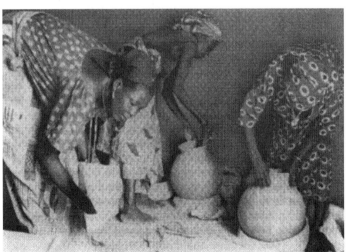

오트볼타(현재명은 부르키나파소) 지역_진흙 그릇을 만드는 여성들

그림 23 특별하게 만들기의 다른 사례들

는 "특별한 경우의 식탁 차리기"라는 전례화된 이념을 실천하고 있을 수도 있다.) 기능적이며, 아무것도 없는, 별 볼 일 없는 벽은, 부조나 심지어는 긁어서 그리는 그림을 통해 예술로 살아날 수도 있다.

자신의 작품이 전시되는 화랑의 마루청 아래서 자위하는 예술가나, 예술 작품의 필수적 요소로서 수행되는 예술가의 자신에 대한 고통 부여가 "실재의 변형"이냐를 나는 물어 왔다. 나는 여기에 '그렇다'고 답하고자 한다. 왜냐하면 두 행위 모두, 일상생활에서는 아주 다른 환경에서 수행되는 활동들의, 인위적이고 자의식적인 형태들이기 때문이다. 자위행위나 자신에 고통을 가하는 것은 그 자체로서는 예술적인 활동들이 아니다. 그러한 활동들이 미학적인 이유로 자의적으로 수행되고, [일상적] 맥락에서 벗어나, 어떤 기회에 특별하게 만들어지고, 그러한 기회를 특별하고 기이하게 만들 때, 그러한 것들은 예술적인 활동들이 된다.

1) "예술이란 무엇인가"에 대한 새로운 시각

우리가 생각하고 있는 특별하게 만들기라는 관념과 관련하여, [인간, 특히 성인의 놀이와 전례 외에도] 우리는 "그러나 그것이 예술인가?"라는 물음의 어떤 다른 예들을 살펴볼 수 있다.

예술의 "보편성"이나 중요성을 보여 주고자 하는 필자들이—개별적으로 또 주의 깊게 자신의 혼례 둥지를 장식하는 바우어새나 노래를 바꾸어 부르는 되새처럼—동물 세계들로부터의 예술적 행동이나 느낌의 예들을 제시하려고 하는 것은 일반적이지 않은 것이 아니다.(다음 예들을 보라. Burnshaw, 1970: 199ff.; Joyce, 1975; Hartshorne, 1973) 이러한 고립적이고 변칙

적인 예들은 기이하고 흥미롭다. 그러나 그것을 전례화된 표시(바우어새)나 놀이(개별적인 새가 종의 노래를 다양하게 부르는 것)의 예들이라고 말하는 것은 조금 지나친 듯하다. 물론 양자는 기본적인 기능적인 항목(둥지, 의사소통적인 음성 표식)에 정성을 기울인다는 [한정된] 의미에서 "특별하게 만들기"의 예들이기는 하다.

비슷하게, 침팬지 "예술"도 운동 활동, 탐구적 행동, 내지 놀이와 같은 어떤 것이라고 부르는 것이 더 나을 것이다. 유인원이 색칠을 하도록 허락되거나 격려를 받았을 때 색칠하는 경향은, 인류가 진화해 나온 고등 영장류에게 긁적대거나, 공간을 채우거나, 공간 내에 균형 있게 표시를 하거나, 리드미컬하게 치기를 반복하는 등의 유사한 "자발성"이 있을 수 있다는 가설을 지지한다.(Morris, 1962를 보라) 이러한 자발성은 의식적인 "미학적" 의도를 가지고 모양을 짓거나 장식하는 것은 물론 글을 쓰는 경향에도 통합될 수 있다. 그렇지만 침팬지 언어의 경우에서처럼, 그러한 능력들이 감탄할 만하고 기대하던 것 훨씬 이상이기는 하지만, (언어에서) 상징의 의도적인 발명이나 상징의 계획적인 결합이나 (예술에서) 장식하기나 모양 짓기는 초보적인 수준에서 멈춘다. 유인원의 이러한 성취들을, 마찬가지로 동물인 인간이 그 진화사에서 상대적으로 최근에 와서야 드러낸 능력들인, "언어"나 "예술"이라고 부른다고 해서 따로 얻어지는 것은 없다고 생각한다. 그것들을 통하여 알 수 있는 것은, 예술(과 언어)의 원형들이 유인원에까지 소급되어, 우리의 생물학적 과거에 보다 강력하게 뿌리를 두고 있다는 사실이며, 또 우리가 이러한 원형들을 독특하고 전례 없이 광범위하게 사용하고 있다는 사실이다.

정서를 표현하고 있다는 점에서, 인간 예술과 닮은 행동은, 동물 세계에 널리 퍼져 있다. 그러나 표현만으론 예술은 아니다. [그러한 표현에는] 특

정하지 않은 일반적인 정보가 소통되고, 그 메시지가 다소간 예측가능하고, 미리 정해져 있다. 게다가 동물의 표현적 행동은 보통 학습되지 않는다. 그에 반해 인간의 예술은 학습되는 문화적 활동이다.

인간의 예술과 닮은 새들이나 동물들의 매혹적인 활동들을 보며 기쁨이나 놀라움을 느낄 수 있다. 그렇지만 그것들을 광대하고 보편적인 창조적이고 표현적이고 미학적인 충동인 인간의 예술에 포함시킬 필요를 느끼지 않아도 되며, 그것들이 어떻든 예술과 연결되어 있다고 주장하지 않아도 된다. 내가 볼 적에, 그러한 것들은 인간들의 미학적 행동이나 그 기원에 대한 논의에 아무런 직접적인 관련을 가지지 않는다.

침팬지에 대해서 말했던 것은 대체로 아주 어린 아이들의 그리기에 대해서도 말할 수 있는 것이다. 이러한 것들은 운동 활동에서의 쾌락의 산물이거나, 호기심이나 탐구 활동 혹은 놀이의 산물들이거나 (혹은 이 모든 것이 결합된 것의 산물이다.)

특정한 예술적 행동은, 아이가 자신의 일상생활의 어떤 재료를 특별하게 만들 의도를 가지고 모양을 짓거나 장식하여, 그것이 다른 사람에게서 그것의 미학적 성질 때문에 (즉, 상징적 산물로서, **전위**transposition **때문에** 새로운 중요성을 얻는 일상적인 요소들의 전위로서) 반응을 얻을 때 발생한다고 말할 수 있다. 아이들은 또한 자신의 기량, 정확성, 끈질김, 혹은 작품의 아름다움이나 정말 같음 때문에 칭송 받기를 원할 수도 있다. 그러나 그가 의도적인 예술적 활동을 보였다고 말하기 전에, 그가 자신이 어떤 것의 형태를 그리거나 장식하여 다른 이들이 그러한 배열이나 장식 때문에 평가할 어떤 것으로 만들었음을 제대로 알 수 있어야만 한다. 책의 삽화를 복사하는 것은 예술이 아니며 끼적거리거나 단조로운 노래를 흥얼대는 것도 예술이 아니다. 물론 그러한 활동들에서 예술적 솜씨가 발달되기는 한다. 어

린 시절에 발달하는 모든 지각기술이나 동작기술은 나중의 예술적 노력에 필수적이다. 예술은 말하자면 이미 달성된 능력에 "더해지는 것"이 아니다.(Gardner, 1973)

제2장에서 서술된 원시사회들의 "예술"의 예들과, 오늘날 근대 사회에서의 많은 "예술적" 활동들의 예들은, 분명히 특별하게 만들기의 결과물인 사물들이거나 활동들의 예이다. 하지만 그것들을 "예술"이라고 간주하기보다는 말하자면 "놀이로서의 정성들이기" 혹은 "전례 예식들의 요소들" 혹은 단순히 서술적으로 명명된 활동들 (예컨대 회화, 작곡, 조각)이라고 간주하는 것이 보다 정직한 일로 보인다. 물론 특별히 미학적인 기준을 가진 비판가라면 이러한 대상들이나 표시들 중의 어떤 것을 "예술 작품"이라고 부르고 미학적 기준에 의해서 그의 이러한 구분을 설명하거나 옹호하고자 하는 것도 당연하다. 하지만 인간 행동학자로서 우리는 "예술"이라는 용어를 가능한 한 적게 사용하는 것이 오히려 나을 것이다. 왜냐하면 그것은 생물학적으로 부적합하고 공허하기 때문이다.

2) 특별하게 만들기의 자연선택 가치

전례와 놀이의 특성이자 예술 행동의 본질적인 특징인, 특별하게 만드는 경향은, 다윈의 원칙에 따르자면, 자연선택되어 상속된 소질이다. 인간 행동처럼 복잡한 특징들은 많은 유전자의 영향을 받으며, 그러한 유전자들 각각은 행동 표현의 조그만 부분만을 통제할 수 있을 뿐이지만, 자연선택은 어떤 기질이 보존될 것이냐 여부와 그것이 드러나는 방식에 보통 여전히 영향을 끼칠 수 있다. 상속되는 것은 이러한 방식이나 저러한 방식으로

행위 할 능력이나 경향이다. 유전적 기질과 환경의 제한들이 함께 행동의 발달을 인도한다. 만약 그러한 행동이 보다 큰 자연선택적인 적합성을 가진다면, 그것이 결국 보존될 것이다. 어떤 사회의 구성원들이 사물들을 특별하게 만들거나 그러한 특별함을 인지하는 경향을 가진다면, 그러한 사회는 그렇지 못한 사회들보다 더 잘 살아남을 것이라고 가정할 수 있다.

이렇게 가정한 다음에 우리는 "특별하게 만들기"라는 행동이 어떻게 생겨나고 그것의 적응적 이득이 어떤 것인지를 고려할 수 있다. 진화론자들은 새들의 엄청난 노래들의 자연선택 가치에 대해 어쩔 줄을 모른다. 그것들은 종, 성, 번식 조건 등에 대한 정보를 단순히 전달하는 데에 필요한 것보다 훨씬 정교한 듯하다. 새들의 노래들에서 보게 되는 명백하게 잉여적인 성질 때문에 어떤 조사자들은—예술에 대한 근대적인 견해를 생각나게 하는—반대편의 극단적인 견해로 비약하였다. 그 견해는, 새들의 노래들이 "그 자체를 위해" 수행되는, 노래가 노래하는 이에게 주는 순수한 즐거움을 위해 수행되는, 진화적인 사치라는 것이다.(Hartshorne, 1973; Thorpe, 1966)

어떤 동물 의사소통에서 볼 수 있는 "착취적인" 성격을—그 종의 내켜하지 않는 구성원들에게 그것들이 망설이는 일을 하도록 설득하는 성격을—확증하고자 한 최근의 연구는, 새의 노래가 일종의 수사, 설득, 최면으로 작동할 수도 있다고 주장하였다. (Dawkins and Krebs, 1978: 308) 지나친 것으로 보이기는 하지만, 무시할 수는 없다. 다른 새보다 더 오래 혹은 더 정성들여 노래하는 새는 자신이 영역의 주인임을 (그래서 다른 새들을 얼씬거리지 못하게 하려고) 크게 광고하고 있거나, 그들이 의사소통하고 있는 것 (즉 그들의 성적인 가용성, 육체적인 지구력)에 대해서 그들의 활동력이나 강력한 관심을 지속적으로 드러내고 있는 것일 수 있다.

비슷한 방식으로, (말하자면, 장식, 반복, 특정한 행위를 정성들여 수행하기와 같은) 특별하게 만들기는, 하고 있는 일의 바람직함이나 효율성을 타자(와 자신)에게 설득할 필요나 바람을 보여 주는 것으로 시작했을 수도 있다. 고통을 수용하는 것은 자신의 의도를 성취하는 보다 확실한 방법이다. (진지하게 다룰 가치가 있는) 어떤 것을 진지하게 다루는 것은 그것이 완성될 것임

오스트레일리아의 마법에 사용하는 성스러운 판자와 가리키는 도구

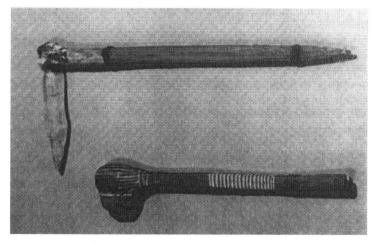

오스트레일리아의 얇게 자른 규암 도끼 혹은 곡괭이 그리고 장신된 돌도끼

그림 24 생활 도구들의 특별하게 만들기

을 확실히 할 것 같다. 어떤 우연한 표시나 특징이 효과적이라는 것이 입증되면, 다음 경우에는 그것을 다시 일부러 할 것이고 몇 번 더 할 수도 있다. 게다가, 한 사람이 고통을 감내한다는 사실은, 타자나 자신에게 그 활동이 할 가치가 있는 것임을 확신시킨다. 즉 그것을 강화한다. (강화로서의) 정성들임은 생활기여적인 활동들과—도구 제작, 무기류, 예식과—연계되면 생존율을 높인다. 해로운 활동을 특별하게 만들기 위하여 시간과 노력을 소비하는 인간들은, 관심을 보다 전망 있는 목표로 돌리는 다른 사람들보다, 살아남을 가능성이 적었을 것이다.

특별하게 만들기의 초기 예들은—호모 에렉투스가 색다른 돌이나 화석들을 가지고 다닌 것처럼—특별함을 **인지**하는 데에 있었던 것처럼 보인다. 그러한 경향은 아마도 많은 동물들이 (예를 들어, 까마귀, 바우어새, 산림쥐가) 빛나거나 신기한 대상을 알아채고 가지고 놀거나 아니면 간직하는 것과 거의 다르지 않을 것이다. 그 자체로서, 그것은 호기심이나 새것 좋아하기의 한 예라고 말할 수 있으며—이는 특별히 인간적이지도 않고 드물지도 않다. 그렇지만, 인간에게는 일반적인 것과 그 이상의 것을 구분하거나, 일반적이고 특별하지 않은 것들을 특별하거나 일반적이지 않은 것들로 즉 다른 영역이나 다른 질서에 올려다 놓는 추가적인 경향이 있다고 보인다. 이러한 경향은 인류의 상징화 능력 진화에 기여하였거나 영향을 받았을 것이며—불안이 상징적 영역에 전례적으로 집중되고 옮겨져서 어떻게든 그것을 더 쉽게 다루게 된 것처럼(Burkert, 1979: 50)—행동적 활동의 많은 영역에서 적응적인 이득을 부여할 수 있었을 것이다.

행동학적 견해에 따르면, **특별하게 만들기**는 자연선택 가치를 가진다. 그렇지만 인간의 진화사에서 하나의 독립적인 예술 행동을 그 자체를 위해서 장려할 자연선택이라고 주장하는 것은 불가능하다고 보인다. 최근까지

도, 다음 장에서 볼 것처럼, 예술은 자연선택 가치를 가지는 다른 활동들의 시녀들이었다. 예술의 "파생물들"이나 잔여물들은—독립적이고 분리된 혹은 초연하고 자율적인 미학적 창조나 반응은—잉여적인 유물들로서, 그것들의 독립성과 중요성은 문화구속적인 [즉 특정한 문화에 한정된] 신흥 현상이다. 그리고 예술을 위한 예술은 오직 최근에 나타난 현상이기 때문에, 그것이 진화적으로 중요한 효과를 가지기에는 충분한 시간이 분명히 없었다. 게다가, 예술을 위한 예술은 인류의 작은 부분에, 그것도 그 속의 엘리트들에 한정되어 있기 때문에, 그것을 전체 종의 특징으로 일반화할 수도 없다.[8]

개인들은, 사물들을 특별하게 만드는 일이나 예술 작품을 만들거나 그것에 반응하는 일과 관련하여, 다양한 경향들이나 능력들을 분명히 보인다. 그러나 이러한 것들은 일반적인 유전적 가변성의 결과로서 설명될 수 있다. 모든 사람이 달리고 수영하고 말하고 도구를 사용할 수 있다. 이것은 보편적이며 아주 적응적인 천부적 자질이다. 그러나 모든 사람이 올림픽 챔피언이 되거나 웅변가가 되거나 시계제작자가 될 필요는 없다.

그렇지만 이제 그러한 특별하게 만들기가 확인되고 서술된다면, 행동으로서의 예술의 기원과 그것의 진화 그리고 그것의 자연선택 가치에 대하여 말할 것이 많이 있게 된다. 이제 준비가 되었다. 우리는 우리가 논의하고 있는 것을—"특별하게 만드는," 그리고 그러한 "특별함"에 반응하는, 근

8 물론 오늘날 예술가들이나 예술품 수집가들이 그들의 활동에 의해서 예술품들의 위상이나 명성을 높이고, 능력과 부와 권력 등에서 그들의 우월성을 과시하며, 그래서 그들의 적합성에 영향을 준다고 주장할 수도 있다. 많은 현대 예술이 제공하는 원기회복이나 치료적 이익들도 삶을 고양시킬 수도 있다. 그러나 수백 세대라는 시간크기를 다루는 진화론자들이 볼 때, 조그만 지역의 몇 사람의 전형적이지 않은 개인들의 편애나 이득에 기초한 사변은, 행동학자들이 궁극적으로 관심을 가지는 종적 경향을 제시하는 데에 별로 가치가 없다.

본적이고 일반적인 행동 경향을 논의하고 있다는 것을―알고 있다. 다양한 환경적인 요구들에 의해서 수천 년의 선사시대 동안 다른 중요한 새로운 육체적이고 정신적인 타고난 재능들이 이러한 경향에 덧붙여졌을 것이고, 그 다음에는 그 반대로 그러한 경향이 이러한 재능들에 작용했을 것이다.

연약한 생물의 습성들과 필요들과, 냉정한 물리적 법칙들의 한없는 제한들, 그것들 간의 주고받음으로부터, 하나의 복잡하고 잡다하고 자기 강화적이며 조정 가능한 행동 경향이 생겨났을 것이다. 이러한 경향은 하나의 공통분모로 환원되거나 말쑥한 정의로 경계 지을 수 없는 속성이다. 더 좋은 단어가 없기 때문에 우리는 그것을 "예술"이라고 불렀을 것이다.

제 5 장 예술 행동의 진화

예술은 무엇을 위해 존재하는가를 확정하고자, 우리는 몇 개의 우회로를 걸어야만 했다. 제2장과 제3장에서 우리는 다양한 막다른 골목들에 도달했는데, 이는 "예술"이라는 단어가 행동학적으로 유용한 의미를 가지고 있지 않다는 점을 가리킨다. 마침내 앞 장에서 우리는 인간 진화의 풍경 전체를 바라볼 수 있는 행동학적으로 수용할 수 있는 지점에 도달했다. 우리가 예술 행동에 관하여 이야기하는 한, 무엇보다도 먼저 그러한 행동의 어떠한 예에도 널리 퍼져 있는 요소, 즉 특별하게 만들기를 우리는 인지해야만 한다. "특별하게 만들기"는 진화되어 왔고 자연선택 가치를 가지고 있다고 말할 수 있다.

근대적인 의미에서의 예술 행동의 (즉 예술 그 자체를 위한 예술 행동의) 진화를 추적하려는 생각을 우리는 포기했지만, 행동학적인 의미에서 예술 행동의 (즉 예술 행동을 하는 개인의 적합성을 위한 예술 행동의) 진화에 대해서 더 이야기하는 것은 분명 가능하다. 이러한 예술 행동은 **일반적으로 "예술들"**이

라고 부르는 것의 표현이거나 제작인데, 이는 어떤 대상들이나 활동들을 특별하게 만드는 인간 본성 내의 유전된 하나의 보편적인 경향성에 기초하고 있다고 서술할 수 있다. 이러한 예술들과 예술품들에 기여한 인간 진화의 다양한 노선들과 지류들의 출현과 발달을 추적할 수 있고, 이러한 것들이 무슨 이유로 적응을 통하여 보존되었는지를 보이고자 시도할 수 있다. 이러한 이유들이 "예술은 무엇을 위해 존재하는가?"—인간의 진화에서 예술은 무엇을 위했는가?—라는 질문에 대한 답들일 것이다.

우리가 보았던 것처럼, 어떤 사례들에서는 예술을 전례 혹은 놀이와 (혹은 실제로 다른 행동들과) 혼동하는 것이 가능하지만, 이것은 우리가 근대적인 범주들과 개념들의 사용을 고집할 때에만 문제가 된다. 이러한 범주들과 개념들은 특정 문화에 한정된 좁은 것들로서, 넓은 진화론적 견해에서 볼 때는, 실제적으로 중요하지 않은 방식들로 "세계"를 분류한다. 왜냐하면 우리가 논의할 예술의 시초는 지금으로부터 대략 4만 년에서 2만 5,000년 전의 "창조의 폭발"creative explosion (Pfeiffer, 1982)[이 아니라 오히려 그] 이전에 진화한 것들이기 때문이다. 우리는 약 4백만 년 전의 초기 원시인류 시대부터 "인간 본성"의 진화 전체에 기여해 온 광범위하고, 여러 값을 갖는, 상호적으로 강화하는 행동적인 경향들을 검토할 것이다. 특히 그 시초에서, 예술 행동은, 발달 중인 현재의 인간 본성을 특징짓는 다른 내재적인 경향들과 떼어낼 수 없게 뒤얽혀 있었던 것으로 보일 것이다.

1. 진화론적 질문들

행동에 대한 진화론적 해석들은 보통 적어도 두 개의 상호 관련된 질문

을 한다. 하나는 기원에 관한 것이다. [다른 하나는 진화의 과정에 관한 것이다.] 예술의 경우, 진화론과 유사한 견해들은 과거에 일반적으로 그것의 기원을 하나의 선례로 추적하고자 시도하였다. 예를 들자면, 놀이(제4장 각주 1), 신체 장식(Rank, 1932: 29), "배열 충동"(Prinzhorn, 1922), 창조적이거나 표현적인 충동(Hirn, 1900; Rank, 1932), 공감적 마술,[1] 지루함으로부터의 해방(Valery, 1964), 자기칭송의 동기들(Yetts, 1939)이 그러한 것들이다. 이와 비슷하게 사람들은 예술의 시작이 전례들의 실행이었다고 지적할 수도 있다.

하지만 그렇게 복잡하고 이질적인 행동에 대하여 특정한 하나의 기원을 찾는 것은 오도된 것이며 불필요하게 제한적이라고 보인다. 이것이 이러한 까닭은 위에서 제시된 원천들이나 다른 원천들 (예컨대, 의사소통의 필요, 아름다움에 대한 앎이나 사랑, 장식의 충동 등) 각각은 대단히 많은 비예술적인 맥락들에서도, 시초에 그리고 여기저기에서, 먼저 드러날 것이기 때문이다. 어떤 것들은 심지어 동물에게도 있다. 왜 어떤 다른 것들이 아니라 이러한 것들 중의 하나가 예술의 **유일한** 기원으로 선택되어야만 하는가?:

실제로 내가 주장하고자 하는 것은, 예술 행동이 [하나의 노끈이 여러 개의 실로 꼬아져 있듯이] (조작적, 지각적, 정서적, 상징적, 인지적 등의) 많은 요소행동들로 구성된 것으로 간주하는 것이 가장 유용하다는 것이다. 이들 각각은 아주 초기 시절부터 작동하고 발달하고 있었겠지만, 그것들이 합해져서 특정한 예술 작품들로 산출된 것은 인간 진화사에서 상대적으로 최근의 단계에 와서 일어났을 것이다. 이러한 많은 실마리들의 전개와 결합

1 이러한 견해는 상위 석기시대의 동굴 벽화들을 조사한 많은 사람들이 제시하였다. Ucko and Rosenfeld, 1967의 논의를 보라.

의 이야기는—예술 진화 과정의 재구성은—예술에 대한 행동학적 해석의 둘째 목표이다.

적어도 과거 25만 년 동안 존재했던 모든 원시인류들과 우리는 호모 사피엔스라는 종에 속하지만—보다 이르거나 우리와 같이 있었던—다른 아종들도 있었고, 이들은 인간 진화의 강물이라는 복잡하고 서로 뒤섞이는 긴 과정을 거쳐 왔다. 적어도 4백만 년이라는 이렇게 엄청나게 긴 시간 동안, 일반적으로 동일한 형태의 열대 환경에서 일반적으로 동일한 방식으로, 우리의 원시인류 선조들은 방랑하는 수렵-채취인으로 살았다. 이러한 생활방식을 유지한 그러한 긴 시간 동안, 그들의 형태학적이고 생리학적 유산들과 더불어 그들의 행동적인 유산들이 발달하였다고 말하는 것은 지나치지 않다. 오늘날을 살고 있는 인간들의 거의 대부분이 주로 경작하여 수확한 곡물류에 의거하여 살고 있지만, 정착생활을 하는 농업 공동체들이나 도시적인 삶은 단지 1만 년 전에 생겨났을 뿐이며, 그 기간은 유전적으로 통제되는 중요한 변화가 일어나기에는 충분하지 못한 시간이다. 우리의 심성이나 물질대사, 우리가 두려워하는 것들과 좋아하는 것들, 필요들, 충족들, 그리고 꿈들은, 촌락이나 도시 거주민들의 것이라기보다는, 우리의 초기 조상들의 것에 가깝다.

2. 초기 원시인류의 생활 방식

특별히 인간에로의 진화를 촉발시킨 요소가 과연 무엇이었던가에 대하여 종종 추측들이 제시된다. 일단 이러한 발달이 가동되면 많은 측면들이 상호적으로 영향을 주고 상호적으로 강화한다.(다음 절을 보라.)

최근까지, 사냥이라는 생활방식이, 도구의 숙련된 제작과 사용, 언어, 높은 수준의 사회화 등 인간의 본질적인 특징들로 간주되는 것들에 결정적이었다고 생각되고 있었다. 사냥이 이러한 기술들에 기여했을 것임은 의심의 여지가 없지만, 채취담당자인 여성이 수렵담당자인 남성보다 더 일찍이 유인원에서 원시인류로의 전이에 결정적인 역할을 했다는 주장이 아주 설득력 있게 주장되고 있다.[2]

남녀 초기 원시인류들은, 오늘날의 원시사회들에서 여전히 그렇게 하고 있는 것처럼, 각각 채취하고 수렵하고, 낚시하고 찾아다녔을 것임에 틀림없다. [이렇게 하여] 결국 생겨났을 노동의 분화와 마찬가지로 [나에게] 중요하게 보이는 것은, 그들이 획득한 것들을 즉 식물성 및 동물성 음식들을 가져와서 그것을 집단과 나누었다는 사실이다. 많은 동물 어미들이 자식들을 위해 이렇게 하고, 어떤 (사냥하는) 육식동물들은 그들의 굴로 먹을거리를 가져오기 때문에, 그들 자신의 개인적인 노력으로 획득한 음식을 공유하는 남녀의 유전적인 경향들에 근거하여 자연선택이 일어났다고 보인다.

음식을 공유하는 것은 영장류에서도 이미 잘 발달된 일반적인 사회성이라는 재능의 한 요소이다. 자신들의 직계 조상들이 가졌던 큰 송곳니라는 잠재적인 무기를 가지지 못했던 원시인류 영장류는, 협동적인 상호 의존성cooperative interdependence의 발달이 영장류의 특별한 삶의 방식에 필수적임을 이미 발견했던 듯하다. 초기 원시인류들은 크고 안정된 (서른에서 백명 정도의) 사회적 단위를 이루고 살았으며 음식이 많거나 적어 필요해지면 더 작은 집단으로 분리할 줄도 알았던 것으로 보인다.(King, 1980) 오늘날

2 이러한 이론들은 다음에서 볼 수 있다. Frances Dahlberg (ed.), *Woman the Gatherer* (New Haven: Yale University Press, 1981) 그리고 Nancy M. Tanner, *On Becoming Human* (Cambridge: Cambridge University Press, 1981).

의 인간들에게 특징적인 것으로 보이는 사회적이고 성적인 엄격한 위계들이나 계층화는, 오직 후기 농업 발달에 의하여 가능하게 된 더 크고 더 정착된 다양한 집단들에서 비로소 나타났다. 방랑하는 수렵채취인들에게는 상호 의존적인—본질적으로 계층이 없는 평등주의적인—삶의 방식이 중요했다.

그러한 삶의 방식은 우리가 지성이라고 부르는 것, 즉 학습하고 기억하고 계획을 세우는 능력을 촉진시킨다. 많든 적든 언제나 꼴이나 풀을 먹는 동물들과 달리, 초기 원시인류들은 배고픔을 느꼈으나 쉽게 음식을 손에 넣지 못하였다. 먹을 것이 없어 굶주릴 때와 같이, 굶주리지 않을 때에도, 음식을 조달하는 것은 예측foresight과 연약하지만 강력한 인간 자산인 자기통제self-control를 촉진시켰다. 음식이나 짝짓기와 같은 일과 관련하여 다투기보다 협력하는 것이 더 중요했다. 내부 신경 장치나 육체적인 장치에 화나 욕망과 같은 느낌들을 더 잘 통제하기 위한 변화가 일어났을 것이라고 짐작할 수 있다. 그리고 이렇게 하여, 통제되지 않은 본능적인 반응들보다는 더 많은 숙고와 의도 그리고 행동에서의 더 많은 제한들이 생겨났을 것이다. 대뇌피질에 의해 통제된 반응들이 주로 호르몬적인 결정인자들을 대체하여, 개인들 간에 보다 인격적인 관계들이 나타나고 사회성의 영역도 훨씬 넓어지고 풍요로워졌을 것이다. 집단 충성심과 같이 내적 충성심을 가지는 "가족들"이 발달함에 따라, 병들거나 상처받은 이들도—심지어 고아들도—돌봄을 받았고, 개인들이 존중을 받았으며, 부부간의 유대도 발달할 수 있었을 것이다.

집단적으로 음식을 조달하여 먹게 되면, 목소리나 그 밖의 수단을 통한 의사소통의 개선, 기술적이고 운동적이고 감각적인 기량들의 발달이 강화되는데, 이러한 기량들에는 도구 제작, 재주, 관찰력, 균형 파악, 그리고 "잘

쓰는 쪽 손"의 발달―우세한 보다 숙련된 손과 눈(과 두뇌의 좌우 반구의 계속적인 상호 영향)의 발달―등이 있다.[3]

세계의 어느 지역에서 대략 오십만 년 전에 일단 불이 보존되고 사용되자, 이를 유지하고자 하는 필요성 때문에 의사소통 기량뿐만 아니라 불의 필요가 많거나 적은 순환하는 시기에―낮과 밤, 계절들에―대한 앎이 촉진되었다.(Marshack, 1972) 불의 발달은 더 많은 여가시간을 또한 제공했을 것인데, 왜냐하면 요리된 음식을 먹는 데에는 시간이 덜 걸렸을 것이기 때문이다. 수렵채취인들이 우리가 편한 생활이라고 부를 수 있을 생활을 하지는 않았겠지만, 그들은 분명히 모든 다른 동물들과 마찬가지로 가능하면 쉬고자 하였을 것이다. 그들은 여가 시간에 기량들을 연습하거나 발달시켰을 것이며, 그래서 또 게으름을 피우거나 잡담을 나누거나 꿈을 꿀 시간이 틀림없이 있었을 것이다.

어린 사회적인 포유동물들은 호기심과 자발적인 놀이로 유명하다. 초기 인간의 아이들이 이러한 경향성들을 가지지 않았을 이유가 없다. 놀이는 사회성에도 기여하지만, 변화와 가장에 필수적인 창조성에도 기여한다. 본질적으로 보수적인 삶의 방식에서, 놀이는 모방적인 학습의 경로일 뿐만 아니라 혁신적인 행동, 호기심과 탐구의 저수지이다.

수렵채취라는 하나의 생활방식이 독립적인 "인지 스타일"(Berry, 1976)을 촉진했을 뿐만 아니라 수렵채취를 수행한 인간들이 가졌던 자연관에도 영향을 주었을 것이라고 예상할 수 있다. 이는 나중에 정착생활을 한 농업사회들이나 기술사회들이 세계를 다루는 다른 스타일을 가졌고, 자신들과

3 원숭이들과 유인원들은 보통 자신들이 사용하는 손에 대하여 차이가 없다. 한쪽 손에 더 큰 기술을 가지는 것은 인간적인 특징인데, 이는 두뇌의 한쪽이 지배적인 것과 연결되어 있으며, 도구들의 습관적 사용과도 분명히 연결되어 있다.(Oakley, 1972: 38)

자연과 우주와 관계를 다른 시각에서 본 것과 꼭 마찬가지이다. 지성과 능력이 증대하여 계획을 세우고 자기집단의 환경을 조절하게 되자, 자의식과 자신의 통제 바깥에 있는 힘들을 보다 효과적으로 다루고자 하는 욕망이 생겨났을 것이다. 마술, 종교적인 설명들, 전례들, 그리고 예술들의 위로가, 의심할 여지없이 매우 초기 시대부터 인간의 정신적이고 정서적인 삶의 부분들이었을 것이며, 불안하고 광폭한 세계에 대한 믿음을 표현하고 행동의 규칙과 규범을 제공하였을 것이다. 공통의 신념들과 관습들이 개인들을 함께 묶었을 것이며, 상호 의존적인 상대적으로 무력한 존재들로 구성된 작은 집단의 지속을 위해서는 마음들과 행동들의 일치가 필수적이었을 것이다.

3. 특별하게 만들기와 나란히 진화한 인간 본성의 기초들

인간들이 그들의 동물 조상들로부터 진화하여 출현했다고 주장하는 사람들은, 하등 동물들에게 그 시초적인 형태가 있으면서도, 고도의 발달과 상호관련성 속에서 인간에게만 독특하게 있는 수많은 특징들을 지적하였다. 종종 하나의 특별한 특징이 인간 진화의 성공에서 결정적인 요소였다고 주장되었다. 내가 믿기로, 더 정확한 것은, 어떤 것도 다른 것들과 별도로 간주될 수 없다는 사실을 인정하는 것이다. 그것들은 함께 발달하였고, 서로 기여하고 영향을 주었다.

나는 이러한 인간 행동의 모든 요소들 전체가, 다양한 조합으로 엮어서 노끈이나 밧줄을 짤 수 있는, 실이나 실타래라고 본다. 이렇게 결합된 보다 복잡한 행동들이 (노래, 시, 이야기, 장식품 등과 같은) 예술품들을 만든다. 내

가 이야기 하고자 하는 것은, 각각의 일반적인 행동들이나 소질들을 인위적으로 고립시켜 서술한 다음에 제시될 것이다. 그러한 행동들이나 소질들은, 타고난 힘들이나 경향들이라고—원시인류 진화의 긴 시간 동안의 자연선택의 산물들이라고—말할 수 있다. 잠재적인 힘들이나 경향들이 특정한 문화적 설정을 만날 때, 통합된 특정한 방식으로 수행될, 특정한 역할을 충족시킬 수 있다. 이러한 힘들이나 경향들이 인간 본성에 내재하는 떼어낼 수 없는 요소들이다.

[인간 본성의] 각각의 요소들은 그 나름의 방식으로 예술에 기여한다. 예술이라는 다채로운 의복은, 예술의 다양한 사용이라는 자수나 장식에서, 그것의 최초의 재료들인 여러 색깔의 실들을 보여 준다. 근대 서구 예술에서는 예술의 요소들이 종종 기능적이지 않은 것으로 보이기도 하지만, 예술의 요소들은 인간 본성의 기초적인 요소들이다.

1) 도구의 제작과 사용

어떤 이론가들은—이들은 종종 유물론적이거나 마르크스적인 예술관을 가지는데—인간의 기량과 창조성이 무기나 연장으로 사용할 대상들의 모양을 짓거나 사용하는 일을 통해서 애초에 발달하기 시작하였다고 주장한다.(Plekhanov, 1974; Wilson, 1975) 그러한 해석은 "예술"을 물질적 대상으로 보며 우리가 이 책에서 하고 있듯이 행동으로 보지 않는다. 그럼에도 불구하고, 능숙하게 도구를 제작하고 사용하는 능력은 인류를 다른 동물들과 구별시키는 특징이며 인간 행동들의 필수요소이다. 물론 한 때 도구를 만드는 능력이 특별히 인간적인 것이라고 주장되었지만, 이제는 더 이상 그

렇지 않다. 어떤 새들이나 바다 수달들도 도구를 사용하며, 분명히 가장 초기 사람들도 즉석 도구들과 무기들을 사용할 수 있었을 것이다. 오늘날의 비비나 침팬지들도 환경이 요구할 경우 그렇게 한다.(Oakley, 1972: 26)

아주 초기의 원시인류들의 도구는 가공되지 않은 손길 닿는 곳에 놓여 있는 돌멩이들이었는데, 식용뿌리들로부터 흙을 긁어내거나, 그렇지 않으면 못 먹을 식물 재료들의 껍질을 벗기거나 두들기기 위하여 사용하였다. 이러한 것들을 오늘날의 사람들은 "도구"라고 인정하지 않을 것이며, 땅을 파거나 나무로부터 과일을 때려 떨어뜨리는데 사용하는 끝이 뾰족한 나무 막대, 두 팔을 자유롭게 만들기 위하여 어린이를 업는 데에 사용했다고 생각되는 주름 잡힌 섬유 멜빵과 같은 그럴싸한 초기 도구들의 증거들을 찾을 수도 없다. 확인할 수 있는 제작된 석기는 250만 년 이전에는 발견되지 않았으며, 이런 것들이 나타나기 전에 썩는 유기적인 재료들로 만들어진 도구들이 석기에 앞서 있었을 것이라고 가정하는 것이 합리적으로 보인다.

신속한 문화적 진보는 자연적 결과가 아니고, 한때 생각되었던 것처럼, 단순히 도구의 소유에 필수적으로 따라오는 것도 아니다. 수천수만 년 동안 조잡한 도구를 사용했던 모든 원시인류들 중에서 오직 호모 에렉투스들에서만, 두뇌의 특수화가 일어나고 강화되었으며, 이러한 특수화는 어떤 방식으로든 도구 제작tool-making에 의해 다른 원시인류들이 결코 달성하지 못한 수준으로 강화되었다.

이 둘이—두뇌의 특수화와 효율적인 도구 제작이—어떻게 상호적으로 영향을 줄 수 있었는지를 이해할 수 있다. 도구 제작이 효율적이기 위해서는 그러한 도구 제작을 담당하는 신경구조가 반드시 더 훈련되어야 한다. 돌덩어리에서 아직 만들어지지 않은 모습을 시각화하고 그것이 어떻게 사용될 것인지를 예상하는 능력들이 (아니면 목표를 마음에 두고 그것을 성취할

수단을 예상하는 능력들이) 인지적인 능력들일 것인데, 여기에는 상징화, 추상화, 개념적 사고의 힘들이 포함된다. 이후에 도구의 날에서 마주보고 있는 것들의 반사 즉 대칭을 이해하게 되자, 그것의 도움으로 이항적인 관계를 이해할 수 있었을 것이다.(Foster, 1980) 이것은 환경의 다른 특징들에로 일반화되었을 수도 있는데, 이를 통해 추상적 사유를 향해 한 걸음 더 나아가게 되었을 것이고, 이 자체가 보다 다양하고 효과적인 도구들에 적용되었을 것이다.(Conkey, 1980; Kitahara-Frisch, 1980)

능숙하게 도구를 제작하고 사용하는 것은 다른 결과도 가진다. 놀이나 도구의 제작과 사용에서, 대상들을 적극적으로 조작하는 동물은, 주변세계의 잠재성을 모르는 동물보다, 자신의 환경이 보다 복잡하고 흥미롭다는 것을 알게 될 것이다. 사물을 다루다 보면 종류와 분류에 대한 인지가 촉진된다. 정밀한 시각적 주목과 눈과 손의 확장된 협업은 시각적 기능이라기보다는 두뇌적 기능이다.(Oakley, 1972: 25) 언어 능력, 오른손의 통제, 그리고 분석적 순차적 사유에 뇌의 좌반구가 관련된다는 것은, 이 세 개의 중요한 인간 재능들 사이에 밀접한 관련이 원래부터 있었고 계속되었다는 것을 시사한다. 언어의 보다 충분한 발달을 촉진시킴으로써, 도구 사용 및 제조의 개선과 두뇌의 계속적인 정교화라는 상호 강화 과정들은, 협동적인 활동의 조직, 기술적인 기량의 획득과 이전, 그리고 생존에 필요한 갖가지 능력들에도 또한 영향을 주었다.(Weiner, 1971: 97)

2) 질서에 대한 필요

인간들은, 그들의 환경을 이해하고, 그것에서 어떤 질서 패턴을 발견하

거나 부여하여 이해 가능성을 확보하는, 하나의 자연적인 성향을 가지고 있는 듯하다. 이러한 관찰은, 예측 가능성과 익숙함은 인간을 포함하여 어떤 동물에게나 불가결하다는 사실처럼, 단순하고 명백한 어떤 것을 의미할 수 있고, 인간 마음에 내재하는 구조화하는 능력에 대한 복잡하고 시사적인 가설들로 확장될 수도 있다. 그러한 주장의 한계들이나 의도들이 무엇이든, 인상들이나 지각들을 어떤 종류의 질서로, 즉 정상과 비정상, 안전과 위험, 먹을 수 있는 것과 없는 것, 우리와 그들 등으로, 분류하고 구분하는 능력은, 모든 동물들에서와 마찬가지로 인간들에게도, 물어볼 필요도 없이 중요하다. 하지만 인간들에게는 인간들의 다양하고 우연한 [특히 지적인] 경험들을 포괄적인 설명의 틀에 맞춰 넣을 수 있는 것이—무엇이 참이고 거짓인지, 알 수 있는 것이고 없는 것인지, 신성한 것이고 세속적인 것인지, 실제이고 환상인지, 좋은 것이고 나쁜 것인지를 인지하는 것이—추가적으로 또 마찬가지로 중요하다고 보인다.

생리학과 두뇌 구조는 두뇌의 기능이 엄청난 정보의 흐름으로부터 반응할 패턴을 선택하는 것임을 보여 주고 있다.(Platt, 1961: 403) 실제로 "질서order"라는 원칙은, 아주 간단히 말하면, 어떤 것이 지각되었다는 사실에 대한 간단한 설명이다. 왜냐하면 한결같은 흐름이나 패턴이 없는 무작위의 흐름은, 만족스럽게 이해될 수 없다는 심리생리학적 증거가 있기 때문이다. 인간이 패턴을 감지하는 경향들은 엄청 복잡하게 진화되었기에, 다른 동물들과 비교할 때, 우리는 엄청 많은 방식으로 엄청 많은 사물들의 질서를 파악할 수 있다. 동물들보다 훨씬 더 많이, 우리는 특정한 일들과 사건들을 포괄하는 일반적인 틀들을 찾아낼 수 있으며(Young, 1978: 2), 타자들의 표현의 차이들에 주목할 수 있고(Young, 1978: 3), 공간적 패턴이나 시간적 패턴 모두에 민감할 수 있다.(Young, 1978: 491) 전례들, 신화들, 그리고

언어 구조들과 같이 문화적으로 도출된 패턴들에 의해서, 그렇지 않았으면 지적으로 산만하거나 정서적으로 참을 수 없을 경험도 우리는 동화할 수 있다. 구조나 모습을 가지는 것으로 지각된 경험들에 주목할 필요가 있지만, 그것을 넘어서서, 질서 그 자체를 추구하고, 그것이 인지될 때마다 기쁨과 만족을 얻으며, 그것을 자신에게도 적극적으로 부과하고자 시도하거나 바라는 경향도 있다.(Storr, 1972; Gombrich, 1980)

관찰된 사실에 따르면, 규칙적인 형태의 모양들과 패턴들에서 인간은 쾌락을 얻는데, 동물도 이와 비슷한 것으로 보이기는 한다. 하지만, 자신들의 경험을 적극적으로 그리고 의식적으로 형식에 맞게 주조할 수 있는 육체적이고 개념적인 능력을 가지는 존재는 인간들이다. 정형적이지 않거나 일정하지 않은 것에 모습과 형태를 부여하는 일은 예술들에서 상습적으로 발생하는데, 이는 이러한 일반적인 구조화하는 경향의 집중적이고 의도적인 발휘라고 볼 수 있다.

예를 들어, 이야기는 특별히 인간적인 형식화 및 구조화 장치로서 생활이나 예술에서 모두 나타난다. 하디Barbara Hardy는 그의 문헌 비평에서 사람은 "이야기를 하는 동물"이며, 인간의 삶은 이야기로 이루어져 있고, 소설 쓰기라는 특별히 미학적인 활동은 우리 모두가 언제나 하고 있는 것의 집중화라고 강조하였다.(Hardy, 1975) 우리가 친구에게 일어난 일을 보고할 때, 몽상 속에서의 자신의 경험을 재수집할 때, 두드러지는 자세한 내용은 선택하지만 그 밖의 다른 내용은 생략한다. 기본적인 방식에서는 우리도 소설가와 같은 활동을 하고 있다.

비톨트 곰브로비츠Witold Gombrowicz의 소설 『코스모스Cosmos』(1965)의 내레이터는 이렇게 말하고 있다. "그렇지만 일이 있고 난 다음에 어떻게 이야기를 하지 않을 수 있겠는가? 아무것도 그것이 실제로 있었던 대로 서술될

수는 없을까? 아무것도 이름 없는 실재로 재구성될 수는 없는 것일까? 살아있는 순간이 그 출생시에 가지는 부정합성을 아무도 재생산할 수 없는가? 혼돈으로부터 태어난 우리가 왜 혼돈과 접촉할 수 없는가? 우리가 그것을 보자말자 질서, 패턴, 모습이 우리 눈 아래서 태어나는가?" 살아지는 삶은 "모습 없는" 것으로, "일들이 차례대로 드러나는 것"으로 간주될 수 있다. 그러한 삶에 모습을 주는 것, 그것에 서사적 구조를 부여하는 것은, 그것을 이해하고, 해석하고, 기억하는 하나의 방식이다.[4]

3) 언어와 말

레비스트로스는 문화의 본질적인 표식이 도구 제작이 아니라 논리정연한 말articulate speech임을 발견하였다.(Charbonnier, 1969: 149; LeviStrauss, 1963: 68-69, 358)[5] 구어를 수단으로 의사소통하는 인간의 능력이, 우리의 다른 진화론적 성취들의 근본이 된다는 것은 부정할 수 없다.

언어는 단일한 현상이 아니다. [언어는 다양한 측면들을 가지는 현상들이다.] 사실, 언어의 다양한 측면들은 뇌의 다양한 부분들에서 다루어진

4 Alexander Marshack는 인간 진화에서 이러한 능력, 그가 "시간과 공간 내의 과정을 따라 연속적으로 사고하는 인지적인 [시간요소 소여적이고 부여적인] 능력"이라고 부른 능력의 중요성을 강조하였다.(Marshack, 1972: 79) 그에 따르면 "인간의 문화에서 인정되고 사용되는 모든 과정은 하나의 이야기가 되며, 모든 이야기는 시간 내에서 일들을 변화시키고 수행하는 … 인물들을 포함한다. … 모든 이야기는 잠재적으로 수많은 방식으로 끝나기 때문에, 그 이야기에 참여하며, 그래서 이야기나 과정에 영향을 주거나 변화시키거나, 혹은 의미상으로 그것의 한 부분이 되는 노력이 있어야만 한다."(p. 283)

5 우선성이나 중요성의 문제는 제쳐두고, 언어는 일종의 도구라고 당연히 부를 수 있다.(Oakley, 1972: 31)

다. 진화의 과정 중에 다양한 필요들로부터 다양한 비율들로 발달한 다양한 성취들의 집합이 언어라고 생각하는 것이 적합할 것이다.(Linden, 1976: 254) 신경학자의 관점에서 보면, 인간의 언어는 두뇌의 좌반구 내의 다양한 영역들의 크기와 모양을 비틀어 통합을 이룬 일련의 적응에 근거하고 있다.(Linden, 1976: 256) 언어는 우리가 언급했던 것처럼 오른손의 육체적인 숙련에도 또한 관련되어 있다. 언어는, 다른 사람들이 어떤 행동을 하도록 만들기 위한 표현하는 소리들이나 음성 신호로부터, 구문론적이고 명제적인 논리정연한 말에 이르는, 연속선상에 존재하는데, 후자는 인간만이 가지는 복잡하고 고도로 진화된 분류하며 인지하는 재능들에 기초하고 관련되어 있다.

언어와 사유의 관계는 인간의 자기 이해에서 가장 중요하고 흥분되고 난처한 주제들 중의 하나이다. 역설적이게도 이는 언어 자체에 함축된 인지적 능력들이 언어와 자신들에 대해 반성할 수 있도록 자유롭게 될 때에만—예를 들어, 단어들과 단어들이 가리키는 사물들은 단지 자의적인 연결을 가지고 있을 뿐임을 알 때에만—비로소 인지할 수 있는 그러한 주제이다. 어린이들이나 세련되지 않은 성인들은 이러한 사실을 이해할 수 없다. 언어가 경험의 범주화, 개념화, 그리고 구조화를 통하여 사유를 주조한다는 것은, 20세기에 와서 비로소 설명되어진 관념이다. 이것이 어떻게 그렇게 되는지, 그 함축의미들이 무엇인지는, 서구 학문 세계의 바깥에서는 거의 감지되지 않았던 관심사들이다.

인간의 인지 연구의 결정적인 하위 영역이 유인원 언어 영역이다. 끊임없이 활기차게 동요하고 있는 현재의 이론들과 논쟁점들을 요약하는 것은 이 책의 취지에 적합하지 않지만, 유인원 의사소통과 관련하여 종들의 중요한 차이가 어디에 있는가를 암시하는 연구결과들을 주목하는 것은 도움

이 될 것이다.(Ristau and Robbins, 1982)

유인원의 언어 획득은 어린이들의 언어 학습과 흥미 있는 유사성들을 보인다. 예를 들어, 어린이나 침팬지에서 언어는 처음에 행동으로부터 출현하며 행동을 돕는다. 단어들은 그것들이 가리키는 것이 기능적일 때나 그것들이 기능적으로 제시될 때 더 쉽게 학습된다. 침팬지와 언어를 학습하는 어린이 양자의 전형적인 메시지는 아마도 간청, 요구, 진정, 그리고 소유나 장소의 선언일 것이다.(McNeill, 1974)

침팬지는 이전에 학습한 두 단어를 결합하여 새로운 단어를 만들 수 있고 몇 개의 단어를 함께 제시할 수도 있는데, 어떤 이들은 이를 문법에 대한 기초적인 이해라고 주장한다. 침팬지들은 ("더 많은 간다", "더 많은 과일"처럼) 교육 받지 않은 상황들에서 "더 많은"이라는 단어를 사용하는 것과 같은 일반화 능력을 보이며, 부호화 실험에서는 적어도 기본적인 종류의 상징화 능력도 보인다. (대상이 없는데도 침팬지들은 이름 시험에 적합하게 반응하였으며, 문제해결 과제에서 정확한 부호들을 사용하였다.)

그러나 유인원들은 많은 점들에서 인간인 어린이들과 다르다. 그것들은 자발적으로 묻지 않으며 언어를 배우고자 하는 억누를 수 없는 어린이들의 갈망을 보이지도 않는다. 그것들은 자신들에게 어떤 일이 일어났는지 보고하지 않고, 언어요소들을 가지고 그렇게 많이 놀이하거나 실험하지 않으며, 새로운 주제들을 도입하거나 규정할 수 없는 듯하다.(Gardner, 1973: 82, 85) 유인원들은 어린이들이 하듯이 그렇게 쉽게 이름들의 새로운 결합이나 구문을 이해하지 못한다. 비록 그들이 많은 단어들을 함께 배열하기는 하지만, 이러한 것들은 새로운 정보를 표현한다기보다는 잉여적이거나 반복적인 경향이 있다. 유인원들은 어린이들이 인간 대화에서 하듯이 많은 상호성이나 차례 따르기를 보이지 않는다.

침팬지에서와 달리, 인간에서는 언어가 보다 높은 수준의 인지에 필수적일 뿐만 아니라 사회적인 상호관계의 수단으로서도 중요하다는 것을 아는 것도 중요하다. 실제로, 언어, 지성, 그리고 사회성은 떼어낼 수 없도록 뒤얽혀있기 때문에, 그중 하나의 결여는 다른 것에서의 심각한 한계를 가져온다. 사람들은 어디에서나 공공적으로, 강제적으로, 그리고 자동적으로 언어에 참여한다. 그것 없이 우리는 인간이 아니다.

원시인류의 어떤 단계에서, 오스트랄로피테쿠스처럼 일찍인지 아니면 최초의 (고대의) 사피엔스처럼 늦게인지 알려져 있지는 않지만, 말과 언어에 의한 의사소통이 이루어지게 되었다.[6] 언어 없이 어떻게 통합된 협력적인 활동이나 숙련된 도구 제작이 수행될 수 있을지 상상하기 어렵다. 계획적인 도구 제작자에 기본적인 것은, 우리가 말했던 것처럼, 추상화와 개념적 사유의 능력, 형태 없는 돌덩어리에서 도구를 시각화라는 능력이다. 지금부터 80만 년부터 40만 년 전에 호모 에렉투스라는 종의 팽창 시에, 도구들이 점진적으로 표준화되고 특수화되었기 때문에, 그때 추상적 개념적 사유와 명료하고 구문적이고 명제적인 말에 필수적인 두뇌능력과 해부학적 능력들이 또한 발달하였을 것이다. 이러한 능력들이 생존에 매우 이득이 되었기 때문에 그것들은 자연선택에 의해 보편적으로 촉진되고 세련되어졌을 것이다.

6 오스트랄로피테쿠스 두뇌의 하위 전두골 주름(브로카 영역)은 최소한으로 발달되었으며, 그래서 그는 복잡한 구두 언어를 가지지 못했을 것이라는 가설이 연구자들에 의해 제시되었다.(d'Aquili and Laughlin, 1979: 166) 그들은 호모 에렉투스가 아마도 복잡한 신화창조자이자 종교적인 의식의 수행자였을 것이라고 결론지었다. 이는 언어가 그때는 잘 확립되었다는 것을 의미한다.

4) 분류와 개념 형성

니콜라스 험프리N. K. Humphrey는 진화의 과정에서 동물들에게 분류 기술을 발휘하라는—다시 말해, 무엇이 좋고 나쁘고, 먹을 수 있는 것이고 못 먹을 것인지 등을 나누라는—강력한 압력이 있어 왔다고 주장하였다. 그는 분류와 같이 생명 유지에 필요한 활동은 쾌락의 원천이 되도록 진화될 수밖에 없다고 지적하였다.(Humphrey, 1980: 64)

분류classification 내지 개념형성concept-formation 능력은 갑작스러운 차이 없이 인간에서 유인원으로 원숭이로 점차 옅어지는 듯하다. 원숭이와 유인원은 추상적 개념들이나 배열들을 인간 이하의 어떤 다른 동물보다 훨씬 우월하게 이해하는 학습능력을 보인다.(Weiner, 1971: 70) 의심할 여지없이 오스트랄로피테쿠스에게도 있었을 (오스트랄로피테쿠스의 두뇌의 열등한 두 정엽으로 짐작해 볼 때 그들은 기초적이고 자발적인 개념적 사고와 추상적인 인과 관계를 사고하는 능력을 가졌을 것이다. d'Aquili and Laughlin, 1976: 166)[7] 추상화하거나 일반화하는 능력은, 우리가 여기서 근대인으로의 진화에서 관심을 가지는 그러한 다른 특징들과 나란히, 점진적으로 발달하였을 것이다. 이러한 것들 중에서, 인간의 말과 의사소통은, 앞에서 본 것처럼, 두뇌의 팽창을 상당히 증진시켰을 것이다. 이러한 팽창은, 말의 범위와 표현력을 가능하게 만드는 두뇌의 운동 구어 중추, "입력" 혹은 "피드백" 감각 중추들과 연결들에서뿐만 아니라, 음성적 상징들이나 시각적 상징들을 인지하고 분류하도록 하는 조정과 연상의 영역에서도 일어났다.(Weiner, 1971: 69) 이

7 d'Aquili and Laughlin(1979: 166)은 오스트랄로피테쿠스의 세계가 아마도 단편적인 개념적인 대립자들로 정리되었을 것이라고 가정하였다.

러한 영역은 "해석적 대뇌피질"이라고 부를 수도 있다.(Young, 1974: 487)

브루너는 인간들이 자신들의 지식의 저장량을 증대시키자, 이러한 지식을 직접적인 애초의 사용 맥락 바깥에서도 가용할 수 있는 방식으로 표시하고 저장할 언어적 방법들을 발달시킬 필요가 있었다고 지적하였다. 이는 개념의 "체계들"에 의해서 달성되었는데, 이렇게 하여 수단과 목적들이 연결되었고, 없는 것, 보이지 않는 것, 가능한 것, 조건적인 것 등을 사유하고 말할 수 있게 되었다.(Bruner, 1972: 701-2)

직접적으로 있지 않는 대상들과 사건들의 존재 가능성이나 존재를 생각할 수 있는 능력은—과거와 미래의 시간을 아는 것,[8] 상상하고 발명하는 것, 사색하고 가정하는 것 등은—분명 우리가 특별히 인간적이라고 간주하는 복잡한 종류의 지적활동에 필수적이다.

5) 상징화

추상적이거나 개념적인 사유나 언어와 분리될 수 없는 것이, 상징화 symbolization하는 능력, 즉 어떤 것이 다른 어떤 것을 뜻하고 의미한다는 것을 인지하는 능력이다. 침팬지는 상징적 연상을 학습하는 능력을 상당히

8 Alexander Marshack(1972)은 과정이나 이야기의 시간요소적인 의미를 이해하고 소통하는 일반화된 능력을, 인간화의 기본적인 지적 기량으로 보았다. 그는 이렇게 말했다. 소통에서 "중요한 것은 의미하기나 이해하기의 문제만이 아니다. 기억하기, 비교하고 학습하고 모방적으로나 근육적으로 이해하기, 관계적인 개념들과 시간요소가 부여된 기하학적 개념들을 종합하고 발췌하는 것도 중요하다."(Marshack, 1972: 177) 이것은 많은 상호 관계된 능력들이 포함된 복잡한 정신적 과정의 발달이다. 이러한 능력들에 Marshack은 타자의 느낌들과 상태들을 인지하고 표현하는 능력을 포함시켰다.(p. 117)

가지고 있다. 이는 그들이 수화를 배우는 일에서, 그리고 자의적인 의미가 부여된 플라스틱 모양들이나 도안들을 올바로 사용하는 실험에서, 놀라운 성공을 거둠으로써 드러났다. 대상들이나 이미지들에게, 그것들이 타자나 자신과 가지는 관계 때문에 (그것이 어떤 다른 것을 "의미"하기 때문에), 특별한 가치를 부여하는 능력은 예술에 필수적이다. 이러한 능력은 유인원이나 어린 아이들에게서 미숙한 형태로 나타나는데, 예를 들면, 그들은 그들에게 중요한 어떤 사람이나 어떤 것을 의미하는 대상을 제 것으로 삼는다.

상징화는 그 자체로 단계들이 있을 수 있는 능력이며 언어에 의존하지 않는다.(Premack, 1972) 하나와 다른 것 사이의 단순한 연상의 인지에서부터, 어떤 사물을 뜻하거나 가리키는 자의적인 상징의 수용으로, 강제적이거나 사회적으로 공유된 상징적인 대상이나 사건에 대한 공동체의 핵심적인 관심의 집중으로, 난해한 수학 방정식에서처럼 전적으로 상징을 사용하여 조작하는 능력으로, 상징화는 진행되어 왔다. 인류는 상징사용에 의존하고 상징사용을 애호했기 때문에 발달하여 오늘날의 인류가 되었다.

6) 자의식

존 영J. Z. Young은, 언어가 발달함에 따라, 인류의 조상들은 의심할 여지 없이 타자의 행위를 가리키기 위하여 사용했던 상징을 자신을 가리키기 위하여 사용했을 것이라고 주장하였다. 동물들도 물론 타자를 인지한다. 하지만 결정적인 인간 단계란 "자신과 타자 간의 차이를 표시하는 개념을 언어에 의해 상징적으로 표현하는 능력을 획득하는 단계이다. 이것을 통하여 자아와 세계에 대한 경험을 타인에게와 마찬가지로 자신에게도 표현할

수 있다. 이것이 우리가 [자아에 대한] 의식이라고 부르는 것이다."(Young, 1978: 39) 침팬지는 거울 속에서 자신을 인지한다는 것이 밝혀졌다. 그러나 어떠한 침팬지도 그가 그 자신을 알고 있다는 것을 **알지** 못하는 듯하다.

자신을 자아인 자신에게 표현하는 능력은, 대단한 사회적 상호주관성과—자신을 다른 사람의 입장에서 생각하기와—복잡한 인지적 장치를 필요로 하는 듯하다. 존 크룩John Crook(1980)은 지적 능력의 증대를 통하여 보다 섬세한 양식의 사회적 상호작용이 (예컨대, 상호적인 이타주의, 타자에 대한 착취와 타자에 의한 착취에 대한 감지 능력, 감정이입, 자아와 타자의 비교 등이) 가능해졌는데, 이것이 이러한 종류의 자아인식을 [즉, 자의식selfconsciousness을] 촉진하였다고 주장하였다.

자아에 대한 의식 그 자체도 여러 수준이 가능하다. 아주 추상적 사유능력의 발달(불교의 마음 챙김mindfulness이나 장 피아제Jean Piaget의 "형식적 조작"formal operations)은 메타-자의식이라고 부르는 것을 가져온다. 이 속에서 자아는 자유롭게 객관화되고 다른 것들과 아주 무관한 분석적 방식으로 고려될 수도 있다. 이러한 유형의 자의식은, 상대적으로 드물며, 자신이 피조된 존재이며 태어났고 죽을 존재이며 그러한 사실을 안다는 것을 아는 존재라는 보편적인 인간의 앎과 혼동되어서는 안 된다.

7) 문화의 창조와 사용

동물의 행동은 주로 유전적으로 통제되는 메커니즘에 의해서 결정된다. 그래서 그들의 반응은 다소간 자동적이다. 인간들 또한 협박적이거나 절망적이거나 성적이거나 유아기적인 상황이나 표지들에 대하여 자동적으로

반응할 수도 있다는 것이 사실이기는 하지만, 인간의 이러한 반응들에서는 다른 동물에서보다 두뇌가 더 큰 통제력을 행사한다. 인간은 "의지력"이나 문화적으로 조장된 다른 억제력들을 가지고, 자동적인 반응에 저항하거나 심지어 거역할 수도 있다. 개나 원숭이의 성적 행동은 우리의 행동보다 훨씬 정형적이며, 저항할 수 없으며, 유전적으로 조정된다. 그러한 행동들은 더 많이 결정되어 있기 때문에, 문제도 별로 없지만, 선택과 계획적인 정성을 보상할 길도 별로 없다고 말할 수 있다.

우리는 어떤 일들을—예를 들어, 언어를 배우거나 아이를 돌보거나 타자와 짝이나 집단을 이루는 등을—할 유전적인 채비를 가지고 태어난다. 동시에 그러한 "프로그램"은, 우리가 하나의 문화 전통cultural tradition 속에서 그러한 일들을 하는 특정한 방식을 배울 필요가 있다는 의미에서, 결정적인 것이 아니다. 언어나 사회성과 같은 특정한 유전적인 기질은, 문화의 세례를 받을 기회를 가지지 못한 인간에서는, 성공적으로 발현되지 않는다. 문화는 일단의 사람들이 잠재적으로나 공개적으로 공유하고 있는 세계-그림이라고 서술할 수 있는데, 이러한 그림은 경험된 세계를 그러한 사람들에게 만족스럽고 일관되고 그리고 강제적으로 설명한다.

문화에 대한 필요의 발달과 두뇌의 진화 사이의 상호작용의 중요성은 아무리 강조해도 지나치지 않다. 유전적으로 조정된 초기 인간들의 속성들(이족보행, 육식습관, 긴 성장기, 피질에 의한 행동 통제, 두뇌의 구조와 크기 등)과 비유전적으로 획득되는 문화적 요소들(도구 사용과 제작, 상징적 의사소통, 집단 간 및 집단 내 행위를 조정하는 사회적으로 승인된 규칙 등)은 함께 진화하며 상호적으로 강화하였다. 유전적 특징들 각각의 변화는 문화 요소들의 변화를 유도하였으며, 거꾸로 후자에서의 진보는 각각의 전자의 추가적인 발달을 촉진하였다. 도구의 제작과 사용을 논의하면서 보았던 것처럼, 이러한

것들은 그 자체가 진화의 산물인 "피드백" 메커니즘이다.(Weiner, 1971: 77)[9]

늦은 속도의 계통적인 진화의 방법을 통하여 전달될 수 있는 유전적 행동들보다 훨씬 빠르게, 인간은 개념적 생각과 음성 언어를 통하여 행동의 문화적 전통을 전달할 수 있다. 어떤 의미에서, 문화 전통들조차 "자연선택"을 통하여 발달한다. 하지만 이러한 발달은 유전적 기초에서가 아니라 심리사회적 기초에서 이루어진다.[10] 문화들이 진화하고 변화하는 것은 육체적이거나 유전적인 변이나 재조합을 통해서가 아니라 무작위적으로 발생하는 습관과 관습의 보존, 재통합, 무시를 통하여 이루어진다. 사회적 관습들은, 생물학적으로 진화하는 구조들처럼, 적응적이다. 어떤 규범들과 의례들은 저런 생활방식보다는 이런 생활방식에 더 적합하기 때문에 저런 것들이 아니라 이런 것들이 살아남는다. 하지만 특정한 하나의 **문화적** 행동의 상실이 필연적으로 그것이 영원히 사라졌다는 것을 의미하지는 않는다. 그것은 종의 저수지에 잠재적인 한 부분으로 남아 있으며 외적 환경이나 사회적 상호작용의 지배적인 힘이 변화되어 다른 선택을 하게 되면 다양하게 다시 출현할 수도 있다. 행동의 특정한 형태의 **유전적** 기초가 폐기될 때에만 그러한 표현은 영원히 상실된다.

문화사회적 행동 양식이 있기 때문에, 진화하고 있는 인간이라는 동물은, 새로운 생태학적 선택들을, 즉 (자신과 타자, 집단과 환경에 대한) 위계적 통제의 새로운 수단들을, 이러한 대안들에 돌이킬 수 없게 빠져들지 **않으면서도**, 모험하고 시험하며 받아들일 기회를 가질 수 있다. 부단히 전진하며

9 "유전자-문화 공진화"라고 부르는 것에 대한 최근의 논의로는 Lumsden and Wilson(1981)을 보라.

10 문화의 단위들이 (이념들과 노래들과 기술적인 관행 등이) 어떻게 복제되고 진화하는지에 대한 모델로는 Dawkins(1978), Chapter 11을 보라.

지속된 문화적인 행동 패턴들은, 우리의 긴 선사시대에 인간의 생물학적 본성의 발달과 부합하였다. (실제로 그것을 구현하였다.) 우리의 조상들에서의 유전적인 변화들은, 이러한 생태학적이고 위계적인 성취, 생명행동적인 유연성, 사회문화적인 양식의 점진적인 채택과 강화를 반영하고 있다.

8) 사회성

수컷 침팬지는 경쟁적으로 일종의 관심요구 행동이나 과시를 수행하여, 다른 침팬지들이 (공격적 과시에 대한 보통의 반응인) 반격이나 진정이나 회피가 아니라, 오히려 놀이와 같은 고양된 사회적 활동으로 반응하도록 한다. 마리클 찬스와 클리포드 졸리Michael Chance & Clifford Jolly(1970)는 그러한 사회적 유인이 가져오는 행동 양식을 표시하기 위하여 "쾌락적hedonic"이라는 용어를 제안하였다. 호전적 과시가 정형화된 반사회적 반응들을 산출하는 데 반해, 쾌락적 과시를 수행하는 동물은 동료들에게 파괴적인 행동보다 연대적인 행동을 촉진하며 "사회 내의 정보유포의 매체로서 작동할 수 있는 지속적이고 유연한 사회관계"(Chance and Jolly, 1970: 177)를 증진시킨다.

찬스와 졸리의 "쾌락적 양식"은 우리의 영장류 유산이 어떻게 사회화를 고양시키는 행동 메커니즘을 진작시키는지 예시하고 있다. 개인들은 자신들이 강력하다고 생각되기 위하여 경쟁하기보다는, 사회적으로 바람직하다고 간주되기 위하여 더 경쟁한다. 정보가 명령에 의해서와 마찬가지로 재미에 의해서도 사회 전체에 전달될 수 있고, 한 사람의 상냥함을 광고하는 것은 근육을 과시하는 것과 마찬가지로 자연적일 수도 있다는 것을 아

는 것은 고무적인 일이다.

분명히 인간적인 생활방식은 사회성sociality을 욕구한다. 살아남는 데에 필요한 물건들을 획득하기 위하여 우리는 다른 사람들과 협력해야 하며—말하자면, 사막의 설치류나 성체 수컷 코끼리와 달리—인간의 개별적인 삶들의 전체 패턴은 사회적 활동들로 조직되어 있다.[11]

(예컨대, 고릴라나 코끼리처럼) 아주 지적으로 재능을 가진 동물들은 기술적으로 다소간 힘들지 않은 삶을 사는 것으로 보이기 때문에, [그 여력으로] 창의적인 지성은—새로운 환경에 적합하게 반응하는 능력은—실천적인 목표들보다는 사회적 목표들을 향해 진화했다고 니콜라스 험프리는 주장하였다. 아주 사회적인 동물들의 예측할 수 없는 삶에서는, 자기 자신의 행동의 효과를 계산하는 것은 물론이고, 타인의 있음직한 행동의 효과를 계산하는 것도 중요하다. 공감하고 거래하고 선수치고 달래고 속이는 이러한 사회적 기량들은, 축적된 지식만을 욕구하는 것이 아니라, 가능성들을 평가하고 우발적 사건들에 대한 계획을 세우는 능력 또한 필요로 한다.

인간이라는 동물에서 유아기가 긴 것은, 문화에 적응하고 어른이 되었을 때 필요할 기량을 학습하기 위한 것일 뿐만 아니라, 사회화를 위한 것이기도 한, 진화적인 적응이라고 간주되고 있다. 그들이 살아가는 데에 필요한 것들을 어른들이 보살펴주는 동안, 아이들은 실험하고, 모방하고, 탐구하고, 가장한다. 우리가 "놀이"라고 부르는 갖가지 형태들에 참여한다. 이 모든 활동들은 그 문화 집단 내에서 실용적으로 뿐만 아니라 사회적으로

11 다윈 자신은 인간 발달에서 특별하게 생물학적인 요소들에 더하여지는 사회적 요소들의 중요성을 인정하였다. 동료들에게 의존할 필연성은 포악하거나 강력한 동물에게는 발생할 것 같지 않으며, 그래서 인간의 "공감이나 동료애 같은 높은 정신적 자질들은" 아마도 인간의 상대적인 취약성에 기인할 것이라고 언급하였다.(Weiner, 1971: 44에서 인용) 그리고 인간들의 사회적 자질들의 획득을 많은 하등 동물들에서처럼 자연선택에 의해 설명하였다.(pp. 53-54)

어떻게 참여할 것인가를 배우도록 돕는다.

사회성은 우리 종에는 아주 중요해서, 인간들이 어떤 필수적인 사회적 영양소들을, 특히 유아기나 아주 어린 시절에, 그리고 어느 정도는 전 생애에 걸쳐서, 받지 못하게 되면, 그러한 존재들은 장애를 갖게 된다. 인간들은 주기적이고 상호적인 인정과 보증의 욕구를 가지고 태어난다. 일반적인 환경에서 이러한 욕구는 우선은 어머니에게서, 그리고 좀 덜하게는 다른 익숙한 사람들에게서 충족된다.

많은 원시사회들에서, 어린이들의 어머니에 대한 의존성은 어른들의 집단에 대한 의존성으로 전이되고, 그래서 본질적으로 결코 끝나지 않는다고 말할 수 있다. 개인은 자신을 형성한 집단으로부터 자신을 떼어내는 일을 할 때 결코 지지를 받지 못하며 도움을 얻지 못한다. 근대화를 갑자기 경험하는 사회들에서 최근에 그런 일들이 일어났는데, 이러한 일이 일어나면, 개인은 모진 고통을 느낀다. 인간에게는 "부족에 속함으로써, 심지어는 잠깐이라도 거대한 익명의 집회 속에서 부족적인 공동의 삶의 따뜻함을 경험함으로써, 자신과 다른 인간들과의 통일성을 경험함으로써, 심리적인 안정감"을 느끼는 근본적인 욕구가 있는 것으로 보이며, 학자들은 이 점을 주목해 왔다.(Dubos, 1974: 57) 분명히 초기 사회 경험은 인간에게 고독한 수행보다는 공동의 수행 쪽으로의 경향을 준 것같이 보인다. 혼자 있기를 자주 선호하거나 기꺼이 선택하는 것을 비정상적인 일로 간주하지 않는 사회는 아마 실제로 근대 서구 사회뿐일 것이다.

자연선택은 사회성을 촉진하는 확실한 행동적인 표현을 좋아한다. 예를 들어, 유아의 미소는 그것을 보는 누구에게나, 특히 어머니에게, 보호적이고 호의적인 정서가 "방출"되게 한다. 미소 짓기는 인류의 가장 강력한 사회적이고 의사소통적인 메커니즘이 되었다. 서로의 존재가 있음을 상호적

그림 25 할아버지와 손녀

으로 즐기는 것은, 사회적인 상호작용이 보상받고 지속되는 가장 중요한 방식들 중의 하나이다. 그것의 원형은 어머니의 가슴에 안겨 있는 젖먹이에게 있다.

인간이 어릴 때 가졌던 타자에 대한 의존성의 연장이 아니라고 해도, 그 흔적인 의사소통과 친교에 대한 뿌리 깊은 인간의 정서적 "욕구"는, 우리의 많은 성취를 촉진시켰다. 이는 그것과 같이하고 그것을 강화시킨 긴 성장기와 함께, 우리의 오늘날의 진화적인 "성공"을 이끌었다는 점에서, 우리 종의 최대의 자산들 중의 하나로 간주될 수 있다. 하지만 어떤 이들은, 합리적인 사유와 무관하게 사람이나 집단이나 이념이나 신앙에 속하거나 자신을 부착시켜야 하는—자기 자신에 대한 밀실 공포적 경계들을 초월하고자 하는—분명 저항할 수 없는 생물학적 추동을 안타까워하기도 한다.(Koestler, 1973: 53) 이러한 추동이나 능력은 명백히 우리가 우리의 가장 풍부한 축복으로 느끼는 것의 원천이자 동시에 우리의 가장 심약한 절망의 원천이기도 하다. 이는 인류에게 최선의 것이자 최악의 것이기도 하다.

9) 감정의 복잡성

인간들의 진화론적 성공을 설명하고자 할 때, 앞에서 했던 것처럼, 그

들의 특별하고 복잡한 인지적 능력을 이야기하는 것이 일반적이다. 하지만 인간들이 복잡한 정서적 삶의 재능을 가지고 있다는 것도 또한 마찬가지로 중요하다. 정서는 (즉 정서적 과정에 대한 주관적인 경험 측면들인 "감정 affect"은) 신경 활동의 단순한 부산물이 결코 아니며 그 자체로 행동에 필수적이다.[12] 다윈도 이러한 상호 의존성을 인정하였으며, 행동의 정신적 혹은 심리적 측면이 생리적인 측면들과 분리될 수 없다는 것을, 그리고 정서적 측면들과 정신적 활동들이 분리될 수 없다는 것을, 아무도 부정하지 않는다.

인간들이 반사적이고 본능적인 반응들에 덜 의존하게 됨에 따라, 그들은 환경에 따라 달라지는 느낌에 더 반응하게 되었다.—달리 표현하자면—그들이 그들의 동료들과 그들의 환경으로부터의 긍정적이거나 부정적인 느낌에 반응함에 따라, 그들은 반응에 더 큰 유연성을 획득하였고, 그래서 인간의 최고의 독특한 특징들 중의 하나는 "한 순간 또는 그의 생애 내내 태양 아래 어느 것이나에 대해 강하게 또는 약하게 느끼고 자신을 그러한 동기들에 의해 통제하는" 능력이다.(Tomkins, 1962: 122) 정서들이 의식적인 통제 바깥의 반사 능력에 영향을 받을 수도 있지만, 그럼에도 불구하고 그것들은 많은 경우들에서 이성, 숙고, 예상, 그리고 다른 인지적 능력들

12 감정들은 다음과 같이 정의된다. "천성적으로 '수용 가능하거나' '수용 불가능한' 감각적 피드백을 발생시키는 얼굴에 위치하고 또 신체에 널리 분포하는 근육이나 선들의 반응 집합이다. 이렇게 조직되는 반응 집합들을 작동시키는 방아쇠는, 각각의 구별되는 감정들에 대한 특정한 '프로그램들'이 저장되어 있는 피질하부 중추들이다. 이러한 프로그램들은 천부적으로 부여되며 유전적으로 상속된다. 이것들이 활성화되면 얼굴이나 심장이나 내분비계와 같은 널리 분포된 기관들을 동시적으로 사로잡아, 특정한 패턴의 상응 반응들을 일으킬 수 있다."(Tomkins, 1962: 243-44)

우리가 습관적으로 "정서들"이라고 부르는 것은 매우 한정되고 국지화된 신체적 결정요인을 가지고 있으며(Young; 1974: 479), 그래서 자연선택에 의해서 잘 영향을 받을 수 있다.

과 결합되어 있다. 그러한 결합의 결과는 열정적인 명료성, 조심스런 영감, 세련된 공감, 놀람, 우쭐댐, 서약, 야망, 즉 "인간적인" 느낌들일 수도 있다. 이러한 것들에서 인지적인 요소와 정서적인 요소가 결합되어 삶에 색깔과 다양성과 의미를 준다.

인간들처럼, 동물들도 자신의 목숨을 방어하고, 그들의 동료들 가까이에 있으며, 그들의 환경에 대해서 호기심을 가진다. 하지만 우리 정서는 보다 복잡하기 때문에, 우리가 비록 동물과 같이 삶의 보다 큰 한계들 내에서는 결정되어 있지만, 우리가 이러한 한계들에 도달하고 우리가 그러한 한계들에 부여하는 가치들을 느끼는 방식과 태도에서 우리는 상당한 선택과 유연성과 강도를 확실히 갖는다.

매우 정서적이라는 것은 불안정성과 무절제성을 전제하기 때문에, 생물학적 제한들과 마찬가지로 문화적 제한들도―예컨대, 타부 혹은 어떤 통제적 행동의 강요도 (영국인들의 "윗입술 깨물기" 혹은 많은 아시아 사회들에서 강력한 느낌을 공적으로 드러내는 것에 대한 금지 등)―발달해야만 했다. 하지만 인간의 동기는 아주 강력히 정서와 관련되어 있기 때문에, 문화는 다시 어떻게든, 정서를 표현하고 사회적으로 바람직한 활동을 자극하는, 그러한 종류의 일들을 쉽게 할 수 있도록 보장해야만 했다. 그래서 문화들은, 인간 정서의 강력함과 진화적인 중요성 때문에, 정서를 통제하기도 해야 하지만 또한 정서를 표현할 수 있도록 만들기도 해야 한다.(제6장도 보라.)

10) 새로움에 대한 필요

앞에서 인간이 질서를 욕구한다는 것을 논의했었다. 마찬가지로 인간에

게 본질적인 것은, 새로움novelty이나 흥분의 추구 그리고 단조로움과 지루함의 회피이다. 이러한 욕구는 인류의 다른 구성원들보다 서구 사람들에게 보다 뚜렷한 것으로 보일 수도 있다. 그러나 그것은 자연적이고 보편적인 일반적 경향인 것 같다. 비교 심리학자들은, 연구된 거의 모든 종들에서, 동물들이 새로운 감각적 자극에 노출되는 방향으로 움직인다는 것을 발견했다.(Humphrey, 1980: 65)

인간과 젊은 영장류는 "새것 좋아하기" 즉 새로운 것에 대한 이끌림을 보여 준다. 심지어는 태어났을 때 인간의 유아는 적극적으로 감각적이고 인지적인 자극을 찾기 시작한다. 인간과 어떤 동물들에서, 가벼운 공포와 좌절은 심지어 환영을 받거나 추구될 수도 있다.(White, 1961: 302)

어떤 경우에는 지루함으로부터 벗어나려는 노력에 의해서 사회적 진화가 가속되거나 심지어 동기화도 될 수도 있다고 주장된다. 이러한 변화들을, 특별한 것을 인지하고 제작하려는 긍정적인 소질에 기인하는 것으로 설명하거나, 지루함으로부터의 부정적인 탈출의 예로 설명하거나 간에, 마찬가지로 합리적으로 보인다. [새것 좋아하기는] (예컨대, 요리나 성과 같이) 기본적이고 자주 반복되는 인간 행동들의 기계적인 순서에 생기를 불어넣어주거나 그것들에 정신적인 가치들을 부여할 수도 있다. 친숙성이나 예측 가능성에 상응하는 욕망도 강력하기는 하지만, 창조성은 모험을 하고자 하는 똑같이 강력한 욕망의 결과이다. 존재와 생성이라는 이 두 극단 사이에서 오고감은, 적어도 자신의 불만족 때문에 자신을 찾고 외부를 탐구하는 인간에게는, 그 자체로 창조적이다.(Dubos, 1974)

두뇌의 "쾌락 중추"가 발견되고 이어서 감각 박탈에 따르는 극적이고 혼란된 심리학적 반응이 발견됨에 따라, 새로움에 대한 인간의 필요는 전기적인 활성 상태(자극)로 있고자 하는 두뇌 변연계의 요구에 기인한다고

주장되고 있다.(Campbell, 1973) 새로움에 대한 욕구의 원인이 무엇이든 간에, 그러한 욕구의 효과들 중의 하나는, 어느 정도의 육체적 안락이 성취되면, 인간들은 쉽게 불만에 빠져 반드시 호기심을 발휘하게 하는 것이다.

11) 적응 가능성

적응 가능성adaptability은 그 자체가 적응[의 결과]이다. 유기체가 변화를 감내하고 그것에 적응하는 능력은 가장 확실히 진화의 산물이다. 뒤집어 말하자면 "적응 가능성" 자체가 진화의 성공을 가져온다. 인간들은 "기회주의적 포유동물"이자 "팔방미인적 동물"이라고 불린다. 낯선 상황들에 대처하는 우리의 능력은, 심지어 그러한 상황을 추구하는 우리의 능력은, 크게 발달되어 있다. 인간 집단들이 지구에 퍼져 나감에 따라, 새롭고 종종 적대적인 환경들과 만나게 되었을 때—자동적인 반사 반응보다는—행동에서의 융통성이 극도로 이득이 되었을 것이다. 지성을 고양시키고 지성에 의해 고양되는 적응 가능성은 두뇌의 정교하고 복잡한 통합적인 상호관련성들에 근거하고 있다.

12) 특별하게 만들기

내가 특별하게 만들기making special라고 부르는—일상과는 다른 질서를 이해하는—(특별함을 인지하고 부여하는) 독특한 인간 경향이 목록에 덧붙여질 수 있다. 호기심이나 새것 좋아하기 그리고 상징화의 능력과 연합하지

만, 그렇다고 이러한 것들에 환원되지는 않는, 특별함을 인지하는 능력(과 그것의 가설적인 자연선택적 이익)은 앞 장에서 이미 언급되었다.

인간에게 특징적인 이러한 생물학적 속성들의 상호연관성은 명백하다. 그것들 각각은 문화적 행동에서도 필수적이며, 실제로 자명하게 그렇다. 여기서 그것들을 일부러 자세히 구분하여 서술하였고, 그래서 다음과 같은 점들을 지적할 수 있다.

1. 그것들은 생물학적 재능들—경향성들 내지 잠재성들—이며 진화론적인 명령에 의해서 모든 하나하나의 인간들 속에 프로그래밍이 된 것들이다.

2. 그것들의 발달수준이나 상호관련성이 매우 높기 때문에, 그것들을 가지고서 진화하는 인류는, 놀이나 전례화된 활동들과 같이 본능적으로 획득한 행동들을, 이런 것들이 본질적으로 정형화되어 자동적인 것으로 남아 있는 다른 동물들보다, 훨씬 높은 수준으로 정교화 할 수 있었다. 보통 문화적인 차이화로부터만 발생한 것으로 간주되는 관행의 풍부함, 다양성, 복잡성, 독특한 속성들은 또한 인간이라는 종에 특징적인 생물학적으로 본질적인 능력들에 의해 증진된 것이다.

3. 우리가 알고 있는 대로의 예술, 우리가 여기서 하나의 복잡한 행동으로 이야기하고자 시도하고 있는 예술은—예술의 밀접한 연관물들인 (마찬가지로 "메타실재들"을 인지하고 수용하고 제조하는) 전례와 놀이와 같이—본질적인 생물학적 속성들로 구성되어 있으며, 개인들이나 문화들이 변덕스럽게 드러내는 터무니없는 기원을 가진 것이 아니다. 그러한 것으로서의 예술의 진화는, 화살같이 단선적인 것이 아니라, [예술이 아닌] 다른 행동들에도 속하는 속성들로 구성된다.

앞으로 전개될 가설적인 설명은, 예술 행동의 진화를 묘사하기 위하여, 다양한 실들과 그것들의 많은 조합들로부터 도출되는 특징들을 꼬아서 하나의 일관성 있는 패턴을 만들고자 시도할 것이다. 우리는 우선 필수적인 실들을 가지고 시작하여 그것들의 예술에 대한 기여를 서술하고자 한다.

(놀이로부터 기원하였을 것이며 분명히 놀이에 의해 고양되었을) 도구 제작과 도구사용은, 전례적인 물건이나 다른 정교한 대상들을 만드는데 필요한 손재주와 추상력에 물론 필수적이다. 그리고 아주 초기 인간의 "예술적" 행동은 기능적으로 필요한 것 이상으로 도구의 모양을 만든 것이라고 보통 주장된다.

인류에게 있는 질서에 대한 욕구가, 호기심과 탐구에서 드러나는 새로움에 대한 욕구와 함께, 이 모든 활동들을 불러일으켰다. 질서와 새로움에 대한 욕구는 둘 다 예술, 놀이, 전례에—실제로 모든 인간 활동에—기여했다. 그것들은 모든 생명의 개별적인 진보가 그 위에 수놓아지는 떼어낼 수 없는 날실이고 씨실이자, 그러한 장식을 고무하는 원칙들이다.

상징화와 개념화, 언어와 사유는 비슷하게 일반적인 인간 능력들이며, 모든 정신적 활동과 정신적 활동이 가동하고 인도하는 신체적 활동 내에 들어 있다. 의식적으로든 무의식적으로든, 그것들은 전례와 예술을 형성하는 요소들로 사용된다.

인간들이 문화를 창조하고 사용한다는 그러한 속성은, 그들의 사회성의 결과이자 산물이며 나아가 조건이다. 인간 본성의 이러한 본질적인 요소는, 인간들이 자신의 삶과 경험을 그들의 문화가 제공하는 세계관에 의거하여 이해하고 삶과 경험들이 중요하고 의미에 차 있다는 것을 알도록, 보장하고 있다고 보인다. 우리의 긴 성장기와 의존성이라는 특별한 천성 덕분에 우리는 사회적으로 공유되는 경험이나 자기초월적인 [그래서 사회적

인] 경험에서 개인의 실현을 발견할 소지를 갖게 되었다.

우리의 정서적 본성의 복잡성이 의미하는 것은, 느낌이 [그 나름의] 생명을 가지고 그 자체로 중요하며, 행동과 사유에 색깔과 풍요로움을 주기 때문에, 느낌 없이는 행동과 사유가 아무리 복잡하다고 해도, 행성의 운동처럼, 비인간적이거나 기계적인 것이 되고 만다는 것이다. 우리는 삶과 느낌을 같다고 생각한다. 우리의 행동과 생각과 계획이 우리를 이러저러하게 느끼도록 만들기 때문에, 우리는 행동하고 생각하고 계획을 세운다. 가장 일차적이고 기본적인 열정에서 성숙한 감정의 명암에 이르기까지, 느낌은 그 모든 지점에서 삶과 분리될 수 없다.

4. 예술 행동의 진화

앞에서 가정한 것은, 초기 원시인류들이 진화하던 어느 시점에, 일반적인 일상적 생계와 관련된 인공물들이나 경험들과, 어떤 이유로 특별한 것으로 드러나거나 만들어진 인공물들이나 경험들을, 구분하는 것이 가능하게 되었다는 것이다. 호모 에렉투스 때는 분명히 이러한 구분이 있었고 심지어는 그 이전에도 있었다고 보인다,

앞에서 또한 이야기한 것은, (모든 인간 활동들이나 성취들과 같이) 예술은 인간 본성에 불가결한 것으로 서술되는 다양한 실들이 섞여 짜져 만들어진 밧줄이나 노끈으로 볼 수 있다는 것이었다. 이러한 은유를 좀 더 복잡하게 연장한다면, 이러한 근본적인 실들로부터 도출된 "색깔"의 실들이 다양한 예술들인 "노끈들"로 짜졌다고 말하는 것이 실제로 더 정확할 것이다.

(예술을 명백히 하는 데 필요한) 예술 행동의 시작들을 이해하기 위해서, 우

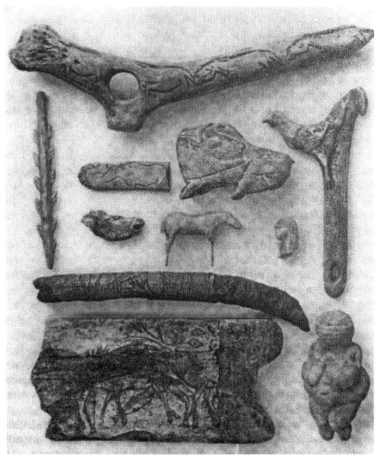

그림 26 구석기 시대에 조각하거나 새겨서 만든 사례들

리는 위의 생각들 둘을 다음과 같이 결합해야만 한다.

행동으로서의 예술은 특별하게 만들기나 특별함을 인지하는 경향에서 시작했다고 말할 수 있다. 물론 앞에서 본 것처럼 예술을 예술이 종종 그 속에서 일어나는 전례 예식들로부터 구분하는 것은 언제나 가능하지도 않고 바람직하지도 않다. 실제로 예식적인 전례와 특정한 예술은 둘 다 같은

"색깔의 실들"을—패턴 만들기, 질서잡기, 가장, 모방, 재주, 의사소통, 설득과 같은 것들을—사용하고 있다. 우리는 이것들이 위에서 서술된 유전적으로 부여된 인간에게 고유한 특징들 중의 하나나 다수가 행동적으로 표현되거나 도출된 것이라고 생각한다. 이렇게 도출된 능력들이 근본적인 속성들로부터 발달하여 다양한 맥락들에서 표현됨에 따라, 그것들은 더 세련되어 특정한 행동들에 더 통합되었고, 더 특징적인 "예술적" 맥락들에서 신중히 사용되어, 마침내 본질적으로 해방된 자유로운 형태들로 나타날 수 있었다.

파블로 피카소Pablo Picasso는 이렇게 말했다고 전해진다. "인간이 자신의 고유한 이미지들을 창조하는 일이 일어난다면, 그것은 그가 자신 주변의 모든 것에서, 거의 형태가 갖추어져 있는, 이미 그가 파악하고 있는 그러한 이미지들을 발견하기 때문일 것이다. 그는 뼈에서, 동굴 벽의 불규칙한 표면에서, 나뭇조각에서 … 그것들을 볼 것이다. 한 형태는 여인을, 다른 것은 들소를, 또 다른 것은 귀신의 머리를 가리킬 수도 있다."(Brassai, 1967: 70) 그의 통찰은 예술가의 통찰이다. 왜냐하면 실제로 아주 초기의 이미지들은, 순록의 머리나 목의 옆모습을 이미 보여 주는 그러한 모습의 그냥 그대로의 뼈 위에 머리털, 눈, 그리고 콧구멍을 긁어 모습을 만든 것으로 보이기 때문이다.(Conkey, 1980)

(뿔의 한 가지를 순록의 머리로 보는 것과 같이) 어떤 것을 다른 어떤 것으로 보고 다루는 능력은 다른 색깔의 실, 즉 은유의 원형이며, 오늘날 우리가 예술의 본질이라고 생각하는 것이다. 우리는 그것이 어떻게 놀이의 특징이 되며 [고양이의 포획 행동에서처럼] 어린 육식동물들에서도 나타나는지 보았다. 영장류나 마찬가지로 열심히 놀이했을 아주 초기의 원시인류에게도, 그것은 분명히 존재했을 것이다. 놀이에서 사용되고 발달되는 다른 행

동 경향들도—새롭기 위한, 그리고 새로움으로부터 도출되는 즐거움을 위한, 흉내 내기나 변화시키기나 실험하기 등도—은유처럼, 초기의 "예술"을 포함하여 다른 맥락들에서도 사용 가능했을 것이다.

비슷하게, 전례화된 행동들도—형식화하고 패턴을 부여하고, 하나의 맥락에서 다른 맥락으로 행동의 방향을 변경하고, 강조하고 과장하고 왜곡하고, 모순적이거나 같지 않은 것을 결합하고 통일하고, 정서를 수로처럼 한 방향으로 흘려보내는 등의 경향성과 더불어—다른, 잠재적으로 "예술적인" 행동들이 도출되는 저수지였을 것이다.

꾸미고, 가장하며, 형태를 바꾸는 것과 같은 또 다른 잠재적으로 예술적인 요소들은, 놀이와 전례화된 행동 모두에서 중요하다. 원래의 기능적인 비예술적인 맥락들에서 출현하여, 인간의 창의력, 상징화 능력 등에 의해 증대된, 예술적 행동의 이러한 원형들은, 점진적으로 세련되고 상대적으로 독립적으로 될 수 있었을 것이다. (리듬, 균형, 시공간 상의 질서와 모양 짓기, 임시변통같이) 우리가 미학적이라고 부르는 그 밖의 요소들도 생겨나서, 다른 실천적인—심지어는 기초적인—지각적이고 생리적인 맥락에서 발달하여, 나중에 진화적으로 중요한 더욱 특정한 행동들에서 사용되다가, 결국에는 예술에서 "그 자체를 위하여" 사용되었을 것이다.

예술은, 개별적인 아이들에서 그러하듯이, 우리 종에서도, 어떤 성숙의 단계에 도달하고 난 다음에 비로소 드러나고 발달할 수 있었다고 아마 말할 수 있을 것이다. 예술이 등장할 때, 그것은 초기에 비예술적인 맥락들에서 발달한 근본적이고 원형적인 능력들을 사용했을 것이며, 사물들을 특별한 것으로 만들기 위해 사용될 때, 예술은 그러한 능력들에 독립성을 부여하기 시작했을 것이다.

이 장에서 시도했던 대로, 예술 행동을 유의미하게 서술하고 그것의 진화를 가설적으로 그려볼 수 있다면, 그 다음에 남아 있는 것은 우리가 암암리에 내내 관심을 가지고 있는 질문을 한 번 더 묻고, 희망하기로는, 최종적으로 그 질문에 답하는 것이다. 이 모든 것들은 무엇을 위해 존재했던가? 특별하게 만들기의 개별적인 사례들로서 예술들은, 여기서 개념적으로 함께 모아서 "예술 행동"이라고 불렀던 것은, 인간이라는 동물의 진화를 위해 무엇을 했던가? 예술은 무엇을 위해 존재했던가?

이제 이러한 질문에 대해 생각하고 대답을 시작할 수 있기는 하지만, 나는 그것을 한 번 더 미루고, 먼저 예술들의 정서적 측면을—예술들이 어떻게 느껴지는지를—먼저 논의하고자 한다. 이제까지 우리는 예술을 마치 오직 수행이나 활동에만 관련된 것처럼 다루어 왔다. 이렇게 보았기 때문에, 아마도 설명이 좀 더 쉬워졌을 것이기는 하지만, 포괄성은 희생되었다. 왜냐하면 행동에는 움직임뿐만 아니라 느낌도 포함되며, 예술의 가장 고유한 특징들 중의 하나가 느낌에 호소하는 힘이라는 것을 부정할 수 없기 때문이다. 이제 예술의 감정적인 측면이, 개별적인 인간의 삶에서뿐만 아니라, 인간의 진화에서도 긴요하다는 것을 이해하는 것이 필요하다. 예술은 유용할 뿐만 아니라 즐거운 것이다. 실제로 예술은 일차적으로 즐거운 것이었기 때문에 그것은 또한 유용한 것이었다. 이것이 수용되고 이해된 후에야, 드디어 마침내, 우리가 예술은 무엇을 위해 존재(했고) 하는지 고려할 수 있을 것이다.

제6장 | 느낌의 중요성

느낌feeling과 행동behavior은 분리될 수 없다. 우리는 정서들 때문에 가치들을 인지한다. 즉 내게 무엇이 좋기 때문에 추구하고 무엇이 나쁘기 때문에 회피한다. 어떤 이들은 가치가 전적으로 학습되는 것이라고 말하겠지만, 우리의 생물학적 소질 때문에 인간의 생존에 필수적인 어떤 것들에서 우리가 쾌락과 만족을 느낀다고 말하는 것이 더욱 정확한 듯하다. 이러한 방식으로 보면, 자기초월, 동료와의 친밀성, 질서를 만들고 인지하기와 같은 몸과 마음의 가치 있는 상태는, 음식, 따뜻함, 그리고 휴식과 같이 "생명유지"를 위한 많은 욕구들과 똑같은 욕구들이다.

동물들의 행동은, 타고난 충동들과 경향들에 의해 지시되는 것이긴 하지만, 정서에 의해—바람직하다고 **느껴지는** 것에 의해—영향을 받는다. 중요한 행동들을 즐거운 것으로 만듦으로써, 자연선택은 그러한 행동들의 수행을 보장하였다. 예를 들어, 다른 동물들과 마찬가지로 인간이 생식 행동을 하는 일반적인 이유는, 그 결과가—자손을 낳는 것이—종에게 생물학적

으로 적합하다고 우리가 알기 때문이 아니라, 그것이 주관적으로 개인적인 기쁨이나 만족이 되기 때문이다.

올바르게 행동하는 것으로 충분하지 않다. 유익하거나 심술궂은 타자의 행동들에 대한 정확한 반응과 관대하거나 악의적인 환경들에 대한 올바른 대응도 마찬가지로 필요하다. 자연선택은, 적극적인 사회적·개인적 행동과 더불어, 이러한 행동들에 대한 적합한 사회적·개인적 반응도 선호한다. 그리고 이 둘은—행동behavior과 반응response은—함께 진화한다.

이러한 "피드백" 절차는 유전적으로 조절되는 인간들의 전례화된 행동에서—유아의 미소에서—유추하여 설명할 수 있다. 우리 모두가 알고 있는 대로, 아기의 미소는 그 엄마에게 직접적인 감정 반응을 가져온다. (그리고 실제로 그것을 보는 모두에게도 그렇다.) 이것이 자연선택에 의해 조장된 메커니즘이다. 아기들은—부담으로 간주될 수 있는 거의 지속적인 욕구들을 가지는데—엄마들이 전적으로 의존적인 존재를 돌보는 데 필요한 수고를 기꺼이 맡도록 현혹할 방식을 발견해야 했다고 말할 수 있다. 하등 동물들은 이 문제를 거의 전적으로 호르몬들로 해결한다. 인간에서는 미소가 발달하여 [호르몬 분비]선의 영향을 받는 어머니의 행동을 강화하였다. 그러나 미소만 발달해야 했던 것이 아니라, 미소를 짓도록 하는 특별한 근육과 신경들의 연결도 발달해야만 했고, **어머니의 반응도 동시에 진화해야만 했다.** 미소 짓는 대신 귀를 흔드는 것도 미소와 같은 것을 의미할 수도 있었는데, 이러한 방식으로 어머니에게 보상하는 아이의 어머니는 이를 이해하지 못할 수도 있다. 추측건대 어머니에게는 귀의 움직임보다도 입 꼬리를 올리는 것에 반응할 준비가 되어 있었던 듯하다. 그래서 자연선택은 그러한 준비에 입각하여 작동하여, 미소 짓기가 점점 더 나은 돌봄으로 보상받게 되었고, 더 나은 돌봄은 쉽게 미소 짓는 아이들의 우세를 가져오는 등으로 해

서, 전례화된 행동이 완전하게 수립될 수 있었을 것이다.

우리가 예술이 자연선택 가치를 가진다고 가정하는 이유들 중의 하나는 예술이 즐거운 것이기 때문이다. 실제로 아이들의 미소와 같이, 예술들도 강렬하고 아주 본질적인 느낌들을 일으킨다.

그렇지만 예술에 의해 야기되는 느낌들의 본성과 원천은, 명확한 "미학적" 정서가 있느냐 없느냐, 만약 있다면 어떻게 그것을 서술하거나 설명할 수 있느냐와 같은 곤란한 의문과 별도로, 문제들이다. 예술에 대한 반응을 비교문화적으로 개관해 보면, 비교문화적으로 예술적 표현을 규정하는 것과 동일한, 갖가지 배열과 황당함에 도달하게 된다. 느낌들의 소위 원인들에는, 형태, 조화, 적합성과 같은 보다 "미학적인" 요소들의 명확한 평가 외에도, 대상의 크기, 현란, 금전적 가치, 그것에 구현된 정신적 힘, 그것을 만드는 데 투입된 기량, 그것의 소유자가 가진 지위나 힘 등이 있다. 정서는, 고립된 대상보다는, 군중들의 흥분된 반응, 중요하고 유명한 관행이나 의식을 수행했을 때의 만족스러운 느낌, 혹은 감각적이거나 운동감각적인 즐거운 느낌, 대리 참여, 카타르시스 등에 의해서 더 잘 불붙여지는 듯하다. 예식적 전례와 놀이가 예술과 예술에 관련되는 활동들에 기인하는 느낌들과 자주 연관되는데, 이는 놀라운 일이 아니다.

다음과 같은 미학적 이해는, 현대 서구 사회의 엘리트 집단들의 예술에 대한 특징적 반응인데, 이를 가진다고 생각되는 인간 집단은 분명히 거의 없다.

어떤 이가 대상을, 사심 없이, 공감적으로, 주의 깊게, 달리 말하자면, 관조적으로 지각할 때, 그는 미학적 태도를 가지고 있는 것이다. 이러한 종류의 태도를 취하면서, 나는 나의 대상이 제공하고 있는 것, 즉 하나의 표상에, 하나의

세계 그 자체에 주의를 기울이고, 그것의 성질들에 객관적으로 반응한다. 나는 그러한 성질들을 그것들 자체로 지각하고 이해한다. 내 자신의 정서적, 지적, 문화적 특이성 때문에 내가 그것 속에 가득 찬 가치들을 보고 이해하는 것을 방해받지 않도록 유의한다. 그 반대로, 나는 나의 앎의 능력을, 즉 주의를 조정하고 기울여 대상이 제공하는 모든 것들에 충실히 반응한다. 예를 들어, 내가 보통 그 앞에서 기도하는 성상icon이 지금 나의 거실에 걸려 있다면, 내가 그것에 대하여 미학적 태도를 취하는 것이 가능하다. 이런 일이 일어나면, 나는 그것을 종교적 대상으로가 아니라 하나의 표상 즉 형태로 지각한다. 나는 복잡한 선들, 색깔들, 그리고 표상들인 그것에 반응한다. 그리고 나는 이러한 것들의 통일체가 표현하는 것은 이해하고자 시도한다.(Mitias, 1982)

행동학적 관점을 통하여, 혼란을 살펴보고 초점을 다시 맞출, 새로운 근시 교정 안경을 우리는 다시 한 번 얻을 수도 있다. 더 단순하지만 더 넓게 펼쳐져 있는 정서적인 경향들을 살펴봄으로써, 오직 하나의 특이한 자기만의 형태가 아니라, 모든 형태의 미학적 반응에 중요할 설명적 핵심을 발견할 수도 있다.

1. 예술과 특이한 것의 경험

… 세계는 영혼보다 열등하다. 진짜 역사의 사건들과 행위들은 인간의 마음을 만족시킬 그러한 크기를 가지고 있지 않다. 시가들은 사건들과 행위들에 더 많은 진기함과 더 많은 예상하지 못한 대안적인 변화들을 부여한다.

-프랜시스 베이컨Francis Bacon(1605)[1]

모든 고등 동물의 삶에는 본질적인 두 개의 상보적인 욕구, 즉 경험을 가지고 질서를 만들 욕구와, **무**질서나 새로움 혹은 기대하지 않은 것에 대한 욕구가 있다. 앞 장에서는 인류에서 이러한 욕구들이, 다른 욕구들이나 능력들과 선례가 없는 정교함과 상호관련성을 갖도록 진화하였기에, 이것이 인류를 [다른 종과] 구별하는 특징들 중의 하나라로 지적하였다.

특히 인간들에서 고도로 발달된 이와 관련된 다른 명백한 경향성을 우리가 보게 되는데, 그것은—우리가 특이한 것the extraordinary이라고 부르는—질서나 일반적인 것 바깥의 어떤 것을 경험하고자 하는 경향성이다. 인간에게는 또 강렬함에 대한 희구가 분명히 있다.[2] 비록 강렬함 없이도 존재할 수 있지만, 강렬한 정서를 가질 때 우리는 살아있다는 것을 느낀다.

[축제와 같이] **소란**을 피우거나 "제 정신"이 아니고자 하는 인간의 욕구는 대부분의 사회에서 충족되는 것으로 보이며, 그 기원은 이론적으로는 적어도 매우 초기 시대까지 거슬러 올라갈 수 있다. 이러한 욕구가 억압된 곳 혹은 전례에 의해 그 형태가 정해져 있지 않은 곳에서는 이러한 욕구가 정도를 벗어나 사회적으로 파괴적인 형태들이 될 수도 있다.

두 종류의 "세계"는—일상적인 삶에 대한 일반적인 경험들과 그와는 다른 특이한 경험은—모든 원시사회들에서는 아니라고 해도 대개의 원시사회들에서 명백히 인정된다. 현대의 많은 수렵채취 사회들에서 구성원들이 유도된 몽환에 의해서 그 "다른 세계"에 들어간다는 것은 흥미로운 일이다. 예를 들어, 오스트레일리아의 마르두드자라족the Mardudjara은 몽환이

1 *The Advancement of Learning*.(Carritt, 1931: 54를 보라.)

2 John Dewey(1958: 255)도 보라.

나 꿈과 같은 특별한 심적 상태 동안에 중요한 전달사항들이 창조적인 절대적 힘들로부터 자신들에게 내려온다고 믿는다. 이렇게 하여 마술적 능력이 주어질 수도 있고, 새로운 춤들이나 노래들이나 의례들이 베풀어질 수도 있다. 칼라하리 사막의 쿵족the !Kung은 공동체의 건강이, 예방적이든 치료적이든 간에, 그 속에서 사람들이 신과 정령들과 동물들을 보는 몽환 상태(키아!kia)를 일으키는, "치유 무용"에 의해 확보된다고 생각한다.(Katz, 1982; Maddock, 1973: 110-11)

실제로, 황홀, 몽환, 혹은 [자아] 분열이라고 다양하게 서술되는 정신 상태는 많은 전통적 사회들의 전례 예식들이나 관행들의 중요한 부분으로 보인다.(6.4 참조) 이러한 상태는 독한 술이나 마약의 섭취, 최면적 암시, 빠른 숨쉬기, 연기나 수증기의 흡입, 음악이나 춤, 금욕, 고행, 명상, 혹은 감각 상실 등을 포함하는 다양한 방법으로 얻어진다. 피터 프로이헌Peter Freuchen(1961: 512)에 따르면, 에스키모족은 몽환에 미끄러져 들어가고 나오는 여러 방법들을 가지고 있는데, 그러한 것에는 기아, 갈증, 그리고 얼음에 돌을 몇 시간 몇 날 문지르는 것 등이 있다. 무의식의 상태는 매우 중요하고 익숙하여 심지어는 어린이들도 그것을 가지고 "놀이"도 한다. 즉 자신을 두건으로 매달은 다음 얼굴이 자주색이 되었을 때 친구들이 끄집어 내리는 놀이도 한다.

보다 강렬하고 정신적으로 충만한 세계에 접근하는 다른 수단으로 오랫동안 수용되어 온 것은 환각제나 다른 약품을 사용하는 것이다. 그래서 이러한 것들 중의 어떤 것들은 신성한 것으로 간주되었다. 강력한 식물성 환각제를 샤머니즘 관행과 연결하여 전례적으로 사용하는 것은 중석기 혹은 심지어 상위 구석기 수렵 사회들에서 일반적이었을 것이라는 주장도 있다.(LaBarre, 1972: 268-79) 신세계 [즉 아메리카 대륙]의 원시사회들은 샤머

니즘적인 종교를 가지고 있었고 (혹은 그러한 것을 가졌었다는 흔적을 보이고 있고) 환각적인 약품들을 사용하였다. 인간들이 매우 오랜 시간 동안 정착된 농업인들이나 도시 거주민들로 살았던 나머지 세계의 사람들과 달리, 아메리카의 이들 집단들은 그들의 중석기 수렵 조상들의 삶의 방식으로부터 상대적으로 거의 변화되지 않았다고 보이는 그러한 삶의 방식을 가지고 있었다.[3] 널리 퍼져 있던 샤머니즘과 마음 마취의 관행들에서, 그들은 [우리 같은] 근대인의 역사의 초기 시대에 기원한 아마도 그 시대의 특징이었을 근본적인 종교적 관점을 체현하였다. 라스코Lascaux의 동굴 벽에 묘사된 새 같은 인간이나 추락하는 마술사를 어떤 이들은 몽환 중의 샤먼으로 해석하였다.(Kirchner, 1952)

약물에 의해 유도된 황홀이나 몽환이 초기 인간 사회의 일반적인 특징이거나 아니거나 간에, 근대의 인간들도 다양한 약물에 의해 유도된 육체적이거나 정신적인 흥분에 매료된다는 것은 일찍이 관찰되었다. 한 세기도 전에, 알렉산더 베인Alexander Bain은 이렇게 이야기했다. "모든 민족은 지구의 자연 산물들 중에서 영양 공급과 전혀 관계되지 않은 작용에 의해서 대뇌 피질 활동을 빠르게 하는 이러저러한 약품을 발견하였다. 이러한 것들은 넓은 종류의 흥분제, 최면제, 마취제인데, 이것들은, 그 작동방식은 매우 다양하지만, 잠시 동안 두뇌, 즉 정신생활의 분위기를 고양시켜서 모든 즐거움을 더 강렬하게 만들고 고통이나 아픔을 가라앉힌다."(Bain, 1859: 235)

근대 서구 세계에서, 그러한 약물들은 생활의 고양enhancement보다는 생활로부터의 도피escape를 제공하는 것으로 일반적으로 간주된다. 다만 제임

3 그들은 북동아시아로부터 이주하여 신세계에 1,000년 또는 1,500년 전이나 혹은 아마 그보다 일찍 정착하였다.

스는 다음과 같이 주장하였다. 알코올의 광범위한 매력은 우선 "보통은 제 정신인 시간의 차가운 사실들과 메마른 비판에 의해서 짓밟히는 인간 본성의 신비한 능력들을 자극하는 힘에 기인한다. 제 정신은 줄이고 구분하고 '아니오'라고 말하고, 술 취한 정신은 늘이고 통일하고 '예'라고 말한다. 사실 그것은 인간의 '예' 기능의 거대한 자극제이다. 그것은 그것의 지지자들을 사물들의 차가운 주변으로부터 빛나는 핵심으로 데려간다. 그것은 잠시 동안 사람들을 진리와 하나 되게 한다. 꼭 비뚜로만 나갈 필요 없이도 사람들은 그것을 추종한다. 가난하고 무식한 사람들에게 그것은 교향악 콘서트장이거나 극장이다."(James, 1941: 377-78) 제임스는 특이하게도 술 취한 느낌을 해방으로 보았으며, 마취제를 섭취하는 많은 이유들 중에서 중요한 하나가 신비하지는 않다고 하더라도 강력하고 특이한 경험에 대한 소망이라고 보았다.[4]

어떤 원시적인 전례들은 몽환이나 무엇에 사로잡힘을 산출하기 위하여 약물을 사용하지 않는다. 흥분의 심리적인 암시나 생리적인 가속으로도 충분한 듯하다. 몽환이 성취된 다음에 무엇이 경험될 것인가와 관련해서는 기대가 분명 큰 역할을 한다.(Fernandez, 1972: 254; ReichelDolmatoff, 1972: 110) 어떤 수단에 의해서 유도되든, 전례적 황홀은 인류의 역사를 통하여 아주 많은 인간들에게 특이한 것을 경험하는 중요한 통로였다고 보인다. 그리고 이러한 상태에서 그리고 그러한 상태에 들어가기 위하여 사용된 수단들에서, 예술의 어떤 수단들이나 정서적 결과들의 원형들을 찾아볼 수 있다.

4 다음도 비교하라. "알코올 음료에 의존하는 사람들이 추구하는 정서적 상태는 아마도 본질적으로 이제는 다른 방식으로는 접근할 수 없는 정신적인 상태일 것이다."(Hillman, 1962: 236)

콜롬비아의 북서 아마존 지역의 투카노 인디언들의 모든 시각 예술은, 환각 식물로 만들어진 음료인 야제yaje를 마시고 난 다음에 생겨나는 예식적인 황홀 환각 경험에 기초하거나 그것으로부터 영감을 얻은 것이다. 투카노족의 시각 예술은 커다란 기하학적 디자인들이나 구상적인 그림들인데, 이는 집 정면의 나무껍질 벽을 덮고 있으며, 항아리, 나무껍질 옷, 의자, 호리병, 딸랑이와 같은 다양한 가정용품들과 음악 도구들에도 적용된다. 여기에서 어떤 장식적인 모티브들이 일관성 있게 되풀이되는데, 투카노족들은 이것들이 그들이 야제를 마셨을 때 본 것들이라고 주장한다.[5] 이러한 스물 개의 이상한 모티브들이 부족의 모든 사람들의 시야에 출현하였다는 것은 약물에 의하여 개인들의 마음에 산출된 색깔들과 모습들이 문화적으로 결정된 방식으로 개인들에 의해서 해석되거나 조직되었다는 것을 시사한다.(Reichel-Dolmatoff, 1972)

투카노족의 예가 시각적 예술이 특이한 것에 대한 경험으로부터 직접 도출될 수도 있다는 것을 보여 주고 있기는 하지만, 시간적 예술은 몽환 유도적인 전례 예식들과 더 흥미롭고 더 큰 유사성을 보인다. 가장 중요한 것들 중의 하나는 이 둘 모두가 시간적 구조의 효과를 상당히 이용하고 있다는 것이다. 리듬이나 긴장의 느린 증강, 샤먼이 (재즈 음악가나 인기 연예인들과 같이) 관중을 "조정"하는 방식(Lewis에서 인용된 예를 보라, 1971: 53), 긴장의 클라이맥스에서의 카타르시스적인 긴장의 이완은, 확실히 음악, 연극, 무용, 그리고 시의 낭송에서의 어떤 경험과 확실히 유사하다. [자아] 분열이나 사로잡힘을 가져오는 많은 의식들이, 아시아나 근대 서구의 어떤 시

5 그 모티프는 해석에 고정되어 있는 것으로 보이는데, G. Reichel-Dolmatoff(1972)에 따르면, 성적인 생리학의 측면을 가리키고 있다. 이것은 다시 투카노족의 족외결혼 법률들과 신화나 전례에 반영된 집단의 다른 일차적인 관심사들을 가리키고 있다.

간 예술들처럼, 그렇게 미묘하거나 의식적인 구조를 가진 것은 아니라고 하더라도, 그 기초적인 형식적 원칙은 같다. 떠들썩한 연회, 정치적 유형의 혹은 다른 유형의 집회들, 스포츠 이벤트, 텔레비전 "게임프로그램"과 같은 것들도 계획된 시간에 걸쳐서 정서를 자극하고 이완시키고 표현하는 집단 이벤트들이기는 하다. 하지만 기초적인 형식적 원칙이 같다는 점에서, 사로잡힘을 유도하는 예식들과 시간 예술들은 열거된 이벤트들보다는 서로 닮았다

시간 예술과 몽환 유도적인 전례 예식의 다른 유사성은, 실내악이나 교향곡이나 시나 소울 뮤직 (혹은 인도의 라가raga나 일본의 노能 공연)에 대해 완전하게 반응하기 위해서는 이러한 예술 요소들에 대해 사전에 익숙해 있어야만 하는 것처럼, 그러한 예식은 그 참가자들이 그 규칙들을 알고 있을 때만 "작동"한다는 것이다.(Lewis, 1971: 186)

전례적 황홀 속으로 들어가는 지휘자인 샤먼을 광기와 통속적으로 연결하는 것은, 예술가와 광기를 연결하는 것과 마찬가지로, 일반적이고 의심스럽다. 어떤 광인들이 "사로잡히고" 환각을 가지는 것이 사실이기는 하지만, 대부분의 예술가들이 미치지 않았듯이, 대부분의 샤먼도 미치지 않았다는 것은, 사람들이 일반적으로 동의하는 일이다. 그들의 활동은, 그들 자신의 개인적인 심적 구조에 대처하는 방식이며, 그들의 특권적인 위치를 이용하여 관중들을 조작하는 방식이다. 샤먼들은 내적으로나 외적으로나 방해하는 힘들의 도전에 대응한다. 그러한 힘들을 정복함으로써 그들은 또한 그들의 관객들에 대해서도 승리한다. 그들이 진짜로 미쳤다면 그들은 이를 할 수 없을 것이다.(샤먼에 대해서는 Lewis 1971: 162, 예술가에 대해서는 Rank 1932: 64 그리고 Storr 1972에서의 논의를 보라.)

방해하는 힘들에 대응하는 중에, 샤먼들이 관객들과 사회의 정규적인

기능을 방해한다는 것도 사실이다. 게다가 다양한 이점과 역할을 취할 수 있기 때문에, 그들은 결과적으로는 단순한 사회적 신분으로, 그리고 이득을 취하지 않고 속이지 않기에 분명히 의존할 수 있는 대상으로, 신뢰받을 수 없다. 점성술사는 마음을 속이며, 마술사는 소매치기처럼 손재주를 피운다. 일탈자로서 그들은, 한편으로는 어떤 사회적 규범들을 위반하도록 허락을 받지만, 다른 한편에서는 사회에 대하여 거의 아무런 특권을 가지지 못하며 사회도 그들에 대하여 아무런 특권을 가지지 못한다. 미친 사람들에 대해서와 달리, 샤먼에 대해서는 보복이 행해질 수도 있는데, 특히 그들이 한도를 넘어서거나 통제력을 잃는다면, 그래서 그들의 위치가 가지는 한계를 지키지 못하거나 권리를 넘어서게 되면, 대가를 치르게 된다.

샤먼에 대한 위의 논의는, 필요한 변경을 가해서, 예술가들에도 적용가능하다. 이는 통속적인 서구 낭만주의 신화에서만이 아니라, 샤먼과 예술가가 "과도"하다는 점에서 가까운 "국외자들"로 간주되는 전통적인 사회들에서도, 마찬가지이다. 가나의 아칸족the Akan에서 "과격한 정서를 갖게 되는 이러한 성향은 솔로 음악가들에게는 일반적이다. 그래서 [어떤] 솔로 악기들은 … 통속적인 사람들에게는, 특히 알코올의 섭취와 관련하여, 과도함을 연상시킨다. 그래서 아이들이 그러한 악기들을 연주하는 것을 배우는 것을 말리는 경향이 부모들에게 있다."(Nketia, 1973: 94) 서구 문명의 예술가들 중에서, 특히 음악가들이 사회의 변방적인 구성원으로 간주된다는 것은 흥미롭다.[6] 음악은 어떻게든 성애와 연결되는 것이라는 일반적인 믿음이 문학에서 아주 잊을 수 없게 표현되어 왔다. 유명한 작가 둘을 들자면, (『크로이체르 소나타The Kreutzer Sonata』의 작가) 레오 톨스토이Leo Tolstoy와 (『트리스탄Tristan』, 『파우스트 박사Doctor Faustus』, 『부덴브로크가 사람들Buddenbrooks』의 작가) 토마스 만Thomas Mann이다. 그들 소설 속의 주인공

들은 음악이 타락하고 불경스럽고 색정적이고 파괴적인 것임을 발견한다. 이러한 연상의 다른 형태는, 프란츠 리스트Franz Liszt로부터 프랭크 시내트러Frank Sinatra에 이르는 남성 음악 연예인들의 음악에 황홀해 하는 여성들의 반응에서 거의 숨겨지지 않는 성적인 흥분이다. 엘비스 프레슬리Elvis Presley, 비틀스Beatles, 롤링 스톤스The Rolling Stones의 거친 알랑거림에서 그녀들은 정점에 이른 것 같은 "사로잡힘"에 이른다.

전설적인 영화 〈보헤미안의 삶La Vie de Bohème〉은 예술가의 삶에 대하여 지속되고 있는 다른 통속적인 서구 개념을 묘사하고 있다. 시선집『저주 받은 시인들poètes maudits』, 헨리 밀러Henry Miller와 같은 작가들의 작품, 그리고 비토 아콘치Vito Acconci와 크리스 버튼Chris Burden과 같은 오늘날의 폭력적인 "신체 예술가들"은, 예술의 주제인 무절제dérèglement, 즉 일탈의 다양한 많은 모습들 중의 일부이다.

많은 폭력적인 행동을 일으키는 한 이유는, 그것이 제공할 수도 있는 황홀감 때문이라고 때로 이야기된다. 많은 인간들이 폭력을 직접적이든 대리 만족이든 즐기는 것으로 보인다고 알려져 있다. 어떤 사회들은, 디오니소스 주연, 사육제, 폭동적인 농신제에서와 같이, 시민들의 파괴적이고 항의적인 행동을 인정하고 허용하거나, 그러한 행동이 보다 형식화된 행동으로 (예컨대, 스페인의 투우, 축구 경기 등으로) 표현되거나 충족되도록 허용하여 왔다. 전례 예식들 또한—명시적이든 암시적이든—불법적인 갈망, 사악하

6 음악가들 외의 예술가들도 비정상인으로 간주될 수 있다.(적어도 한 사회, 즉 Gola족 사회에서 예술가들은 그들이 신비한 것들과 관련되어 있기 때문에 칭송을 받기는 한다. d'Azevedo, 1973을 보라.) 이러한 주제가 타당한 것은 서구에서 최근에 l'art brut "조야한 예술" 혹은 "국외자 예술"이라고 부르는 것이 인정받고 있기 때문이다. 이는 광인, 죄수, 영매, 그리고 서구 사회의 다른 "변방 구성원"의 작품들을 포괄하며, 이제 이를 위한 공공 박물관이 스위스 로잔에 있다.(Thevoz, 1976; Cardinal, 1972을 보라.)

고 금지된 소망들의 한시적인 표현이나 만족을 위한 하나의 "안전장치"를 제공하기도 한다.

폭력적인 시기에―자연재해나 전쟁 시에―일반적인 삶은 잠시 동안 아무리 무섭거나 매섭다고 해도 정상적인 때에는 있지 않은 흥분 차원을 가지게 된다. 이러한 경우들을 경험한 개인들은 나중에 종종 이를 기념하는데, 이는 그들이 겪었던 고통의 심각함에 대해 증언하기 위해서만이 아니라 그 시기에 충만했던 개인적인 의미의 고양감을 다시 경험하기 위해서이기도 한데, 이는 의미심장하다.

롤로 메이Rollo May(1976)는 개인적인 의미감이 없는 근대 세계의 사람들은, 일시적으로 자신들이 하는 일이 어떤 효과를 가진다거나 그들 자신이 중요하다고 느끼기 위하여, 개인적으로 폭력적인 행동을 할 수도 있다고 주장하였다. 그에 따르면, 개인이 자신으로부터 떨어져 나와서 보다 깊고 보다 큰 어떤 것에 빠져들었을 때, 폭력 속에서 어떤 환희를 느낀다. 이것은 전례적 황홀에서 느끼는 것과 유사하다. 이러할 때, 새로운 의식, 보다 높은 수준의 앎이 있게 되고, 애초보다 훨씬 넓은 새로운 자아가 있게 된다. 메이에 따르면 사람들을 폭력으로 몰고 가는 충동들은, 예술가들을 창조로 몰고 가는 충동들과 같은 것이다. 폭력적 행동이 기여하는 수많은 목적들은―긴장완화, 의사소통, 놀이, 자기 긍정, 자기 방어, 자기 발견, 자기 파괴, 현실로부터의 비상, 특정한 상황에서 "진짜 제정신"이라는 주장 등은(Fraser, 1974: 9)―예술의 밑바닥에 있다고 종종 주장되는 동기들과 매우 닮았다.

예술과 폭력은 아마도 그 둘 모두가 느낌의 표현이자 대리인으로 간주될 수 있다는 사실에서 일차적으로 비슷하다. 폭력은 그 본성상 볼품없고, 해체적이며, (보통 그러한 것으로 생각되듯이) 예술과 같은 것이 아니다. 그러

나 그것은 삶을 장식하고, 범죄자나 어떤 목격자들에게—그리고 언제나 그렇지는 않다고 하더라도 종종 희생자에게도—강렬한 실재라는 소중한 감각을 산출한다.

대부분의 인간 사회들은, 자기들에게 특이한 정서들이 있으며, 이것들을 이끌어내고 통제하는 자기들의 방식을 준비하고 있다는 것을, 인정한다. 이는 인간들이 그들이 중요하다고 생각하는 어떤 것에 대하여 강력한 정서들을 부착시키는 (그리고 그들이 경험한 것에 질적으로 그리고 양적으로 강력한 것이라고 중요성을 부착시키는) 강력한 경향을 가지고 있다는 것을 시사한다. 어떤 환경에서 아무것도 중요하게 보이지 않거나, 아무것도—어떤 전례나 예술도—형태 없는 흐름에 형태를 부여하지 않을 때, 어떤 가면을 쓰고 있든지 간에, 과도 혹은 방종 혹은 특이성은 이러한 강력한 정서들을 자극하거나 그런 것들과 함께 한다.

2. 유아들에서의 미학적 경험의 원천들

언어의 구조가 그 본성상 그것을 사용하는 사람들의 개념적 영역을 제한하고 그래서 그 문법과 그 구문으로 그들이 생각할 수밖에 없도록 하는 것과 꼭 마찬가지로, 사회들도 그들이 가르치고 허용하는 수용 가능한 행동들의 레퍼토리를 가지고 그들의 구성원들이 보이는 정서적인 반응들의 일반적인 영역을 결정한다고 아마 말할 수 있을 것이다.(Carstairs, 1966: 305) 개인들과 문화들을 모두 비교해 보면 "정서적 질서"에는 넓은 폭이 있다고 본다. 확실한 절제와 평정을 추구하는 오늘날의 에스키모(Briggs, 1970), 그리고 전통 에스키모와 같은 보다 폭발적인 집단들(Freuchen, 1961),

아니면 몽환이나 황홀을 신성한 상태로 간주하고 그곳에 들어가고자 하는 아마존의 쿠베오족the Cubeo(Goldman, 1964)을 예로 들 수 있다. 알려진 모든 인간 정서를 느끼고 표현하는 잠재력은 아마도 모두에게 있을 것이지만, 실제로 느껴지고 드러나는 것은 개인적인 특이한 기질뿐만 아니라 문화적 기대들에도 크게 달려있다.

모든 인간들은 출생과 초기 의존의 경험을 공유하고 있으며, 우리는 유아의 느낌과 감각들이—그들이 모두 음식, 온기, 그리고 돌봄에 대한 기본적인 욕구를 가지듯이—본질적으로 모두 같을 것이라고 가정할 수 있다. 내가 믿기로, 유아의 이러한 보편적이고 강제적인 경험들은, 이후의 다른 경험들에서와 마찬가지로, 미학적 경험에서도 극도의 중요성을 가진다. 나는 개인의 미학적 경험의 발달에 중요한 것으로 보이는 주제에 대한 최근의 연구들을 서술하고자 한다.

1) 애착과 상호성

적어도 하나의 비밀이 그녀에게 드러났다. 그것은 우리 행위의 두꺼운 껍질 아래에 어린이의 마음이 변하지 않고 남아 있다는 것이다. 왜냐하면 마음은 시간의 영향을 받지 않기 때문이다.

-프랑수아 모리아크François Mauriac의 『테레제*Thérèse*』

존 볼비John Bowlby는 어린이나 청소년들에게 어머니나 어머니 모습과 밀접한 배타적인 상호 관계를 형성하려는 타고난 욕구 내지 필요가 있다고 주장하고 입증하고자 하였는데, 그는 이를 "애착attachment"이라고 불렀

다.[7] 어머니와 자식의 유대는 인간 역사를 통하여 자명한 현상이다. 20세기 초 행동 심리학자들이 이와 같이 "자명한" 행동적 사실들의 본성을 설명하려고 시도하였다. 아기들은 자신들을 먹이고 자신의 신체적 욕구를 돌보는 사람을 "이차적인 강화"를 통하여 즐거움이나 만족과 연결시켜 그녀를 좋은 사람으로 간주하고 그녀와 가까이 하기를 원하며, 이런 까닭으로 아기는 자동적으로 자기를 돌보는 사람에게 애착을 가진다고 그들은 주장하였다.[그러나 반드시 그러한 것만은 아니다.]

유아 심리학자이자 정신과 의사였던 볼비는 이러저러한 이유로 어머니로부터 분리된 어린 아이들의 행동을 잘 알고 있었다. 그는 또한 어린 원숭이들이, 불확실하거나 두려운 상황에서는, 자신들에게 "우유를 주는" 철사로 만든 "어머니"가 있을 때에도, 천으로 만든 "어머니"를 더 선호한다는 것을 보여 주는 실험의 결과도 알고 있었다.[8] 볼비는, 인간 유아에게 애착 인물에 대한 적극적인 욕구가 있으며, 일단 애착이 생겨나면, 그것은 특정한 인물이 돌봄이나 다정함을 제공하느냐 또 즐거운 느낌과 연관되느냐 여부와 독립적이거나 무관하다고 가정하였다.[9] 실제로 볼비의 관찰에 따르면, 어린아이들은, 일상생활에서 그리고 스트레스를 받을 때에, 애착 인물이 자신을 사랑하지 않을 때나 근처에 있는 다른 인간보다 덜 사랑할 때

7 한 어린이에게 하나의 어머니라는 인물(애착 인물)의 중요성에 대한 볼비의 입장을 둘러싼 논쟁이 있음을 나는 알고 있다. 나는 이 전쟁터에 참여할 준비가 되어 있지 않지만, 진화론적인 관점에서 볼 때 그의 관찰이 아주 건전하게 보인다는 점은 지적하고자 한다. 그렇지만 어린이들은 인간들이고, 인간들은 적응이 가능하기 때문에, 그들은 삶의 초기에서의 모성 박탈이나 모성 대체에 대하여 더 좋거나 더 나쁘게나 간에 대처하는 것을 배울 수도 있다. 그들의 진화론적 유산은 이러한 대처를 간단하거나 쉽게 만들 것 같지는 않다.

8 더욱 최근에 어미자식의 밀접하고 오래 지속되는 관계는 유인원들인 침팬지에서(van Lawick-Goodall, 1975), 그리고 오랑우탄에서(Galdikas, 1980) 보고되었다. 제인 구달은 이러한 것들을 "영속적인 관계들"이라고 보았으며, 어미가 죽었을 때 어린 침팬지가 상당한 비탄과 상심을 겪는다는 표지들을 목격했다.

조차도, 애착 인물을 주기적으로 찾았다. 볼비는 장기적인 진화론적 견해를 취하여, 조그만 유목 집단 내에서 생존하기 위하여 적응했던 인간을 검토하면서, 가까이에 있으며 위험이 다가왔을 때 지체 없이 달려와 지켜주는 한 인물에 긍정적인 애착을 가진 어린 아이들의 생존을 자연선택이 선호했을 것이라고 가정하였다. 이러한 인물은 오늘날과 마찬가지로 초기 사회들에서도 대개는 어머니였을 것이다. 이러한 경향성을 가지지 못한—옆길로 새거나 아무에게나 달려가는—아이들은 애착 인물을 가진 아이들보다 살아남을 가능성이 적었을 것이다. 볼비는 어린아이들이 야생의 환경에서 위험했을 그러한 상황에서, 즉 어둠 속에서, 낯선 곳에서, 무엇이 빠르게 또는 불쑥 접근할 때, 큰 소리에, 그리고 혼자 있을 때, 두려움을 느끼고 애착을 추구하는 유전적으로 결정된 경향을 가지고 있다고 지적함으로써, 과거 진화의 힘이 [오늘날에도] 작동하고 있다는 자신의 주장을 옹호하였다.[10]

볼비는 애착의 경향이 인간 본성의 지울 수 없는 한 부분이며, 우리가 그것과 더불어 삶을 시작하기 때문에, 그것이 나중의 행동에 영향을 미치는 것에 놀랄 필요가 없다고 주장하였다. (음식의 보상[과 같은 일차적인 강화]이나 [생물학적으로 좋음에 의해서 직접적으로 이루어지는 강화가 아니라 사회학적인 좋음에 의해서 간접적으로 이루어지는 강화인] "이차적 강화" 없이) 애착하는 유아들의 적극적인 성향이 자연선택될 수 있었던 것은, 아주 어린 아이들에

9 아이가 보통 애착하는 사람은 물론 아이를 돌보고 먹이는 그 어머니이다. 공공시설에 수용된 아이들은 한 사람에 대하여 애착을 형성하는데, 이는 그 사람이 그들을 먹이고 그들의 신체적 욕구를 돌봐주는 것과 상관없다.

10 Bowlby(1973: 84)는 이러한 두려움들이 어느 정도는 전 생애에 걸쳐서 보이며, 많은 종의 동물들도 이를 가진다고 지적하였다. 그것들은 인간의 자연적인 기질이지만 유아기적이거나 신경증적이라고 간주되지 않는다.

게 이익이 될 뿐만 아니라, 나중의 삶에서도 그러한 사람들이 외적인 보상 없이도 더 쉽게 사회 집단의 명령을 받아들이기—즉 이러한 집단적 보상이 있는 화합을 추구하는 경향을 또한 그들이 가졌기—때문이었을 것이다. 확실히 우리는 사회적 존재에로의 소지를—다른 사람과의 교제 속에서, 다른 사람들과 정서를 우연히 또는 공동의 예식에서 공유함으로써 기쁨과 만족을 얻을 소지를—가지고 있다. 만노니Mannoni의 주장에 따르면, 어머니라는 인물에 대한 애착은 원시사회에서 점차적으로 집단에의 애착으로 변형된다.(Mannoni, 1956: 205) 만노니가 "전형적인 서양인들은 자유분방함을 자신의 개성에 통합하는 데에 성공하였다"고 서술하였듯이, 궁극적으로 "애착"은 결코 유전적으로 결정되지 않는다.(Mannoni, 1956: 206)

하지만 볼비를 읽어가면서 어린이들에서 애착이 자연스럽지 않게 깨지는 "상실"의 증상을 발견하게 되는데, 이럴 때 우리는 유기나 분리가 어떻게 완전히 "완성"되는지, 즉 애착이 어떻게 완전히 무시되는지를 궁금하게 여긴다. 불안과 화 그리고 위축은 탈-애착된 아이들의 "적응" 단계의 특징들이며, 이것들은 고독하고 사회적으로 혜택을 받지 못하는 어른들에게도 다양한 형태로 나타난다.[11] 그리고 보고에 따르면 임상적으로 반사회인이라고 딱지가 붙은 사람들은 대개 돌봄을 받지 못하거나 아무렇게나 길러진 아이들이었다.

11 우리 사회와는 다른 사회들에서 사람들은 손상된 애착 증상들을 보인다. Alor족 사람들에 대한 서술에서 Cora Dubois(1944)는 전체 사회가 애착을 방해하면 정서적 불모가 생긴다는 증거를 제시하였다. 그들은 긍정적 감정이 얕고(p. 160), 어떤 이념이나 용품에 부착된 신성에 대하여 거의 느낌을 가지지 않았으며(p. 47), 전례의 준수에 대하여 되는 대로의 무관심을 보였고,(p. 129) 중독이나 방기에 흥미를 느끼지 못함(p. 154)을 발견하였다. Alor족 어린이들이 그린 그림을 (마찬가지로 연필과 종이를 가지고 전에 그림을 그려본 적이 없는 다른 원시부족인 Naskapi족 어린이들이 그린 그림과 비교하여) 분석해 보면, 그들이 관계들을 보고 수립하는 데에 빈약하며, 상상력이 없고, 디자인, 구성, 그리고 행위를 보이는 데도 빈약하다.(pp. 583-84)

볼비를 읽고나면, 사람들은 자기 주변의—사업에 열중하고, 계획하며, 노력하고, 경쟁하며, 작업하고, 휴식하는 등, 사람들이 하는 수백 가지의 일을 하는—인간들에 대하여 새로운 안목을 갖게 된다. 그들 각각은 물론 한 때 나이 많고 더 강한 사람들에게 애착하는 조그맣고 의존적인 아이였다. 사업에 열중하는 것으로 보이는 어른에게 하나의 핵심이 남아 있는데—이는 다른 모든 사람들의 핵심과 다른 어떤 차이점들이 있다고 하더라고—어쨌든 그것들과 닮은 것이다. 그것은 조지프 콘래드Joseph Conrad의 소설에 나오는 열대 원시 아프리카의 무서운 미스터리로 상징되는 알 수 없는 사악한 "어둠의 심장"이 아니며, 원죄도 아니고, 다양한 심술궂음도 아니다. 그것은 보편적인 취약성이다. 범죄자들, 내각의 장관들, 동업자들은 하나의 보호적인 인물에, 애착하고 안전하고자 하는 내적 추진력에, 똑같이 의존하며 의지하고 있다. 이러한 의미로 모든 인간들은 똑같다.[12]

애착에는 생물학적으로 결정된 측면과 더불어 문화적으로 강화되고 학습된 측면도 있다. 심리학자들은 태어나서부터 유아기에 이르기까지 서구 사회들에서 모자 상호교환의 일시적인 패턴을 서술해 보니, 대부분의 경우에 어머니들과 아기들은 자연스럽게 서로의 개인적인 "스타일들"에 적응하며 그들 자신들의 특징적인 "양자관계"를 만들어낸다는 점을 발견하였다.(Stern, 1977; Erikson, 1966) 유아가 반응하고 그리고 다른 사람에게 반응을 일으키는 방법을 배우는 것은, 이어지는 언어와 사회화의 발달에서도 극도로 중요하다.

에릭 에릭슨Erik Erikson에 따르면, 생물학적 애착은 심리학적 애착이 뿌

12 나는 여기서 서구 청년들이나 성인들의 이러한 애착 경향의 비정상적 경우들 즉 애착이나 가까운 관계에 대한 두려움, "통제" 상실이나 "자아 상실"의 가능성 회피 등을 논의할 수는 없다. 하지만 이런 것들은 애착에 대한 원래의 경향의 도착으로 그 이론에 의해 설명 가능할 것이다.

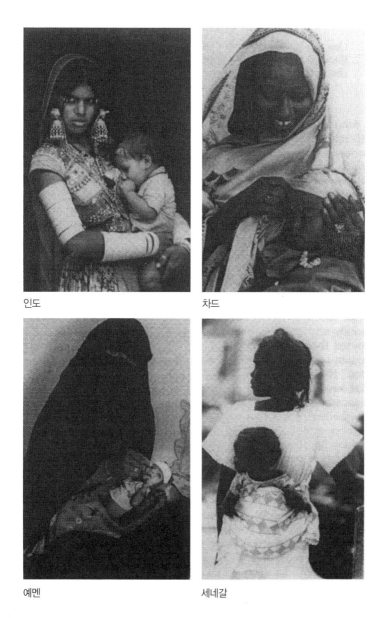

인도 차드

예멘 세네갈

그림 27 어머니와 아이의 유대

리를 내리고 가지를 칠 상황을 도출하는데, 어머니와 아이의 기질적인 개성과 그들이 살고 있는 사회 환경이 이러한 심리학적 애착에 영향을 준다. 그리고 이러한 심리학적 애착은—에릭슨은 이를 "상호성mutuality"라고 불렀는데—이어지는 "심리사회적 정체"와 내적 균형의 발달에 필수적이다.

상호성과 애착은 친밀한 우정이나 성적인 결합과 같은 그러한 나중의 밀접한 관계의 원형과 배경이 되는 동기를 제공한다고 볼 수 있다. 애착의 욕구가 (인간들에게 그들의 고립된 실존을 초월하여 그들이 혼자가 아니라는 것을 재확인하기를 열망하는 소지를 주는 것인 한) 우리가 우리 자신을 초인격적 이념들과 동일시할 준비나 자기초월적인 거룩하게 하는 정서를 경험하는 능력을 촉진한다고 말해도 아마 지나치지 않을 것이다. 후기 삶에서의—종교나 사랑이나 예술에서의—정서적인 반응들이 이렇게 대양처럼 광대한 유형일 경우, 그것들은 (그리고 그것들로부터 도출되는 강제적인 성질은) 자궁에서의 그리고 나중에 젖가슴에서의 어머니와의 더없이 행복한 유사한 상태와 비교될 수도 있다.[13]

그렇다면 고립되고 불완전한 현실로부터 초월적인 경험으로 도피하거나 그러한 경험에서 피난처를 찾고자 하는 충동은, 변명해야 할 나약함이라고, 아니면 불편이나 "실제적 삶"으로부터의 회피적인 도주라고, 생각할 필요가 없다. 오히려 그것은 우리의 특별한 유아 경험에 (이것이 연장되었기에 우리의 모든 다른 학습적인 성취가 가능한데 여하튼 그것에) 뿌리하고 있는 인간 생물학의 근본적인 결과이자 명령이다. 초월에 대한 열망의 표현과 충족은, 어떤 것이든 그렇게 서술될 수 있는 것이 있다면, 그것은 인간들에게

13 "대양적 느낌"과 "잃었던 통일의 복원"에 대한 논의로는 Erikson(1966), Rank(1932: 113), Stokes(1972), 그리고 Freud(1939)를 보라.

"삶의 의미"이다.

2) 모드들과 벡터들

1972년 심리학자 하워드 가드너는, 클로드 레비스트로스와 피아제의 인지 이론들의 밑바닥에 있는, 친화성에 대한 명료하고 대담한 연구를 발표하였다. 그는 상징들의 이해와 사용이 어떻게 인간의 초기 단계에서 준비되는지를 연구하여, 경험의 아주 초기 정신 구조에 깔려있는 그가 "모드들modes"과 "벡터들vectors"이라고 부르는 물리적인 기능 모델을 제시하였다. 모드들은 "유기체의 생물학적 구성에 깊이 박혀 있고 보다 세련된 행동과 사유가 진화되어 나올 기초적인 발달 모체"이다.(Gardner, 1972: 208) 내가 알고 있기로는, (예술에 대한 지속적 관심을 가지고 있던 가드너를 포함하여) 어느 누구도 그의 모드들과 벡터들이라는 관념이, 특히 미학적 경험의 이해에 대한 참으로 자연주의적 접근의 전망 있는 모델로서 적절하고 풍요롭다는 것을 모르고 있는 듯하다.

상징에 대한 이어진 저술들에서, 가드너는 모드들과 벡터들이라는 관념을 더 세련되게 만들었다. 프로이트와 에릭슨의 영향을 인정하면서, 그는 우선 태어난 직후 몇 달 사이에 어떻게 유아의 신체 기능이—그의 육체적 경험 상태가—유아에게는 삶의 전부라고 간주되는지를 알아보는 일로 그의 분석을 시작하였다. 이 몇 주 동안 발생기의 인간 유기체는 근본적으로 생명유지적인 생리적인 기능들로 이루어져 있다. 이러한 기능들은 그 자체로 만족을 (해소를) 요구하는 신체적 긴장들을 의미하거나 전제하는 충동들과 관련되어 있다.

전통적인 프로이트적인 공식을 따라서, 가드너는 이러한 생리학적 기능의 일반적인 모드들을 능동적인 혹은 수동적인 편입(구강) 보류나 배출(항문) 삽입과 봉입(생식기)으로 분류하였다. 이러한 **모드**들은 실제 경험에서는 차원적이거나 **벡터**적인 특징들에 의해서—즉 그러한 모드가 실현되는 방식들에 의해서—구체화되거나 변경된다. 모드가 동사 (혹은 동사적 명사)와 같은 것이라면 벡터는 그것이 어떻게 일어나는지를 서술하는 부사이거나 그것을 추가적으로 서술하는 형용사이다.(오른쪽의 표를 보라.) 다시 말해서, 하나의 모드의 특정한 실행은, 그 모드가 실현되는 방식에 속하는 하나 혹은 그 이상의 특정한 차원들이나 벡터들, 예컨대, 속도, 힘, 혹은 열림이나 닫힘이 이러저러하게—쉽게, 마지못해, 넓게, 좁게 등으로—일어났다는 것 등을 포함한다.

가드너는 이렇게 벡터적으로 실현된 생리학적 기능의 모드들이, 생리학과의 원래적인 연관을 넘어서 확장되고 세련되어, 궁극적으로 심리학적 사유 모드들로 발달한다고 주장하였다. 또 이와 마찬가지로 심리학적 사유들은 문화적인 틀들에 의해서도—부여된 언어적이고 개념적인 부호들과 그리하여 정해진 경계에 의해서도—형성된다.

내가 볼 적에, 가드너의 도식이 미학적 경험에 대한 우리의 이해에 일차적으로 기여하는 바는, 초기의 신체적인 경험들이 (맥래플린McLaughlin이 말한 것처럼 "우리 삶의 아주 초기에 우리의 삶이 … 있다.") 아이들이 그러한 경험들을 고려할 단어들을 갖기 전에, 즉 언어적으로 매개된 사고 작용을 아이들이 갖기 전에, 일어난다는 것이다. 경험은 글자 그대로 우리에게 열린 것으로나 닫힌 것**으로**, 확대된 것으로나 수축된 것**으로**, 빠르거나 느린 것**으로**, 정상적이거나 비정상적인 것**으로** 다가온다. 하지만 이는 [언어적으로가 아니라] 마음속에서 처리되고 보전된 것이다. 우리가 경험들을 토론하

모드들과 벡터들		
영역들	특징적인 모드들	모드들의 벡터적인 속성들
구강-감각 (입과 혀)	수동적 편입 (넣기, 흡입) 능동적 편입 (씹기, 물기, 소화하기)	속도(빠르게 vs. 느리게) 시간적 정기성(정기적으로 vs. 부정기적으로) 공간적 위상(넓게 vs. 좁게, 곡선으로 vs. 직선으로) 용이성(쉽게 vs. 힘들게) 충만성(빈 vs. 찬) 밀도(두껍게 vs. 얇게) 경계(열린 vs. 닫힌) 기타: 방향성, 힘, 깊이, 안락성, 짜임새
항문-배설 (괄약근)	보류 (참기) 배출 (내보내기, 밀어내기)	
생식기 (자지-보지)	삽입 (찔러넣기, 넣기) 봉입 (받아넣기, 에워싸기)	

Gardner, *The Arts and Human Development* (193: 101)

거나 이해하거나 설명하는 개별적인 단어들이나 특별히 문화적으로 정의된 방식들을 학습하고 난 다음에도, 경험은 우리가 의식적으로 명확히 설명할 수 없을 것 같은 방식으로 일어난다. 비언어적 현상에 대한 후기의 경험들은, 특히 예술에서 전통적으로 사용되어 온 그러한 종류의 장치들은, 모드들과 벡터들의 과정과 성질들에 특별히 가깝다고 보인다.[14] 모드들은

14 W. T. Jones(1961)는 다양한 문화적 산물들이 (지적이든 물질적이든) 이러한 축들 즉 정적-동적, 질서-무질서, 단절-연속, 천연(야생)-가공, 부드러운-날카로운 초점, 안쪽-바깥쪽, 이승-저승 등과 관련하여 (무의식적으로) 취한 입장들의 표현으로 이해될 수 있다고 제안했다. Edmund Leach(1972)는 정상과 비정상이라고 간주되는 것에 대한 우리의 범주화에서, 우리는 자주 직선-정직, 꼬부라짐-부정직과 같이 은유적으로 기하학적 모양들을 사용한다고 지적하였다. J. Z. Young(1978: 234)은 "예술 작품들은 그것들이 우리의 삶의 프로그램의 기본적인 특징들을 요약하고 표면으로 가져오는 비율만큼 … 만족을 준다고 주장하였다. (이러한 프로그램은 두뇌가 인간의 생명을 유지하기 위하여 인간 유기체를 인도하는 신경학적으로 조직된 방식들이다.) Lakoff and Johnson(1980)도 보라.

일차적으로 조직되거나 배열된 공간들(예, 열린-닫힌, 확장-축소, 확대-수축, 포함-제외, 찬-빈)이지만, 벡터들은 시간이나 성질(빠르고, 느리고, 정기적, 비정기적, 부드럽고, 움찔하고, 쉽고, 어렵고)과 일차적으로 관계가 있다는 것이 두드러진다.

가드너가 모드들과 벡터들과 관련하여 좁은 프로이트 모델에 집착한 까닭에 넓은 적용을 배제시키는 한계를 가지게 되었다고 나는 본다. 확실히 유아들은 (엄격하게 물리적 기능은 아니라고 해도 물리적인 "있음"의) 유사적인 모드벡터적 측면들을 또한 알고 있다. 그러한 것들은 맞닿음 혹은 가까움이나 분리, 무게 혹은 압력, (옷입기나 제한에 의한) 수축과 저항 그리고 이완, 만족과 불만, 능동과 수동, 정적인 것과 동적인 것 등이다. 그리고 엄격하게 생리적인 구강과 항문 그리고 생식기 기능과 별도로, (위-아래, 머리-다리, 수직, 대각선, 납작 엎드린, 반듯하게 누운과 같은) 물리적인 면들도, 물리적인 질들(물체들, 의복들, 포장지, 대상들의 딱딱하고 부드러움, 따뜻하고 차가움, 달콤하거나 쓴 맛, 보이는 것의 밝음과 어둠, 듣는 소리의 큼과 부드러움, 냄새의 매력과 척력)이나 양들(많음과 적음)과 마찬가지로, 물리적으로 연관된 다양한 느낌들을 자아낼 것임에 틀림없다. 어떤 경우든 적어도 언어가 획득될 때까지 생식기 영역은 가드너의 표에서 ("삽입"과 "봉입"으로) 묘사된 것처럼 정상적으로는 모드적으로나 벡터적으로 경험되지 않으며, 또 이러한 특징적인 생식기적인 "모드들" 자체는 활성화될 때 더 초기의 편입, 삽입 등에 의거하여 경험될 것이라고 나는 제안한다.

우리가 비언어적인 존재로 그래서 집중적으로 신체적인 존재로 지내는 첫 해나 두 해에, 결국 우리가 정확하고 강력한 존재가 되는 나중의 삶으로 넘겨줄, 엄청난 잔여 유산을 가지게 됨에 틀림없다는 것은 극히 그럴싸하게 보인다. 우리는 종종 아주 의미 있고 정서적으로 충만한 경험들에 대하

여 "서술할 수 없다"고 이야기하는데, 이는 적합한 것이다. 이러한 경험들은 언어이전적인 인상적인 모드벡터적 정서에 적어도 부분적으로 기인할 수 있다. 나는 또한 모드벡터적 조합이 적어도 종종 이러한 표현할 수 없는 연상들과 느낌들의 특징으로 느껴지는 "성적인" 성질을 부분적으로 설명한다고 이야기하겠다.[15] (단순히 재생산적 행동이나 특별한 성애적 경험이라는 좁은 의미에서가 아니라 프로이트적인 의미에서 삶에 갖가지 느낌을 불어넣는 일종의 리비도적인 힘인) "성애적인 것"은 이러한 종류의 느낌에 대해 우리가 붙이는 "포괄적인" 이름이다. 그리고 우리의 개인적인 성적인 삶에서 우리는 그것들을 아주 현저하게 그리고 밀도 높게 경험한다.

아니면 우리는 그러한 서술할 수 없는 느낌들을 예술에서 경험한다. 음악과 시 그리고 춤의 연속적으로 확장하고 수축하는 모습과 그것들의 리듬과 대비 속에서, 조각과 춤 그리고 연극의 계산된 과잉 제스처 속에서, 그림들의 표면과 깊이의 화려함 속에서, 우리 입에서 나오는 말들과 그것들이 우리의 혀 위에서 갖는 모양과 무게에서, 우리는 그것들을 경험한다.[16] 이 모든 것들에서 우리의 반응은 즉각적이고, 공감각적이며, 단어들과 개념들에 앞선다. 개념적 의미conceptual meaning와 함께 신체적 의미

15 다음과 비교하라. Santayana(1896, sec. 13) "우리의 미학적 감수성의 전체 감상적 측면은, 만약 이러한 측면이 없다면 감수성은 미학적이라기보다는 지각적이거나 수학적인 것이 되고 말 것인데, 멀리서 자극된 우리의 성적 구조에 기인 한다."

　예술을 성과 연결시키는 근거 없는 진술들을 수집하는 것은 흥미로운 일일 것이다. 예를 들어, 프로이트의 다소 놀라운 진술이 있다. "[성적으로] 금욕적인 예술가는 거의 생각할 수 없다. 그러나 금욕적인 젊은 학자는 확실히 그렇게 드물지 않다."(Freud, 1908) Freud(1905)는 또 아름다움이라는 개념이 그 뿌리를 성적 흥분에 두고 있다고 간주했는데, Roger Fry(1924)도 이 진술에 동의했다. 그는 이 둘이 발달 과정을 통하여 멀어지게 되었다고 추가하였다. 전통적으로 예술가들과 연관되어 온 "무절제"는 분명히 성적 표현을 포함하는 것으로 생각된다.

16 Robert Greer Cohn (1962), "The ABC's of Poetry," *Comparative Literature* 14(2): 187-91을 보라.

somatic meaning가 존재한다. 그것의 중요성은 겉보기에는 확대된다. 왜냐하면 우리는 그것에 적합한 단어를 찾을 수 없기 때문이다.[17]

심리분석적 경향을 가진 이론가들은 [프로이트가 꿈이나 상징적 활동에서 나타나는 비합리적이고 본능적 사고라고 정의한] 소위 "일차 과정 사고primary process thinking"와 그것이 모든 의식적 삶에 미치는 영향의 중요성을 역설한다. 그들의 접근법은, 생각들을 부분적으로만 이해되는 형태로, 지나치게 명백하게 인지가능하지 않은 그러한 형태로, 유지할 심리적 필요성이 있다고 가정한다.(Bott, 1972: 280-82) 에렌츠바이크Anton Ehrenzweig(1967)는 심지어 예술에서 우리가 반응하는 것은 본질적으로 형식적인 구조 뒤에 "숨어 있는" 논리적으로 정합적이지 못한 애매한 의미라고까지 주장하였다.

모드들과 벡터들도 마찬가지로 그것들의 원천에까지 소급되지 못할 수도 있다. 그러나 그것들은 애매한 "일차 과정 사고"가 가지지 못하는 명백성을 가지고 있으며, 그래서 미학적인 감상에서 발생할 수도 있는 강하게 신체적이지만 미처 서술할 수 없는 효과들에 대하여, 생물학적으로 그럴싸한 해석을 위한 더 많은 여지를 제공하는 듯하다.

모드-벡터 특성들에 의해 어린이들이 세계를 파악하는 것과 그들의 애착에의 성향 사이에는 밀접한 관계가 있다. 볼비에 따르면, 고전적인 애착은 생후 여섯 내지 일곱 달까지는 일어나지 않는다고 하지만, 모자의 상호작용에 대한 연구들은 본질적인 유대 행동이 태어나는 즉시 시작한다는

17 종종 아주 커다란 지적 요소가 예술적 행동이나 감상에, 특히 "최고로 위대한 예술 작품"이라고 간주되는 것에서는, 필수적이라는 것은 나는 분명 부정하지 않는다. 여기에서 나는 모든 예술의 감각적 요소들을 강조하고자 할 뿐이다. 사람들은 이러한 특징들에, 형식적 일관성, 복잡한 조합들, 그리고 보다 완전하고 보다 복잡한 미학적 만족에 필요한 다른 요소들과 별도로, 감각적으로 반응할 수 있다.

그림 28 어머니와 아이

것을 보여 준다.(예컨대 오랫동안 서로를 응시하는 것이나 흥분으로 고조되었다가 완화되는 일시적으로 윤곽을 드러내는 상호작용과 같은 Stern, 1977) 많은 모자 행동의 강력한 정서성과 연상의 강력한 신체성을 같이 고려해 보면, 나중의 정서적인 반응들이 초기의 경험에 의해 채색될 수밖에 없음을 짐작할 수 있다. 태어나는 순간이나 심지어 그 이전에 시작한다고 추측할 수 있는 모드벡터 속성들에 대한 감수성은 물론 그 자체로, 사유와 느낌의 생리적이고 심리적인 모드에 기초한 다형적인 연상들과 지각들을 가지는 상호성과 애착의 형성에 영향을 준다. 만족스럽고 즐거운 모드들은 친밀과 친교와 연관되며, 결코 그러한 모드들의 잔재들을 잃지 않을 것이다. 전자가 심

지어 후자를 대신할 수도 있다. (이는 엄지손가락 빨기, 먹기, 담배피기와 같은 구강적 만족이 안전이나 사랑을 대체한다는 잘 알려진 예들에서 볼 수 있다.)

모드-벡터적인 심리·생물적 경험에서 주관적으로 지각된 어린 시절의 상호성과 애착은, 우리가 보다 복잡하고 의식적이며 명백하고 통합된 방식으로 주고받지만 동시에 그것의 최초의 표현할 수 없는 잠재성을 결코 잃지 않는, 친교와 친밀성으로 우리가 나아갈 소지를 준다. 우리는—우리의 독특성과 가치에 대한 타자의 승인, 긍정, 혹은 인정을 위하여—타자들에게 어떤 일들을 한다. 자신의 연인을 위하여 사물들을 장식하고 특별하게 만들며, 자신 주변의 모든 것의 특별한 측면들과 의미들을 알아챌 채비를 갖추고 있는 사랑에 빠진 사람의 경험에서, 예술과 자기초월은 하나가 된다.[18]

3. 미학적 경험의 진화

예술의 뿌리들이 일반적이고 내재적이고 행동적인 타고난 재능들인 "실들"로부터 도출된 것으로 보이듯이, 미학적 경험의 일차적인 원천들도 생물학적으로 중요한 자극에 대한 반사적이고 일반적인 반응들에 내재해 있었다고 말할 수 있다. 아기들의 정서적인 삶이 모드벡터 특성들에 대한 앎에서부터 시작하듯이, 인간이라는 종의 유아는 초기의 미학적 감수성을, 패턴, 반복, 새로움, 다양성, 연속적인 리듬, 강도, 균형, 그리고 모든 생

18 Herbert Benoit(1955: 8)는 아주 일반적인 사람들이 사랑에 빠졌을 때 보이는 표현의 탁월한 창의성과 우수성을 언급했다. 사랑과 예술의 비슷한 효과들에 대한 해설로는 Barzun(1974: 75-76)도 보라.

명체들에 공통적인 생리적이고 심리적인 과정들과 밀접하게 연관되는 다른 느낌들에 대한 반응에서, 처음으로 나타낸다고 말할 수 있다. 이러한 경험들은 그것들의 정보적인 의미에 부착된 정서적인 함축의미를 동반하는데—이러한 연결은 분해 불가능할 수도 있다. 사람들은, 볼비가 어린 아이들의 학습되지 않은 불안의 원천들이라고 규정한 것들이—어둠, 낯섦, 분리, 불쑥 움직이기, 빠른 접근, 커다란 소음 등에 대한 두려움들이—생존에 중요성을 가지는 것으로 본다. 그러한 요소들이 (예식에서나 오늘날 예술에서처럼) 알려진 맥락에서 사용될 때, 우리의 반응은 반사적일 수 있다. 심지어 새들의 흥분이 강해지면, 새들의 노래는 더 빠르고 더 시끄럽고 더 높게 된다.(Koehler, 1972: 86-87) 그리고 빠른 템포의 생물학적이고 정서적인 의미는, 비록 형식적 패턴이 동일하게 남아 있다고 하더라도, 느린 템포의 것과는 필연적으로 다르다.(Platt, 1961: 418-21)

예술에서 그러한 요소들이 작동한다는 것은, 적어도 우리 반응들 중의 어떤 것들이, 자동적이지 않다고 하더라도, 우리의 생물학에 의해서 예정되어 있거나 조성된다는 것을 의미한다. 이에 반해 미학적 경험에는 생물학적으로 유의미한 자극들에 대한 반응 이상의 것이 분명 있다. 예술에서, 시끄러움과 조용함, 빠름과 느림은, 그 자체로만 효과를 가지는 것이 아니고, 적어도 부분적으로 자의식적인 수준에서 파악되는 맥락 내에서 효과를 가진다. 그래서 생물학적이고 심리학적인 요소들에 대한 자동적인 반응들을 "미학적"이라고 부르는 것은 잘못된 것이다.

특정하게 미학적인 경험에 대해 신중히 고려된 (그래서 다른 고려와는 분리된) 반응 맥락들은, 서구에서도 19세기까지는, 전혀는 아니라고 해도 거의 존재하지 않았다. 자동적인 반사로부터 우수성에 대한 의식적인 앎과 평가 그리고 자기에 대한 앎을 가지고 하는 객관적인 관조에까지 이르는

스펙트럼은, 인간 진화사의 광대한 연속된 시기들에 뻗어 있다. 이러한 진화의 기간에 전례 예식이, 음악, 연극, 시각적 전시, 장식, 그리고 우리가 오늘날 예술이라고 부르는 다른 것들을 만들고 정서적으로 반응할, 주요한 계기들을 제공하였다. 앞 장에서 인간의 능력들이 출현하여, 점진적으로 세련되고 집중되어, 예술적 맥락이라고 부를 수 있는 것에 특정하게 사용되게 되었다고 이야기하였다. 그렇지만 원래 이것들은 더 정확히 말하자면 "예식적" 맥락들에 사용되었다.

인간에서 전례 예식은, 원래는 아마도 간단한 전례적 행동들의 정교화였겠지만, (예를 들어, 침팬지의 비의 춤은 수컷의 전례화된 과시 내지 위협 행동의 맥락에서 벗어난 정교화라고 할 수 있다.) 이것은 이것을 행하는 집단들에게 중요한 적응 가치를 가지는 활동이 되었다. 공동전례의 수행을 통하여 구성원들이 사회의 신념들과 가치들에 결집하는 사회는 아마도 훨씬 단결력이 강하고 그래서 그렇지 못한 사회보다 생존할 채비가 더 잘 되었을 것이다.

초기 인간들은 신체적으로 약하고 상호 의존적이었지만, 그들의 지성과 자기앎이 진화함에 따라 생명의 신비를 "이해하고" 자신들의 세계를 할 수 있는 한 최선으로 "조절"할 필요를 점점 더 크게 느꼈을 것이라고, 우리는 짐작할 수 있다. 실제로부터 상징영역에로 불안의 집중과 전환이 있었기 때문에, 불안을 개인적인 신경증에서나 집단 신화에서나 어느 정도까지 다룰 수 있게 되었다고 버켓은 지적하였다.(Burkert, 1979: 50) 사냥이 잘 되도록, 병이 낫도록, 재해가 생기기 않도록 하는 것이 확실히 주요한 관심사들이었고, 이러한 것들과 태어남, 죽음, 사춘기와 같은 삶의 다른 신비들은 일상생활의 영역에서는 설명할 수도 통제할 수도 없었기 때문에, 그러한 것들이 이해될 수 있는 다른 영역이 제시되었고, 이러한 영역은 특별한 방법으로 즉 예식을 통해서만 접근할 수 있었고 영향을 미칠 수 있었다. 실제로

"다른 세계"는 놀이에서 이미 사용 가능했고, 적어도 인정되었다. 필요도 있었고 상징화하는 능력도 발전함에 따라, 이러한 영역은 인상적이고 포괄적인 실재성을 획득할 수 있었는데, 이는 "특별하게 만들기"라는 경향에 의해서 지지되고 세련되었다. 도구들을 주의 깊게 만들고 장식하기, 유용한 물건들을 장식하기, 범상하지 않은 돌멩이를 가지고 다니기, 무덤을 장식하기 등은 모두 사물들을 특별하게 만들고자 하는, 심지어 신성하게 만들고자 하는, 욕망과 능력이 드러난 것이라고 해석할 수 있다.

우리가 예술이라고 알고 있는 활동들이 확장되고 증식되고 또 합체된 곳도 (전례화된 행동과는 다른) 예식적인 전례였다. 예식은, 특별하게 만들, 특별함을 인지하고 반응할, 그리고 참가하는 사람들을 묶고 통일시킬, 시간들과 장소들을 제공하였다. 예식들은 특별함을 인지하는 별개의 사례들에서 기원한 기량들과 태도들을 사용하였고, 그것들의 조합과 세련을 촉진하여, 그것들이 다양해지고 번창할 기회를 제공하였다.

사람들은 이렇게 물을 수 있다. 왜 예식들은 정교한 준비와 수행을 요구하는 길고 복잡한 일로 진화하였는가? 심지어는 [복잡한 예식 대신에] 몇 개의 단어들을 말하고 몇 개의 행동들을 수행하는 것이 아마도 더 효과적이어서 원시인들에게 일상 활동이나 휴식을 위하여 더 많은 시간을 줄 수 있는 경우에도, 왜 긴 예식들이 수행되는가?

이러한 질문에 대하여, 그러한 사회의 구성원은 아마 이렇게 대답할 것이다. 예식들이 길고 복잡한 이유는, 그것이 효과적이기 위해서 그렇게 수행되어야만 하기 때문이다. 그러나 진화론적 견해는 다음과 같이 주장할 것이다. 보다 긴 의식들은, 그 참가자들이 생각하는 이유가 무엇이든지 간에, 빠르고 열의 없는 준수보다 훨씬 효과적으로 집단 유대를 강화시킨다. 장황하지만 기억할 만한 경험들은 사회의 가치들과 신념들을 더 잘 가르

치고 표현하고 강화하며, 집단의 유지와 생존에 필수적인 지식을 영속시킨다. (Pfeiffer, 1977; 1982) 그러나 동시에, 사람들이 이렇게 많은 시간과 힘을 소모하는 수행에 참가하기를 원하도록 촉진할 방법을 발견해야만 했다.

하나의 중요한 방법이 오늘날 우리가 미학적 요소들이라고 부르는 것들의 통합이었다. 육체적이고 감각적 쾌락으로 채워진 활동들은 반복되기 쉽고, 필수적이고 판에 박힌 활동에 쾌락을 덧붙이는 것은 그것들이 수행될 가능성을 높인다. 그렇게 많은 전례 예식이 없는 음부티the Mbuti 피그미족들도 사회적으로나 개인적으로 오락을 위하여 노래하고 춤추는 것을 높게 평가하며 자주 참여한다. 노래하고 춤추는 것이 구조화된 예식들을 동반하지는 않지만, 그것들이 사회성을 강화하고 쾌락을 제공한다는 것은 의심의 여지가 없다.

신체적으로나 정서적으로, 사회적으로 중요한 활동들을 즐겁게 만드는 일making socially important activities gratifying, 이것을 나는 예술이 위했던 것이라고 주장하고자 한다.

4. 예술이 위했던 것

『플라톤에 대한 서문Preface to Plato』에서 에릭 하벨록Eric Havelock은 플라톤이 자신의 공화국에서 시인을 추방한 유명하고 당혹스러운 일에 대해 토론하였다. 그가 상기시켜 준 것은, 기원전 4세기의 그리스는 우리가 문자 사회literate society라고 부르는 사회, 즉 읽고 쓸 수 있는 사회가 아니었으며, 따라서 플라톤에게 시인은 우리가 생각하는 종이 위에 글을 적는 그런 사람이 아니라 구술 수행자, 즉 목소리로 노래하는 사람이라는 사실이다.

선사 사회들이 일반적으로 그러하고, 오늘날에도 문자를 사용하지 않는 집단들이 그러하듯이, [일리아드와 오디세이의 저자] 호메로스Homeros의 그리스에서도, 정치적이고 사회적인 제도들은 필연적으로 구두전승을 통하여 전달하고 보존될 수밖에 없었다. 그러한 구두전승은 그 집단의 영속화에 필수적인 것으로 간주되는 정보가 기억된 "백과사전"이었다. 정보의 유일한 저장소로서, 시는 주입의 체계였으며 그래서, 글자 그대로, 기억할 만한 것이었다. 이런 까닭으로 구술되는 이야기에 포함되어 있는 경험 내용들을—역사, 사회 조직, 기술적 기량, 도덕적 명령 등을—정확하게 기억하는 과제는 신체적 능력과 정신적 능력을 결합함으로써만이 달성될 수 있었다. 생생하고 강력한 구술적이고 운율적인 패턴들로 단어들을 조직하고 이것을 신체적인 동작, 리듬적인 박자, 그리고 음악적 반주로 강화함으로써, 구술 수행에 대한 일종의 전인적 참여와 정서적 동일시가 생겨나 기억이 강화되었다.[19] 플라톤이나 읽고 쓸 수 있는 사람들은 물론 그러한 마음 상태를, 비합리적인 것으로, 명백하고 분석적인 사유에 대한 장애물로, 그래서 교육의 도구로서는 강력하게 거부해야 할 것으로, 간주하였을 것이다.

하벨록의 재구성은 적절하고 계몽적인 듯하다. 왜냐하면 그것은 정서로 느껴지는 육체적 쾌락이—오늘날 우리가 "예술"이라고 부르는—활동들에 어떻게 동반될 수 있었는지를 보여 주고 있기 때문이다. 그러한 활동들은, 전례와 오락이라는 그것들의 역사적 맥락에서, 집단의 통일 내지 한마음의 증진, 중요한 지식의 암송, 집단 가치의 강화를 포함하여, 수많은 사회적 기능들에 기여하였다.

19 Marcel Jousse(1978)는 고대 아람어와 히브리어 구약성서와 그래서 또한 고대 히브리어에서 리드미컬한 구두 패턴들, 호흡 과정, 몸짓, 그리고 인간 신체의 좌우동형적 균형 간의 밀접한 관계를 보여 주었다.

(그리스 신화에서 기억의 여신인 므네모시네Mnemosyne의 딸들인) 아홉의 뮤즈Muse는, 하벨록의 견해에서는, 기억이라는 하나의 기술의 다양한 측면들을 따로 대변하는 것으로, 매우 한정된 목적을 위해 사용하는 한 세트의 정신·신체적 메커니즘들로 이해할 수 있다. 영웅시, 역사, 사랑시, 음악과 서정시, 비극, 장엄 송가와 진지한 성가, 춤추기와 합창곡, 희극과 목가시, 그리고 점성술의 여신들 모두는, 시와 노래 그리고 춤이라는 예술과 더불어, 역사, 종교적 전례, 그리고 우주론까지 포괄하고 있다.

하벨록의 설명은, 그것이 호메로스의 그리스에 특별히 정확한 것이든, 아니면 실제로는 더 일찍이, 말하자면 구석기의 최종기인 마들렌Magdalene기에 맞는 것이든, 여하튼 그럴싸하게 보인다. 그가 서술한 대로의 그러한 구술적인 서창들은 훨씬 앞선 시점에서는 보다 단순하게 시작되었을 것이며, 예식적 행동 경향은 더 오래되었을 것으로 추측할 수 있다.

실제로 파이퍼(1982)는, 구석기 동굴의 그림들이나 다른 시각적 표지들이, 정교한 규칙들을 통제하는 사람들의 권위 확립을 도왔을 뿐만 아니라 잊을 수 없는 방식으로 프로그램의 부분들을 부호화하여 제시하기도 했던, 전례들의 살아남은 증거라고 아주 믿음직하게 주장하였다. 그는 이러한 것들이 적응하는 데 필수적이었다고 주장했다. 왜냐하면 그 당시 어떤 인간 사회들에서는 세대에서 세대로 전해져야할 정보의 양이 아주 커서 어떤 종류의 주입 체계가 필요했기 때문이다. 정보를 좀 더 쉽고 정확하게 흡수할 수 있도록 특별한 부호화와 극적인 기억보조체계들이 고안되었다. 동굴에서 우리가 보는 것은, 부족에게 필수적인 지식과 설명의 잊어서는 안 될 패턴들을 개인들에게 각인시키기 위하여 디자인된 계획적인 멀티미디어의 잔재이다.

호모 에렉투스나 심지어 그 이전의 원시인류가, 오늘날의 인간들에게서

"예식적인" 행동을 자아낼 그러한 환경에서, 예식적 행동을 할 소질이 없었을 것 같지 않다. 침팬지의 비의 춤과 관련한 찰스 래프린Charles Laughlin과 존 맥마누스John McManus(1979: 104-5)의 가설에 따르면, 비의 춤이 공격적인 과시라는 특징을 사용하기 때문에, 그것은 집단의 행동을 있을 수 있는 위험으로 정향시키는 데에 기여한다고 볼 수도 있다. 그리고 침팬지는 "불확실한 영역"을 인지하는데, 이러한 과시가 그것에 대한 반응이라고 말할 수도 있다. 이들은 또한 심지어 침팬지보다 더 큰 두뇌 피질화를 성취한 오스트랄로피테쿠스는 직접적인 지각을 넘어서는 존재들과 관계들을 지각할 수 있었을 것이라고 가정하였다. 그렇다면 오스트랄로피테쿠스는 추가적으로 불확실한 영역으로 지각되는 것에 대하여 "복잡하고 개념화된 그리고 아마도 상징화된 전례적 행동"을 수행하였을 것 같다. 래프린과 맥마누스는 또 가용한 음식의 많고 적음에 따라 오스트랄로피테쿠스에게 계절적인 예식적 채집이 있었을지도—그리고 심지어 원시적인 통과 의례들이나 역할 혹은 지위 전례들이 있었을지도—모른다고 추측하였다.

하벨록의 설명은 앞에서 우리가 추측했던 초기 인간들의 심리학적, 환경적, 그리고 사회적 특징들과 일치한다. 그러한 환경에서 관계들을 기억하고 확인하는 것을 돕기 위하여 예식적 전례를 사용하는 것을, 예를 들어 오스트레일리아의 원주민 사회들과 같은 문자 이전의 집단들에서, 여전히 관찰할 수 있다.[20] 부족의 족보, 우주론, 가치들, 그리고 문화적 공리들의 전달을 돕기 위해서 예식적 전례를 사용하는 다른 부족으로는 잠비아의 은뎀부족the Ndembu(Turner, 1974: 239), 나이지리아 요루바족the Yoruba(Drewal

20 T. G. H. Strehlow's(1971)의 오스트레일리아 중심 지역의 노래에 대한 인상적이고 포괄적인 연구는, Havelock이 호메로스시대의 그리스에 대하여 비슷한 수단들로 제시했던 공공 목적들에 기여하는 결합된 예술들의 현대적인 예를 제시하고 있다.

and Drewal, 1983)의 가면무, 그리고 콩고 레가족the Lega의 브와미bwami 모임(Biebuyck, 1973) 등이 있다. 20세기의 구술 사회들에서 시는 두운, 유운, 대구, 교차대구, 관용적인 노래 단위들의 반복과 같은 그러한 방식들을 사용하여 청중들에게 전통적인 이야기들을 기억하고 복창할 수 있게 하고, 작곡자들에게 새로운 기억 가능한 노래들을 만들어낼 수 있게 한다.(e.g., Lord, 1960; Damane and Sanders, 1974; Emeneau, 1971; Strehlow, 1971)

488개의 인간 사회들에 대한 민속지학적 조사에서 89%의 사회가 제도화된 몽환 혹은 [자아]분열을 경험하는 모습을 보였다는 사실은(Bourguignon, 1972: 418) [자연]선택이 이러한 정서적 경향을 선호하였음을 시사한다. 구성원들이 황홀한 사로잡힘이나 어떤 형태의 자기초월을 성취할 수 없는 집단은 그것을 할 수 있는 집단보다 응집력이 덜하고 그래서 진화적으로 덜 성공적이었을 것이라고 생각할 수 있다. 가봉의 팡족the Fang(Fernandez, 1969)이나 오늘날 엄청난 사회적 변화와 불확실성을 마주하고 있는 비슷한 사회들에서, 개인들은 주기적으로 [일반적이지 않은] 특이한 것에 의해 감동을 받아 초자연적이고 중요한 정서적인 "전체성"을 경험하는 중에 그들이 한마음임을 확인하고 느낀다. 연구자들의 설명에 따르면, 황홀한 전례들을 수행하는 사회는, 전례 경험을 통하여 자신들이 힘을 발휘하여 압력들을 조절하고 대처할 수 있다고 암시함으로써, 개인들이 그렇지 않았으면 견디기 어려웠을 압력들을 견디어낸다.(Lewis, 1971: 204-5) 이것은 수천 년 전에도 마찬가지로 참이었을 것이다.

앞의 가설적 재구성에 따르면, 자연선택 가치를 가졌다고 말할 수 있는 것이 활동들의 집합체로 간주되는 예술(특별하게 만들기의 예들인 "예술들")만은 아니라는 점이 강조된다. **예술들에 대한 우리의 반응들(미학적 경험들)도 동일하게 본질적으로 중요하다.**

사회적으로 조장된 전례 예식들이 즐겁기만 하다면, 그것들은 수행될 것 같다.[21] 자연선택 압력은 인간 감각들을 즐겁게 하고 만족시키는 요소들을 전례적인 의식에 통합시키려는 경향을 강화하도록 작동했을 것이며, 동시에 그러한 것들에 긍정적으로 반응하는 인간의 [생존과 발달의] 채비도 강화하도록 작동했을 것이다. 쾌락적인 감각적 자극에 대하여 별개의 조합되지 않은 반응들은 점차적으로 하지만 전진적으로 더욱 연쇄적인 감정으로 주조되었을 것이다. 예식들이 발달함에 따라, 예식들은 발현하고 있는 능력들을 사용했을 뿐만 아니라, 더욱 복잡한 감정들을 자극하고 만족시켰을 것이다.

아기의 미소가 어머니의 반응과 더불어 발달하는 그러한 피드백 과정과 유사한 피드백 과정을 통하여, 인간은 시간이 지남에 따라 미학적 요소들에 대한 일반적인 좋아함보다 더 큰 좋아함을 발달시켰을 것이다. 전례들도 전례에 대한 일반적인 의존보다 더 큰 의존을 또한 발달시켰을 것이다. 이러한 순환성이 (한참 후에 독립적인 예술들의 요소들이 되는) 리듬, 시공간적 모습, 반복, 다양성 등을 조작하고 반응하는 능력을 강화시켰을 것이며, 마찬가지로 이러한 요소들이 사용되는 예식들의 사회적인 효율성도 강화시켰을 것이다. 전례들에서 감각적으로 즐거운 요소들과 그것들에 대한 인간의 반응들 양자가, 자연적인 진화 과정을 통하여 세련되고 정교화되고 발달하여, 훨씬 나중의 단계에 더 분리된 미학적 경험 능력에 이르게 되었을

21 모든 전례들이 즐거운 것이 아니며 어떤 전례들의 요소들은 각별하게 불편할 수도 있다는 것을 나는 안다. 효율성이나 기억가능성에 이르는 데는 미학적 쾌락과는 다른 길들도 있다. 게다가, 설명력에 대한 필요, 의미가 있거나 중요하다는 느낌, 타인에 대한 애착 등과 같은 다른 근본적인 인간적 요구들도 인간들이 전례를 수립하도록 소지를 줄 수 있다. 그렇지만, 일반적으로, 전례 예식들은 효과적이고 정확할 뿐만 아니라 유쾌한 의식수행을 보장하는 즐거운 미학적 만족들과 동시에 발달되는 경향이 있다고 말하는 것이 합리적이라고 보인다.

것이다.

행동학적·진화론적 의미에서, 오늘날의 다양한 예술들과 그 요소들 그리고 그것들에 대한 우리의 강력한 정서적 반응들은, 진화적 적합성과 생존을 위한 **가능화 메커니즘**enabling mechanism(Wilson, 1978: 199)이라고 부를 수 있다. 그것들은 [자연]선택적으로 가치 있는 행동을 (지금의 경우에는 예식적인 전례 행동을) 진작시키려는 진화론적 수단들이다.[22]

예술 일반과 여러 예술들이 자연선택 가치를 갖는다고 말할 수 있다면, 그것은 오직 가능화 메커니즘으로서 그러하리라고 볼 수 있다. 제3장에서 본 것처럼, 예술이 필연적이라고 주장하는 이들은 이러저러한 예술들의 이러저러한 측면들을 (예를 들어, 질서의 구현, 가장, 비합리적이고 직접적인 경험의 허용 등을) 생각한다. 그렇지만 이러한 측면들은 미학적이지 않은 경험에서도 마찬가지로 볼 수 있다.

오늘날 선진 서구 사회에서 예술이나 미학적 경험으로 보통 생각되는 것은—그 자체를 위한 대상 만들기 혹은 활동과, 그것들에 대한 다른 것들과 무관한 순수한 반응은—인간 진화에서는 선택되지 않았을 것이라고 말하는 것이 안전한 것으로 보인다. 우선 이러한 경향성이 호모 사피엔스의 유전자 풀에 어떤 영향을 미칠 충분한 시간이 없었다. 게다가 [자연]선택은 기능적이지 못한 경향성들을 선호하지 않을 것이다. 진실로 그 자체를 위한 예술은, 정의상 (예기치 않은 경우를 제외하고), 그 자체를 위한 것이 아니라, 진화를 위한 것이거나, 아니면, 어떤 다른 것을 위한 것이다.

22 구성원들이 전례들을 열의 없이 수행하는 사회들은 열의 있는 사회들보다 덜 정합적이고 자연선택에서 덜 성공적일 것이라고 추측할 수 있는 것처럼, 미학적 쾌락을 적응적으로 역기능적인 목표들과 결합시키는 집단들과 개인들은 아마도 살아남아 자신들을 영속시키지 못했을 것이다.

5. 오늘날의 미학적 경험

이제까지의 논의는 편안하지 않게 보이는 많은 거친 모서리들을 남겨 놓았다. 나의 명제가 옳다면―즉 독립적이고 자율적이며 미학적인 창조와 반응이, 자연선택 가치를 가지는 전례 예식들이나 다른 사회적인 행동들에 원래 동반되고 강화되었던 활동들이나 느낌들의 진화적인 과잉의 잔재라는 명제가 옳다면―어떤 사람들은 다른 사람들보다 더 많은 예술적 재능이나 미학적 감수성을 가지고 있다는 것을 (그리고 언제나 그러했다는 것을) 우리는 어떻게 설명할 수 있는가? 인간 진화 내내 작동하는 "잠재적인 [순수하게] 미학적 충동"(2.2의 말미를 보라)이 없다면, 우리가 전통적 사회들과 과거로부터의 작품들에 대하여, 심지어 그러한 작품들은 순수한 미학적 관조를 일으키거나 유지하고자 하는 의도도 없이 만들어졌는데도 불구하고, 그것들을 그렇게 엄청나게 [높게] 평가하는 까닭을 어떻게 설명할 수 있을까? 또 다른 문제는, 근대의 순수하게 미학적인 경험들이, 보기에는 닮지 않은, 공동의 예식적 반응들에서 기원했다고 어떻게 생각할 수 있는지를 설명하는 것이다.

래스키(1961)는 근대의 미학적 경험을 이해하기 위한 유용한 연구를 수행하였는데, "깊다고 느껴진, 다른 세계로 옮겨가는, 거룩하게 만드는, 서술할 수 없는 등의 느낌들"과 그것들이 생겨나는 환경에 대한 보고들을 분석하였다. (종교적인 신비한 서술이든 다른 형태의 문서든 간에) 이러한 상태들을 경험하고 그것들을 서술한 사람들이 작성한 50개의 이야기를 검토하고 그가 알고 있는 60명을 인터뷰하여, 그녀는 (예술 작품들에 대한 반응을 포함하여) 이러한 경험들을 수많은 계몽적이고 흥미로운 방식들로 분석하였다. 이는―지금의 논의에 매혹적으로 적용될 수 없는 것은 아니지만―불행하

게도 지금의 논의 영역 바깥에 있다. 래스키는 이러한 상태를 "황홀"이라고 부르고 그 단어를 "기쁘고, 다른 세계로 옮겨가고, 기대하지 않았고, 드물고, 가치 있고, 특이해서, 종종 초차연적 원천으로부터 도출된 것처럼 보이기까지 하는 경험영역"을 가리킨다고 정의하였다.(p. 5)

래스키는 황홀경에 빠진 사람들이 자신들의 경험을 서술하기 위하여 사용하는 단어들이 (황홀이라는 경험을 자세히 이야기하는 사람들이 자신들을 가리키기 위하여 사용하는 용어들이) 놀랍도록 유사하며, 이러한 단어들이 가리키는 개별적인 경험들도 또한 놀랍도록 유사하다는 것을 발견하였다. 예를 들어, 황홀경 속에서 사람들은 차별감, 시간, 공간, 한계, 세속성, 욕망, 슬픔, 죄, 자아, 단어들이나 이미지들 혹은 그 양자, 그리고 감각과 같은 것들이 상실되는 느낌을 갖는다고 보고한다.(p. 17)[23] 그들은 그들이 통일성 즉 "모든 것", 무시간성, 천국과 같은 이상적인 장소, 이완, 새로운 삶이나 다른 세계, 만족, 즐거움, 해방과 완성, 영광, 접촉, 신비한 지식, 새로운 지식, 동일시에 의한 지식, 그리고 설명할 수 없음을 얻었다고 느낀다.(p. 18) 보고되는 (정신적이지 않은) 유사-신체적 감각은 "위", "안", 빛과 열, 어둠, 증대와 개선, 고통, 유동성, 조용함, 그리고 평화를 시사하는 단어들이나 구절들로 표현된다. 래스키의 책에서 제시되는 느낌들이나 그것들에 대한 다양하고 미묘한 차이를 가지는 서술들은 풍부하고 설명적이어서 요약될 수 없고 읽어야만 한다. 이러한 유사성들 때문에, 래스키는 세 집단의 사람들이 많은 이유들로 서로 비슷하게 다루어질 수 있지만, 다른 종류의 느낌들과는 구별되는, 느낌들을 언급하고 있다고 가정하였다.(p. 38)

23 황홀을 경험하는 모든 사람이 이런 것들을 모두 느끼는 것은 아니다. 이런 것들과 그 다음의 다른 것들은 일반적으로 보고되는 느낌들이다.

래스키는 황홀의 세 "단계들", 즉 세 종류를 가정하였다. 그녀가 **"아담적"** 황홀adamic ecstasy이라고 불렀던 가장 공통적인 것은 삶이 즐겁고, 정화되고, 새로워졌다고 보일 때 생기는 것이다. 이러한 황홀경에 대한 서술들은 새로운 삶, 다른 세계, 기쁨, 해방, 완전, 만족, 그리고 영광의 느낌들을 포함한다.(p. 103)[24] 아담적 황홀은 **"지식"** 황홀knowledge ecstasy에서처럼 "접촉했다는" 느낌이나 이러한 접촉을 통하여 얻어진 지식이나 창의성의 느낌을 산출하지 않는다. 이러한 둘째 종류의 황홀에서는 하느님 혹은 절대 실재에 대한 지식이 그것이 전달 가능한 것이든 아니든 간에 주어졌다고 느끼는 그러한 경험이 포함된다.(p. 117) 그것은 "어떤 것"에 대한 지식, 더 자주는 "모든 것"에 대한 지식일 수도 있다. 보통 지식이 더 완전하고 전달 불가능할수록, 황홀은 "더 나은 것"이었다고 볼 수 있다. 황홀의 셋째 종류에는 **일체감**a sense of union, 완전한 혹은 거의 완전한 감각의 상실이 있는데, 이는 이루어진 어떤 접촉이 완전하다는 사후적인 느낌과 짝을 이룬다.(p. 92)

래스키는 자신이 인터뷰한 95%의 사람들의 황홀 경험에 앞서 있거나 황홀 경험을 야기한 것으로 보이는 환경들이 11개의 표제로 정리될 수 있다는 것을 발견하였다. 이러한 표제들은 황홀을 서술하기 위한 설명에서도 공통적임이 그 후에 발견되었다. 이러한 환경들을 그녀는 "방아쇠들"이라고 이름 했는데, 여기에는 자연 경관, 종교, 예술, 과학적이거나 정확한 지식, 시적 지식, 창조적인 작업, 그 당시에 물리적으로 현전하지 않는 (종종 위의 것들 중의 하나인) 어떤 것에 대한 회상이나 자기반성, 그리고 "참-아름다

24 Laski는 다른 방식으로 중요하고 기억할 만하지만 황홀보다 덜한 경험들을 "반응 경험들 response experiences"이라고 불렀다.

움"이 속한다. 이와 마찬가지로 잡다한 환경들에 대한 분류도 있다.(p. 17)

세 집단들에 따라서, 그리고 남자와 여자에 따라서, 거명된 방아쇠들의 빈도도 달랐다. 그러나 자연, 예술, 그리고 성적인 사랑은 개인적으로 질문을 한 집단의 남자와 여자 모두에서 표제들의 최정상에 있었고, 문학적인 설명을 한 집단에서는 자연과 예술이, 종교적인 서술을 한 집단에서는 자연이 최정상에 있었다. 다양한 방아쇠에 의해 유도된 황홀에 대해 서술된 느낌들의 특징들은 어떤 점들에서는 달랐지만, 여기에서는 그것을 요약할 여유가 없다. 그렇지만 자연과 종교에 의해 유도된 황홀들은 서로 간에 가장 비슷하게 보였다.

음악이 예술적 황홀의 자극제로 가장 자주 거명되었고, 다른 자주 거명되는 자극제들(시와 연극)도 또한 시간 예술이라는 점이 시사적이다. 사실 음악은 35번 (시는 18번) 거명되었지만, 그림이나 조각은 합해서 오직 9번 황홀의 예를 제공했을 뿐이었다. 황홀을 유도하는 데에 시간적 예술이 우세하다는 통계를 근거로, 적어도 어떤 근대적 미학적 경험들이 시간적으로 구성된 공동의 예식들에서 자기 초월적 황홀을 경험하도록 진화된 능력들에서 도출되었다고 주장할 수 있다.

래스키가 다루었던 황홀에 대한 서구의 설명들과 전통적인 사회들에서의 자기초월적 상태들에 대해 알려진 것들 사이의 다른 유사성들은, 두 유형의 경험이 공통적인 인간 행동 경향의 [다양한] 형태들일 수도 있다는 주장을 확증하기 위하여, 추가적인 연구의 대상이 될 만하다.

그렇지만 우리의 목적을 달성하기 위해서, 우리는 아마도 보다 명백한 차이들을 강조해야 할 것이다. 왜냐하면 이러한 차이들을 강조하는 것이, 즉 근대 서구의 미학적 감수성이 인류의 나머지 사람들의 것들과 어떻게 다른가를 강조하는 것이, 다음 장의 주제이기 때문이다.

근대적인 황홀들이 거의 예외 없이 사적으로 일어나지만 전통적인 황홀들은 보통 집단 예식적인 환경에서 일어난다는 사실과 별개로, 황홀을 경험하는 사람의 숫자와 개인이 그러한 경험들을 가지는 횟수의 숫자, 양자는 전통적인 사람들과 근대적인 사람들 사이에서 극적으로 다르다.

래스키가 질문을 던졌던 사람들의 보고에 따르면 그들 중에서 50%는 황홀을 10번도 경험하지 못했다. (이들의 1/3은 한 번 내지 두 번이었다.) 38%는 그것을 10번 이상 경험했다. (이들의 2/5는 25번이나 그보다 조금 작게 경험했다.) 그리고 단지 12%만이 수백 번 혹은 "지속적으로" 황홀을 경험했다. 나중에 발견한 것들을 논의하면서, 래스키는 잦은 황홀을 보고했던 사람들은 "보다 낮은"(아담적) 수준의 황홀이나 [황홀에 준하는] "반응 경험들"을 [횟수에] 포함시켰다고 주장하였다. 그녀는 황홀한 경험은 상대적으로 드물게 혹은 아주 드물게 일어난다고 결론지었다.

그러한 경험은 드물 뿐만 아니라 오직 몇몇 사람들만이 그것을 경험했던 것 같다. 래스키는 아담적 황홀 경험을 즐기는 능력은 "지적이고 충분히 교육받은 창조적인 사람들"에 널리 퍼져 있다는 것을 발견했다. "보다 높은" 황홀은 있다고 해도 생애에서 한두 번 경험되며 또 "발달된 지성이나 창조적인 능력들"을 가진 사람들에게 더 일반적이거나 그런 사람들에게 한정되는 경향이 있었다.[25]

그러한 주장에 대한 첫째 반응은 의심, 즉 무의식적인 엘리트주의 편견이 그 연구에 포함되어 있지 않은가 하는 의심이다. 확실히 래스키의 예는

25 우연히도, 인도의 견해가 이것과 일치한다. 인도의 견해는 예술의 즐거운 감각적 요소들인 gunas와 예술의 외적 몸체와 관련된 예식적이고 장식적인 정교화와 기법인 alamkaras는 모든 사람의 감상 범위 내에 있다고 주장한다. 단지 세련된 미학적 감수성을 가진 사람들만이 rasa라는 최고의 즐거움을 누릴 수 있다.(Krishnamoorthy, 1968)

오직 혜택 받은 제대로 말할 수 있는 사람들, 자신들의 경험을 책에 서술할 수 있도록 충분히 교육받은 사람들, 런던의 지적 사회에서의 그녀의 동료들이었다. 하지만 그녀는 어린이들이 (혜택 받은 어린이들이) 일차적인 아담적 황홀들을 경험하는 것을 발견하였는데, 이는 "지식" 황홀이나 "일체" 황홀이 적어도 서구 사회에서는 어느 정도의 심리적이고 신체적인 성숙이 이루어진 다음에 접근 가능한 경험임을 암시한다고 주장하였다.

이러한 결론이 어떻게 설명될 수 있을까? 몽환이나 [정신] 분열이 제도화된 사회들에서 (어린이들을 포함하여) 사람들은 그러한 상태를, 심지어 약물의 도움 없이도, 자주 경험할 수도 있다.(e.g., F. Huxley, 1966; Katz, 1982; Belo, 1960; 1970) 그렇지만 이들은 래스키의 고도로 문자화되고 교육받은 정보제공자들과 같은 의미에서 "발달된 지성이나 창조적인 능력들"을 가진 사람이라고 서술할 수 없다. 우리가 여기서 전통적 황홀들과 근대적 황홀들을 자세히 비교하지 않는다고 하더라도, 영국의 상위 계급들과 하위 계급들의 황홀에 대한 그녀의 결론에 대하여 우리는 뭐라고 해야 할까? 아마도 근대 사회에서 자신을 덜 명확하게 표현하는 사람들도 황홀들을 **가지지만** 그것을 인지하지 못하거나 어떻게 그것들을 서술해야 할지를 알지 못한다고 이야기해야 할 것이다.

생물학적 기초를 가지고 보편적인 예술 행동을 기술하고자 하는 견해는, 벽로 선반에 복사판 고양이 달력을 부착하는 석탄 광부의 아내의 감정이, 벽을 자신이 주의 깊게 선택한 원본 그림들로 장식한 감식가의 감정과, 비슷하기도 하고 다르기도 한 방식을 이해하려고 노력해야 한다. 쇼팽 발라드Chopin Ballades의 주간 연주에서 귀족 미망인이 느끼는 열광이 베토벤의 함머클라비어 소나타Hammerklavier Sonata의 3악장 아다지오Adagio에 대한 경험 많은 청중의 열광과 같은 것인가? 결국 우리의 배고픔은 비프스테

이크나 햄버거로 충족되며, 우리의 갈증은 샴페인이나 코카콜라로 충족된다.—빵이나 물은 말할 필요도 없다. 대부분의 사람들이 접근할 수 없는 명백히 아주 드문 식욕과 취향이 있다면—행동의 보편성을 주장하는—인간 행동학자는 어떻게, 그리고 왜 그러한 상황이 생겨나는지를 설명하고자 시도해야만 한다.

이러한 문제를 고려하게 되면, 개인들에서 미학적 반응이 다르게 나타난다는 것을 이해하는 것을 도울 뿐만 아니라, 근대의 사적인 미학적 경험이 전례 예식들에 대한 원형적인 공동의 황홀 반응으로부터 진화된 것이라는 나의 주장을 지지하는, 중요한 흥미로운 관찰들에 이르게 된다.

예술과 미학적 반응들이 앞 장과 이 장에서 서술된 대로 진화될 수 있었다는 데에 동의한다면, 적당한 과정을 밟아 이야기, 시, 노래, 춤, 음악 작곡, 가면, 장식, 의복 등을 만들거나 (아니면 수행하거나) 그리고 평가하는 **전통**이 등장했을 것이라고도 또한 생각할 수 있다. 이러한 전통의 등장과 더불어, 획일적인 반사적 혹은 기초적인 미학적 반응과 나란히, 미학적 현상에 대한 다른 종류의 반응이 발달하기 시작할 수 있었을 것이다. 자기 나름의 규칙rule들이나 규약code을 가지는 활동수행의 수용된 혹은 수용 가능한 방식들의 집합체[26]인 전통에 따라, 적어도 어떤 사람들은 기량, 아름다움, 예술성에 주목하면서 그러한 요건들을 충족시키는 **방식들**을 평가할 수밖에

26 "코드"라는 개념이 그 접근이 기호학적이든 아니든 간에 모든 영역의 현대 사유에 퍼져 있다. 나도 코드라는 관념이 유용하다고 생각하지만, 내가 그 용어를 사용하는 것이 기호학자들이나 정보이론의 전문가들을 만족시키지 못할 수도 있다는 것을 나는 알고 있다. 현재 맥락에서 그 관념을 사용하는 것은 분명히 부정확하지만 나의 일반적인 진술에는 적합하다. 하버드 대학의 Norton* 강의(1976)에서 Leonard Bernstein은 음악적 코드가 작동하는 방식을 설득력 있게 예시하였다. 그러한 공식을 Leonard B. Meyer(1969)는 "기대들의 패턴"이라고 또한 불렀다. (그러한 음이나 화음은 서로를 따르고, 그렇게 할 때 … 그렇게 하지 않을 때, 차이를 가지고 … 정서적인 반응들이 발생된다.)

없다.

그래서 예를 들자면, 원시 집단에서, "좋은" 이야기와 "잘 말해진" 이야기 사이에(Vaughan, 1973), 옷을 입는 일에서 장식과 옷차림의 적합한 조합과 적합하지 못한 조합 사이에(Strathern and Strathern, 1971; Drewal and Drewal, 1983), 아니면 법률 논쟁에서 기능적으로 적합한 해결책과 예술적 해결책 사이에(Fernandez, 1973), 미학적 구분이라고 부를 수 있는 것이 이루어진다. 집단의 구성원들은 조각, 춤, 시 등을 산출할 때 준수해야 할 어떤 수립된 규약들에 익숙해질 것이고, 그러한 규약의 요소들을 사용하거나 오용함에 따라 이러한 것들 중에서 어떤 것이 "보다 나은" 것인지, 보다 예술적인 것인지를 인지하는 것을 배을 것이다. 그래서 오스트레일리아의 원주민들(Berndt, 1971), 알로어족 사람들(Dubois 1944), 서아프리카(Thompson, 1973; 1974; Gerbrands, 1971; Fernandez, 1971; Child and Siroto, 1971; Drewal and Drewal, 1983; Keil, 1979)와 세픽강변(Linton and Wingert, 1971)의 부족민들, 그리고 많은 다른 사람들이, 어떤 작품 혹은 어떤 예술가가 다른 작품이나 다른 예술가보다 더 낫고, 왜 나은지를 이야기할 준비가 되어 있다.

하지만 우리가 알고 있듯이, 많은 근대화되지 않은 사회들에서는, 개인이 행하는 높은 수준의 "창의성"이나 혁신을 위해서는 아니라고 해도 규약들 자체를 위해서도, 규약의 요소들을 변화시키거나 질적인 차이들을 만들어낼 기회나 격려가 많지 않다. 원시 전통 사회들에서, 새로움과 변화, 규약의 역사적으로 알 수 있는 변경은, 보통 권력이나 종교에 직접적으로 연결되지 않는 (그릇이나 스토리텔링과 같은) 소수의 예술들에서 가장 명백하며, 그것들에서 보다 개인적인 미학적 고려가 발달된다.[27] (물론 전통 사회들에서 "자연적으로 좋은 취향"이 서구 사회에 대한 열렬한 흉내 속에서 얼마나 빨리 전복

될 수 있는가를 보면 당혹스럽기는 하다.)

이야기들, 오락적인 시가들, 그리고 비슷하고 사소한 활동들을 제외하고, 예술의 역사는 일반적으로 최근까지 그 자체를 위한 변화라는 의미에서 스타일들의 커다란 변화가능성을 보여 주지 않았다. 우리가 보면, 보통 스타일의 변화는 지배자의 변화와 함께 생겨나며, 그러한 변화는 낡은 방식들은 끝났다는 것을 의미하는 권력과 특권의 정치적인 언명이다. 특별히, 르네상스로부터 오늘날에 이르기까지, 스타일의 변화는 중요한 사회적 변화들을 반영하고 있다.

위대한 예술 작품들은 매우 최근까지도 종교나 권력과 아주 밀접하게 연관되어 있어서, 어떤 의미에서 그것들을 순수하게 미학적으로 평가하는 것은 적합하지 않다. 위대한 예술 작품들을 만든 동기는 순수한 예술지상주의가 아니라 신들이나 통치자들의 영광을 기리기 위해서였다. 심지어는 오늘날에도 "미학적" 가치들을 평가(하거나 그러한 것의 무시를 한탄)하는 사람들은 규약에 정통한 엘리트들이다. 많은 그리스, 중세, 인도의 조각들이 원래는 생명체와 같은 색깔로 칠해져 있었다는 이야기를 듣는다. 인도의 마두라이Madurai에 있는 메나크시Menakshi 사원의 돌기둥에 조각된 신들은 "복원"되었다. 콧수염, 입술연지, 눈썹들이 그려졌으며, 보석들이 실제처럼 묘사되었고, 의복도 입혀졌다. 복원된 조각상은 그렇지 않았다면 흰 칠을 한 조각상과 거의 같았을 것이고, 또 이제까지 몇 세기 동안 손을 대지 않

27 Tikopia족 사회에서 다양성이 있는 유일한 조형 예술은 머리받침 조각이다. Raymond Firth(1973: 32)는 "대상들이 아주 개인적인 특성을 가진 이러한 영역에서 전통적인 형태는 전체적으로 덜 중요하고 [개인적인] 독창력과 미학적 관심이 기능할 수 있다."라고 말했다. 하지만 오늘날 나이지리아의 Yoruba 사회에서 아주 중요한 Gelede 행사에서, 전례의 개인적인 참가자들은 자신의 관심들, 상황들, 그리고 미학적 선호들을 반영하여 모습을 빚으며 그래서 혁신들을 촉진시키고 통합시킨다.(Drewal and Drewal, 1983: 247)

았던 그것에 정확하게 같았을 것이지만, 오직 후자만이 현대 서구의 관찰자에게는 예술 작품으로서 감동적이다. 칠해지지 않은 돌에서 능숙하고 섬세한 조각들을 인지할 수 있으며 윤곽선과 볼륨감을 알아볼 수 있다. 숭배자들은 아마도 칠해진 것이든 흰 칠을 한 것이든 열등하게 보지 않을 것이며, 그것들을 반대로 생각할 수도 있다.

피그미족the pygmies들에게 금속 배수관은 그들의 몰리모molimo에 적합한 악기이다. 딩카족에게 중요하게 생각되는 것은 창 그 자체가 아니라 창이라는 생각이다. 발터 벤야민Walter Benjamin은 예식적인 대상들에서 중요한 것은 그것의 보이는 모습이 아니라 그것의 존재라고 하였다. 이러한 태도는 20세기까지 모든 곳에 퍼져 있었는데, 그러한 태도를 발생시키는 거룩함이라는 개념과 함께 후퇴하고 있다.

스리랑카 남부의 새로운 기념비적인 부처상에는 조각된 가사로부터 돌출된 긴 배수관이 있는데, 이는 미학적 고려가 숭배자들에게는 특별히 필수적이지 않다는 것을 보여 준다. 스리랑카의 많은 불교 사원의 채색된 벽의 현대적인 복원이나, 벽에 그려진 영화 포스터나 만화 칸을 연상시키는 화려한 그림들도, 마찬가지로 세련된 미학적 관심을 염두에 두지 않은 듯하다.

길드나 카스트에 의해 선택되고 훈련되어 이미 적응된 사람들과 달리, [평범한] 사람들의 미학적인 평가 능력을 특별히 높이 발달시키려면, 필요한 규약에 익숙해지기 위하여 여가시간이 필요한 듯하다. 과거로부터 보존되어 온 예술의 높은 미학적 질은—스리랑카에서도 마찬가지지만—전통 내에서 천천히 발달해 온 것으로 이해할 수 있다. 이러한 전통을 유지하고 지켜온 사람들은, 종교적이고 정치적인 전통적 권위에 의해서 감독되는 예술가 집단 내에서, 그러한 전통에 대한 적성을 가지고 훈련을 받은 사람들

이었다. 과거의 많은 탁월한 세속 예술(예컨대, 인도와 페르시아의 세밀화, 유럽의 13세기부터 19세기까지의 궁정 음악)은 오늘날 우리가 하듯이 미학적으로 그것을 확실하게 평가할 수 있는 여가 있고 교양 있는 후원자들에 의해서 주문을 받은 것들이었다.

그러나 진화론적인 용어로 말하자면, 예술이 그것의 기원들이나 계열들인 전례나 놀이로부터 떨어져 나온 것이 불과 얼마 되지 않기 때문에, 예술의 다양한 요소들이 합체하여 독립적인 활동이 될 시간이 없었다고 우리는 이미 지적하였다. 예술가들의 일차적인 과제가, 거룩한 것을 드러내어 구체화하거나, 성서를 그려내거나, 성당이나 개인의 집을 장식하거나, 멋있는 가구나 정교한 기구를 디자인하거나, 예식적인 전례에 기여하거나, 역사적 장면이나 인물들을 기록하는 것이 아니라, 예술 작품을 창작하는 것이 된 것은 채 백 년도 되지 않았다. 비록 과거의 예술가들이 미학적인 고려와 다른 기능적 욕구들을 결합하는 데에 아주 능숙했다는 것은 인정해야 하지만, 그들에게 미학적인 고려가 다른 기능적 요구들보다 더 중요한 것은 아니었다.

고대의 돌조각가나 모든 시대의 예술가들은 말할 것도 없고, 라스코 Lascaux 동굴의 벽화를 그린 예술가들이, 그들이 하고 있는 일이 무엇인지 정확히 몰랐다고 믿기는 어렵다.[28] 그들의 작품들에서 "예술성"은 우연한 일이 아니었다. 전통이나 기대되고 있는 전통적 패턴에 익숙했기 때문에 그들은 자신들의 작품과 다른 이들의 예술에서 허용되는 것과 탁월한 것

28 이러한 진술로 내가 의미하는 것은 예술적 창조에 영향을 끼치거나 그것을 좌우하는 무의식적인 요소들이 있을 수도 있다거나 예술가들이 나중에 감상자들이나 비평가들이 구분하고 정립하는 작품의 어떤 함축의미들을 모를 수도 있다는 것을 부정하는 것이 아니다. 그러나 예술가는 "그것을 제대로 이해"하였을 때 그것을 "알고" 있다. "앎"이나 "그것"의 본성이 무엇이든 간에 그렇다.

이 무엇인지를 알고 있었다. 그들의—여전히 찬양할 만한—작품들은 미학적 원칙들의 준수를 보여 주고 있다. 오늘날 우리는 이러한 미학적 원칙들을, 예술의 [미학적이지 않은] 다른 동기들로 생각되는 것들, 예를 들어, 부와 힘의 과시, 신들에 대한 위무와 찬양, 이야기들에 의한 교육 등과 독립적인 것으로 생각한다. 대부분의 인류는 자신 주변의 인공물들에서 자율적인 미학적 성질을 조금밖에 요구하지 않아왔고 지금도 그렇지만, 그리고 이러한 인공물들의 존재에 대한 진화론적 정당화는 공리주의적이고 사회적이어서 미학적이지 않은 측면들이었지만, 무의식적으로나 의식적으로 그들 작품의 기능적이지 않은 측면에 관심을 가지고 미학적 전통을 유지할 소질을 타고난 몇몇 인간들이—예술가들이—있어 왔다. 결국 특별하게 만들기를 원하는 것은 최선을 다하고자 하는 의도이며, 고통을 감내하는 것은 그 사회가 아주 높게 평가하는 업적과 열망을 구현한 것으로 간주되는 작품을 만들어낸다.

아주 발달된 구별력과 강력한 느낌을 가지고 분류하는 존재인 인간이, 사물들에 순위를 매기고 어떤 것이 "더 좋고" 다른 것이 "더 나쁘다"는 것을 알아채는 것은 놀라운 일이 아니다. 사랑과 마찬가지로 아름다움도 보는 사람의 마음에 있다. 우리는 모두 같은 종이기 때문에 우리 모두는 많은 것들의 가치에 동의할 것 같지만—개인으로서—우리는 계속하여 특유한 선호를 가지고 동의하지 않을 것 같기도 하다. 정확하고 융통성 없는 규칙들에 의거하여 가치 있는 것을 정확하게 범주화하는 시도는, 분류를 일삼는 우리의 마음이 [어쩔 수 없이] 포괄적인 틀들의 가능성에 의해 유혹을 받는 것과 마찬가지로, 운명적인 과업으로 보인다.

아마도 이야기할 수 있는 최대한은, 어떤 사람들이 그들에게 필요한 이상으로 늘 몸이 빠르거나 동료들보다 잠을 잘 욕구가 덜 하거나 환경이 요

구하는 것보다 더 많은 상상과 지성을 가지는 것과 꼭 같이, 어떤 사람들은 인간들에게 커다란 다양성과 적응성을 가져다주는 무수한 성질들 중에서 미학적인 경향과 관심을 더 유지하고 있다는 것이다.

이제 우리는 근대적인 미학적 반응과 그것의 소위 원형인 부족적이거나 집단적인 황홀 반응 사이의 명백한 비유사성에 대한 고려로 돌아갈 수 있다.

자신의 개인적인 미학적 경험들을 검토하여, 독자들은 아마도 자신의 취향들이 해를 지남에 따라 변경되었을 것이며 마찬가지로 자신의 반응들도 보다 복잡하고 완전하게 되었음을 인지할 수 있을 것이다. 한 사람의 취향이나 감수성에서 진화를 가정할 수 있다면, 예술에 대한 모든 반응들이 일치한다거나 배고픔이나 갈증이 충족될 때처럼 추측건대 모든 사람에게 동일한 충족감을 가져올 한 종류의 미학적 욕구나 결핍이 있다고 주장할 필요는 없을 것이다.

다섯 살 아이가 예술적 이해를 가질 수 있다고 하더라도, 이것은 자전거 타기처럼 일단 습득되면 더 이상의 정성을 들일 필요가 없는 그러한 능력이 아니다. 가드너(1973: 23)가 말하는 것처럼, 심지어는 과학자들보다 더 깊은 의미에서. 예술가들의 발달은 생애 내내 계속된다. 가드너에 다르면 이러한 발달은 경험을 통하여, 다양한 예술 형태들에 사용되는 특정한 예술적 규약들에 대한 지식을 통하여, 그리고 인간 상호간의 관계 경험을 통하여, 자신의 느낌을 심화시키는 것이며, 그래서 특정한 감정들과 양식들의 구현을 더 잘 이해하게 되는 것이다. 이러한 능력들은 "순수하게" 미학적인 경험이 인간 종에서 발달하기 위해서도 필수적일 것이다. 호모 사피엔스가 보다 안정되고 동시에 보다 복잡한 존재로 발달함에 따라, 예술적 제작이나 수용의 경향이나 습성이 선천적으로 높은 사람들은 그들의 재능을 충족시키고 발달시킬 여가와 사회적 격려를 받았을 것이다. 인류의 역

사에서 침묵하여 유명하지 않은 수많은 밀턴Milton 같은 사람들이 있었을 것임에 틀림없다고 하더라도, 다른 사람들은 동료들에 의해 인정을 받고 보상을 받았을 것이다.

두 종류[29]의 평가는 (예술 작품의 감각적, 심리·생리적 특성에 대한 "황홀" 반응과 그 속에 구현된 기대 패턴들과 규약들의 처리들에 대한 "미학적" 반응은) 미학적 경험 속에서 분리될 수 없으며, "훈련되지 않은" 반응은 전자의 유형에 더 가깝다. "고전 음악"에 대하여 거의 모르는 사람이라도 교향곡의 리듬과 역동적인 대비 그리고 흐르는 멜로디와 반복되는 강도의 증대에 의하여 찬연한 감동을 받을 수 있으며, 꼭 마찬가지로 인도의 고전 음악에 지식이 없는 서구 청중도 라가raga 연주에서 연주자의 기량을 인지하고 잘 처리된 리듬과 강도 등의 요소들에 감응하여 강력하게 반응할 수도 있다. 이러한 경우들에서 그러한 반응은 전례 예식에서 증대되는 강렬함에 대한 "프로그래밍이 된" 감응과 비교될 수 있다. 그것이 참으로 "미학적"인 것은 아닐 수 있다. [그러한 반응은 황홀 반응에 속한다.]

예술 작품에 미학적으로 반응하기 위해서는 반드시 그것의 뒤에 있으며 잠재적으로 그것의 한계를 수립하는 규약에 익숙해야 한다. 전례 예식들도 (그리고 실제로 모든 의사소통적 현상들도) 참석자들에게 익숙한 일종의 기대 패턴을 따른다. 예식들에서 그러한 규약들은 예술에서보다는 융통성이 약하거나 변화에 덜 개방적이다. 순수 음악에서 미학적인 반응은 그 음악이 예상된 과정으로부터 벗어날 때 발생하게 된다.(Meyer, 1956) 이에 반해

29 예술에 대해서는 물론 많은 방식들로 즉 미학적·지적으로뿐만 아니라 감각적-자동적으로 반응할 수 있다. 예술은 기억을 살려내고, 연상을 자극하며, 진정시키고, 감탄과 두려움을 일으키는 등을 할 수 있다. 내가 여기서 관심을 가지는 것은 예술 작품의 요소들을 감상하는 두 개의 중요한 양식들 그 자체이다.

전례 예식에서 미학적인 반응은 예정된 대로의 규약의 만족스러운 반복에 특히 기초하고 있다. 음악도 마찬가지로 그것의 규약에서부터 너무 크게 벗어날 수는 없으며 그렇지 않으면 (규약이 파손되어) 음악을 인지할 수 없게 되지만 , 이 둘의 차이는 명백하다. 전례적으로 유도된 정서는, 같은 마음을 가진 사람들의 집단 내에서, 한 활동의 적절한 수행에 동반되는 감정이다. (이러한 [전례적] 활동은 정서를 조절하고 있을 때조차도 보다 직접적으로 규약에 따르는 수행을 하는데, 일반적으로 알려진 시작에서부터 알려진 클라이맥스로 그리고 알려진 끝으로 명백하게 진행된다.) 이에 반해, 순수한 음악을 들음으로서 산출되는 정서는, 불완전하게 알려진 진행에 대한 숙련된 기대에 동반되는 감정이다. 여기에는 진행되는 길을 따라 놀람이나 인지로 채워진 정서가 있게 된다. 달리 말하자면, 전례 예식에 대한 황홀한 반응에서보다 순수한 음악에 대한 미학적 반응에는, 훨씬 더 특정하고 널리 퍼져 있는 **인지적**이고 **지적**인 요소들이 있다.[30]

음악적 규약들의 한계들과 가능성들을 잘 아는 사람들은 그렇지 못한 사람들보다는 청중으로서 분명히 더 풍부한 경험을 가질 것이다. 그리고 가드너가 지적하였듯이, 인간관계들과 정서적 사유와 상상적 사유의 영역들을 널리 아는 것은—그것이 교육을 통하여 학습되었든 경험을 통해서 획득되었든 간에—자연이나 성적인 사랑 그리고 종교 등에 대한 정서적 경험에는 엄격하게 필요하지 않을 수도 있는 방식으로, 예술의 경험을 풍부하게 할 것이다. 그에 반해 복잡한 전통적 "규약"을 아는 것은 감수성이

30 음악에 대해 말해 왔던 것을 필요한 수정을 하여 다른 예술들에도 적용할 수 있다. 음악은 우리의 논의에서 가장 중요한데, 왜냐하면 그것은 그 구조나 효과의 방식에서 전례 예식과 유사하기 때문이다. 또 음악은 가리키는 것이 없기에 그 본성상, 실천적이고 미학적이지 않은 삶에 보다 직접적으로 호소할 수도 있는 시각 예술들과 달리, "초연"하고 보다 "순수하게 미학적인" 형태의 감상을 요구한다.

나 반응에 덜 관여한다.

예술에서 그러한 [미학적] 규약은 필수적인 것으로 보이며, 우리가 **미학적으로** 반응하는 한 우리는 (어떤 수준에서, 물론 어떤 수준인지는 당연히 명백하지 않지만 여하튼) 규약을—**어떤 것**이 이야기되고 있다는 것뿐만 아니라 그것이 **어떻게** 이야기되고 있다는 것을—알고 있다. 이러한 앎은 인지적인 것인데, 이것이 우리가 규약 사용을 구분하고 관련시키고 인지하거나 따를 때 우리의 보다 완전한 반응을 가능하게 한다.[31]

규약의 추종과 평가가 전통적이든 근대적이든 모든 사람들이 공유하는 능력인 반면, 추상적이고 [인간 본성에] 깊이 새겨져 있지 않은 사유 양식들은 드물고 상대적으로 최근의 것이다. 초연성과 객관성을 가진 개인적으로 획득된 경험을 주목하는 근대 서구의 습관은, 삶과 마찬가지로, 예술에도 영향을 미친다. 마지막 장에서, 나는 서구의 문화 진화에서 이러한 추세의 발달을 간단히 추적하고, 우리의 주제, 즉 예술은 무엇을 위해 존재하는가라는 질문에 대한 그것의 의미를 언급하고자 한다.

31 매우 어린 나이의 어린이들은 그들 주변에서 사용되는 언어 요소들을 획득할 타고난 소질을 가지고 있으며, 그것의 규칙들을 말하자면 무의식적으로 혹은 직관적으로 이해하는 것으로 보인다는 것이 이제는 일반적으로 수용되고 있다. 예술적 규약을 사용하고 이해하는 능력도 비슷하게 부여된 능력일 수도 있고, 그러한 능력이 보통 이해되는 것처럼 타고나서 이유가 필요 없는 것처럼 보이는 그러한 방식으로 생겨날 수도 있다. 예술에서 규약을 따르고 규약을 사용하는 작동법들은, 언어에서 직관적으로 인지되지만 합리적이거나 의식적으로 구성되지 않는 문법이나 구문의 하나의 연속체의 작용을 무의식적으로 파악하는 것과 닮았다. (음악 작곡과 감상의 근저에 있는 "깊은 문법"의 자극적인 구성에 대해서는 Bernstein, 1976을 보라.) 규약 파악이 이루어지는 방식에 대한 이러한 일반적인 그림을 우리가 받아들인다면, 황홀 경험에서 이성이 일시 중지된다고 주장하면서 동시에 미학적 경험에 인지적이고 지적인 요소가 있다고 주장하는 데에는 아무런 모순이 없다.

제 7 장 　 전통으로부터
유미주의로

WHAT
IS
ART
FOR?

처음에 잘못 출발한 점이 없지 않았지만, 앞에서 나는 "예술이라는 행동"에 대하여 서술하고, 그것이 어떻게 발생하고 진화하여 다양성을 보이며 시공간에 걸쳐 편재하는 다형적인 존재가 되었는가를 이야기하였다. 이보다 앞서 예술에 대한 현대의 서구 이념들을 무시하거나, 부정하거나, 강력하게 제한하는 것이 필요했었다. 왜냐하면 이러한 이념들은 인간 종의 보편적이고 필연적인 특징으로서의 예술에 대한 이해를 밝혀준다기보다는 오히려 애매하게 만드는 것으로 드러났기 때문이다. 그 대신에 나는 특별하게 만들려는 경향성에 기초한 서술 가능한 활동들의 집합체인 "예술들"(과 이러한 활동들에 대한 반응들)로 예술을 이야기하였다. 이러한 예술 행동이 인간의 진화에서 "위했던" 것은, 사회적으로 중요한 행동들, 특히 대개 신성하거나 정신적인 성질의 집단가치들이 표현되고 전승되는 예식들을, 촉진하거나 사탕발림을 하는 것이었다.

[근세 서구 사회에서] 예술은 이제 더 이상 이러한 것을 위하지 않는다.

우리가 예술을 행동으로 논의하는 그러한 의미에서의 예술은 언제나처럼 오늘날도 어디에나 있으나, 근대 서구 사회의 복잡하고 다양한 성질 때문에, 적어도 순수 예술들을 수단으로 하여 넓게 공유되고 전달될 집단 가치들은 거의 없다. 그리고 널리 중시된다고 말해질 수도 있으며, 예술이 종종 표현하거나 전달하는, 그러한 가치들은 (예컨대 성공과 성취, 권력, 자아와 자아표현의 중요성과 같은 생각들은) 정신적이기보다는 실용적인 경향이 있다는 것도 또한 일반적인 사실이다.

어떤 경우든, 내가 반복해서 강조해 온 것처럼, 오늘날 예술이라고 생각되고 있는 것은, 이 책의 입장과 같은 행동학적 견해가 예술 행동의 예들에 포함시키는 보통 평범하고 서투른 활동들을 (예컨대, 집안 장식, 개인적 꾸밈, 창문 전시 등을) 포함하지 않는다. 오히려 예술이라는 단어와 개념은 암묵적으로 대문자 A로 즉 참예술로 표시되는데, 이는 그것들이 소수의 사람들에 의해 수행되고 평가되는 엘리트 활동이며 오직 "그 자체를 위하여" 존재한다는 것을 의미한다.

여기 마지막 장에서, 나는 이러한 엘리트들 중에서, 어떤 이들은 그럼에도 불구하고 자신들이 어떤 근본적인 방식으로 예술의 필요성을 느낀다고 선언한다는 사실의 의미를 논의하고자 한다. 이런 경우 예술은 결국 그것 자체가 아닌 어떤 것을 "위한" 것이다. "고급" 예술에 스스로 많은 관심을 두지 않는 수많은 사람들조차, 예술이 심원하거나 심지어는 정신적인 어떤 것을 표현하고 있음을 자명하게 여긴다. 이차세계대전 동안 영국정부는 공습의 위험이 끝날 때까지 안전을 위해 웰시Welsh 동굴에 에어컨을 설치하고 국립미술관의 모든 그림들을 그곳으로 옮기는데 기꺼이 엄청난 돈을 소비하였다.(Clark, 1977) 이것은 그들이 그 작품들의 주제들을—화성과 금성, 아르카디아의 잔치, 네덜란드의 시민들을— 높이 평가했기 때문도 아니

고, 오래된 캔버스와 물감들의 물질적인 가치가 아주 위대했기 때문도 아니며, 그 작품들 자체가 가지는 신성한 오라 때문이었다. 이러한 오라는 그것이 "참예술"이라는 점 바로 그것에서 나온다.

참예술이라는 표현 속에는, 예술들이 우리를 위하여 했던 것에 대한 일종의 원형적인 집단 기억이 마치 있는 것처럼, 유사-정신적인 함의가 들어 있다. 예술이―종교, 경제, 교육, 주술, 그리고 성애와 같이―삶에 필수적이고 분리 불가능하며 예술이 여전히 삶의 진실들을 형성하고 구현하고 있다고 생각하는 사람들은 이해할 수 없을 방식으로, 우리는 예술이라는 개념에 역설적이게도 경의를 표한다. 예술은 무엇을 위해 존재하는가에 대한 힌트는 바로 그러한 사실에 있다. 예술이 전달을 돕고 있었던 그러한 거룩함은 이제 빈 전달 수단 [예술] 그 자체에 부여되고 있는 것으로 보인다.

어떻게 이런 일이 일어났는가? 이러한 선진 서구 정신의 발달상의 어떤 특징들을 고려함으로써 예술 행동에 대한 나의 연구를 끝맺고자 한다. 이러한 정신 구조에서 예술은 삶으로부터 떨어져 나왔지만, "전통"이 "근대"가 되었을 때 예술은 희생된 어떤 것을 [즉 신성을] 대신하게 되었다.

1. 예술: 삶의 한 부분

나처럼 어떤 지속성을 가지고 (즉 장기여행, 연구, 혹은 결혼을 통하여) 전통 사회의 세계로 들어가 살았던 사람들이, 그러한 생활방식의 명백한 내적인 일관성이나 전체성을 찬양한 글들을 종종 볼 수 있다. 에스키모들the Eskimos,[1] 오스트레일리아 원주민들Australian aborigines,[2] 발리사람들Balinese,[3] 자바사람들Javanese,[4] 트로브리안드 군도 사람들Trobriand Islanders,[5] 그리고 호

피 인디언들Hopi Indians[6]과 같은 다양한 집단들을 연구한 인류학자들은 이러한 사람들의 삶이 실천적 목적들과 마찬가지로 미학적인 목적들에도 많이 관련되어 있다고 서술하고 있다. 그들은 전통적인 사회들에서 활동들, 신념들, 관습들, 그리고 가치들이 서로를 가리키거나 보충하거나 완성시키는 것으로 보이는 그러한 방식이 있음을 인정한다. 선진 서구 사회도 아마도 외부 관찰자에게는 일종의 내적인 일관성이나 균일성을 보일 것이지만, [우리가 믿기에] 보다 높이 진화하고 선진화된 우리 사회라는 정점에서 내려다보면, [전통사회의] 명백히 "보다 단순한" 생활 방식들은 **미학적으로**

1 "에스키모는 환경에 예술을 집어넣지 않는다. 그들은 환경 자체를 예술적 형태로 바꾼다." (Carpenter, 1971: 203)

2 "삶 자체의 계획은, 풍경의 모습에서, 신화 속에서 이야기되는 사건들에서, 의식 때 행해지는 행위들에서, 행위에서 관찰되는 코드들에서, 그리고 다른 형태의 삶의 습관들과 특징들에서, 소통된다고 믿어진다."(Maddock, 1973: 110)

3 "발리인들의 사회적 관계들은 진지한 게임이면서 동시에 깊이 생각한 드라마이다. 이것은 그들의 전례와 (같은 것인) 예술적 삶에서 가장 확실히 보인다. 이러한 것들 중 많은 것이 실제로 그들의 사회적 삶의 초상이자 형틀일 뿐이다. 일상적인 상호작용은 매우 전례적이고 종교적 활동이며 매우 시민적이어서 어디에서 하나가 끝나고 다른 것이 시작된다고 구분하기가 어렵다. 양자는 정확히 발리의 가장 유명한 문화적 속성들인 것, 즉 발리의 예술적 천재성의 표현들이다."(Geertz, 1973: 100 또 Geertz, 1980도 보라.)

4 "… 문명화되지 못한 동물적인 농부로부터 초-문명화된 신성한 왕에로의 상승은 보다 큰 신비로운 성취를, 내부를 보는 관조의 점점 더 높게 발달하는 기량에 의해서만 생겨나지 않는다. 개인적 행위들의 외적 측면들에 대한 보다 큰 형식적 통제와 그것들의 예술 내지 예술에 가까운 것으로의 변형들도 있어야만 한다. 춤에서, 그림자놀이에서, 음악에서, 섬유 디자인에서, 에티켓에서, 그리고 아마도 모든 것들 중에서 가장 중요하게는, 언어에서, 사회적 행동의 표현들의 미학적 형식화가alus 자바인들이 하는 모든 것에 퍼져 있는 것 같았다.(Geertz, 1959: 233-34).

5 이들 원주민들은 부지런하고 열심인 노동자들이다. 그들은 어쩔 수 없어서나 생필품을 얻기 위하여 작업하지 않는다. 그들은 재능과 환상의 충동을 받아서, 그들의 예술에 대한 높은 감각과 즐거움을 가지고 일하는데, 그들은 종종 예술을 마술적인 영감의 결과로 간주한다."(Malinowski, 1922: 172) "… 뜰을 가꾸고, 생선을 잡고, 집을 짓는 일들에서 그리고 산업적인 성취들에서, 커다란 미학적 효과를 산출하기 위하여, 산물을 과시하고, 그것들을 배열하고, 심지어는 그것들 중의 어떤 종류들을 장식하려는 경향이 있다."(Malinowski, 1922: 146-47)

6 제2장의 설명을 보라.

매력적이며, 우리의 삶들이 결여하고 있는 것으로 보이는 순수성과 무의식적인 조화를 가지고 있다.[7]

전통적인 사회들에서 삶의 미학적 측면들을 발견하고 그러한 삶에 긍정적으로 반응하는 서구의 개인들은, 그들이 관찰하고 있는 것에 자신의 소망을 투사하고 있다고―"현지인들처럼 살려고 하기에" 그들은 그들이 보기 원하는 것을 보고 있다고―의심받을 수도 있다. 그러나 이러한 유형에 대한 많은 설명들은, 비록 낭만성이 개입되었다고 하더라도, 근대사회에는 없는 **어떤 것**을, 사회들이 근대화되면서 상실된 어떤 것을, 알아보았다는 것을 가리킨다.

삶의 이러한 본래의 모습은, 상대적으로 최근까지도, 서구 문화 자체에도 존재했었다. 산업화 이전 단계인 18세기까지도, 유럽과 아메리카는, 만약 그러한 개념이 존재한다면, 제3세계의 일부처럼 분류될 것이다. 20세기에 이르기까지 유럽과 아메리카도 일반적으로 말해서 전통적인 (즉 "산업화되지 않은") 상태에 있었다.

전 세계에 걸쳐 사람들이 근대화로 돌진하여 (되돌아갈 수 없는 상태로) 근대화되고 그리하여 근대 기술의 이익을 취함에 따라 나타난, 전통 이후 사회 즉 근대 사회는 하나의 새로운 현상이며 이에 대한 연구가 점증하고 있

7 1960년대에 "군산복합체"와 같이 확립된 사회적 제도들의 권위주의적인 방법들에 대하여 과격하게 항의하고 시위했던 미국의 대학생들 중의 약간은 동시에 Jane Austen의 소설에 대하여 아마도 놀랄 만한 흥미를 보였을 것이다. Lionel Trilling(1976)의 설명에 따르자면, 그들에게 그렇게 매력적으로 보였던 것은 이들 책들에서 묘사된 세계가, 삶의 일종의 형식적 아름다움과 좋은 비율, 일반적으로 수용되는 신념들과 가치들과 행위방식들의 공동의 틀에 기초한 만족스러운 예측 가능성을 전제하고 있었기 때문이다. Jane Austen의 우아한 예술과 세계가, 그렇게 권위를 의문시하고 에티켓을 경멸하며, 개인적 표현의 권리를 요구하는 데에 관심이 있는 이들 젊은 사람들에게 질식적이고 억압적으로 보였을 것임을 기대할 수 있다. 민주적 다원론의 직접적인 상속자로서 교실의 안팎에서 "자신의 일을 하기"를 기대했던 이들이 동시에 엄격하게 통제된 층위적인 사회의 엄격하게 통제된 묘사들 칭송하고 매력적이라고 생각했다는 것은 아이러니하고 시사적이다.

다.

행동학자로서 우리는, 하나의 종이 적응되어 있던 환경을 떠나 새로운 환경에 처하여 자신의 목적을 위하여 그것에 적응하려고 할 때, 어떤 일이 일어나는지를 기록하는 데에 마땅히 관심을 가져야 한다. 그 하나의 종이 우리 자신인 경우에, 이것은 인간 문명의 이야기인데, 이 장에서 앞으로 이것을 요약하는 것은 과도한 일로 보일 수도 있다. 행동학자의 진화론적 견해는 광범위할 뿐만 아니라 대담하기도 하지만 위험해도 시도해 볼 만하다. 왜냐하면 환경에 적응할 (환경을 이용할) 잠재성들에 대해서는 충분한 관심을 이미 기울였지만, 우리가 이러한 것에 적응해야만 하는 인간의 목적들을 아직 충분히 탐구하지 못했기 때문이다. 근대화가 강요한 것으로 보이는 인간 사유와 행동의 어떤 변화들을 보게 되면, 실제로는 그렇게 오래 전이 아닌 때까지 우리 종이 살아온 삶의 원래 방식으로부터 우리가 여행한 내적인 거리를 우리는 더 잘 이해할 수도 있을 것이다.

2. 문명화 과정

모든 인간 부족이나 부락은 아무리 외진 곳에 있어도, 그리고 지구적으로 중요하지 않아도, 자신이 세계의 중심에 있으며, 자신의 방식들이 상상할 수 있는 최고로 좋은 것, 최고로 참된 것이라고 생각한다. 정확하게 똑같은 방식으로, 근대 서구인들은 "유럽" 문명의 의심할 여지없는 탁월성의-그 업적들과 가치들의-전개가 [인류의] 전체 과거의 의미라고 생각하는 경향이 있다.

그래서 서구인들은, 서구인들에게는 자연스럽게 보이는 개인적인 성취,

논리적 분석, 질문하기, 동의하지 않기, 진보, 혁신, 새로운 경험, 변화, 효율성, 개성, 경쟁, 자기지식, 그리고 독립적 사유가, 세계의 나머지 사람들이 흉내 내야만 하는 것들이라고 생각한다. 서구인들은 비서구인들도 어떻게 그렇게 하는가를 알게 되면, 자신들처럼, 새로운 방식들을 시도하여 자신들을 개선하고자 노력할 것이라 생각한다. 사람들이 자유롭고 개별적이기를 원하는 것은 "자연스러운" 일이며, 그래서 우리는 그러한 확신을 마음에 가지고 우리의 대외정책을 디자인한다.

그러나 전통 사회들을 잘 알게 되면, 이러한 선입견이 얼마나 편협한 것인가를 알게 된다. 그들의 규칙은, 전통과 관습을 따르는 것이며, 새로운 것을 의심하는 것이며, 권위자가 제시하는 설명을 수용하는 것이다.

어떻게 우리가 현재의 방식에 도달했는가? 그러한 견해들에—나중의 단계들이 예전의 단계들보다 개선된 것이라는 그러한 견해들에—종종 내포되어 있는 숨은 가정을 경계할 수 있을 때만, 오직 그러할 때만, 우리는 과거로부터 현재에 이르는 어떤 역사적 추세나 변화들을 [제대로] 검토할 수 있다. 같은 이유로 우리는 나중의 단계들이 더 나쁘다고도 주장하지 않을 것이다. 노베르트 엘리아스Norbert Elias(1939)가 설명하고자 했던 중세로부터 현재에 이르는 서유럽 역사의 "문명화 과정civilizing process"과 더불어 생겨난, 인간 생활과 정신 구조에서의 어떤 변화들을 가능한 한 객관적으로 우리는 서술하고자 한다. 이러한 작업은 또 세계의 나머지 부분에 있는 오늘날의 원시사회들이나 전통적인 사회 사람들의 행동과 감정적 삶이 일반적으로 서구 사회의 가장 최근의 단계들보다는 그 이전의 단계들과 더 닮았을 것이라고 가정한다. 이러한 사람들의 풍습도 세련되거나 예의 바르다는 의미로 "고도로 문명화"되었을 수도 있다. 그러나 그들은 엘리아스가 말한 매우 다른 개념의 문명인 현대 선진 서구 사회에 이르는 완전한 "문

명화 과정"[8]을 경험하지는 못했을 것이다.

최근에 많은 역사가들은, 죽음에 대한 태도 변화(Aries, 1979), 가족, 성애, 결혼(Stone, 1977), 광기(Foucault, 1973), 성적 특질(Foucault, 1978), 수치와 우아(Elias, 1939), 공적 행동과 사적 행동(Sennett, 1977), 미학과 예술 이론(Osborne, 1970; Gablik, 1976), 이야기(Kahler, 1973)와 같은 특정한 주제를 논의하면서, 유럽이나 서구의 사회적 삶의 어떤 추세들을 서술하였다. 그들은 서구 사회가 "출생"한 고전 문명으로부터 오늘날에 이르도록 진화하였으며, 인구학적, 경제적, 종교적, 기술적, 그리고 다른 관련된 발달들에 영향을 받았다고 지적하고 있다.

그들은 비록 삶의 매우 다양한 측면들을 다루고 있지만, 이들 연구나 다른 연구들은 동일한 방향의 일련의 경향들을 보여 주고 있을 뿐인데, 이를 단순화시켜 말하자면, 두 개의 관련 있는 일반적인 추세들의 점진적인 발달이라고 요약할 수 있다. 그 하나는 사회적 권위social authority와 집단적 합의group consensus에 대한 의존으로부터 개인주의individualism와 사유화privatization로 점증하는 추세이다. 다른 하나는 전체적global이거나 논리이전적인prelogical 정신구조라고 부를 수 있는 것으로부터 매우 추상적이고 abstractive 자의식적인selfconscious 정신구조로의 변화 추세이다. 이러한 추세들은 일반적으로 사회들에서도 개인들에서도 모두 일어난 것으로 이해되어야 한다. 물론 사회와 개인에서 그러한 추세들은 약간 다른 모습을 가졌었고 모든 개인이나 사회가 같은 정도로 그러한 추세들 보인 것도 아니다. 여기에서의 나의 목표를 달성하기 위해서는, 독자들이 그러한 아주 광범

8 "문명"이라는 개념은 제1장의 "진화"라는 개념과 제2장의 "원시적"이라는 개념과 같이, 가치를 내포하지 말아야 한다.

위한 추세들이 지금 "선진 서구"를 구성하고 있는 사회들 전체에서 (그리고 서구를 흉내 내는 다른 사회들에서) 명백하게 축적적인 방식으로 생겨났다는 것을 아는 것으로 충분하다. 그리고 그러한 추세들은 계속하여 증대되고 있다.

그래서 예를 들자면, 2,000년 전의 유럽 사람들은 죽음과 임종에 익숙한 채로 성장하였다. 죽는 사람들은 일반적으로, 관습에 따라서, 자신들의 운명을 침착하게 받아들이고 침착하게 죽었다. 보통 곁에 있던, 가족과 친구들은 죽음으로 인한 이별을 죽을 수밖에 없는 존재의 피할 수 없는 한 부분으로 비슷하게 받아들였다. 어떤 마력이나 조처가 죽음을 지연시킬 수도 있었지만, 죽음이 오게 되면 그것은 피할 수 없는 것으로 간주되었다. 12세기 유럽에서 적어도 지적이고 정신적인 엘리트들은, 개인적이고 고독한 운명을 알 수 있었고—주로 지옥불이나 천벌의 가능성 때문에—죽음을 두렵게 생각할 수도 있었다. 임종 때에 성직자가 가족이나 가까운 사람들을 대변하거나 대신하기 시작하였다. 점차적으로, 이러한 길을 따라, 20세기에 이르기까지 복잡하고 흥미로운 영향과 효과를 받아, 이제 죽음은 낯선 것이 되었고 귀중하고 안전한 삶의 가장자리로 밀려나게 되었다.

죽음은 이제 보통 가족 한 가운데서 거의 일어나지 않고, 병원 환경에서 일어나는 사적인 일이다. 낯선 사람들이 장례 준비를 하고, 문명화된 사회들에서는, 보통 보이지 않는 곳에서 일어나는 죽음에 익숙하지 않아 슬픔에 잠긴 가족들에 대해 심지어 치료도 한다. 자의식적인 개인들은 부유하고 긴 삶을 살고자 하며, 질병이나 사고는 대부분 예방하거나 회피하거나 대처할 수 있다고 생각한다. 이승의 삶이 그의 유일한 삶임을 알기에, 그는 죽지 않기를 열망한다.(Aries, 1979)

죽음에서뿐만 아니라, 인간 실존의 모든 측면에서, "문명화 과정"이 진

전됨에 따라 개인주의와 객관적이고 맥락독립적인 사유가 증대하는 추세가 있음을 감지할 수 있다.

많은 학자들이 내가 할 수 있는 것보다 훨씬 더 당당하게 이러한 동일한 추세들을 설명하였다. 독자들에게 내가 미화된 미숙한 에세이처럼 보일 수도 있는 이러한 이야기를 제시하는 까닭은, 이러한 추세들을 역사적인 관점에서뿐만 아니라 생명진화적인 관점에서 호기심을 가지고 보면 깊이가 더해지기 때문이다.

개인주의와 추상적 사유 모두가 "읽고 쓰는 능력, 즉 문자 사용 능력"의 획득에 의해서 광범위하게 촉진되었다고 지적하는 것이 정확하다고 나는 생각하는데, 이것들은 높은 수준의 문자 사용 능력이 낳고 촉진시킨, 마음의 습관들이고, 생각의 양식들이며, 인간관계의 패턴들이다. 이러한 것들의 (두 추세와 문자 사용 능력의) 발달은 확실히 상호적인 피드백 과정이며, 닭과 달걀과 같은 것이지만, 어딘가 출발점이 있어야 한다.[9] 문자 사용 능력이 (발전된 기술 이상으로) 역사와 선사를 구분하고 또 근대인과 전근대인을 구분하는 주요한 자산이라는 주장은, 내가 보기에는 충분히 이해되지 않았다. 무조건적이고 암묵적으로 문자 사용 능력을 강조하고 "읽고 쓸 수 있는 사람"에 높은 가치를 부여하는 태도는, 아마도 선진 서구인이 과거와 현재의 다른 문명이나 다른 사람들과 구분되는 특징일 것이다.

9 서구 문화사에 대한 적합한 논의는 분명 많은 사람들이 근본적인 요소들이라고 말하는 경제적인 요소들을 포함해야만 한다는 것을 나는 알고 있다. 내가 주제의 이러한 결정적인 측면을 생략하는 것은, 포괄적이기를 열망하는 어떤 설명에도 그것들이 필수적으로 중요하다는 것을 알지 못해서라기보다 지면과 자격이 부족하기 때문이다.

3. 문자 사용의 부산물들: 잃고 얻은 마음의 습관들

문자 사용 능력(개인의 두뇌 바깥에 기록하고 저장하고 상기하는 능력)의 획득에 따라 인간의 마음에는 중요하고 되돌릴 수 없는 영향들이 나타났을 것이다.(McLuhan, 1962; Ong, 1982; Hallpike, 1979; Goody, 1977)[10] 과거 수천 년 동안 어떤 사람들은 읽고 쓸 수 있었다. 역사시대와 선사시대의 구분은 문자로 쓴 기록들이 있느냐 여부에 기초한다. 읽기와 쓰기가—서구에서—일반적이어서 거의 보편적인 기량이 된 것은 과거 몇 백 년에 불과하며, 사회가 이렇게 구성되면 문자 사용을 못하는 사람들은 심각하게 불리하게 된다. 전통사회들에서는 과거나 지금이나 그렇지 않다.

자전거 타는 법을 배우면 전적으로 바퀴 수송수단에 의존하고 완전히 걷지 않게 되는 것이 아니듯이, 문자 사용을 배우는 것만으로 "문자 사용의 정신 구조"가 수립되는 것은 아니다. 그러나 한번 자전거를 타는 것이 습관화되면, 더 이상 걷는 것에 만족하지 않으려 하고, 심지어는 걷고 있을 때에도 바퀴를 이용할 때 얻었던 마음의 습관을 유지하려는 실제적인 위험이 있다. 그리고 한 사람이 문자라는 정신적 수송 양식을 사용하고 의존하는 정도가 그가 "습관적으로 문자를 사용하는 사람"이냐 여부를 결정하듯이, 문자 사용을 애호하는 사람들의 숫자가 전체 사회의 문자 사용의 정도에 영향을 끼친다.(Havelock, 1976) 그러므로 소수의 엘리트들만이 교육을

10 플라톤이 글자사용 이전의 정신구조와 글자사용 정신구조와의 차이점을 인지한 우리가 아는 최초의 사람이다. 그는 시인들과 시가들을 위험한 것으로 격렬하게 비판하였다. 플라톤에게 시는 구두로 암송되는 것으로 부족 사회가 그 구성원들을 심리적 항복과 교화의 수용이라는 비합리적 상태를 부추길 때 사용될 수 있는 것이었다. 플라톤과 같은 철학자들로 대변되는 글자 사용적 정신구조에, 초기 그리스인들의 "시적인" 마음은 국가의 합리적인 행위를 파괴시키는 것이었다.(Havelock, 1963: 156-57)

받은 그러한 사회들은 본질적으로 문자 사용 사회가 아니다. 왜냐하면 문자 사용에 수반되는 것들이, 집단 대부분에서 많은 동조를 얻지 못해, 희석되기 때문이다. 이렇게 보면, 오직 지난 몇 백 년 동안만 그리고 오직 서구 국가들에서만[11] 문자 사용이 그 특징이 되었거나 강력한 영향을 끼쳤다.

하나의 재능으로서의 문자 사용은, 일반적으로 그것을 획득한 개인에게 의문의 여지가 없는 이익을 주는 것으로 간주되며, 근대적 삶에 참여하기 위하여 필수적이다. 냉정한 행동학자의 관점을 가지고 이러한 유산의 어떤 결과들을 보면, 읽고 쓰기를 배우는 것이, 돌아올 수 없는 마음 상태로의 출발이며, 순결한 천진난만의 복구될 수 없는 상실이라는 것을 알 수 있다. 어른이 되거나 처녀성을 잃는 것처럼, 잃는 것보다는 얻는 것이 많다고 말할 수 있지만, 일어나는 상전벽해와 같은 변화를 파악하는 것이 유익하다.

우선 문자 사용을 통하여 사람들에게는 기록이 유지되기 전에는 물어질 수 없었던 (심지어는 생각조차 할 수 없었던) 어떤 종류의 질문들을 자신들에게 하고 (대답하는 것이) 가능해졌다. 사실들이 분리되고 기록되어 나중에 살펴보고 한꺼번에 비교하게 되었기 때문에, 연구와 분석이 촉진되었다. 문자 사용에 따라 비판적이고 반성적 사유가 생겨났는데, 왜냐하면 문자로 기록되게 되면, 그것들을 "이리저리 돌려보며" 검토할 수 있기 때문이다. 머리에서는 명백하지 않았던 유비들과 관계들이 종이로부터 "튀어 나왔다."

[문자를 사용하게 되자] "자료들"을 수집할 수 있게 되었다. 그것들을 저장하는 특정한 형태들이—목록이나 표가—선호되기 때문에, 이러한 자

11 일본은 이러한 일반화에 대한 흥미로운 예외로 보인다. 일본은 매우 문자 사용적인 사회였지만 문자 사용적인 정신구조의 부산물들을 획득하지 못한 이유들에 대한 논의는 (그리고 일본인들에게 고유한 획득물들에 대한 논의는) 이 책의 논점에서부터 너무 멀리 떨어져 있다.

료들에 대한 특정한 사유 형태들 즉 범주별 분류, 특정한 것(예컨대, 옥수수, 밀, 오일 등)으로부터 일반적인 것(예컨대, 교역품, 징세품 등)으로의 추상 등이 또한 선호된다. 글쓰기와 정보 저장은 또한 위계나 큰 표제와 작은 표제를 가지는 개요 형태의 관념도 촉진시킨다. 사유는 범주들과 하위범주들로 분류되어 더욱 명백해지고 더 잘 소통된다. 의미들은 내재적이기보다 외재적으로 되며, 불연속적이거나 동시적이기보다는 획일적이고 단선적이게 되고, 해석학적으로 해독되기보다는 기호적으로 구체화된다.

등치와 계산과 같은—즉 수학적 관계와 같은—추상적 개념들을 처음으로 생각할 수 있게 된다. 자료 목록들을 가지게 되어, "하나", "둘" 그리고 "많다"[라는 원시적인 세 종류의 숫자]보다 더 많은 숫자를 필요로 하게 된다. 정확성과 양화가 강화되고, 조리법들이나 처방전들이 하나의 표준적인 방식, 최선의 방식, 가장 정확한 방식으로 간주되어 보존된다. 무질서는, 예상할 수 있거나 심지어는 즐거운 다양성의 원천이 아니라, 혼란과 불편의 원천이 된다.

문자를 사용하지 않는 "구술" 사회들에서, 말의 예술들은 공적이고 참여적이었으며, 영감을 받은 시인들과 수용적인 청중들에게 의존했다.[12] 언어는 그때 그곳에서 청중의 관심을 끌기 위하여 생생했고 영감을 띄어야 했다. 그러나 문자 사회에서 산문과 담화는 필요할 때까지 빈둥거릴 수도 있기 때문에 문자적으로 기억할 수 없게 되었을 뿐만 아니라 무뎌지고 지루해지고 비유적일 수 있게 되었다. 결국 그 의미가 떠오를 때까지 그것을 숙

12 작곡과 연주가 같은 것인 재즈와 록 콘서트들과 인도와 인도네시아 음악 연주는 문자 사용 이전의 "연예"와 닮았다. 그것들은 맥락 (반항적인 청중, 예상치 않은 특별출연자나 최근의 사건)에 적응 할 수 있으며 그에 따라 수정되거나 짧아진다. 그렇지만 문자 사용적인 서구 사회에서 "고전"음악은 작성된 잘 연습된 악보에 의존해 있어 그로부터 벗어나서는 아니 된다. 청중의 승인 표시들은 연주의 끝의 갈채로 한정된다.

고할 수 있었다. 경험 자료들은, 연상에 의해 파악될 수 있는 이미지나 이념들의 집합으로서가 아니라, 일련의 논리적으로 연속되는 요소들의 행렬로서 점점 더 소통되었다.

문자를 사용하는 사람들에게만, 하나의 단어는 하나의 분리된 사물이다. 수십 년 동안 읽어 온 우리는, 소리 분광사진을 통하여, 말이 지속적이고 끊임없는 움직이는 소리의 흐름이며, 이로부터 솟아나온 개별적인 분리 가능한 단어들이 없다는 것을 알고는 놀란다. 대개의 언어들은 ("발화 utterance"에 해당하는 단어는 가지고 있지만) "단어word"에 해당하는 단어를 가지고 있지 않다. 결과적으로 문자를 사용하지 않는 사람에게 "코끼리란 무엇인가?"("'코끼리'라는 단어가 의미하는 것이 무엇인가?")와 같이 정의에 대하여 질문하면, [당연히 알아야 할 것을] 알지 못해 알고자 질문한다고 가정하기에, 그 대답은 웃음이거나 의심이기가 십상이다.

오직 학교에 갔을 때에만, 명백하게 진술되고 형식적으로 기록되는 의미들이 단어들에 있다고 배운다.—그 의미들은 그 단어가 사용되는 모든 가능한 맥락들에서 고정되어 있기에 [불변적이기에], 그래서 개별적인 경우에 개별적인 화자가 생각하는 의미와 다르거나, 그 의미보다 더 크다.

선생님: "자장가가 무엇이냐?"

아이: "그것은 밤에 잠드는 것을 돕습니다."

선생님: "그런데 그것이 무엇이지?"(즉, 그것의 일반적으로 고정된 의미는 무엇이지?)

아이: "그것은 노래입니다."

선생님: "맞았어."

플라톤의 형상들이나 하나의 부류를 특징짓는 아리스토텔레스의 공분모 즉 "정의적인 특성들"은 모두 문자를 사용하는 사람들의 인공물들이다.

그보다 이른 호메로스의 서사시는, "용기"나 "정의"와 같은 추상적 개념들을, 정의들이나 원칙들이 아니라, 신들이나 영웅들의 행위들과 표현들을 통하여 묘사하고 있다. 이렇게 이러한 성질들의 효과들이나 기능들을 강조하는 것은, 아이들이 자장가를 잠드는 것을 돕는 어떤 것이라고 생각하는 것과 비슷하다. ("헬렌의 얼굴의 아름다움은 어떠했는가?", "그것은 수천 척의 배를 진수시켰다.")

단어라는 관념처럼, 문장이나 명제라는 이념도, 문어의 인공물이다. 구문론과 텍스트의 조직은, 쓰기와 말하기에서 전혀 다르며, 각각은 다른 능력을 요구한다.(Kress, 1982) 전자는 후자의 의미에서 자연스럽다고 말할 수 없다.

읽기와 쓰기를 통하여 단어들이 사물들과 그것들에 대한 우리의 경험 사이에 개입하였다. 장 폴 사르트르Jean-Paul Sartre는 (그가 스스로 읽을 수 있기 전에) 크게 읽어주었던 것을 들었던 어린 시절의 첫 경험을, 이야기하는 것을 들었던 경험과 대비하여, 다음과 같이 서술하였다.

어머니는 나를 자기 앞의 나의 작은 의자 위에 앉게 하였다. 그녀는 몸을 구부려 눈꺼풀을 내리깔고 굳어졌다. 이 가면 같은 얼굴로부터 석고 같은 소리가 나왔다. 나는 어리둥절하였다. 누가? 무엇을? 누구에게 이야기하고 있을까? 나의 어머니는 사라졌다. 미소나 관계의 흔적은 없었다. 나는 추방된 사람이었다. 그때 나는 언어를 인지하지 못했다. 어디서 그녀는 그런 자신감을 가졌을까? 잠시 후 나는 알았다. 이야기하고 있는 것은 책이었다. 문장들이 나타나 나를 놀라게 했다. 그것들은 진짜 지네와 같았다. 그것들은 음절들과 글자들로 떼를 지었다. 이중모음들을 끌면서 이중자음들이 우물거렸다. 부는 소리, 콧소리, 탄식과 멈춤으로 끊어졌고, 모르는 단어들이 많았다. 문장들은 자신들과 자신들

의 의미와 사랑에 빠졌으며 나에게는 시간을 주지 않았다. 때때로 그것들은 내가 그것들을 이해하기도 전에 사라졌으며 다른 때에는 나는 미리 이해했고 그것들은 씩씩하게 계속 굴렀으며 충분히 쉼표를 사용하며 끝으로 나아갔다. 이러한 단어들은 분명히 나를 위한 것이 아니었다. 이야기 자체가 나들이옷을 입고 있었다. 나무꾼, 나무꾼의 아내와 그들의 딸들, 요정, 작은 사람들, 우리와 같은 인간들이, 위풍당당하게 나섰다. 그들의 넝마는 대단하게 서술되었으며, 단어들은 대상들에 자국을 남겼고, 행동들은 전례들로, 그리고 사건들은 예식들로 변형되었다 … 그것은 마치 아이에게 퀴즈를 묻는 것 같았다. 벌목장에서 그는 무엇을 하였는가? 그가 좋아한 자매는 둘 중 누구였는가? 왜 그랬는가? 그는 바베트의 처벌에 찬성했는가? 그러나 이 아이는 완전히 나는 아니었고 나는 답하기를 꺼려했다. 하지만 나는 답했다. 나의 연약한 목소리는 희미해졌고 나는 내가 다른 사람으로 되는 듯이 느꼈다. 어머니도 무감각한 예언자의 모습을 가진 다른 어떤 사람이었다. 내가 마치 모든 어머니의 아이인 것 같았고 그녀는 모든 아이의 어머니인 것 같았다. 그녀가 읽기를 멈추었을 때, 나는 한마디 감사의 말도 없이 재빠르게 그 책을 빼앗아 내 팔 아래에 넣었다.(Sartre, 1967: 31-32)[13]

사르트르의 설명이 명백하게 보여 주듯이, 크게 읽는 것을 듣는 것조차도, 사건과 그것과 직접적으로 연관되는 발화 사이에, 간격이 있다는 것을 알게 한다. 우리가 결코 경험한 적이 없지만 우리가 알지 못하는 사람들이

13 다음도 비교하라. Roger Caillois(1978)는 *Le fleuve Alphée*에서 그의 삶에서 좋고 참된 것은 무엇이든 그가 읽기를 배우기 전의 그의 어린 시절에서부터 살아남은 것들이었다고 명백히 선언하였다. 사르트르처럼 일단 그가 읽기 시작하자 그는 강제적으로 읽었고, 그의 읽음은 오히려 그가 이미 잘 누리고 있었던 상상적 즐거움들을 그에게 허용하지 않았다. 사물들에 대한 단어들과 이름들로 그리고 사물들에 대한 다른 사람의 생각들로 사물 그 자체들이 대체되었다.

한 경험을 읽는 것을, 그리고 이러한 책들과 사람들에 대한 책들을 읽는 것을, 몸소 배움에 따라, 경험은 더더욱 추상적으로 되고 멀어진다. 사르트르도, 많은 우리들과 같이, 인쇄된 것의 타자성에서 받은 처음의 충격을 이겨내고, "나 자신으로부터 나를 떼어내는 이러한 해방을 즐기게 되었다."

문자 사용을 통해 우리는 우리로부터 떨어져있는, 매개된, 그리고 고립된 경험의 기회를 점점 더 많이 갖게 된다. 읽기와 쓰기에 본질적인 고독한 성질과 별개로, 문자를 사용하는 사람은 "그것을 올려다보거나" 혹은 "그것을 종이에 내려놓을" 수 있다는 것을 알기에 개인적인 관찰, 기억, 혹은 타자의 가르침에 덜 의존할 것 같으며, 요리를 위해서는 조리법을, 장소에 도착하기 위해서는 지도를 사용할 것이다. 문자를 사용하지 않는 사람들에게는 보거나 듣거나 기억하는 것─이러한 것들 모두는 훨씬 더 직접적으로 연루되는 그러한 종류의 것들인데─이것들 외에 다른 선택이 없다.

이러한 효과들은 책이나 인쇄물에 의해서만 생겨나지 않고 모든 종류의 기록된 정보들로부터 나타날 수 있다. 오늘날 불길하게도 어디에든 있고 무엇이든 알고 무엇이든 삼키는 컴퓨터도 여기에 포함된다. 게다가, 문자를 사용하는 사람들은 오락이나 기분 전환을 위해 외적 도구들에─자신들이 아닌 누구가가, 보통 낯선 사람들이, 선택하고 제공하는 기계적으로 생산된 화면들과 소리들과 사건들에─쉽게 익숙해지고 그래서 의존한다.[14] 그렇지만 게으름은 대부분의 전통적인 사회들에서 삶의 자연적인 한 부분이며, 유용하거나 재미있는 활동에 의해 대체되거나 자동적으로 피해야 할 상태가 아니라고 간주된다. 문자를 사용하지 않는 사람들에게, 지루함이란

14 읽는 습관과 소설의 흥미로운 발달사에 대해서는 Leavis(1932)를 보라. 또 "The Work of Art in the Age of Mechanical Reproduction"(Benjamin, 1970), "La Conquête de l'ubiquité"(Valery, 1964), 그리고 Malraux(1954)도 보라.

관념은 거의 의미가 없다. 실존 자체는 정당화도 교양도 요구하지 않는다. 기분 전환할 것이 아무것도 없으면, 마음은 내적 삶이나 직접적으로 주변에서 소일거리를 발견한다. 그러한 마음은 직접적인 세계들에—색깔들, 냄새들, 소리들, 사물들의 모습들, 그것들의 상호간의 관계들, 그리고 정신적인 삶이나 상상적인 삶과의 관계들에—더 잘 주목할 것 같다.

경험이 인쇄나 사진이나 테이프들에 기록되기 (그리고 기록 가능해 지기) 전에—그것이 반복될 수 없고 영원할 수 없을 때에—인간의 마음은 그것들에 대해 다른 태도를 가졌으리라 추측할 수 있다. 예를 들어, 카메라가 없다면, 사람들은 자신의 휴가에 대하여 더 많은 것을 보고 기억하고자 노력을 할 것이다.

문자 사용적인 지식은, 비록 광대하고 다양하기는 하지만, 직접적인 상황이나 다른 지식 조각들로부터 종종 끊어져 있다. 반면에, 문자를 사용하지 않는 사람들에게는, 사람들이 아는 것이 구전지식이 되는 경향이 있다. 즉, 그러한 것들은 예컨대, 학교의 교과과정에서의 고립된 "과목들"이거나 근대의 라디오나 텔레비전에서 무의미하고 자의적인 순서로 나오는 이상하고 종종 무용한 정보 조각들이 아니라, 통합된 유용한 지식 덩어리들일 가능성이 높다.

문자 사용적인 정신구조를 획득하게 되자, 지식의 형태와 내용 모두가 극적으로 변경되었다. 단어들이 별로 없고 단어들에 덜 의존했었을 때, 정확하게 서술되지 않았던 삶의 여러 측면들은 상실되지도 무시되지도 망각되지도 않았으며, 그 대신 (다른 비언어적인 방식으로 코드화되어) 사회적으로 공유된 상징들로 통합되고 표현되는 경향이 있었다. 문자 사용 이전의 문화에서, 회화적인 즉 가시적 상징들은 하나의 사실이 **되었다**. 그것은 그것이 가리키는 것을 동시적으로 대신하고 정의하고 표현하였다.(Otten, 1971)

그러한 문화들에서 책보다는 전례가 지식의 장소로 기능하였고 많은 수준들에서 작동하였다. 이러한 방식으로 지각하는 인간 존재들의 경험은 하나의 부분 이상의 것이었다. 물론 문자 사용적인 견해에서 보면, 경험을 구현하고 있는 상징들은 다면적이고 애매하고 심지어는 모순적인 것들을 동시에 표현하고 있는 것으로 보인다. 많은 어휘들을 가지고 있고 명쾌한 구분에 의존하는 전통 이후 사람들은 이러한 내재성에 불편해 하며, 중요한 것들이 법률 문서에서처럼 각주를 달아 명쾌하게 서술되는 것을 좋아한다. 심지어 우리는 암묵적으로 다음과 같이 가정한다. 즉 생각되거나 느껴질 수 있는 것은 무엇이든 말할 수 있고 인쇄될 수 있으며, 거꾸로 우리가 말하거나 쓰는 것은, 우리가 의미한다고 생각하는 것, 우리가 참이라고 생각하는 것이다. 문자 사용 이전의 사람들은 생각건대, 결코 언어화되지 않고, 활동에서만—전례들이나 정서적 몸짓들 등에서만—표현되는, 많은 종류의 지식을 파악하고 반응하는 데에 우리들보다 훨씬 많이 민감했다. 말리노프스키(1922: 239)에 따르면, "그 원주민은 자신의 신념을 자신에게 명백하게 공식화하기보다는 그것을 느끼고 염려했다. 그가 용어들과 표현들을 사용하였기에, 그래서 그가 사용하는 대로, 우리는 용어와 표현들을 신념에 대한 기록으로 수집했지만, 우리는 그것들을 일관된 이론으로 만들어 내지 않았다." 전통 이후의 사람들도 일관되지 않은 신념들이나 느낌들을 가지며, "마술적인" 비합리적인 방식으로 행위 할 수도 있고, 때로는 그들 자신들과 자신들의 환경들 사이의 연속성을 느낄 수도 있다는 것을 부정할 필요는 없지만, 그들은 일반적으로 보다 객관적인 종류의 사유를 적용하며, 그들의 경험 내에서 많은 조건들과 욕망들에 대한 보다 합리적인 종류의 설명을 기대한다. 문명화 과정이 진행됨에 따라, 신념은 일반적으로 점차로 지식에 의해 대체되었으며, 문자를 사용하는 사람들은 정서보다는

이성에 의한 설득을 받아들이는 것을 배운다.

높은 수준의 문자 사용 사회에서는, 단어들과 언어가 그 자체로 실재처럼 다루어질 수 있다. 개념들 또한 어떤 특정한 지시체와 무관한 별개의 추상적인 실재로서 조작 가능한 것으로 간주될 수도 있다. 이러한 수준의 문자 사용에서, 문어로 되어 있는 윤리적이고, 도덕적이며, 그리고 정치적인 진술들은, 그것들의 의미에서가 아니라, 그것들의 언어적 기능들에서 "해체"되거나 분석될 수도 있다. 어떤 근대 철학자들은 논리적이고 언어적인 분석들을 통하여 오래된 인간의 문제들이 환상이었음을 입증하기조차 하였다. 그들은 사물들의 "의미"에 대한 탐구를 단어들의 의미에 대한 탐구로 재정식화하였다.(Marcuse, 1968: 68)[15] 아주 오랜 우주에 대한 담화discourse on the universe는, 적합한 담화의 우주universe of discourse에 대한 관심에 의해서, 그리고 그러한 관심으로, 모습이 변경되었다.

이에 반해, 문자 사용 이전의 사람들에게, 하나의 사물이나 행위에 대한 단어는 그것이 가리키고 있는 것으로부터 분리될 수 없는 것이었다.(Halipike, 1979: 487) 같은 언어적 범주에 속하는 사물들과 사람들은, 심지어 개념적으로 함께 뒤섞여, 문자를 사용하는 사람들은 받아들일 수 없는 신비하고 비논리적인 것이 되었다.(Leach, 1966: 408) 또 구술 문화에서는 "원래의 본문original text"이 없었다. 기초적인 원래의 버전을 찾기 위하여 이야기의 수많은 버전들을 수집하려 돌아다닌 민속학자는 그의 문자 사용적인 정신구조의 명령을 따르고 있는 셈이다. 안정되어 있는 것은 **이야기**이

15 아니면 이러한 추구를 궁극적으로 연장하여, 그들은 언어나 사유의 명료성이 환상이라고 선언한다. 왜냐하면 작가나 사상가 자신도 자신이 글을 쓰고 있는 동안 자신의 사상의 전체 의미를 완전히 결코 알 수 없기 때문이다. 언어에는 언어에 "다가의 불명료성polyvalent elusiveness"을 부여하는 불확실하고 우연적이며 숨겨진 요소들이 언제나 있다.(Montefiore, 1980)

며, 이것은 해체되거나 해부될 수 있는 어떤 것이라기보다는 이해되어야
할 어떤 것에 보다 가까웠다.

주로 도구적이고 실용적인 관심사에 사로잡혀서 생각하는—심지어 환
상이나 백일몽에서도 그렇게 하는—전통 이후의 사람들에게, 문자를 사용
하지 않는 사람들에게 특징적인 구체적이고 재현적이고 상징적인 유형의
사고는 이해하기 어려울 것이다. 그러한 사람들은, 어린 시절을 보내고 난
다음에는, 합리적인 것 외에도 아는 방법들이 있으며 세계가 쪼개지고 분
석되지 않고도 깊게 잘 경험될 수 있다는 것을 잊었을 수도 있다.

다른 생각을 하지 않고 단어들에 의해 매개되지 않은 자료나 경험에 몰
입하는 것은, 사람들이 높은 수준의 문자 사용과 추상적 사유 능력을 얻었
을 때 포기한, 일종의 자연스러운 인간 경험일 수 있다. 래스키의 연구에서
황홀을 일으키는 방아쇠들 중의 하나는 "시적 지식poetic knowledge"—정확
히 언급하지는 않지만 그럼에도 불구하고 진리의 강제하는 힘을 가진 이
념들—이다. 그러한 이념들은 문자를 사용하지 않는 원시적인 사람들의 정
신적 삶에 아주 큰 부분을 차지할 수도 있으며, 그런 사람들은 그것들이 단
어들로 표현될 수 없고 비논리적이고 비합리적이라고 해서 자동적으로 무
시하지 않는다.[16] 근대 사회에서 이러한 방식의 사유가 자연스럽다고 보는
사람들은 예술에 대하여 감수성이 보다 예민한 사람들이거나 예술가 그
자신들이기 쉽다.

세계를 원시인들이나 어린이들처럼 자신이나 자신의 동료들과 관련하

16 최근에 우리는 두뇌의 좌반구와 우반구가 연결되는 정신작용의 종류들에 대하여 알게 되었다.
초기 인간 역사에서 두 반구들은 지금보다 더 협력적이었으며, 이 책에서 분화되지 않은, 전체적
인, 비언어적인, 그리고 시적인 것으로 언급되고 있는 그러한 종류의 사유가 일반적인 인간의 정
신작용이었음이 설득력 있게 제시되고 있다.(Jaynes, 1977을 보라.) Elias의 분석에 기초하는 문명
화 과정에 대한 우리의 설명은 Jaynes의 견해를 입증하고 그것을 확장한다.

여 세계를 해석하는 것이 더 "자연적"이거나 더 중요할 수도 있다. 경험이 개인적이고 특정한 것일 때, 그리고 설명이 마술적이거나 공상적일 때, 것들은 아주 강력하다.

문자 사용적인 정신구조는 긴 풋내기 시절을 가져왔고, 오직 아주 최근에 와서야 자신을 태어나게 한 땅에 고착된 요소들로부터 자신을 분리시킬 수 있었다. 나무는 물론이고 숲도 볼 수 있고, 나무의 어마어마한 숫자를 헤아리고, 그리고 그것을 분류하여 그것들의 관계들을 추적할 수 있는 자유로운 넓은 시야로 인하여, 다른 무엇보다도, 과학적이고 기술적인 탁월성이 생겨났다. 서구사회는 이것들의 이득을 즐기고 지구상의 다른 친척들 앞에서 유혹적으로 이를 자랑하고 있다.

서구적인 이성과 비판적 사고의 이득이나 성취를 존중한다고 해도, 진화론적 견해로부터 볼 때, 이러한 것들은 매우 최근의 그리고 상대적으로 시도되지 않았던 경향이며, 아주 초창기부터 우리 종을 특징지었던 존재와 이해의 양식을 포기하거나 강조하지 않아야만, 성취할 수 있는 것임을 지적하는 것 또한 적절하다고 보인다. 이제까지의 이야기들을 통하여, 선진 서구 문명의 특징인 논리적-연역적 방식의 사유가 아주 특별한 성취이며, 다른 종류의 정신 구조와, 정도에서뿐만 아니라 (모두 실천적 목표에서) 종류에서도, 다르다는 것을 명백하게 볼 수 있었다. 습관적으로 문자를 사용하는 서구인들은, 긴 시간[17]에 걸쳐 진화하여 도달된 합리적인 환경에서 태어나지 않은 사람들이 자동적으로나 의도적으로 서구적인 특별한 의미로 논리적이거나 합리적이기를 갈망하지 않는다는 사실을, 배우거나 수용하기는 어렵다.

17 Pieris(1969: 27)에 따르면 몇 세기.

방대한 민속지학적 자료를 검토하고, 원시적인 사람들의 분류체계와 인과성, 수, 시간, 그리고 공간에 대한 개념들을 주의 깊게 주목하여 홀파이크(1979)는 최근에 아주 설득력 있고 철저하게 "원시적인 사유"의 본성에 대하여 서술하였다. 자연 세계 속에 뿌리박힌 원시적인 사람들의 인간중심적 세계the man-centered world는 주관화subjectivization를 일으키는 반면, 근대인의 사물중심적 세계the thing-centered world는 객관화objectivization를 촉진한다고 그는 지적하였다.(p. 486) 사유의 양식으로서 "추상화"가 어떻게 정신적 실천의 다양한 차원들에서 일어날 수 있는지를 보여 주면서(p. 170), (이는 심지어 동물에게서도 나타난다.) 그는 정신적 기능의 개념들을 아주 엄격하게 분석하여, 인간의 정신적 과정들의 발달 역학과 구조에 대한 피아제의 이론적 모델 안에, 그것들을 배치하였다.

홀파이크에 따르면, 원시적인 사유는 피아제의 용어로 "전조작적"이거나 "전논리적"이다. 그것은 원시적인 물리적 세계의 이미지나 구체적 현상적 특성들이나 연상들에 구속되기에, 도덕적 가치와 정서적 성질들이 스며들어 있기에, 논증에 의해 입증되지 않고 균형 잡혀 있지 않고 독단적이기에, 정태적이기에, 지각적 배열들과 원형들 그리고 경험의 과정과 영역의 구상화에 의존하기에, 합리성에 대한 근대 과학적인 기준들에 의하면 그만큼 "합리적"이지 않다.(Hallpike, 1979: 490)

하지만 그는 서둘러 이것이 원시적 사유가 개념적으로 단순하거나, 본질적으로 오류라거나, 심오함이 없다는 것을 의미하지는 않는다고 강조한다. 합리성과 과학적 사유는 정신적 기능의 좁은 측면들이며, 그러한 방식으로 사유하는 사람들은 너무도 쉽게 독아론적인 상아탑 내에서 자신들의 가정들에 대하여 숙고한다. 이러한 숙고는, 구체적인 경험으로부터, 또 자신의 삶에서의 타자와의 유대로부터, 수단성보다 질에 대한 관심으로부

터, 분리되어 있다. 비록 "비합리적"이라고 하더라도 "반합리적"이라고 간주될 필요가 없는 많은 존경스러운 형태의 사유들과 지식들이—음악, 미술, 그리고 상상 일반, 정교한 상상, 모호한 기계적 지식, 정신적인 통찰 등이—있다. 원시적인 사유가 전논리적이라고 말하는 것은 그것이 참이지도 실천적이지도 미학적이지도 현명하지도 않을 수 있다는 것을 의미하는 것이 아니며, 그것의 사용자가 어린이 같거나 열등한 형태의 인류라고 말하는 것도 아니다.[18] 원시적인 사람들이 살고 있는 대면적인 사회에서, 그들의 환경으로부터 제약을 받는 그러한 삶에서, 전조작적 사유는 아주 잘 작동된다.(Hallpike, 1979: 489-90)[19] 반면에 재조합적인 보철학과 유전학이 유일한 영역인 우리가 살고 있는 익명적인 교체 가능한 사회에서는, 자기이익이 유일한 의무이고 "수지 결산"이 유일한 책임인데, 따라서 여기에서는 인습에 구애되지 않는 조작적 사유가 적합하다.

원시적인 사유가 대체로 전조작적이나 선논리적이라는 홀파이크의 주장은, 원시적인 사람들에 대한 불신이라기보다는, 서구인들이 세계의 나머지 사람들에 대한 자신들의 우월성이라고 간주하고 있는 것, 즉 세계의 나머지에 대한 서구의 기술적 우세와 그에 따른 경제적 우세를 가능하게 한 형식적·조작적 혹은 논리적·연역적 사유에 대한 경고이다. 이러한 사유를 채택하고 잘 작동시켜 만족스럽게 활용하기 위해서, 서구인들은 수십만 년 동안 진화를 거쳐야만 했던 똑같이 중요한 다른 정신적 기능을 억압해야

18 그러한 관념들에 대한 교정으로는 예들 들면 Griaule(1965)을 보라.

19 아주 최근까지, 발전된 조작적 사유는 원시 이후의 삶에 필수적인 것은 아니었고, 심지어 오늘날 많은 서구 사람들도 그것을 높은 수준으로 사용할 필요는 거의 없다. 그렇지만 근대 교육은 구체적인 맥락 바깥에서 사물들을 비판적으로 검토하고 분석하는 능력을 장려하고 있다. 언어나 논리-수학적 능력보다 정신적 능력들(지능들)에 대한 진지한 검토에 대해서는 Howard Gardner(1983)를 보라.

만 했다. 우리의 진화사의 대부분 동안, 우리 모두는 문자 사용을 않는 원시적인 사람으로서 사물중심적인 환경보다는 인간 중심적인 환경에서 살았고, 원시적인 사람들이 그러하듯이, 우리도 형식적·조작적 사유를 필요로 하지 않았다. 형식적 조작을 수행하는 능력을 우리가 갖게 된 것은, 우리가 선천적으로 똑똑해서도 아니고, 그것이 아주 자연스러운 유형의 정신 기능이어서도 아니고, 우리가 "기계적인" 객관화된 세계에 태어나서 여러 해에 걸쳐 형식적인 학교를 다니고 그곳에서 내가 지금 논의하고 있는 문자 사용적인 마음의 습관들을 갖도록 세뇌 당했기 때문이다.

『어린이들의 마음Children's Minds』이라는 책의 저자는 우리의 교육 체계에서 우리가 높게 평가하는 어떤 기량들이 인간 마음의 자발적인 기능 양식들에게는 완전히 낯선 것이라고 주장하고 있다.(Donaldson, 1978) [인간 본성에] "뿌리 박혀 있지 않은" 사유는 많은 사람들에게 좌절을 안기는 모순적인 것이다. 많은 지적인 어린이들은 읽고 쓰기가 어렵고 자연스럽지 않다는 것을 안다. 읽고 쓰기가 쉽고 즐거운 우리는, 크로스 리듬으로 북을 치거나 막막한 어름판 위에서 바다표범들을 추적하는 기량보다 이러한 읽고 쓰는 기량에 대하여 보상을 하는 사회에 태어났다는 것에 기뻐할 수 있다.

분명히 오늘날 예술에 대한 서구의 태도들은, 우리가 얻은 것과 잃은 것에 의해서, 문자 사용과 그 부산물들에 대한 우리의 강조에 의해서, 영향을 받았다.

개블릭(1976)의 도발적인 연구는, 예술사에서의 변화들과 피아제의 일반적인 법칙들을 연결하여, 예술에서 회화적인 재현의 변화가 인간들이 정신적으로 자신들의 세계를 생각하는 방식에서의 변화에 동반된 것으로서 그러한 변화를 반영하고 있다고 주장하였다.

피아제가 유아와 매우 어린 아이들에서 관찰한 초기의 "자아중심적"이

고 "전논리적" 단계는 개블릭에 의하면 많은 문자 사용 이전의 사회들의 특징들과 상관된다. 이러한 사회들에서는 실재가 사유자의 정서적 필요들이나 욕구들을 만족시키기 위하여 왜곡된다. "이러한 '전논리적인', 즉 신비적인 정신 구조에서는, 가시적 세계와 비가시적 세계가 하나를 이루고, 모든 것이 흐르며, 범주들은 구분되지 않고, 개별자는 자신을 집단으로부터 구분하여 경험하지 않는다. 자연 세계들과 초자연 세계들을, 물질적인 것들과 정신적인 것들을, 가르는 구분선이 없다는 사실에 근거하여 그려지는 세계그림은, 근대의 과학적인 세계관이 우리에게 주는 세계 그림과는 매우 다른 것이다."(Gablik, 1976: 40-41)

이러한 신비적인 단계, 즉 "인지 발달의 전조작적 단계"에 특징적인 예술 양식에서, 회화적인 재현은 정적인 영상들을 특징으로 하며 공간은 주관적으로 조직된다. 심적이고 신체적인 이념들은 아직 분리되어 않았다. 대상들 간의 거리는 오직 가로와 세로만을 고려하는 이차원적인 평면 위에서 서로간의 근접성에 기초해 있다. 깊이가 결여되어 있으며, 크기와 거리를 보존하고 있는 통일된 구형적인 공간은 없다. 그러한 양식이 그리스와 비잔틴을 포함하는 고대와 중세의 서구 예술의 특징이며, 고대 동양과 고대 이집트 예술의 특징이다.(Gablik, 1976: 43)

예술사의 후기 단계들은 피아제의 "구체적 조작 단계"와 "형식적 조작 단계"와 상응하며, 여기서는 주체와 객체의 점진적인 분리, 차별화와 객관화, 그리고 논리-수학적 일관성의 증대가 나타난다.

그러나 개블릭이 제대로 인지한 대로, 예술에서의 이러한 종류의 "전진"은 "개선"을 의미하는 것이 아니라 단지 계속적인 (혹은 점진적인) 변화를 의미한다. 어른이 어린이보다 "더 좋은" 것이 아니듯이, 근대 예술이 이집트 예술이나 오세아니아 예술보다 "더 좋은" 것이 아니다. 후자는 어떤 특

정한 관점들에서만 더 "발달된" 것이며, 그러므로 두 경우에서—사람과 예술에서—시간이 지남에 따라 얻은 것과 또 잃은 것을 충분히 열거할 수도 있다.

사람들은 피아제에 대하여, 그의 "단계들"이 정신 기능의 지적이지 않은 측면들의 발달을 설명하지 못하다고 자주 비판한다. 널리 이해되지 않고 있는 것은, 만약 피아제가 예술을 무시했다면, 예술도 피아제를 무시했을 것이라는 사실이다. 어린이들의 예술적 행동과 이해의 발달에 대하여 훌륭한 연구를 수행했던 가드너에 따르면, 예술적 기량들과 능력들의 조작으로부터 도출된 지식은 피아제가 연구한 인지로부터 도출된 지식과 다른 질서를 가진다. 피아제의 조사에 다르면 보통 사춘기까지 성취되지 않는 형식적 조작적 사유는, 예술적 발달의 일부분일 수도 있지만 필수적인 부분이 아니며, 실제로 때로는 예술적 발달을 방해하기도 한다고 가드너는 주장하였다.(Gardner, 1973: 305)

개블릭은, 개념적 사유의 발달이 이루어진 곳이라면 어디서든, 정확하지 않고 양화되지 않으며 예측이 가능하지 않은 감정적이고 정서적인 관계들보다는, 객관적이고 논리적인 관계들에 사람들은 더 많은 주의를 기울인다고 지적하였다. 분석, 추상화, 그리고 다양한 관점을 취하는 그러한 경향은 분명히 눈물관이나 마음을 다급하게 자극하는 직접적인 경험을 방해하는 듯하다. 전통적인 사람들을 움직였던 것을 그의 후손들이 "촌스럽다"고 보는 것이다. 평가의 기준들이 만들어지면, 부적절한 과장, 부자연스러움, 달콤한 감상, 그리고 문학이나 연극이나 영화에서의 다른 비슷한 "구식의" 멜로드라마적인 정서적 관습들을 의심하고 그것들을 "뚫고 나가는" 것을 배운다.[20]

가장 관습적인 의미에서의 근대적 예술은, 즉 사고 팔고 박물관에서 평

가하는 그러한 종류의 예술은, 일차적인 생생한 경험으로부터 분리되어 점차적으로 사적인 기호가 되었다. 문자를 사용하지 않는 사회에서는 실제로 모든 사람들이 예술에 참여하고 예술의 평가자들이다. 그 반면 근대사회에서는, 공중이 예술이 좋고 바람직한 것이라고 배우고 잘 홍보된 엄청난 전시회들에 충실하게 떼 지어 몰려간다고 해도, 예술은 엘리트들의 활동이고 소수의 사람들이 만들고, 더 중요하게는, 신성시하는 것이다.

근대에 와서 예술로 간주되는 것에 대해 요청되는 반응은, 리듬에 대한 직접적인 심리-신체적 반응, 긴장과 해소, 또는 강력한 문화적이거나 생물학적인 상징들과의 연결 (공동 참여에 따르는 "황홀")이 아니라, 그것의 내적인 관계, 역사와 전통에서의 그것의 위치, 그리고 그것의 함축의미와 그것 바깥에의 파급효과들 (즉 "미학적 경험")에 대한, 초연하고 인지적으로 매개된 "감상"이다. 근대의 관람자들은 아주 기꺼이 순수한, 그래서 어떤 지시적인 내용을 명백히 결여하고 있는, 형태들의 구성을 감상한다. 하나의 사유 양식이 된 추상도 마찬가지로 예술의 양식이 되었다.

최근의 어떤 예술들을 완전히 이해하기 위해서는 그것에 대하여 생각하거나 말할 수 있는 (혹은 쓰거나 읽을 수 있는) 능력이 필수적이게 되었다.(Wolfe, 1975) 아서 단토Arthur Danto가, 단어들이 실제적인 사물들과 대비되는 것과 같은 방식으로, 한 부류로서의 예술 작품들도 실제적인 사물들과 대비된다고 주장했을 때, 그는 요점을 지적한 셈이다. 그것이 예술 작품임을 알지 못하고 예술 작품을 보는 것은, 읽을 수 있기 전에 인쇄된 것을 경험하는 것과 같은 것이다.

20 오늘날의 인도 영화나 1930년대와 40년대의 대부분의 서구 영화(정형화된 "할리우드" 다양성)와 현재의 영화에 대한 서구의 취향을 비교해 보라.

4. 문자 사용의 응보

1) 다중 세계

우리의 경험 전체로부터 나오는 명백한 결론은, 많은 이념 체계들을 가지고
세계를 다룰 수 있고, 그래서 많은 사람들이 세계를 다양하게 다루게 되는데,
각각의 경우에 각자는 관심을 가지는 특정한 종류의 이득을 얻게 되지만, 동시
에 그들에게 다른 종류의 이득은 생략되거나 보류될 수밖에 없다. … 결국, 세
계는 왜 많은 상호침투적인 실재 영역들로 복잡하게 구성되어서는 아니 되는
가? 이러한 영역들에 대하여 우리는 다른 개념들을 사용하고 다른 태도들을 취
하며 대안적으로 접근할 수 있다. 이는 많은 수학자들이 같은 숫자적 사실들과
공간적 사실들을 기하학에 의해서, 분석기하학에 의해서, 대수학에 의해서, 계
산법에 의해서, 4원수에 의해서 다루어도, 매번 참이 되는 것과 같다.

-윌리엄 제임스(1941: 120-21)

계몽주의 철학자들은 우리가 세계에 대한 지식을 얻기 위해 우리 감각
에 의존해야 한다는 사실을 알아채고 당황하였다. 피아제의 이론에 따르
면, 모습 뒤편의 실재는 감각에 의해서 지각되는 것이 아니라 지성에 의해
서 사유되는 것으로 보인다.(Gablik, 1976: 77)[21] 바로 그러한 인식은, 하나
의 실재는 없다는 것을 의미한다. 세계가 존재하는 [영원불변한] **하나의** 방
식과 같은 그러한 것은 없다고 넬슨 굿맨Nelson Goodman(1968)은 말한다. 그
대신에 "세계를 만드는 방식들"이 있다. "내가 세계에 대하여 묻는다면, 너
는 나에게 그것이 어떻게 그것이 하나나 그 이상의 준거 틀 아래에서 존재

하는지 말해 줄 수 있다. 그러나 내가 그것이 어떻게 모든 틀들과 따로 존재하는지 말해달라고 고집한다면, 너는 뭐라고 이야기할 수 있겠는가? 서술되는 것이 무엇이든 서술의 방식들에 의해 제한을 받는다. 우리의 우주는 말하자면 하나의 세계 혹은 세계들로 구성되어 있다기보다 이러한 방식들로 구성되어 있다."(Goodman, 1978)

과거 4세기 동안 철학자들은 심각하게 잘못된 가정—"마음"과 같은 존재가 있다는 가정—아래서 작업을 해왔다는 것이 최근에 설득력 있게 주장되고 있다. 그래서 세력을 얻고 있는 철학적 통찰은, 특정한 [사유]관행들과 관계없이 특정할 수 있는 일반적인 형이상학적 실재는 없다는 것이다.(Rorty, 1980)[22]

독립적인 실재를 알 수 있다는 주장에 대한 비슷한 부정이, 지난 수십 년간 문학이나 예술 비판에서도 (예컨대, 데리다Derrida, 바르트Barthes, 인가르덴

21 그러한 주장은 인간 두뇌의 구조에 대한 현재의 발견들, 특히 감각 지각과 관련하여 알려진 것의 논리적인 결론들이다. 이러한 감각지각의 예로는 지각될 수 있는 것을 제한하는 시각 피질에서의 "특정 감지자들"이 있다.(Young, 1978: 40ff.) 그래서 "그것 [대뇌 피질]은 외부 현실에 대한 서술을 구성하는데, 그 모델을 신임하고 그것에 대한 충분한 신념을 가지고 이야기한다. … 우리의 지각이 우리에게 제공하는 것은 '진리의 이미지'이며, 우리는 이것을 현실의 척도로 신뢰한다."(Blakemore, 1977: 65)

피아제는 지각이 보통 생각하듯이 세계의 거울 이미지mirror image가 아니라는 점을 보여 주면서 지각의 인지적 특성을 강조하였다. "안다는 것은 실재를 변형 체계들과 동화시키는 것이다. 그것은 어떤 상태가 어떻게 일어났는지를 이해하기 위하여 실재를 변경시키는 것이다. … 우리의 실재에 대한 관념은 경험적으로 주어진 것이 아니고 연속적인 정신적 구성이며, 아는 자와 알려지는 것의 상호작용이다. 이해는 그래서 세계를 구성한다. 그렇지만 개인은 그가 보고 있는 것의 구성에서 자신의 역할에 대해 알지 못하는데, 이는 모든 그러한 조직하는 활동의 한 특징이다."(Gablik, 1976: 26-27)

또 "일반적인 의식은 그렇다면 개인 각자의 사적인 구성이다."(Ornstein, 1977: 71)

대부분이 프랑스인인 구조주의자들은 이러한 일반적인 인식론적 입장에 대한 예외자들이다. 그들은 모든 형태의 인간 정신 활동에 대한 기초적이고 보편적인 원칙들을 단정하고 추구하고 있다.

22 이러한 견해에 동조하는 철학자는 Quine, Sellars, Davidson, Kuhn, and Goodman이라고 Richard Rorty(1980)는 말했다.

Ingarden 등의 글들에서) 확실히 등장하였다. 이러한 부정은 지난 수십 년 사이에 본문의 "해체"라고 불리는 과정으로, 그리고 예술품들은 우발적 사건이거나 약정된 이름이라는 선언으로 제시되었다. 그러나 상대주의에 대한 이러한 열중은, 제임스Henry James가 그의 형, [즉 윌리엄 제임스]의 "연속적인 양상들의 법칙"[23]이나 "양상들의 계획된 순환"을 옹호했던, 20세기의 초창기부터 감지된다. 이를 따라 실천하는 사람들은 절대적인 가치들을 신봉하는 사람들이 부정하는 "느껴지는 삶의 완전성"이나 의식의 완전성을 갖게 된다.(Appignanisi, 1973: 26-31)[24]

대부분의 전위 지식인들의 난해한 선언들은—무수한 세대 동안 진화의 명령을 따라 불변적인 실재를 계속적으로 믿어 온—일반적인 사람들에게는 거의 영향을 끼치지 못했다. 권위적인 진리들이—하느님의 뜻, 보편적 형제애라는 이상, 인종적이며 종교적이고 국가적인 우월성에 대한 확신들, 천년왕국, 자아실현, 혁명과 같은 것들이—이성, 계시, 과학적인 방법, 변증법적 유물론, 혹은 초월적 명상을 진리에 이르는 경로들이라고 생각하고 그 효율성을 의심하지 않는 그러한 수백만 명의 사람들을, 끌고 움직이며 그들의 삶에 의미를 부여하였다.

하지만 위에서 서술된 추세들이 계속하여 퍼져나가고 있기 때문에, 아주 많은 사람들이 세계들과 세계관들이 개별적이고 상대적이라는 것을 받

23 William James는 이 절의 시작에서 인용된 부분에서, 많은 상호침투적인 실재의 영역들이 있을 수 있으며, 그가 사용하는 수학의 유비는 경험하고 설명하는 수많은 관점들과 함께 하나의 기본적인 실재가 있음을 가정하고 있다고 기꺼이 제안하였다. 하지만 오늘날 많은 사람들은 James보다 더 나아가 하나의 기본적인 실재를 요청할 수 있는가를 묻고 있다.

24 비슷하게 (1920년대에 작성된) Robert Musil의 *The Man Without Qualities*의 영웅 Ulrich는 "에세이즘essayism"이라는 개인적인 철학을 따르는데, 이는 모든 것을 완전히 이해하지 못한 채 많은 관점들로부터 보는 것을 의미한다. "왜냐하면 완전히 이해된 하나의 사물은 그것의 용적을 잃고 개념으로 녹아내리기 때문이다."(Appignanisi, 1973: 83)

아들일 때를 상상하는 것이 이제 가능하게 되었다. 이러한 때에는, 각각의 사람들이 당연히 자기 고유의 세계관을 가질 권리를 가지고, 어떤 것이 다른 것보다 더 낫거나 진실임을 입증할 객관적인 기준들은 없을 것이다.

이것은 무엇을 의미하는가? 우리는 인간들과 사회들이 수천 년 동안 함께 진화해 왔다는 것을 알고 있다. 조그만 집단들이 살아남은 것은 부분적으로는 그들이 만족스럽고 포괄적으로 세계를 해석했기 때문이었다. 문화들 없이—합의를 이룬 설명적인 신념 체계들이나 "수행 지침들"(Peckham, 1977) 없이—우리 종은 살아남을 수 없었을 것이다. 오늘날 이는 인류학적으로 자명한 것이다. 현대의 인류학자들이 이러한 문화적인 틀들을 "신념 체계들", "유의미한 상징 체계들", 혹은 "에피스테메epistemoi들" 등 무엇이라고 부르든 간에, 그들은 이러한 체계들에 의해 지배를 받는 사람들이—말하자면, 그것들에 의해 형성되고 있음에도 불구하고—그것들을 의식하지 못하고 있다고 생각한다.

인간 역사에서 처음으로, 오늘날의 사람들은 자신들이 이러한 문화적 틀들에 의존하고 있으며, 그래서 이러한 틀들이 상대적임을 알게 되었다. 그들은 다양한 실재들이 있음을, 문화적인 실재들뿐만 아니라 (개인들 사이에) 심리적 실재들이 그리고 (물질의 복잡성들 속에 그리고 그것의 궁극적이고 근본적인 본성에 대한 우리의 이해의 한계들 속에) 물리적 실재들이 있음을 안다. 인간들은 언제나 자신들이 개인들로서는 취약하고 불안한 입장임을 알고 있었을 수도 있지만, 상대적으로 최근까지 그들이 의도적으로 그들 집단의 집약된 지혜에 대하여 대규모로 의문을 가져보거나 자신과 동시대에 살고 있는 타자의 세계관을 긍정적으로 생각한 적이 있다는 증거는 없다.

자유주의의 목표 지점은 진리들과 실재들의 동시적인 복수성이 허용 가능한 것임을 다 함께 인정하는 것이다. 유일하게 공통적으로 합의되는 신

넘이 어떠한 공통적으로 합의되는 신념도 보편적으로 적용할 수 없으며 옹호할 수 없다는 그러한 사회가 살아남을 것인가? 진리와 실재 모두가 관점들의 문제들이라는 사회가 과연 살아남을까? 인간의 진화사를 보면, 그것에 대한 대답은 '아니오'라고 생각하게 된다. 인간들이 자신들의 삶에서 "논리적·미학적 통합"을 법령화하는 것은, 생물학적으로 그리고 심리학적으로 필수적일 수도 있다. 아마도, 오스트레일리아의 원주민들이나 전통적인 에스키모들이 조용하게 그리고 부지불식간에 입증하였듯이, 인간의 삶은 예술 작품일 수 있고 예술 작품이지 않으면 아니 된다.

2) 만화경적인 자아

그리고 보고 듣는 것으로부터

그리고 느끼는 것으로부터, 누가 생각할 수 있었으랴

그렇게 많은 자아들을, 그렇게 많은 감각적 세계들을 만들 것을,

공기가, 한낮의 공기가, 모여 드는 것처럼

일어나는 형이상학적 변화들과 더불어,

우리가 사는 곳에서 사는 대로 살아갈 뿐.

　　　　　　　-윌리스 스티븐스Wallace Stevens, 『악의 미학*Esthetique du Mal*』

… 그의 대답의 모든 하나하나는 부분대답이고, 그의 느낌들의 하나하나는 단지 하나의 관점이다. 그것이 무엇이든지 간에 그에게는 그것 자체는 문제되지 않는다. 그에게 중요한 것은 단지 그것에 동반하는 "그것이 존재하는 방식", 이러저러한 추가이다.

-로베르트 무질Robert Musil, 『특성 없는 인간Der Mann ohne Eigenschaften』

… 같은 사람에 대하여 아주 대립적인 판단들을 하면서도, 여전히 옳을 수 있다 … 그것은 모두 빛이 비추어지는 방식의 문제이다 … 어떤 형태의 밝힘이 다른 형태의 밝힘보다 더 밝은 것이 아니다.

-프랑수아 모리아크, 『테레즈』

관습적으로 문자를 사용하는 사회의 사람들만이, 서구 사회에 퍼져 있는 자아에 대한 태도를 가질 수 있는 것으로 보인다. 엘리아스는 호모 클라우수스homo clausus, 즉 고립되고 밀폐되고 독립적인 인간이라는 이미지의 발달을, 고대 철학에서의 그 시작에서부터, 르네 데카르트René Descartes의 "나는 생각한다, 고로 존재한다"와, 물 자체에까지 결코 도달할 수 없는 지식의 주체로서의 이마누엘 칸트Immanuel Kant의 개인, 그리고 고트프리트 빌헬름 폰 라이프니츠Gottfried Wilhelm von Leibniz의 창 없는 모나드들을 거쳐서, 실존주의에서의 이의 근대적인 증식에 이르기까지를 추적하였다. 여기에 우리는 현대의 대중 심리학과 자기주장, 자아실현, 자아충만, 그리고 자기만족 등등의 그러한 심리학 기법들을 한없이 더할 수 있다.

문자 사용적인 정신구조의 특징인 개념적인 거리두기 즉 객관성은, 자아가 세계로부터 분리되었다는 감각을 조장한다. "나는 하나의 카메라"로서 타자와 그들의 실존을 본다. 거꾸로 그들도 나와 나의 실존을 볼 수 있다.[25] 엘리아스에 따르자면, 독특하고 구분되는 자아라는 이념은 보편적으로 지지되는 개념은 결코 아니며, 르네상스 이후의 근대 사회 안의 사람들만이 지지하는 개념이었다. 풀라니족the Fulani은 보다 전통적인 견해를 가지고 있었는데, 그들에게는 인격이 한 사람의 몸과 마음에만 있는 것이 아

니라 그가 관계를 가지는 타자까지를 포함하였다. 즉 타자가 없다면 그는 그 자신의 한 부분을 가지고 있지 않은 것이었다.(Riesman, 1977)

보다 큰 가족이나 집단이 아니라 개인의 표현이나 만족을 바람직한 목표나 덕목으로 간주함으로써 개인을 강조하는 것은, 전통적인 사회들의 구성원들에게는 알려지지 않은 것이었다. 전통적인 사회들에서 남자와 여자들은 일반적으로 관습이나 권위에 의해 그들에게 할당된 역할을 잘 수행하는 것에서 만족을 찾았다. 하지만 근대 서구 사회에서 우리는 해야만 하는 일들과 하고자 원하는 일들을 구분하며 우리의 삶에서 후자가 우세할 수 있도록 우리의 삶을 형성하려고 한다. 우리는 우리 자신의 "삶의 스타일"을 선택하는 자유를—이러한 것은 아주 최근까지 생각할 수 없었던 어떤 것인데—선호한다.

하지만 자신의 삶을 디자인하는 이러한 자유와 함께 동반하며 분리될 수 없는 동전의 다른 면이—고립이—있다. 카를 마르크스Karl Marx가 관찰한 것처럼, 전통 이후 현대의 인간들은 기술문화의 비인간적이고 상품화된 세계에서 소외당할 뿐만 아니라, 그들은 타자와의 유대에 의해서 제공되는 안전에 의존할 수도 없다. 그들 자신과 마찬가지로 타자들도 자기 자신의 자기지식, 자기발달, 그리고 자기실현에 높은 가치를 두는데—이런 것들은 과거에서처럼 공동의 목적에 봉사하기 위한 것이 아니라 내적이고 개인적

25 르네상스 시절부터, 역사가들은 서구 사람들이 자신들과 다른 사람들을 관찰하는 경향이 증대되는 것을 지적하였다.(Elias, 1978: 79) Durer와 나중에 Rembrandt는 둘 다 다양한 자세와 옷을 입은 많은 자화상을 그린 것으로 유명하다. 문자 사용 형태도 사적인 의견들과 개인적인 표현에 대한 관심의 증가를 반영하고 있다. 17세기와 18세기에 개인적인 교신이, 양이나 특이한 관심에서, 메모와 일기들과 마찬가지로, 발달하였다. 심리학적 해석에 대한 관심이 증대하여, 소설 또한 진화하였다. 서술된 단어들이라는 거리를 두는 매체를 통하여 자신을 역사적으로 보고 구성하는 자서전도 르네상스 시절에 수립되어 18세기 후반과 19세기에는 인정된 문학 형식이 되었다.

인 복지를 위한 것이다. 결과적으로 어떠한 결합도—(친척이나 부족은 말할 필요도 없고) 부모와 아이의 결합이나 연인들의 결합도—영구적이고 깨뜨릴 수 없는 것으로 간주되지 않으며, 개인은 우연, 환경, 그리고 심지어 변덕이라는 가느다란 실들로 세계와 다른 사람들에 연결되어 있음에 만족해야만 한다.[26]

고립된 자아는 살아가면서 의존할 커다란 틀을 추구하지 않으며, 오히려 정신적이고 감각적인 행복에 다다를 개인적인 경로를 추구한다. 타자에 의해 제약 받지 않기를 원하기에, 그는 다른 사람들에게 자신의 요구를 강요하려고 하지 않는다. 개인이 최상위라는 믿음 때문에, 개인들은 모든 다른 가치들을 상대적이거나 우연적인 것으로 만든다. 간통, 거짓말, 절도, 아이들이나 가족의 포기, 심지어는 살인과 같은 고대의 도덕적 위반들이 때로는 필요하고 옳은 그러한 경우들도 있다. 각각의 개별적인 경우는 그것 자체의 특별한 특징들에 의거하여 검토되어야 한다고 선언된다. 절대적이고 보편적인 가치들을 믿는 사람들은, 적어도 그들이 그러한 것들을 추구하고 그러한 것들에 의거하여 계속 행위하고 있다고 주장함에도 불구하고, 다른 사람들은 개인적인 이유로 그러한 일을 하고 있기 때문에, 그들이 그 일을 하고 있는 이유가 그러한 개인적인 이유가 아닌가 하는 의심을 받

26 1970년대의 인기소설, *Passages*(Sheehy, 1976)에서 사람은 혼자이며 궁극적으로 자신의 개인적 행복과 실현에 대한 책임을 져야 한다는 사실이 지혜의 절정으로 제시되었다. 이러한 진리는, 오늘날 근대 미국의 가치들을 열망하지 않으며 그들의 문화들이 반대의 것을 가르치는 엄청난 다수의 인간들에게는, 그것이 제대로 이해된다면, 별로 평안을 주지 않을 것이다.
　　그러나 부처의 가르침들은, 그렇게 날카롭게 그 시절의 필요를 지적한 *Passages*의 저자의 가르침과 놀랄 정도로 비슷하다. 현재 서구인들의 불교와 다른 명상적인 예배에 보이는 관심은 그렇다면 놀라운 것이 아니다. 명상을 배우기를 원하는 사람은 "주의 깊음mindfulness"을 발달시키라는 충고를 받는데, 이는 자신의 느낌들과 자신의 마음의 내용을 다른 것들과 무관한 방식으로 관찰하는 것이다. 부처 또한 개인의 운명은 자신이 손에 달려 있다고 가르쳤다.

는다. 사적으로는 비난할 수도 있지만, 사람을 판단하기 전에 한 동안 그의 입장이 되어 보아야만 한다는 주장이 설득력을 점점 더 가진다.

20세기 심리학은 우리의 행위가 하나의 동기나 설명으로 환원될 수 없으며, 우리는 많은 갈등하는 욕망들을 가지고 있고, 우리의 자아는 갖가지 요소를 내포하며 심지어는 불확실한 측면들로 구성된 누더기 구조라고 가르친다. 우리의 겉으로의 느낌들은 반대의 것들의 가면일 수도 있다. 예를 들어, 과도한 사랑은 과도한 미움을 의미하고, 관대함은 종종 야비함의 가장이라는 설명을 듣는다. 극장에서처럼 어느 것도 보이는 그것이지 않으며, 모든 것은 그 반대의 것을 의미한다.

진리는 해석에 의해 교체되었으며, 보편성은 관점에 의해 교체되었다. 타자와 함께 살면서도 우리는 우리의 진리들이 반드시 타자들과 공유되어야만 하는 것은 아니라고 생각하게 되었으며, 우리가, 우리 자신이 잘 알고 있는 친밀한 자아일 뿐만 아니라, 다른 사람들이 생각하는 우리라는 낯선 사람이라는 것도 알게 되었다. 우리에 대한 타자의 견해들은 그것들이 우리에게 영향을 미친다는 점에서 우리에 대한 우리 자신의 견해와 마찬가지로 타당하며—[각각의] 개인의 가치에 대한 우리의 믿음을 유지하는 한—그들의 해석들이 올바르지 않다고 무시할 수 없다. 이러한 까닭에 다수의 공존하는 해석들이 결합되는데, 이러한 해석들이 다른 사람들과 함께 하는 각각의 사람들의 삶의 만화경Kaleidoscope을 구성한다. 즉 전체와의 관계에서 그리고 자신들과의 관계에서 변화하는 다양한 단편들을 구성한다. 하나의 사건에 대한 진실은 많은 관점들 중에서 어떤 관점으로부터도 말해질 수 있으며, 그 구성은 어떤 배우나 관객이 그것에 관계하느냐와 그 당시에 그들의 마음 상태가 어떠하냐에 달려 있게 된다. 그러한 가능성들이 20세기의 지난 삼사분기의 회화, 문학, 시가, 연극의 주제였으며, 그것들이

우리들의 삶이나 타인들의 삶에 대한 우리 자신들의 깊은 생각들의 한 부분이었다.

그러나 이것은 아주 최근까지는 사실이 아니었다. 자서전은 비록 하나의 문학적인 형태이기는 하지만, 오직 유럽 문화의 한 표현으로서 비서구 사회들에서는 알려지지 않은 것이었다.(Pascal, 1960) 그것이 우리가 여기서 관심을 가지고 있는 추세들의 자연적인 발전이라고 말할 수 있겠지만, 이러한 형태가 반영하고 있는 자아에 대한 태도 그 자체는 [이리저리] 진화해 온 것이다. 벤저민 프랭클린Benjamin Franklin, 에드워드 기번Edward Gibbon, 그리고 루소가 자신들의 삶을 외부 세계와의 만남을 통한 가장 내부의 인격의 전개로 제시하는 동안, 그들은 그들이 묘사하고 있는 이러한 자아가 어떤 근본적이고 참된 실재를 구현하고 있는 것인 양 서술하였다. 그러나 스탕달Stendhal의 시대에 이르러서는, ("나는 무엇인가?"라는) 자신에 대한 불확실성과 어떤 형이상학적 확실성이나 운명이라는 느낌의 철저한 결여를 구분하였다.

전통 이후의 삶에서—자신에 대한 정보와 명료성을 목적으로 하는—심리학이 자신의 해방과 변화를 목적으로 하는 종교를 대체하였다. 셀든 월린Sheldon Wolin이 적었던 것처럼, "영혼의 어둔 밤"은 오늘날은 "인격의 무질서들"을 가리킨다. 종교, 사랑, 그리고 예술은 갖가지 형태의 위로하는 환상들이라고 설명된다.[27] 거룩한 것은—어떤 이가 외부 세계가 아니라 가장 내부의 자아의 미로들에 마음이 끌릴 때에 추구하는—유아적인 소망의 외화라 치부된다.

27 다음과 비교하라. "위안은 … 기본적으로 그들이 최대한 원하는 것이다. 가장 유덕한 신자들만큼이나 아주 무모한 혁명가들도 열렬히 이를 원한다."(Freud, 1939: 92) "나는 … 삶에서 위로가 되는 모든 것은 오직 환상적일 수밖에 없다고 믿는다."(Otto Rank, 1932: 100)

3) 새로운 유미주의

여기서 우리는 이러한 광대한 풍경에 대한 신화의 영향을 재구성하려고 시
도해야만 한다. 신화는 풍경에 색깔을 입히고, 의미를 부여하며, 풍경을 살아있
는, 익숙한 어떤 것으로 변경시킨다. 단순한 바위였던 것이, 이제 하나의 인격
체가 되었다. 지평선 위의 한 점이었던 것이, 낭만적으로 영웅들을 연상시키는
신성화된 하나의 표지가 되었다. 의미 없던 풍경의 윤곽이, 분명 몽롱하기는 하
지만 강력한 정서로 가득 찬 의미를 획득했다. … 풍경을 바라보는 사람에게 차
이를 만들어 내는 것은, 그 자체로는 원주민들에게보다는 우리에게 더 매력적
이기는 하지만, 자연적인 특징들에 더하여진 인간의 관심이다.

<div align="right">-브로니슬라브 말리노프스키(1922: 298)</div>

인간의 삶은 언제나 예측이 불가능하고, 어렵고, 공정하지 못하며, 고통
과 시련을 받을 수밖에 없다. 문자 사용과 문자 사용적인 마음 습관은 그러
한 것들이 덜하도록 돕는다. 그래서 우리는 도서관들을 불태우려 달려가서
는 아니 되며, 우리의 에너지들을 수렵채취적인 생활에 대한 비현실적인
열망에 낭비해서도 아니 된다. 그러나 우리는 하지 않지만 우리의 선조들
이 했던 일이 우리에게 여전히 필요할 수도 있다는 점을 알아야 한다.―이
는 말하자면 근대 유기체들이 알지 못하는 (혹은 충족된 적이 있다는 것도 알
지도 못하는) 영양 결핍이 있고 그래서 그것을 놓치고는 있지만 의식적으로
놓치고 있는 것은 아닌 것과 같다. 어떻든 근대 유기체의 **있음**은 완전하지
않은데, 이는 행동들에서 그리고 주관적인 열망들이나 기분들에서 나타난
다.

제3장에서 예술의 불가결성에 대하여 인문주의 사상가들이 제시한 공통적인 이유들을 논의하였다. (그리고 이것은 행동학적으로 유지될 수 없는 것으로 폐기하였다.) 우리는 이제 이러한 대답들 대부분에 공통된 하나의 패턴을 알아챌 수 있다.—그러한 대답들은 문자를 사용하는 정신 구조가 효율적으로 추방한 인간 경험의 영역들과 관련이 있다. (이제는 콘크리트, 중앙난방, 에어컨 등으로 인하여 몇 발자국 떨어져 있는) 자연 세계의 메아리로서의 예술, (이제는, 급격히 늘고 있는 "매체"는 말할 것도 없고, 분석과 추상의 몇 층을 통하여 우리에게 전달되고 있는) 솔직하고 직접적이며 비자의식적인 경험의 제공자로서의 예술, (이제는 해체되고, 환영이 되며, 조각나고, 변화되어 버렸지만 [과거에는 그러지 않았던]) 치료자, 경험의 통합자, 질서와 의미와 의의의 제공자로서의 예술이 그러한 것들이다.

사람들이 이전 시절에 종교에 돌리던 것들을 점차로 예술에 돌리는 것이 일반화되고 있다.[28] 지금까지 인류의 역사에서 전례 예식에서 구현되거나, 주변에 대한 적극적이고 열렬한 지각적 참여에 의해서 갖게 되는, 그러

28 이것은 지적한 적어도 세 사람의 유명한 인류학자들이 있다. 1924년 Robert H. Lowie는 "때때로 외면적으로 종교적인 것이 오히려 미학적 원천으로 소급되며 그 역은 아니라고 제안하기를 두려워하지 않을 것이다."라고 적었다.(d'Azevedo, 1973에서 인용)

　　종교는 "인간의 경험을 인지 가능한 패턴들로 정렬하는" 양식이기 때문에 Raymond Firth는 종교가 "인간 예술의 한 형태"라고 불렀다.(Firth, 1971: 241) 비슷하게, James Fernandez는 예술적 활동이 종교적 의미들을 계승하는 만큼이나 앞서간다고 주장하면서, 종교적 정서는 예술적 활동을 통하여 창조된 상징들의 배열과 관련한 일종의 미학적 이해일 수도 있다고 생각하였다.(Fernandez, 1973: 216)

　　정신과 의사인 Ludwig Binswanger(1963: 33)는 설명과 친교에 대한 인간의 필요를 관찰하여, 인류에게 "기본적인 종교적 범주와 같은 어떤 것"이 있음을 가정했다. 이에 반해 Edwin Shils(1966: 449)는 인간의 삶에는 경험의 "진지한" 차원이나 범주가 있는데, 이는 경험에 대한 판단을 인정하고 그것을 상징적 의미를 가지는 단어들과 행동들로 표현하며, 그렇게 하여 그것에 대한 참여를 보여 주고자 하는 깊은 충동이라고 지적했다.

　　Philip Rieff(1966)는 "예술의 종교"를 언급했다. 종교나 직접적이고 비자의식적인 경험에 대한 대체물로서의 예술에 대한 논의는 Barzun(1974, Chapter 4)도 보라.

한 유형의 경험을 "미학적" 경험이라고 부르는 것이 이제 일반화된 것과 같다.[29] 특정한 모습을 가지는 경험이나 의미에 대한 우리의 채워지지 않은 필요는, 메이(1975: 135)가 볼 때, "자신의 삶에 형태를 부여하고자 하는 모든 사람의 다급한 필요"[30]가 되었다.

대중 사회의 온갖 진부성과 미숙성을 고려할 때, 20세기가 미학에 대한 몰두를 특징으로 할지도 모른다고 말하는 것은 이상하게 보일 수도 있다.[31] 하지만 분석과 자기몰두만을 일삼는 고도의 문자 사용적인 정신을 우리가 채택함에 따라, 초기 인간 역사에서는 상상할 수 없을 정도로, 우리의 세계와 우리 자신들이 파편화되었다. 그래서 우리의 삶에 어떤 일관성이 있으려고 한다면, 바로 우리가 그러한 일관성을 부여하여야만 한다. 이러한 정도로 우리 모두는 예술가가 되도록—우리의 경험에서 특별한 것의 모습을 그리고, 그것의 중요한 측면들을 발견하고, 그것에 의미를 부여하고, 식별

29 예를 들어, Iredell Jenkins(1958)는 "미학적 경험"을 사물들의 특별성에 대한 앎이나 인정으로 정의하였다. Arnold Berleant(1970a: 180)에게, 미학적 경험의 기능은 "더욱 완전하게, 더욱 열정적으로, 더욱 순수하게, 어떤 다른 상황에서보다 더 큰 질적 민감성과 다양성으로 우리에게 경험 그 자체일" 기회를 주는 것이다. 숭배, 스포츠, 그리고 사회성이 이것을 하는 정도로 그것들은 예술과 합체된다. "미학적 경험은 아주 풍부하게 아주 완전하게 사는 삶일 뿐이다. 그 정도로 그것은 삶에서 분리되지 않으며 삶으로부터의 도피도 아니다. 삶은 대부분의 경우에 오히려 예술로부터의 도피이다. 삶은 보통 자신으로부터 소외된다."

30 "… 사람들이 자신들 내부의 무의식적인 차원들로부터 통찰들을 얻도록 돕는 나의 경험을 통하여, 나는 통찰들이 주로 '지적으로 참'이기 때문이나 심지어는 그것들이 도움이 되기 때문이 아니라, 그것들이 어떤 형태를, 아름다운 형태를 갖기 때문에 출현한다는 것을 알게 되었다. 그 형태가 아름다운 것은 그것이 우리 속의 불완전한 것을 완전하게 만들기 때문이다."(May, 1975: 132).

31 본문에서 제시된 예들과 달리, 20세기의 많은 예술가들과 사상가들에서 다른 것들과 마찬가지로 "미학적 질문들"이라고 부를 수 있는 것에의 관심을 알아챌 수 있다. 이러한 것들 중에서, 보편적인 인간의 창조적인 추동이나 충동의 실존과 본성(Prinzhorn, 1922; Rank, 1932; Jung, 1928), 예술가의 심리학(Rank, 1932), 정서적 경험의 정교화에 대한 몰두, (특히 이것이 예술에 의해 주어졌을 때 특별히 강력한 것으로 간주된다.) (Richards, 1925; Berenson, 1896; Carritt, 1931: 187에 있는 Walter Pater의 "예술 자체를 위한 예술"과 관련한 유명한 선언), 개인적 현실의 구성, 그리고 개인적 상상의 우선성(예, Wallace Stevens의 시) 등을 언급할 수 있다.

하고, 진술하도록—요청받고 있다. [그래서 이제] 삶의 신비에 대한 반응은, 공동적이고 확증적인 예식이 아니라, 개인적인 미학적 몸짓을 통하여 이루어지게 되었다.

서구의 전위적인 사회의 구성원들 간에는, 실재는 얻을 수 없는 것이기에, 외관으로 충분하다는 암묵적인 동의가 있는 것처럼 보인다. 다양한 개념들을 사용하거나 다양한 태도들을 가정하여 교대로 접근하게 되면 실재와 관련된 많은 상호침투적인 영역들이 있을 수 있다는 것에 동의할 때, 삶 전체는 미학적 감수성의 기회가 될 수 있다. 경험의 장에서 놀이할 때, 미학적 감수성이 선택하는 것은—단어들, 동작들, 사건들, 이념들, 색깔들, 모습들과 같은—인상적이거나 시사적으로 보이는 것들이다. 그리고 그것은 이것들을 결합하고, 위치를 바꾸며, 배열하고, 조정하여, 최종적으로는 삶을 구성하고 있는 형태 없는 사건들이나 평범한 사실들보다는 더 참되고 실제적인 유의미한 진실을 제시한다.

개인적인 감수성은, 우리가 세계를 해석하고 구성하는 일에서 그것의 불가결성을 인정함에 따라, 가장 중요한 것이 된다. 세계 내의 모든 것은 잠재적으로 서로 연결되어 있으며 연결될 수 있다. 한 사람의 실재는 다른 사람의 예술 작품이다. 오늘날 한 사람의 실재는 내일 그의 예술 작품의 재료일 수도 있다. 참아름다움과 참진리라는 균형 잡힌 두 극단 대신에, 오늘날의 시인들은 그 자신의 순간적인 해석이 그가 알고 있거나 그가 알 수 있는 모든 것임을 알게 된다.

콜라주collage, 즉 관계없는 것을 짜 맞추어 예술화하는 화법은, 세계관의 예술화를 보여 주는 일종의 상징적인 작품이 되었다.[32] 그 밖의 다른 것과 병치된 그것이 미학적으로 볼 때 "유의미하게" 된다. 명백한 무의미한 꿈들이 정합적인 의미들을 가지는 훨씬 깊은 층을 실제로 숨기고 있다면, 어

떤 둘 혹은 셋 혹은 몇몇의 이미지들이나 이념들이나 감각 자료들은 그것들 내에 수용적인 지각자의 숨겨진 공명들, 상응들을 당연히 포함할 수 있다. 샤를 보들레르Charles Baudelaire(1863)에 의해 왕관을 쓴 능력들의 여왕인 상상력은, 오늘날 인식론적인 재능으로 고양되었는데, 이는 주변의 사회적이고 문화적인 혼돈을 이해할 수 있고 "시적 진리"를 드러낼 수 있으며 심지어는 개인적 자유의 동인(Marcuse, 1972: 70-71)까지도 되는 능력이다.

전통적인 사회에서의 삶과 예술의 자연스러운 상호침투는, 예술과 삶이 헛갈리게 서로를 평가하는 오늘날 20세기에서 아주 이상하게 무거운 반향을 일으킨다. 예술은 더 이상 유의미하고 중요한 활동들의 시녀였던 과거처럼 삶의 일부분은 아니다. 하지만 오늘날 많은 전위적인 예술은, 예술을 과거 몇 세기처럼 그것을 박물관이나 콘서트홀과 같은 먼 특별한 세계로 추방하여 "예술 작품들"로서 산발적으로 그리고 자의식적으로 엘리트들만이 경험하도록 하기보다는, 오히려 삶으로 되돌리는 데 관심을 가진다.

(사회주의 덕분이든 자본주의 덕분이든 간에) 물질적 복지의 증대가 문화 수준의 향상이나 문화적 필요의 증대를 자동적으로 가져왔다는 증거는 거의

32 Walter Benjamin은 어느 날 인용들의, 맥락들로부터 떨어져 나온 조각들의, 콜라주를 만들어 그것들이 서로를 예시하여 추가적인 주석 없이도 연상적인 친근성을 보이는 그러한 방식으로 그것들을 정열하기를 희망하였다. Hannah Arendt에 따르면, (1970년 Benjamin에 대한 그녀의 서론을 보라.) Benjamin은 한 시대의 정신적이고 물질적인 표현들은 밀접하게 연결되어 있어서 어디에서나 보들레르적인 상관을 보는 것이 문제가 없다고 믿었다. 이러한 상관이란 그것들이 적절하게 상호 관계되면 서로를 해명하고 예시하여, 마침내는 더 이상 어떤 해석적이거나 설명적인 주석을 요구하지 않는 것이다. 그는 거리 장면, 주식 거래에 대한 사변, 하나의 시, 하나의 사유 간의 상관성에 관심을 가졌다. 이러한 상관성은 그것들을 함께 묶는 감춰진 선인데, 역사가나 문헌학자들로 하여금 그것들이 모두 같은 시기에 위치해야만 하는 것들임을 인지할 수 있도록 하는 것이다.(Benjamin, 1970: 11, 47) 예를 들어 비슷한 콜라주 효과들을 John dos Passos도 그의 소설에서 사용하였고, Berger(1972)도 회화적 에세이 형태로 사용하였다.

없다.(Gedin, 1977)[33] 대중사회는 더 이상 부르주아적 가치들이나 예술을 필요로 하지 않을 수도 있다. 하지만 탈바꿈되고 자의식적으로 간주된다고 해도, 예술은 이전 시대의 예술과 약간 닮은 점들을 가지고 있다. 오늘날의 예술은 현대적 삶의 필수적인 부분이고 부분일 수 있다.

삶이 예술을 모방한다는 오스카 와일드Oscar Wilde의 악명 높은 진술의 취지는, 삶이 예술일 수 있거나 예술**이라고** 주장하는 수많은 현대 예술가들에 의해 대체되었다. 예들 들어, 존 케이지John Cage는 "사람들은 일상생활 그 자체를 극장처럼 볼 수도 있다."고 주장했으며, 레지스 드브레Regis Debray는 정치적 혁명을 조합된 일련의 게릴라 "해프닝들"이라고 간주하였다.(Berleant, 1970b: 163에서 재인용) 한 이탈리아 교수는 [테러 집단인] 붉은 여단Red Brigades에 공감하는 그의 학생들이 붉은 여단의 활동을 정치가 아니라 끊임없이 도발하고 침범하는 어떤 종류의 미래 예술 형태라고 말하고 있다고 보고하였다.(Brennan, 1979: 99)

로버트 라우셴버그Robert Rauschenberg는 거룩한 예술과 세속적 예술의 어떠한 구분도 부정하고, "그 둘 사이의 틈새에서" 작업할 것을 주장하였다. 그는 "세계를 하나의 거대한 그림으로 간주하지 않을 이유가 없다."고 이야기하였다.(Berleant, 1970b: 163) "근대 예술"에 대한 태도가 보수적이라고 이야기되는 레비스트로스에게서도 그를 인터뷰한 사람이 아마도 현실 그 자체가 하나의 예술 작품일 수도 있다고 시사했을 때 다음과 같은 답변을 들을 수 있었다. "모든 예술의 가능성들이 완전히 사라지고 현실 그 자체가

33 Samuel Lipman은 축음기의 최근 역사에 대한 회고에서 모든 축음기 녹음의 오직 5%만이 고전 음악이었기 때문에, "축음기에서 주로 고급문화의 도구를 보는 것은 실제적이지 않다"고 지적하였다. 진지한 음악은, 그리고 외연에 의해서 모든 위대한 문화는, 우리의 마음에서는 제한되고 빈약한 것이라고 그는 결론지었다.

하나의 예술 작품으로 사람들에 의해 받아들여지는 것을 그려볼 준비가 되어 있다."(Charbonnier, 1969: 94-98)

우리가 논의해 온 예술에 대한 근대적인 이념들은, 그것이 대문자 A로 표기되어야 마땅한 거룩한 본질을 가졌다는 기성의 이념이든, 잠재적으로는 모든 것에서 자의식적으로 식별되어야 하는 것이라는 퍼져가고 있는 판단이든 간에, 어떤 다른 인간 사회도 가지고 있지 않으며 이해할 수 없는 것이다. 하지만 이러한 근대적인 공식화 내에서, 문자 사용이 공동의 지식과 가치들을 구현하고 전달하는 수단이었던 예술전례를 대체했을 때 생겨난, 변화들에 대한 반동들이 생겨났다. 빛나는 근대의 문화적 베니어판 아래에서, 우리가 여전히 상처입기 쉬운 생물학적 호모 사피엔스라는 증거를 본다. 베니어판을 높이 평가하는 사람들에게 대문자 A로 표시된 예술은 세속적인 세계에서 거룩함과 정신성을 소유하는 방식이다. 하지만 모든 것 속에 예술이 있으며, 모든 것이 잠재적으로 예술이라는 주장은 조각난 자아들과 경험들에 일관성(모습, 통합)을 부여하는 방식이다.

"새로운 유미주의new aestheticism"는, 예술에 의해 지원을 받았던 사회가 이전 시기에 개별적인 인간들에게 제공했던 생득권을, 개별적인 인간들이 스스로 만들려는 실제적으로 마지막 순간의 시도이다. 새로운 유미주의는 (그것을 천명하는 사람들에게) 예전의 예술들과 같이, 근본적인 인간적 필요들을 충족시키는 하나의 수단이다.

맺는 말

"우리는 어디서 왔고, 우리는 무엇이며, 우리는 어디로 가는가?"

-폴 고갱Paul Gauguin

수천 년 동안 세계와 자신들을 인류에게 설명해왔던 신화들이 하나씩 증발해 버리고, 사회들은 문명화 과정을 겪어, 뿌리 없고 고정되지 않았다는 동일성을 획득하였다. 하지만 뿌리들은 저기에 있다. 우리는 영웅들의 세계와 황금의 시대로부터 오지 않았다. 우리는 이제 상상할 수 없을 정도로 야만적이고 심지어는 비인간적으로 보이는 우리와 닮은 사람들로 가득 찬 본질적으로 무시간적인 파노라마적인 풍경으로부터 왔다. 그렇지만 우리가 자신을 이해하기 위해서는, 우리가 [과거의] 그들을 이해하고자 시도해야만 한다. 오늘 우리는 매우 (멋있기는 해도) 천박한 외투를 입고 자신의 본색을 숨기는 가장을 일삼고 있기는 하지만, [사실] 그들의 삶의 방식이 현재의 우리를 만들었기 때문이다.

우리가 우리에 앞서 있었던 여러 세대의 인간들이 [예술에 대해] 계속적으로 열중하고 관심을 가졌었다는 증거를 찾아 그들을 조사한다면, 주거지 유적에서 한 조각의 "별 같은 돌"을 발견하는 것으로 [증거는] 충분하다. 이러한 마술적─미학적이라 불러도 좋을─인지의 증거는 수천 년을 가로질러 동족관계라는 다리를 놓는다. 왜냐하면 그것은 이러한 존재들이 우리와 같이 경이를 느끼고 특별한 대상들에 집착했다는 것을 가리키기 때문이다. 그러한 경향은, 돌을 깨뜨리고 쪼개서 만든 도구들이나 무기들보다, 요리와 방어를 위하여 불을 사용한 흔적들보다, 어떻든 훨씬 더 "인간적"으로 보인다.

우리들 대부분은 20만 년이나 2만 년 전이 아니라 지금 살고 있다는 것을 매우 기쁘게 생각할 것임에 틀림없다. 근대적인 삶이 제공하는 안락들과 쾌락들이 있기 때문만이 아니라─전에는 거의 상상조차 할 수 없었던─자신의 삶을 빚어내고 심지어는 다른 사람들과 함께 미래의 꿈같은 세계를 창조할 기회도 있기 때문이다. 일단 관습이 신들이 정한 것이 아니라 인간 자신들에 의해 만들어진 것임을 모든 사람들이 인지하자, 세계는─미신과 운명론에서 벗어나─인간의 손에 넘겨져 인간의 필요에 따라 그 모양이 바뀌어졌다. 모든 사람들이 괴로움에 대한 절대적인 정당화가 없다는 것을, 그리고 고통과 비참이 임의의 것이며 자연적인 열등성이나 잘못된 행위에 대한 하늘의 처벌이 아니라는 것을 받아들인다면, 우리는 아마도 어디에나 있는 이러한 것들을 더 잘 감소시킬 수 있을 것이다. 사랑, 빛, 확실성, 평화, 그리고 고통을 덜기 위한 도움이, 모두 사물들의 본성에서 생기는 것이 아니라, 그것들이 있기를 바라는 우리의 의지에 의해 존재한다는 것에 우리가 동의한다면, 우리는 잃어버린 낙원을 한탄하기보다는 이러한 성질들을 창조하고 유지할 수도 있을 것이다.

오늘날 인간의 한계들과 어리석음에 대한 엄청난 증거에 직면하여, 낙관주의자들은 우리의 적응능력이 제공하는 가능성들에서 피난처를 구하고 있다. 그들의 주장에 따르면, 비록 인간들이 지구상의 모든 피조물들과 같이 그들의 현재의 형태와 환경을 비개인적이고 주로 결정론적인 진화 과정들에 의해 획득했지만, 우리 인간들은 많은 점들에서 진화의 제한들로부터 "탈출"했다. 우리의 크고 복잡한 두뇌 덕분에, 우리는 우리 자신들과 우리의 환경을 어떤 다른 동물보다 훨씬 많이 기억하고, 배우며, 계획하고, 적응하며, 소통하고, 그리고 통제한다. 상당한 정도로, 인류는 자연선택의 힘을 파악하여, 덜 영리한 피조물들에 영향을 줄 수 있는 위험들을 회피하며 자신을 창조해 왔다. 세계를 자신에 적응시키고 또 자신을 세계에 적응시키는 것은 호모 사피엔스가 그 밖의 어느 누구보다도 잘 하는 일이다. 우리는 우리의 환경을 초월함으로써 현재의 진화론적인 정점에 정확히 도달하였다. 우리가 우리의 선조들과는 아주 다른 삶을 살고 있다는 사실은 걱정거리가 결코 아니다.

오늘날 존재하고 있는 인간 집단들을 보면, 생계를 꾸리고, 자연의 해롭거나 불편한 부분들로부터 자신들을 방어하고, 병과 죽음과 출생과 일탈을 다루고, 설명할 수 없는 것을 설명하는 등, 삶의 공통분모들에 대한 그들의 다양하고 독창적인 반응들에 실제로 놀라지 않을 수 없다. 진짜로 우리의 두뇌는 놀라운 것이고, 우리의 적응 가능성과 변화에 대한 내성은 굉장한 것이며, 우리의 성취는 비할 바가 없다. 우리는 허약하고 민감하며 까다롭지만, 주로 우리의 풍부한 기지들을 통하여 자신을 방어한다. 확실히 우리는 생존을 위한 더 좋은 기구들을 발명하고 개선할 수 있으며, 우리의 두뇌를 가지고, 다른 생물체들은 자연적인 환경에서는 가질 수 없는 희망을, 즉 평화와 풍요와 모든 것에서의 개별적인 실현을, 확보할 수 있다.

하지만 그것은 고상한 꿈이다. 나는 그것의 달성가능성에 대하여 의문을 가진다. 인간 진화의 역사와 인간 생물학이 서로를 변화시켜 이제 진화의 정점에 있는 우리가, 우리 자신의 본성에 반하는, 선례가 없는 입장에 처해 있음을 나는 염려한다.

그 본성이란 무엇인가? 전통 이후의 사람으로서 우리는 오늘날 너무 복잡하여 우리의 모습으로 하느님을 창조할 수 없다. 우리는 인간 본성의 유형을 우리 자신의 본성으로부터 잘못 추론한다. 어떤 존재의 본질을 이해하려고 시도하면서, 그 삶의—가장 최근의—어느 날 어느 순간에, 말하자면 그의 마흔 살 7월 7일 오후 6시50분에 보이는 것만을 고려하고, 그것의 이전의 역사(유아기, 어린이기, 청소년기, 청년기)를 무시하며 이런 것들 중의 어느 것도 중요하지 않다고 가정한다면, 제대로 이해하리라 기대할 수 없다는 것이 자명하게 보인다. 인간의 생물학적 필요들과 심리학적 필요들이 형성되고 세련되는 인간의 진화 역사는 너무나 길어서, 우리가 "인간의 역사"라는 말로 의미하는 지난 2천 년 내지 심지어 1만 년은 성숙한 인간의 전체 삶에서의 늦은 오후의 1분에 불과하고, 200만 년쯤이나 되는 인간 진화의 나머지가 그 1분에 앞서는 몇 분들이다.

내가 잠시 멈출 수 있게 된 배경에는, 이러한 수천수만 년이 분명 있다. 어떻게 우리가 우리 역사의 99.9%를 무시할 수 있겠는가? 우리 사회와 가치들과 삶의 방식은, 물어볼 것도 없이, 우리를 만든 수천 세대의 것들과는 다르다. 오늘날 우리의 모습은 그 나름의 생명을 가지고 있어 어느 누구도 방향을 고치거나 속도를 늦출 수 없는 것으로 보인다.

우리 종의 역사에서, 인간 본성과 그 삶의 방식은 양자가 적절하도록 함께 진화하여, 사람들에게 그들의 삶은 수용할 만하였으며, 삶은 사람들에게 순종적이었다. 이러한 자연적인 적절성은 이제, 특히 그것의 가장 높은

경사면에서, 틀어져 버렸다. 진보한 인간은 더 이상 인간의 삶에 적합하지 않으며 또 근대적 삶도 더 이상 인간의 본성에 맞지 않다.

세계를 변화시키고 그 문제들을 해결할 사람들은, 사회와 함께 시작할 것인지 개인과 함께 시작할 것인지를 먼저 선택해야 한다. 왜냐하면 예술은 오늘날 한때 사회를 유지하고 강화하였던 공동의 공유 의식들로부터 절연되었기 때문이다. 사회의 개선을 가져오기 위하여 예술을 동원하는 사람은 유행에 뒤지고 근대적인 필요와 무관한 손도끼 같은 도구를 잡아드는 사람이다.

오늘날 서구적 의미에서의 예술은—개인들에게 "보편적 의미들"을 넌지시 알리고, 그들의 경험을 풍부하게 그리고 깊게 가지 치게 함으로써— 실제로 개인들에게 영향을 미칠 수 있다. 하지만, 사회적 삶으로부터 떨어져 나온 예술이 종의 진화론적 적합성에 어떤 영향을 끼칠 수 있을지 의심스럽다. 인간들은 사회적 집단들 내에서 서로 헌신하며 함께 살도록 진화했기 때문에, 위험하게 개인적인 실현만을 찾으려는 개인적인 시도들은 인간이 물려받은 유산에 들어 있는 구속들을 무시하는 것이다.

실제로, 진리와의 아무런 연관도 필요 없는 목표를 어떻게든 달성하고 자신의 고립을 수용한 특이한 몇몇 사람들을 제외하고, 전통 이후의 대중들은—그들의 "자유"와 "자기지식"에도 불구하고—불행하게도 [자신을] 실현하지 못하였다. 우리는 점점 더 고독한데, 왜냐하면 점점 더 자기에 열중하기 때문이고, 또 아무도 점검할 수 없고 지체시킬 수 없는 하나의 추진력이 가차 없이 타자들을, 자아실현이라는 달콤한 아첨에 의해 은폐된, 분리라는 간극 속으로 밀어 넣고 있기 때문이다.

그러한 결과는 문자를 사용할 줄 아는 정신 구조의 불가피한 최종 결과라고 보인다. 근대의 고립된 개인들은, 위안이 되는 모든 것이 환상이며, 하

나의 진리나 하나의 현실은 없고, 진리가 존재한다면 그것은 개인적인 (내적인) 것이거나 자기지식을 통하여 개인적으로 창조되어야만 하는 것이며, 예술 (일관성)과 진리는 자기를 알고 있는 개별적인 인간들이 발견하고 창조해야 하는 것이라고 알고 있다.

하지만 분석이나 분리가 우리를 데려갈 수 있는 그 이상의 지점이 있다고 주장할 수도 있다. 그것은 제1장에서 묘사된 견해와 같은 어떤 것이다. 그곳에서 나는 "생명진화적 견해"라고 부르는 것을 개관하고, "종 중심주의"라고 부르는 것이 더 적합할 수도 있는 새로운 "태양 중심설"을 요청하였다. 이것은 자신과 직접적으로 같은 종류의 사람들을 인간 본성의 기준으로 간주하고 자아(와 같은 종류의 사람들의) 확대와 고양에서 자아실현을 추구하기보다는, 나보다는 우리의 원래의 적응 환경에 우리보다 더 가까운 사람들의 삶에서, 할 수 있는 한, 이상적인 구조와 그 실현방법을 알아내고자 하는 것이다.

우리 자신의 본성과 적합한 방향을 계몽하고자 하는 기대로 원시적이거나 선사적인 사람들의 삶을 쳐다보는 이러한 태도는 "고상한 야만인"의 20세기 후반 버전처럼 들릴 수도 있다. 루소에서처럼, 그 신화의 이러한 근대적인 버전은 문명에 동반되는 불만족에 대한 당황스런 앎에 기인한다. [루소와 달리] 다행스럽게도 우리는 "자연 상태의 인간"의 복잡성과 변형의 범위에 대한 훨씬 더 넓은 이해를, 진화 생물학과 선사시대에 대한 지식을 물론이고 수백의 인간 집단들의 삶들에 대한 자세한 서술들을, 추가적으로 가지고 있다. 우리는 루소보다 더 절박할 수도 있지만, 우리는 확실히 덜 순진하다.

모든 인간들이―종이 진화하는 가운데 환경에 적응한―어떤 깊숙한 곳에 자리한, 그리고 정서에 의해 강화된, 필요들과 경향들을 소유하고 있어

서, 그것들이 [결정적으로] 인간들의 행동을 지도하고 제한할 것이라고 추정하는 것은 합리적이지 않다고 보인다. 다른 동물들에서와 같이, 이러한 필요들과 종의 독특한 삶의 방식은 상호적인 피드백을 통하여 발달하여, 그러한 필요들은 다양한 형태의 일상적인 삶에 의해서 직접적으로 충족되었을 것이다.

이러한 견해에 대한 비판자들은, 약간의 사소하고 별로 흥미 없는 일반적인 생물학적 필요들(예컨대, 잠이나 안전의 욕구들)이 있을 수도 있다고 생각하지만, 문화적 조건화에 아주 명백히 영향을 받을 수 있는 심리학적 "필요들"이 생물학적으로 프로그래밍이 된다는 것을 받아들이지 않으려 한다.

그러나 내가 주장하고자 하는 것은, 인간들이 진화적으로 이득이 되는 어떤 경향성들에로의 소질을 생물학적으로 가지고 있고 모든 인간 집단들에서 그러한 것들이 발견된다는 사실은, 사소한 것도 아니고 억지인 것도 아니라는 것이다. 예를 들자면,

■ 인간은 지각되거나 알려지는 그들의 세계를 조직하고 설명하는 시스템들을 구성하고 수용하고 다른 사람들과 함께 공유하며, 그러한 설명이나 조직이 없으면 불안을 느낀다.

■ 인간들은 삶에서의 자신들의 역할과 장소를 알고 수용하는 일에서 (신체적인 안전은 물론) 예측 가능성과 친밀성이라는 심리적인 안전을 욕구하는 성향이 있으며, 그러한 예측 가능성과 지식 없이는 불안을 느낀다.

■ 인간들은 타인에 의한 심리적인 비준과 보증을 요구하며, 즉 집단이나 가족의 필수적인 한 부분이 됨으로써 심리적인 안정을 느끼며, 이러한 보증 없이는 불안을 느낀다.

■ 인간들은 타자와 유대를 형성하거나 타자에 애착을 가지는 성향이 있는데, 이러한 애착이 없으면 완전하지 못하다고 느낀다.

■ 인간들은 그들 종족의 타자들과 함께 경험의 일반적인 차원과 대립되는 특이한 차원을 인지하고 찬양하는데, 그렇지 못하면 불만족함을 느낀다.

■ 인간들은 놀이와 가장에 참여하는 경향이 있는데, 이를 할 수 없을 때에는 [사회적인] 혜택을 받지 못했다고 느낀다.

이러한 경향들을 생물학적으로 부여된 필요들이라고, 인간 본성의 일부분이라고 부르는 데에 무슨 잘못이 있는가? 전 세계에 걸쳐서 사회 집단들 속의 개인들은, 특히 우리가 진화해 온 환경에 보다 가까운 개인들은, 더 많거나 더 적거나 간에 그러한 욕구들을 보이고 만족시키고 있다. 역사 시대에, 문명들이 발생한 후에, 많은 사회들에서 이러한 필요가 별로 완전하고 포괄적으로 충족되지 않았으며 그 결과로 상당히 안정된 보편적인 인간 본성의 변형이라고 부를 수도 있는 것이 나타났다. (이러한 인간 본성이란 이념적인 구성으로서 아마도 결코 완전히 실현될 수는 없지만, 확인할 수 있고 열거할 수 있는 아주 획일적인 특징들을 가지는 "종"이나 "모델"과 같은 존재이다.)

오늘날 인간이 극복하고자 분투하고 있는 최대의 어려움들은 우리 인류가 진화해 온 환경으로부터 가장 멀리 떨어져 나온 영역에서 생겨났다고 말하는 것이 안전할 것이다. 그러한 영역은, 우리가 개별적으로 풍요하고 정주하는 삶을 사는 동안 살찌는 안락함으로부터, 지구자원과 지구의 나머지 사람들에 대한 우리의 수치스러운 무책임한 탕진과 무시에 이르기까지 넓게 펼쳐져 있다. 특히 후자는 미국과 러시아가 누가 더 크고 좋은지, 누가 더 세고 옳은지를 계속 더 과시하기 위하여, 앞일을 생각하지 않고 헛되

이 미친 듯이 위험하게 수행하고 있다.

강력한 추동을 무시하기는 쉽지 않지만, 개인들로서 우리는 덜 먹고 더 운동할 수 있다. 하지만 전체로서의 인류는, 좁은 국수주의를 넘어서, **우리를 묶는 것이, 우리의 국적이나 인종이 아니라, 우리의 종임**을 본질적으로 인정할 수 없는 듯하다. (이는 명백히 "인간 본성"에 반하며 그래서 순수하게 문자만을 사용하는 분리된 정신 구조를 가져야만 이해 가능한 것이다.)

파푸아뉴기니의 공통어(톡 피신Tok Pisin, 즉 "피진pidgin")에는 많이 사용되는 단어, 원톡wontok이 있다. 이는 같은 언어('하나의 말')를 말하는 사람을 가리킨다. 700개의 다른 언어들이 있는 나라에서, 어떤 이의 원톡은 가까운 동맹이고 자신과 같은 사람이며 믿고 의지할 수 있는 사람이다. 우리의 DNA라는 언어가 우리 모두를 원톡으로 만든다는 사실을, 우리가 연합을 이루고, 우리의 유사성들을 자랑스러워하고, 우리의 소유물들을 기꺼이 공유하고, 걱정 없이 믿고 믿어질 때까지, 아무것도 변하지 않거나 변할 수 없다는 사실을, 우리 모두가 깨달을 수 있을까?

생명진화적 견해는 우리 인간의 최대의 문제들이 후기산업사회라는 세계에서 구석기 이전적인 욕구들과 성향들을 가지고 살기 때문에 생긴다고 지적하지만, 그렇다고 병원과 마취, 요하네스 구텐베르크Johannes Gutenberg, 베토벤, 내연기관 이전의 날들로 돌아가는 것이 가능하지도 바람직하지도 않다는 것도 사람들은 틀림없이 인정할 것이다. 그러나 생명진화적 견해는 우리의 기초적인 본성이 이러한 일들 없이 진화하였으며, 우리들의 것보다 훨씬 더 단순한 삶의 방식이 많은 것을 만족시키고 보상하였다는 것을 우리에게 상기시킨다. 우리가 새롭게 우리의 문제들을 본다면, (그러한 문제들은 부적합하고 그래서 위험한 환경에서 지금 표현되고 있는 충족되지 않은 혹은 충돌하고 있는 필요들의 산물인데,) 왜 우리가 사물들을 더 많이 획득하거나 소

비함으로써, 더 많은 힘을 사용하여 우리의 "적들에게" 허세를 부리거나 협박함으로써, 더 많은 전율과 진기함을 추구함으로써 등으로만, 상황을 개선할 수 있다고 느끼는지를 알 수도 있다. 이러한 "해결책들"이 우리의 현재 환경에서는, 덜 복작대고 잠재적으로 덜 폭발적이며 덜 자원을 고갈시키고 덜 상호 의존적인 세계에서 볼 수 있는 것과 같은, 무해하고 "자연적인" 어떤 곳으로도 우리를 데려갈 수 없다고 보인다. 우리는 우리의 필요들의 노예일 필요는 없다. 다양한 문화들은 그러한 필요들을 잡다한 방식으로 충족시킨다. 우리가 필요들의 정체를 제대로 볼 때까지, 우리 자신들과 타자들은 그러한 필요들 때문에 아마도 불필요하고 괴로운 손상을 겪을 수 있고 겪게 될 것이다.

위험한 근대 세계에서, 생명진화적인 세계관은, 특별히 적합해 보인다. 다른 시대들 다른 장소들에서 인간들을 만족시켰던 포괄적인 설명 체계들은 오늘날 어떤 우리들에게는 애처로울 정도로 소박한 것은 아니라 해도, 너무 단순하고, 편파적이다. "왜"(세계는 지금 세계의 모습을 하고 있고 우리는 왜 지금 우리의 모습을 하고 있는가)에 대한 보통의 대답은, 그것이 하느님의 뜻이거나 신의 계획이기 때문에, 운명이기 때문에, ("그것은 언제나 그러해 온 방식인") 전통이기 때문에, 역사적 필연성이나 명백한 숙명이기 때문에, 경제가 결정하기 때문에, 이러저러한 집단의 사람들의 내적 우월성이나 열등성 때문에 그러하다는 것이었지만, 이제 더 이상 이런 것들은 적절하거나 그럴싸하게 보이지 않는다. 하지만 우리는 여전히 낡은 설명들을 대체하고 수용할 수 있는 신화에, 우리가 그것에 의해 살아갈 수 있는 어떤 것에, 굶주리고 있다.

우리가 하느님이나 신들로부터 안내를 구할 수 없다면—생명진화적 견해는 이렇게 말한다—우리 자신에서 영원한 것 그리고 만족을 요구하고

있는 것이 무엇인지를 보아야 한다. 한 현명한 사람이—많은 현명한 사람이—"너 자신을 알라"라고 말했다. 오늘날 다른 인간들을, 즉 전체로서의 인류를, 또한 알지 못하고서는, 자신을 아는 것이 불가능하다고 볼 수 있다.

전에는 결코 한 시간 한 장소의 사람들이 다른 시간들과 장소들의 다른 사람들에 대해 그렇게 많이 알지 못했다. 전에는 결코 인간의 관습들과 신념들의, 세계관과 방식들의, 놀라운 다양성이 그렇게 명백하지 않았다. 인간 가능성의 이러한 다원성에도 불구하고, 수많은 신념 체계들이 명백히 작동 가능하기 때문에, 우리는 혼동에 빠진다. (왜냐하면 우리는 어떤 신념 체계도 공격할 수 없다는 주장에 의심을 품기 때문이다.) 하지만 생명진화적 견해는 그것이 또한 우리가 구원을 찾을 수 있는 가장 현실적이고 전망 있는 원천이라고 말한다.

그렇다. 사람들이 오직 자기 자신의 부족과 그 전통적인 방식들만 알았을 때 더욱 안락하였다. 그때는 우리의 삶의 방식에 깃든 지혜나 우리의 대답들의 정확성에 대해서는 의심의 여지가 없었다. 대부분의 사람들은 여전히 이러한 안식처를 소유하고 있지만, 지구적인 불평등과 불안정은, 그것은 우리가 지금 옹호할 수 없고 궁극적으로 위험한 것이지만, 앞으로도 계속 확대될 것으로 보인다.

생명진화적 세계관은, (국가주의, 인종주의, 탐욕, 그리고 무기 경쟁이 결합된 미친 짓들로 요약되는) 협소한 지방근성 혹은 제한 없는 선택(도스토옙스키의 "모든 것이 가능하다")의 절망(불안, 메스꺼움, 어리석음)에 대안이 있다고 주장한다. 가지가지의 인간적 가능성들과 개인적인 차별성들 중에서, 우리는 여전히 규칙성들, 유사성들, 보편성들을 식별할 수도 있다. 근본적인 인간 본성에 대한 지식과 이해, 그리고 그것에 대한 존중은, 우리의 행동의 방침이 될 수 있으며, 모든 것에 대한 참된 "자비로운" 삶의 모델로서, 비록 개

인적으로는 다르다고 하더라도, 모든 사람에게 기여할 수 있다.

우리가 개인적으로나 직업적으로 인간 본성에 (그리고 부연하자면, 우리 자신의 본성에) 대한 연구에 종사하건 않건, 인간 본성의 유형에 대한 지식은 대다수의 오늘날의 급박한 관심사들에 숨어있다는 것은 확실하다. 이러한 관심사들은, 어떻게 우리는 같이 나아갈 수 있는가? 어떻게 우리는 인간의 공격성을 통제할 수 있는가? 행복은 어디에 있는가? 우리가 우리 아이들을 위하여 성취하고자 노력해야 할 "좋은 삶"은 무엇인가? 세계의 나머지 사람들에 대하여 우리는 그들의 "발달"을 도와야만 한다고 생각해야 하는가? 등이다.

우리는 이 책에서 다루는 직접적인 문제로부터 너무 멀리 떨어져 나왔다. 그렇지만 나는 감히 결론을 맺고자 한다. 예술들이 위하는 것은, 즉 사회적으로 공유된 의미들의 구현과 강화는, 오늘날에도 우리가 열망하지만 소멸되고 있다.

Alexander, Christopher. 1962. "The Origin of Creative Power in Children." *British Journal of Aesthetics* 2: 207-26.

Alexander, Richard D. 1980. *Darwinism and Human Affairs*. Seattle: University of Washington Press.

Alland, Alexander, Jr. 1977. *The Artistic Animal*. Garden City, N.Y.: Anchor Books.

---, 1983. *Playing with Form*. New York: Columbia University Press.

Andrjewski, B. W., and I. M. Lewis. 1964. *Somali Poetry*. Oxford: Clarendon.

Appignanisi, Lisa. 1973. *Femininity and the Creative Imagination*. London: Vision Press.

Aries, Philippe. 1979. *L'homme devant la mort*. Paris: Seuil.

Armstrong, Robert P. 1971. *The Affecting Presence*. Urbana: University of Illinois Press.

Arnheim, Rudolf. 1949. "The Gestalt Theory of Expression." *Psychological Review* 56: 156-71.

---, 1969. *Visual Thinking*. Berkeley: University of California Press.

Bain, Alexander. 1859. *The Emotions and the Will*. London: Parker & Son.

Barash, David P. 1979. *The Whisperings Within: Evolution and the Origin of Human Nature*. New York: Harper & Row.

Barzun, Jacques. 1974. *The Use and Abuse of Art*. Series 35. Princeton: Bollingen.

Baudelaire, Charles. 1964 (orig. 1863). "The Painter of Modern Life," in *The Painter of Modern Life and Other Essays*. London: Phaidon.

Belo, Jane. 1960. *Trance in Bali*. New York: Columbia University Press.

---, ed. 1970. *Traditional Balinese Culture*. New York: Columbia University Press.

Benjamin, Walter. 1970. *Illuminations*. London: Cape.

Benoit, Herbert. 1955. *The Many Faces of Love*. New York: Pantheon.

Berenson, Bernhard. 1909 (orig. 1896). *The Florentine Painters of the Renaissance*,

3d ed. New York: G. P. Putnam's Sons.

Berger, John. 1972. *Ways of Seeing*. London: British Broadcasting Corporation.

Berleant, Arnold. 1970a. *The Aesthetic Field*. Springfield, Ill.: Charles C. Thomas.

---, 1970b. "Aesthetics and the Contemporary Arts." *Journal of Aesthetics and Art Criticism* 29(2): 155-68.

Berlyne, Daniel E. 1971. *Aesthetics and Psychobiology*. New York: Appleton-Century Crofts.

Berndt, R. M. 1971 (orig. 1958). "Some Methodological Considerations in the Study of Australian Aboriginal Art," in Jopling, pp. 99-126.

Bernstein, Leonard. 1976. *The Unanswered Question*. Cambridge, Mass.: Harvard University Press.

Berry, John W. 1976. *Human Ecology and Cognitive Style*. New York: Wiley.

Bibikov, Sergei N. 1975. "A Stone Age Orchestra." *The UNESCO Courier*, June, pp. 28-31.

Biebuyck, Daniel. 1973. *Lega Culture*. Berkeley: University of California Press.

Binswanger, Ludwig. 1963. *Being-in-the-World: Selected Papers*. New York: Basic Books.

Blakemore, Colin. 1977. *Mechanics of the Mind*. London: Cambridge University Press.

Boas, Franz. 1955 (orig. 1927). *Primitive Art*. New York: Dover.

Bohannon, Paul. 1971. "Artist and Critic in an African Society," in Otten, pp. 172-81.

Bonner, John T. 1980. *The Evolution of Culture in Animals*. Princeton: Princeton University Press.

Bott, Elizabeth. 1972. "Reply to Edmund Leach's Article," in J. S. La Fontaine, ed., *The Interpretation of Ritual*, pp. 277-82. London: Tavistock Publications Ltd.

Bourguignon, Erika. 1972. "Dreams and Altered States of Consciousness in Anthropological Research," in F. K. L. Hsu, ed., *Psychological Anthropology*. 2d ed. Cambridge, Mass.: Schenkman.

Bowlby, John. 1969. *Attachment and Loss*. Vol. 1: *Attachment*. London: Hogarth.

---, 1973. *Attachment and Loss*. Vol. 2: *Separation*, Anxiety and Anger. London: Hogarth.

Brassai. 1967. *Picasso & Co.* London: Thames and Hudson.

Brennan, P. 1979. "Sontag in Greenwich Village." *London Magazine* 19(1& 2): 99-103.

Briggs, Jean L. 1970. *Never in Anger.* Cambridge, Mass.: Harvard University Press.

Brothwell, Don, ed. 1976. *Beyond Aesthetics.* London: Thames and Hudson.

Bruner, Jerome S. 1972. "Nature and Uses of Immaturity." *American Psychologist* 27: 687-708.

Burkert, Walter. 1979. *Structure and History in Greek Mythology and Ritual.* Berkeley: University of California Press.

Burnshaw, Stanley. 1970. *The Seamless Web.* New York: Braziller.

Caillois, Roger. 1978. *La fleuve Alphee.* Paris: Gallimard.

Campbell, H. J. 1973. *The Pleasure Areas.* London: Eyre Methuen.

Campbell, Jeremy. 1982. *Grammatical Man.* New York: Simon & Schuster.

Cardinal, Roger. 1972. *Outsider Art.* London: Studio Vista.

Carpenter, Edmund. 1971. "The Eskimo Artist," in Otten, pp. 163-71.

Carritt, E. F., ed. 1931. *Philosophies of Beauty.* Oxford: Clarendon.

Carstairs, G. M. 1966. "Ritualization of Roles in Sickness and Healing," in J. Huxley, pp. 305-9.

Cassirer, Ernst. 1944. *An Essay on Man*, Chapter 9: "Art." New Haven: Yale University Press.

Chance, Michael, and Clifford Jolly. 1970. *Social Groups of Monkeys, Apes and Men.* New York: Dutton.

Charbonnier, G., ed. 1969 (orig. 1961). *Conversations with Claude Levi-Strauss.* London: Cape.

Child, I. L., and L. Siroto. 1971. "BaKwele and American Aesthetic Evaluations Compared," in Jopling, pp. 271-89.

Chipp, Herschel B. 1971. "Formal and Symbolic Factors in the Art Styles of Primitive Cultures," in Jopling, pp. 146-70.

Clark, Kenneth. 1977. *The Other Half: A Self-Portrait.* New York: Harper & Row.

Cohn, Robert Greer. 1962. "The ABC's of Poetry." *Comparative Literature* 14(2): 187-91.

Conkey, Margaret. 1980. "Context, Structure and Efficacy in Palaeolithic Art and Design," in Foster and Brandes, pp. 225-48.

Covarrubias, M. 1937. *Island of Bali.* New York: Knopf.

Crook, John H. 1980. *The Evolution of Human Consciousness.* Oxford: Oxford University Press.

Cross, H., A. Holcomb, and C. G. Matter. 1967. "Imprinting or Exposure Learning in Rats Given Early Auditory Stimulation." *Psychosomic Science* 7: 233-34.

Crowley, D. J. 1971. "An African Aesthetic," in Jopling, pp. 315-27.

Dahlberg, Frances, ed. 1981. *Woman the Gatherer.* New Haven: Yale University Press.

Damane, M., and P. B. Sanders. 1974. *Lithoko: Sotho Praise Poems.* Oxford: Clarendon.

Danto, Arthur. 1981. *The Transfiguration of the Commonplace.* Cambridge, Mass.: Harvard University Press.

d'Aquili, E. G., and C. D. Laughlin, Jr. 1979. "The Neurobiology of Myth and Ritual," in d'Aquili et al., pp. 152-82.

d'Aquili, E. G., C. D. Laughlin, Jr., and J. McManus. 1979. *The Spectrum of Ritual.* New York: Columbia University Press.

Dark, Philip. 1973. "Kilenge Big Man Art," in Forge, pp. 49-69.

Davenport, W. H. 1971. "Sculpture of the Eastern Solomons," in Jopling, pp. 382-483.

Dawkins, Richard. 1978. *The Selfish Gene.* London: Paladin.

Dawkins, R., and J. R. Krebs. 1978. "Animal Signals: Information or Manipulation?" in J. R. Krebs and N. B. Davies, eds., *Behavioral Ecology*, pp. 282-309. Oxford: Blackwell.

d'Azevedo, Warren L. 1958. "A Structural Approach to Aesthetics: Toward a Definition of Art in Anthropology." *American Anthropologist* 60: 702-14.

---, 1973. "Sources of Cola Artistry," in d'Azevedo, pp. 282-340.

---, ed. 1973. *The Traditional Artist in African Societies.* Bloomington: Indiana University Press.

Deng, Francis Mading. 1973. *The Dinka and Their Songs.* Oxford: Clarendon.

Deren, Maya. 1970. *Divine Horsemen: The Living Gods of Haiti*. New York: Chelsea House.

Dewey, John. 1958 (orig. 1934). *Art As Experience*. New York: Capricorn.

Donaldson, Margaret. 1978. *Children's Minds*. London: Fontana.

Drewal, Henry John, and Margaret Thompson Drewal. 1983. *Gelede: Art and Female Power Among the Yoruba*. Bloomington: Indiana University Press.

Dubois, Cora. 1944. *The People of Alor*. Minneapolis: University of Minnesota Press.

Dubos, Rene. 1974. *Beast or Angel? Choices That Make Us Human*. New York: Charles Scribner's Sons.

Ehrenzweig, Anton. 1967. *The Hidden Order of Art*. Berkeley: University of California Press.

Ekman, Paul. 1977. "Biological and Cultural Contributions to Body and Facial Movement," in J. Blacking, ed., *The Anthropology of the Body*, pp. 39–84. New York: Academic Press.

Elias, Norbert. 1978 (orig. 1939). *The Civilizing Process*. New York: Urizen.

Ellis, John M. 1974. *The Theory of Literary Criticism*. Berkeley: University of California Press.

Emeneau, M. B. 1971. *Toda Songs*. Oxford: Clarendon.

Erikson, Erik. 1966. "Ontogeny of Ritualization in Man," pp. 337–49, and "Concluding Remarks," pp. 523–24, in J. Huxley.

Fagan, Robert. 1981. *Animal Play Behavior*. Oxford: Oxford University Press.

Faris, James C. 1972. *Nuba Personal Art*. Toronto: University of Toronto Press.

Feld, Steven. 1982. *Sound and Sentiment: Birds, Weeping, Poetics and Song in Kaluli Expression*. Philadelphia: University of Pennsylvania Press.

Fernandez, James W. 1966. "Unbelievably Subtle Words: Representation and Integration in the Sermons of an African Reformative Cult." *History of Religions* 6(1): 43–69.

———, 1969. "Microcosmogony and Modernization in African Religious Movements." Occasional Paper Series 3. Montreal: Centre for Developing-Area Studies, McGill University.

———, 1971 (orig. 1966). "Principles of Opposition and Vitality in Fang

Aesthetics," in Jopling, pp. 356-73.

---, 1972. "Tabernanthe Iboga: Narcotic Ecstasies and the Work of the Ancestors," in Furst, pp. 237-60.

---, 1973. "The Exposition and Imposition of Order: Artistic Expression in Fang Culture," in d'Azevedo, pp. 194-220.

Figes, Eva. 1976. *Tragedy and Social Evolution*. London: Calder.

Firth, Raymond. 1971 (orig. 1951). *Elements of Social Organization*. London: Tavistock.

---, 1973. "Tikopia Art and Society," in Forge, pp. 25-48.

Forge, Anthony. 1971. "Art and Environment in the Sepik," in Jopling, pp. 290-314.

---, ed. 1973. *Primitive Art and Society*. London: Oxford University Press. Introduction, pp. xiii-xxii; "Style and Meaning in Sepik Art," pp. 169-92.

Fortune, Reo. 1963 (orig. 1932). *Sorcerers of Dobu*. London: Routledge & Kegan Paul.

Foster, Mary LeCron. 1980. "The Growth of Symbolism in Culture," in Foster and Brandes, pp. 371-97.

Foster, Mary LeCron, and Stanley H. Brandes, eds. 1980. *Symbol As Sense*. New York: Academic Press.

Foucault, Michel. 1973. *Madness and Civilization: A History of Insanity in the Age of Reason*. New York: Random House.

---, 1978. *The History of Sexuality: An Introduction*. Vol. 1. New York: Pantheon.

Fox, Robin. 1971. "The Cultural Animal," in John F. Eisenberg and Wilton S. Dillon, eds., *Man and Beast: Comparative Social Behavior*, pp. 273-96. Washington D.C.: Smithsonian Institution Press.

Fraser, John. 1974. *Violence in the Arts*. Cambridge: Cambridge University Press.

Freuchen, Peter. 1961. *Book of the Eskimoes*. London: Arthur Barker Ltd.

Freud, Sigmund. 1924. "The Economic Problem of Masochism." *S.E.* 19: 160.

---, 1939. *Civilisation and Its Discontents*. London: Hogarth.

---, 1948 (orig. 1908). "The Relation of the Poet to Daydreaming," in *Collected Papers*, 4: 173-83. London: Hogarth.

---, 1955 (orig. 1920). *Beyond the Pleasure Principle*. London: Hogarth.

---, 1962 (orig. 1905). *Three Essays on the Theory of Sexuality*. New York: Basic Books.

Fry, Roger. 1924. *The Artist and Psycho-analysis*. London: Hogarth.

Fuller, Peter. 1979. "The Crisis Within the Fine Art Tradition." *London Magazine* 19(1 & 2): 40-47.

---, 1980. *Art and Psychoanalysis*. London: Writers and Readers Publishing Cooperative Ltd.

Furst, Peter T., ed. 1972. *Flesh of the Gods: The Ritual Use of Hallucinogens*. London: George Allen & Unwin Ltd. Introduction, pp. vii-xvi.

Gablik, Suzi. 1976. *Progress in Art*. London: Thames and Hudson.

Galdikas, Birute M. 1980. "Living with the Great Orange Apes." *National Geographic* 157(6): 830-53.

Gardner, Howard. 1972. *The Quest for Mind*. London: Coventure.

---, 1973. *The Arts and Human Development*. New York: John Wiley & Sons.

---, 1980. *Artful Scribbles*. New York: Basic Books.

---, 1983. *Frames of Mind*. New York: Basic Books.

Gardner, R. A., and B. T. Gardner. 1978. "Comparative Psychology and Language Acquisition," in K. Salzinger and F. L. Denmark, eds., *Psychology: The State of the Art*, Annals of the New York Academy of Science, 309: 37-76.

Gedin, Per. 1977. *Literature in the Market Place*. London: Faber.

Geertz, Clifford. 1959. *The Religion of Java*. Glencoe, Ill.: The Free Press.

---, 1973. *The Interpretation of Cultures*. New York: Basic Books.

---, 1980. *Negara: The Theatre State in Nineteenth Century Bali*. Princeton: Princeton University Press.

Gell, Alfred. 1975. *Metamorphosis of the Cassowaries*. London: Athlone.

Gerbrands, Adrian A. 1967. *Wow-Ipits: Eight Asmat Carvers of New Guinea*. The Hague: Mouton.

---, 1971. "Art as an Element of Culture in Africa," in Otten, pp. 366-82.

Glaze, Anita J. 1981. *Art and Death in a Senufo Village*. Bloomington: Indiana University Press.

Goldman, Irving. 1964. "The Structure of Ritual in the Northwest Amazon," in

R. A. Manners, ed., *Process and Pattern in Culture*, pp. 1–22. Chicago: Aldine.

Gombrich, Ernst. 1980. *The Sense of Order*. Ithaca: Cornell University Press.

Gombrowicz, Witold. 1970 (orig. 1965). *Cosmos*. New York: Grove.

Goodale, Jane. 1971. *Tiwi Wives*. Seattle: University of Washington Press.

Goodman, Nelson. 1968. *Languages of Art*. Indianapolis: Hackett.

———, 1978. *Ways of Worldmaking*. Indianapolis: Hackett.

Goodnow, Jacqueline J. 1977. *Children's Drawing*. Cambridge, Mass.: Harvard University Press.

Goody, Jack. 1977. *The Domestication of the Savage Mind*. Cambridge: Cambridge University Press.

Gould, Stephen Jay. 1977. *Ever Since Darwin*. New York: Norton.

———, 1980. "Sociobiology and the Theory of Natural Selection," in G. W. Barlow and J. Silverberg, eds., *Sociobiology: Beyond Nature/Nurture?* Boulder, Colo.: Westview.

Griaule, Marcel. 1965 (orig. 1948). *Conversations with Ogotemmeli*. Oxford: Oxford University Press.

Groos, Karl. 1901 (orig. 1899). *The Play of Man*. New York: Appleton.

Grosse, E. 1897. *The Beginnings of Art*. New York: Appleton.

Gunther, Erna. 1971. "Northwest Coast Indian Art," in Otten, pp. 318–40.

Hallpike, C. R. 1979. *The Foundations of Primitive Thought*. Oxford: Clarendon.

Hardy, Barbara. 1975. *Tellers and Listeners: The Narrative Imagination*. London: Athlone.

Hartshorne, Charles. 1973. *Born to Sing*. Bloomington: Indiana University Press.

Havelock, Eric. 1963. *Preface to Plato*. Cambridge, Mass.: Belknap.

———, 1976. *Origins of Western Literacy*. Toronto: Ontario Institute for Studies in Education.

Heider, Karl G. 1979. *Grand Valley Dani: Peaceful Warriors*. New York: Holt, Rinehart and Winston.

Hillman, James. 1962. *Emotion*. rev. ed., London: Routledge & Kegan Paul.

Him, Yrjo. 1900. *The Origins of Art*. London: Macmillan.

Holubar, J. 1969. *The Sense of Time: An Electrophysiological Study of Its Mechanisms in Man*. Boston: MIT Press.

Huizinga, J. 1949. *Homo Ludens*. London: Routledge.

Humphrey, N. K. 1976. "The Social Function of Intellect," in P. G. Bateson, and R. A. Hinde, eds., *Growing Points in Ethology*, pp. 303–17. Cambridge: Cambridge University Press.

–––, 1980. "Natural Aesthetics," in B. Mikellides, ed., *Architecture for People*. London: Studio Vista.

Huxley, F. J. H. 1966. "The Ritual of Voodoo and the Symbolism of the Body," in J. Huxley, pp. 423–27.

Huxley, Julian, ed. 1966. *A Discussion of Ritualization of Behaviour in Animals and Man*. Philosophical Transactions of the Royal Society of London. Series B. Biological Sciences 772. 251: 247–526. Introduction, pp. 249–71.

James, William. 1941 (orig. 1902). *Varieties of Religious Experience*. New York: Longmans, Green.

Jaynes, Julian. 1977. *The Origin of Consciousness in the Breakdown of the Bicameral Mind*. Boston: Houghton Mifflin.

Jenkins, Iredell. 1958. *Art and the Human Enterprise*. Cambridge, Mass.: Harvard University Press.

Jones, W. T. 1961. *The Romantic Syndrome*. The Hague: Nijhoff.

Jopling, Carol F., ed. 1971. *Art and Aesthetics in Primitive Societies*. New York: Dutton.

Jousse, Marcel. 1978. *Le parlent, la parole et le souffle*. Paris: Gallimard.

Joyce, Robert. 1975. *The Esthetic Animal: Man, the Art-Created Art Creator*. Hicksville, New York: Exposition Press.

Jung, C. G. 1945 (orig. 1928). "On the Relation of Analytical Psychology to Poetic Art." *Contributions to Analytical Psychology*, pp. 225–49, London: Kegan Paul, Trench, Trubner & Co. Ltd.

Kahler, Erich. 1973. *The Inward Turn of Narrative*. Princeton: Princeton University Press.

Kapferer, Bruce, 1983. *A Celebration of Demons: Exorcism and the Aesthetics of Healing in Sri Lanka*. Bloomington: Indiana University Press.

Katz, Richard. 1982. *Boiling Energy: Community Healing Among the Kalahari Kung*. Cambridge, Mass.: Harvard University Press.

Keil, Charles. 1979. *Tiv Song*. Chicago: University of Chicago Press.

Kellogg, Rhoda. 1970. *Analyzing Children's Art*. Palo Alto: Mayfield.

King, Glenn E. 1976. "Society and Territory in Human Evolution." *Journal of Human Evolution* 5: 323-32.

---, 1980. "Alternative Uses of Primates and Carnivores in the Re-construction of Early Hominid Behavior." *Ethology and Sociobiology* 1: 99-109

Kirchner, H. 1952. "Ein archaologischer Beitrag zur Urgeschichte des Schamanismus." *Anthropos* 47: 244-86.

Kitahara-Frisch, Jean. 1980. "Symbolizing Technology as a Key to Human Evolution," in Foster and Brandes, pp. 211-24.

Klinger, Eric. 1971. *Structure and Functions of Fantasy*. New York: Wiley Interscience.

Koehler, Otto. 1972 (orig. 1968). "Prototypes of Human Communication Systems in Animals," in H. Friedrich, ed., *Man and Animal*, pp. 82-91. London: MacGibbon and Kee.

Koestler, Arthur. 1973. "The Limits of Man and His Predicament," in J. Benthall, ed., *The Limits of Human Nature*, pp. 49-58. London: Allen Lane.

Kramer, Edith. 1979. *Childhood and Art Therapy*. New York: Schocken.

Kreitler, Hans, and Shulamith Kreitler. 1972. *Psychology of the Arts*. Durham, N.C.: Duke University Press.

Kress, Gunther. 1982. *Learning to Write*. London: Routledge & Kegan Paul.

Kris, Ernst. 1953. *Psychoanalytic Explorations in Art*. London: George Allen and Unwin Ltd.

Kris, Ernst, and Otto Kurz. 1979. *Legend, Myth and Magic in the Image of the Artist*. New Haven: Yale University Press.

Krishnamoorthy, K. 1968. "Traditional Indian Aesthetics in Theory and Practice," in *Indian Aesthetics and Art Activity*. Simla: Indian Institute of Advanced Study.

LaBarre, Weston. 1972. "Hallucinogens and the Shamanic Origins of Religion," in Furst, pp. 261-78.

Lakoff, George, and Mark Johnson. 1980. *Metaphors We Live By*. Chicago: University of Chicago Press.

Lamp, Frederick. 1978. "Frogs into Princes: The Temne Rabai Initiation." *African Arts* 11(2): 38-39, 94-95.

---, 1985. "Cosmos, Cosmetics, and the Spirit of Bondo." *African Arts* 18(3): 28-43, 98-99.

Lancy, D. F. 1980. "Play in Species Adaptation." *Annual Review of Anthropology* 9: 471-95.

Laski, Marghanita. 1961. *Ecstasy: A Study of Some Secular and Religious Experiences*. London: Cresset.

Laughlin, C. D., Jr., and J. McManus. 1979. "Mammalian Ritual," in d'Aquili et al., pp. 80-116.

Leach, Edmund R. 1966. "Ritualization in Man in Relation to Conceptual and Social Development," in J. Huxley, pp. 403-8.

---, 1972. *Humanity and Animality*. 54th Conway Memorial Lecture. London: South Place Ethical Society.

Leavis, Q. D. 1968 (orig. 1932). *Fiction and the Reading Public*. London: Chatto & Windus.

Leroi-Gourhan, A. 1975. "The Flowers Found with Shanidar IV, A Neanderthal Burial in Iraq." *Science* 190: 562-64.

Levi-Strauss, Claude. 1963 (orig. 1958). *Structural Anthropology*. New York: Basic Books.

Lewis, I. M. 1971. *Ecstatic Religion: An Anthropological Study of Spirit Possession and Shamanism*. London: Penguin.

Lienhardt, Godfrey. 1961. *Divinity and Experience: The Religion of the Dinka*. Oxford: Clarendon.

Linden, E. 1976. Apes, *Men and Language*. London: Penguin.

Linton, R., and P. S. Wingert. 1971. "Introduction, New Zealand, Sepik River and New Ireland," in Otten, pp. 383-404.

Lipman, Samuel. 1977. "Both Sides of the Record," *The (London) Times Literary Supplement*, November 7, p. 1282.

Lomax, Alan. 1968. *Folk Song Style and Culture*. Publication 88. Washington, D.C.: American Association for the Advancement of Science.

Lord, Alfred B. 1960. *The Singer of Tales*. Cambridge, Mass.: Harvard University

Press.

Lorenz, Konrad Z. 1966. "Evolution of Ritualization in the Biological and Cultural Spheres," in J. Huxley, pp. 2 73-84.

Lumsden, C. J., and E. O. Wilson. 1981. *Genes, Mind and Culture*. Cambridge, Mass.: Harvard University Press.

McLuhan, Marshall. 1962. *The Gutenberg Galaxy*. Toronto: University of Toronto Press.

McNeill, D. 1974. "Sentence Structure in Chimpanzee Communication," in K. Connolly and J. S. Bruner, eds., *The Growth of Competence*, pp. 75-94. New York: Academic Press.

Maddock, Kenneth. 1973. *The Australian Aborigines: A Portrait of Their Society*. London: Allen Lane, The Penguin Press.

Malinowski, Bronislaw. 1922. *Argonauts of the Western Pacific*. London: Routledge & Kegan Paul.

Malraux, Andre. 1954. *The Voices of Silence*. London: Secker and Warburg.

Mandel, David. 1967. *Changing Art, Changing Man*. New York: Horizon Press.

Mannoni, O. 1956 (orig. 1950). *Prospero and Caliban: The Psychology of Colonization*. London: Methuen.

Maquet, Jacques. 1971. *Introduction to Aesthetic Anthropology*. Reading, Mass.: Addison-Wesley.

Marcuse, Herbert. 1968 (orig. 1964). *One-Dimensional Man*. London: Sphere.

---, 1972. *Counterrevolution and Revolt*. Boston: Beacon Press.

Marshack, Alexander. 1972. *The Roots of Civilization*. London: Weidenfeld & Nicholson.

May, Rollo. 1976 (orig. 1972). *Power and Innocence*. London: Fontana.

---, 1975. *The Courage to Create*. New York: Norton.

Meyer, Leonard B. 1956. *Emotion and Meaning in Music*. Chicago: Phoenix.

---, 1969. Music, *the Arts and Ideas*. Chicago: University of Chicago Press.

Meyer-Holzapfel, Monika. 1956. "Spiel des Saugetieres." *Handbuch der Zoologie* 8(2): 1-26.

Midgley, Mary. 1979. *Beast and Man*. London: Harvester.

Millar, Susanna. 1974 (orig. 1968). *The Psychology of Play*. New York: Jason

Aronson.

Mitias, M. 1982. "What Makes an Experience Aesthetic?" *Journal of Aesthetics and Art Criticism* 41(2): 157-69.

Montefiore, A. 1980. "Signs of the Times." *The (London) Times Literary Supplement*, September 5, p. 959.

Morris, Desmond. 1962. *The Biology of Art*. New York: Knopf.

---, 1966. "The Rigidification of Behaviour," in J. Huxley pp. 327-30.

---, 1977. *Manwatching*. London: Cape.

Munn, Nancy. 1969. "The Effectiveness of Symbols in Murngin Rite and Myth," in R. F. Spencer, ed., *Forms of Symbolic Action*, pp. 178-207. Seattle: University of Washington Press.

Nietzsche, Friedrich. 1872. *Die Geburt der Tragodie*.

Nketia, J. H. K. 1973. "The Musician in Akan Society," in d'Azevedo, 1973, pp. 79-100.

Oakley, Kenneth P. 1971. "Fossils Collected by the Earlier Palaeolithic Men," in *Mélanges de préhistoire, d'archéocivilisation et d'ethnologie offerts à André Varagnac*, pp. 581-84. Paris: Serpen.

---, 1972. "Skill as a Human Possession," in S. L. Washburn and P. Dolhinov, eds., *Perspectives on Human Evolution*, pp. 14-50. New York: Holt, Rinehart & Winston.

---, 1973. "Fossil Shell Observed by Acheulian Man." *Antiquity* 47: 59-60

---, 1981. "The Emergence of Higher Thought 3.0-0.2 Ma B.P." in *The Emergence of Man,* Phil. Trans. R. Soc. London B 292: 205-11.

Ong, Walter J. 1982. *Orality and Literacy*. New York: Methuen.

Ornstein, Robert E. 1977. *The Psychology of Consciousness*. 2d ed. New York: Harcourt Brace Jovanovich.

Osborne, Harold. 1970. *Aesthetics and Art Theory*. New York: E. P. Dutton.

Otten, Charlotte M., ed. 1971. *Anthropology and Art: Readings in Cross-Cultural Aesthetics*. New York: The Natural History Press. Introduction, pp. xi-xvi.

Paddayya, K. 1977. "An Acheulian Occupation Site at Hunsgi, Peninsular India: A Summary of the Results of Two Seasons of Excavation." *World Archaeology* 8(3)344-55.

Pascal, Roy. 1960. *Design and Truth in Autiobiography*. London: Routledge & Kegan Paul.

Paulme, Denise. 1973. "Adornment and Nudity in Tropical Africa," in Forge, pp. 11-24.

Peacock, James L. 1968. *Rites of Modernization*. Chicago: University of Chicago Press.

Peckham, Morse. 1965. *Man's Rage for Chaos*. Philadelphia: Chilton.

---, 1977. *Romanticism and Behavior*. Columbia: University of South Carolina Press.

Pfeiffer, John. 1977. *The Emergence of Society*. New York: McGraw-Hill.

---, 1982. *The Creative Explosion*. New York: Harper & Row.

Piaget, Jean. 1951 (orig. 1946). Play, Dreams and Imitation in Childhood. New York: Norton.

Pieris, Ralph. 1969. Studies in the Sociology of Development. Rotterdam: Rotterdam University Press.

Pitcairn, T. L., and I. Eibl-Eibesfeldt. 1976. "Concerning the Evolution of Non-Verbal Communication in Man," in Martin E. Hahn and E. C. Simmel, eds., *Communicative Behavior in Evolution*, pp. 81-113. New York: Academic Press.

Platt, J. R. 1961. "Beauty: Pattern and Change," in D. W. Fiske and S. R. Maddi, eds., *Functions of Varied Experience*, pp. 402-30. Homewood, Ill.: Dorsey Press.

Plekhanov, G. V. 1974. *Art and Social Life*. Moscow: Progress Publishers.

Premack, D. 1972. "Two Problems in Cognition: Symbolization, and From Icon to Phoneme," in T. Alloway, Lester Krames, and P. Pliner, eds., *Communication and Affect*, pp. 51-65. New York: Academic Press.

Price, Sally, and Richard Price. 1980. *Afro-American Arts of the Suriname Rain Forest*. Berkeley: University of California Press.

Prinzhorn, Hans. 1972 (orig. 1922). *Artistry of the Mentally III*. New York: Springer.

Radcliffe-Brown, A. R. 1948 (orig. 1922). *The Andaman Islanders*. Glencoe, Ill.: Free Press.

Rank, Otto. 1932. *Art and Artist*. New York: Tudor.

Rapoport, Amos. 1975. "Australian Aborigines and the Definition of Place," in

Paul Oliver, ed., *Shelter, Sign and Symbol*. London: Barrie & Jenkins.

Rappaport, Roy A. 1971. "The Sacred in Human Evolution." *Annual Review of Ecology and Systematics* 2: 23–44.

———, 1984. *Pigs for the Ancestors*. New Haven: Yale University Press.

Read, Herbert. 1955. *Icon and Idea*. London: Faber and Faber.

———, 1960. *The Forms of Things Unknown*. London: Faber and Faber.

Reichel-Dolmatoff, Gerardo. 1972. "The Cultural Context of an Aboriginal Hallucinogen: Banisteriopsis caapi," in Furst, pp. 84–113.

Richards, I. A. 1925. *The Principles of Literary Criticism*. London: Routledge & Kegan Paul.

Riefenstahl, Leni. 1976. *The Nople of Kau*. London: Collins.

Rieff, Philip. 1966. *The Triumph of the Therapeutic*. London: Chatto & Windus.

Riesman, Paul. 1977. *Freedom in Fulani Social Life: An Introspective Ethnography*. Chicago: University of Chicago Press.

Ristau, C. A., and D. Robbins. 1982. "Cognitive Aspects of Ape Language Experiments," in D. R. Griffin, ed., *Animal Mind-Human Mind*. New York: Springer.

Rorty, Richard. 1980. *Philosophy and the Mirror of Nature*. Oxford: Blackwell.

Rosch, Eleanor, and Barbara B. Lloyd. 1978. *Cognition and Categorization*. Hillsdale, N.J.: Lawrence Erlbaum Associates.

Rosenstein, Leo. 1976. "The Ontological Integrity of the Art Object from the Ludic Viewpoint." *Journal of Aesthetics and Art Criticism* 34(3)323–36.

Santayana, George. 1955 (orig. 1896). *The Sense of Beauty*. New York: Random House.

Sartre, Jean-Paul. 1967 (orig. 1964). *Words*. London: Penguin & Hamish Hamilton.

Schechner, Richard. 1985. *Between Theatre and Anthropology*. Philadelphia: University of Pennsylvania Press.

Schiller, Friedrich. 1967 (orig. 1795). *Letters on the Aesthetic Education of Man*. E. H. Wilkinson and L. A. Willoughby, eds. Oxford: Oxford University Press, 14th Letter.

Schneider, H. K. 1971. "The Interpretation of Pakot Visual Art," in Jopling, pp.

55-63.

Sebeok, Thomas A. 1979. "Prefigurements of Art," in Irene P. Winner and Jean Umiker-Sebeok, eds., *Semiotics of Culture*, pp. 3-74. The Hague: Mouton.

Sennett, Richard. 1977. *The Fall of Public Man.* New York: Knopf. Sheehy, Gail. 1976. Passages. New York: E. P. Dutton.

Shils, Edwin. 1966. "Ritual and Crisis," in J. Huxley, pp. 447-50.

Smith, E. E., and D. L. Medin. 1981. *Categories and Concepts.* Cambridge, Mass.: Harvard University Press.

Spencer, Herbert. 1949 (orig. 1857). "On the Origin and Function of Music," in *Essays on Education,* London: Dent.

---, 1880-82. *Principles of Psychology*, 2d ed. London: Williams and Norgate. Chapter 9: The Aesthetic Sentiments.

Stern, Daniel. 1977. *The First Relationship.* Cambridge: Harvard University Press.

Stevens, Anthony. 1982. *Archetypes.* London: Routledge & Kegan Paul.

Stokes, Adrian. 1972. *The Image in Form.* London: Penguin.

Stone, Lawrence. 1977. *The Family, Sex and Marriage in England, 1500-1800.* London: Weidenfeld & Nicolson.

Storr, Anthony. 1972. *The Dynamics of Creation.* London: Secker & Warburg.

Strathern, Andrew, and Marilyn Strathern. 1971. *Self-Decoration on Mount Hagen.* London: Backworth.

Strehlow, T. G. H. 1971. *Songs of Central Australia.* Sydney: Angus and Robertson.

Tanner, Nancy M. 1981. *On Becoming Human.* Cambridge: Cambridge University Press.

Thevoz, M. 1976. *Art Brut.* New York: Rizzoli.

Thompson, Laura. 1945. "Logico-Aesthetic Integration in Hopi Culture." *American Anthropologist* 47: 540-53.

Thompson, Robert F. 1973. "Yoruba Artistic Criticism," in d'Azevedo, pp. 19-61.

---, 1974. *African Art in Motion.* Berkeley: University of California Press.

Thorpe, W. H. 1966. "Ritualization in Ontogeny: I. Animal Play," pp. 311-19, and "II. Ritualization in the Individual Development of Bird Song," pp. 351-58, in

J. Huxley.

Tiger, Lionel, and Robin Fox. 1971. *The Imperial Animal*. New York: Holt, Rinehart and Winston.

Tinbergen, N. 1952. "Derived Activities: Their Causation, Biological Significance, Origin, and Emancipation During Evolution." *Quarterly Review of Biology* 27(1): 1–32.

Tomkins, Silvan S. 1962. *Affect, Imagery, Consciousness. Vol. 1: The Positive Affects*. New York: Springer.

Trilling, Lionel. 1976. "Why We Read Jane Austen." *The (London) Times Literary Supplement*, March 5, pp. 250–52.

Turnbull, Colin. 1961. *The Forest People*. London: Chatto & Windus.

———, 1972. *The Mountain People*. New York: Simon & Schuster.

Turner, Victor W. 1966. "The Syntax of Symbolism in an African Religion," in J. Huxley, pp. 295–303.

———, 1967. *The Forest of Symbols*. Ithaca: Cornell University Press.

———, 1969. *The Ritual Process*. London: Routledge & Kegan Paul.

———, 1974. *Dramas, Fields and Metaphor*. Ithaca: Cornell University Press.

Ucko, Peter J., and Andree Rosenfeld. 1967. *Palaeolithic Cave Art*. London: Weidenfeld & Nicolson.

Valery, Paul. 1964. *Aesthetics*. London: Routledge & Kegan Paul.

van Lawick-Goodall, Jane. 1975. "The Chimpanzee," in V. Goodall, ed., *The Quest for Man*, pp. 131–69. London: Phaidon.

Vaughan, James H., Jr. 1973. "aokyagu as Artists in Marghi Society," in d'Azevedo, pp. 162–93.

Washburn, Sherwood L., and C. S. Lancaster. 1973. "The Evolution of Hunting," in C. Lorin Brace and J. Metress, eds., *Man in Evolutionary Perspective*, pp. 57–69. New York: Wiley & Sons.

Weiner, J. S. 1971. *Man's Natural History*. London: Weidenfeld & Nicolson

White, R. W. 1961. "Motivation Reconsidered: The Concept of Competence," in D. W. Fiske and S. R. Maddi, eds., *Functions of Varied Experience*, pp. 278–325. Homewood, Ill.: Dorsey Press.

Whiten, Andrew. 1976. "Primate Perception and Aesthetic," in Brothwell, pp.

18-40.

Wilson, E. O. 1975. *Sociobiology: The New Synthesis.* Cambridge, Mass.: Belknap.

---, 1978. *On Human Nature.* Cambridge, Mass.: Harvard University Press.

Winner, Ellen. 1982. *Invented Worlds: The Psychology of the Arts.* Cambridge, Mass.: Harvard University Press.

Witherspoon, Gary. 1977. *Language and Art in the Navajo Universe.* Ann Arbor: University of Michigan Press.

Wolfe, Tom. 1976 (orig. 1975). *The Painted Word.* New York: Bantam.

Wolin, Sheldon. 1977. "The Rise of Private Man," *New York Review of Books,* April 14, pp. 19-26.

Yetts, W. P. 1939. *The Cull Chinese Bronzes.* London: Courtauld Institute.

Young, J. Z. 1974 (orig. 1971). *An Introduction to the Study of Man.* Oxford: Oxford University Press.

---, 1978. *Programs of the Brain.* Oxford: Oxford University Press.

Zolberg, Vera. 1983. "Changing Patterns of Patronage in the Arts," in Jack B. Kamerman and Rosanne Martorella, eds., *Performers and Performances: The Social Organization of Artistic Work,* pp. 251-68. New York: Praeger.

ㅎ